U0112170

名筆

董其昌名筆

上海辭書出版社藝術中心 編

上海辭書出版社

董其昌

（1555—1636）明大臣，書畫家、畫論家。字玄宰，號思白、香光居士，華亭（今上海松江）人。萬曆進士，官至南京禮部尚書，謚號文敏。書法出入晉唐，自成一格。從顏真卿入手，後改學虞世南，又轉學鍾繇、王羲之，並參以李邕、徐浩、楊凝式等筆意，自謂於率易中得秀色。其書風飄逸空靈，分行布白，疏宕秀逸，力追古法。與邢侗、張瑞圖、米萬鍾並稱『明末四大書家』。在趙孟頫嫵媚圓熟的『松雪體』稱雄書壇數百年後，董其昌以其生秀淡雅的風格，獨闢蹊徑，領一時風騷。至清代，康熙、乾隆均以董書為宗法，備加推崇，甚而親臨手摹，出現了滿朝皆學董書的熱潮。其論書名言『晉人書取韻，唐人書取法，宋人書取意』是歷史上書法理論家第一次用韻、法、意三個概念劃定晉、唐、宋三代書法的審美取向。擅山水，講究筆致墨韻，畫格清潤明秀。畫論上以佛家禪宗喻畫，倡『南北宗』之說。他不遺餘力地搜集王羲之、王獻之、謝安、桓溫、趙佶、米芾諸名家法書，於萬曆三十一年（1603）刊刻《戲鴻堂法帖》行世。著有《畫禪室隨筆》《容臺集》《容臺別集》等。

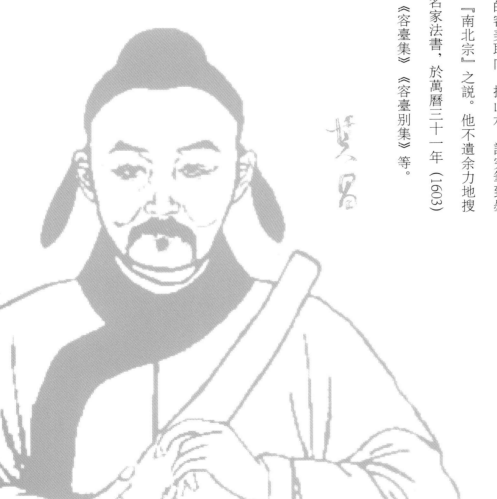

歷代集評

明・謝肇淛

今書名之振世者，南者董太史玄宰，北者邢太僕子願，其合作之筆，往往前無古人。《五雜組》

明・倪後瞻

董玄宰少時學北海，又學米襄陽，二家盤旋最深，故得李十之二三，得米之五六，生平無所不臨，而得力則在此。《倪氏雜著筆法》

明・何三畏

玄宰太史精詣八法，不擇紙筆輒書，書輒如意。此帖摹米襄陽書，秦太虛《龍井記》大都以有意成風，以無意取態，天真爛漫而結構森然，往往有書不盡筆，筆不盡意者。龍蛇雲物飛動腕指間，此書家最上乘也。《漱六齋集》

清・陳奕禧

董文敏負絕世超軼之姿，又加之以數十年攬古博雅之功，含英咀華，開來繼往，爲有明三百年之殿。《綠陰亭集》

清・何焯

思翁行狎尤得力《爭座位帖》，故用筆圓勁，視元人幾欲超乘而上。《義門題跋》

清・王澍

思白雖姿態橫生，然究其風力，實沉勁入骨。《翰墨指南》

清・張照

筆意衝夷高遠，躔唐人之庭而入其室，元以後書壇四百年執牛耳有以也。
香光出，而晉唐威儀復睹矣。《天瓶齋書論》

清・王昶

思翁書從魯公入，而不從魯公出。用筆險勁，深契古人之法，是以所摹與公具體而微。《春融堂書論》

清・翁方綱

董文敏天資筆力實誇古作者，故能卓立自名家，若後人無其骨力而效其虛機，以禪倡爲筆髓，漸且竟可不講古帖，自騁筆鋒矣。董文敏處明末，藝林熟習帖括時，而能天挺神秀，是以論者謂書到結穴於華亭也。《復初齋書論集萃》

清・王文治

香光書品追踪晉唐絕軌，平視南宮，俯臨承旨，有明一代書家，不能望其影響，何論肩背耶？
董香光雖生於明季，而其書直追二王，當與顏魯公分標，使米南宮讓席，元以下無論已。其佳處全在天真，故率而

落筆者愈妙。

香光書，人知深於晉人而不知其深於唐人。唐人書尤深於李北海、顏魯公兩家。《快雨堂書論》

清·沈道寬

渴筆者，即破窠之變體。……惟香光作書每用其法，每一濡毫輒直走兩三行，至筆乾而後止。《八法筌蹄》

清·蘇惇元

識見真透，能取古人之長而去其短，用筆凝練，結構峭緊，故雖數字單行，或背臨偶仿，而能得古人神意，不必形模似也。《論書淺語》

清·梁章鉅

至董文敏以畫家用墨之法作書，於是始尚淡墨。《退庵隨筆》

清·周星蓮

自思翁出而章法一變，密處皆疏，寬處皆緊，天然秀削，有振衣千仞，潔身自好光景。《臨池管見》

清·張宗祥

集帖學大成者，其董氏乎香光。《書學源流論》

清·愛新覺羅·玄燁

華亭董其昌書法，天姿迥異。其高秀圓潤之致，流行於楷墨間，非諸家所能及也。每於若不經意處，豐神獨絕，如微雲卷舒，清風飄拂，尤得天然之趣。嘗觀其結構字體皆原於晉人，蓋其生平多臨摹閣帖於《蘭亭》《聖教序》，能得其運腕之法，而轉筆處古勁藏鋒，似拙實巧。書家所謂古釵腳，殆謂是耶。顏真卿、蘇軾、米芾以雄奇峭拔擅能，而根柢則皆出於晉人。趙孟頫尤規模二王，其昌淵源合一，故摹諸子輒得其意而秀潤之氣獨時見本色。草書亦縱橫排宕，有古法。朕甚心賞，其用墨之妙，濃淡相間更爲夐絕，臨摹最多，每謂天姿與功力俱優，致此良不易也。《聖祖仁皇帝御製文集》

目録

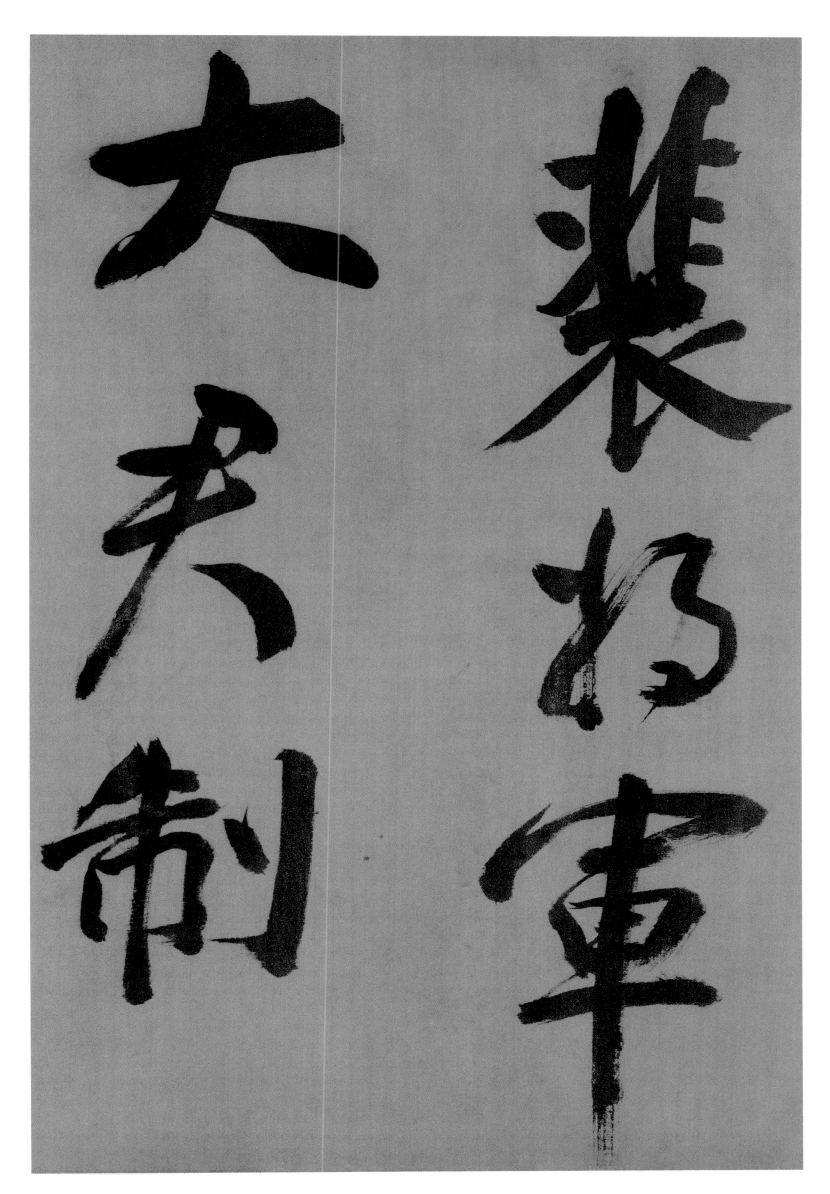

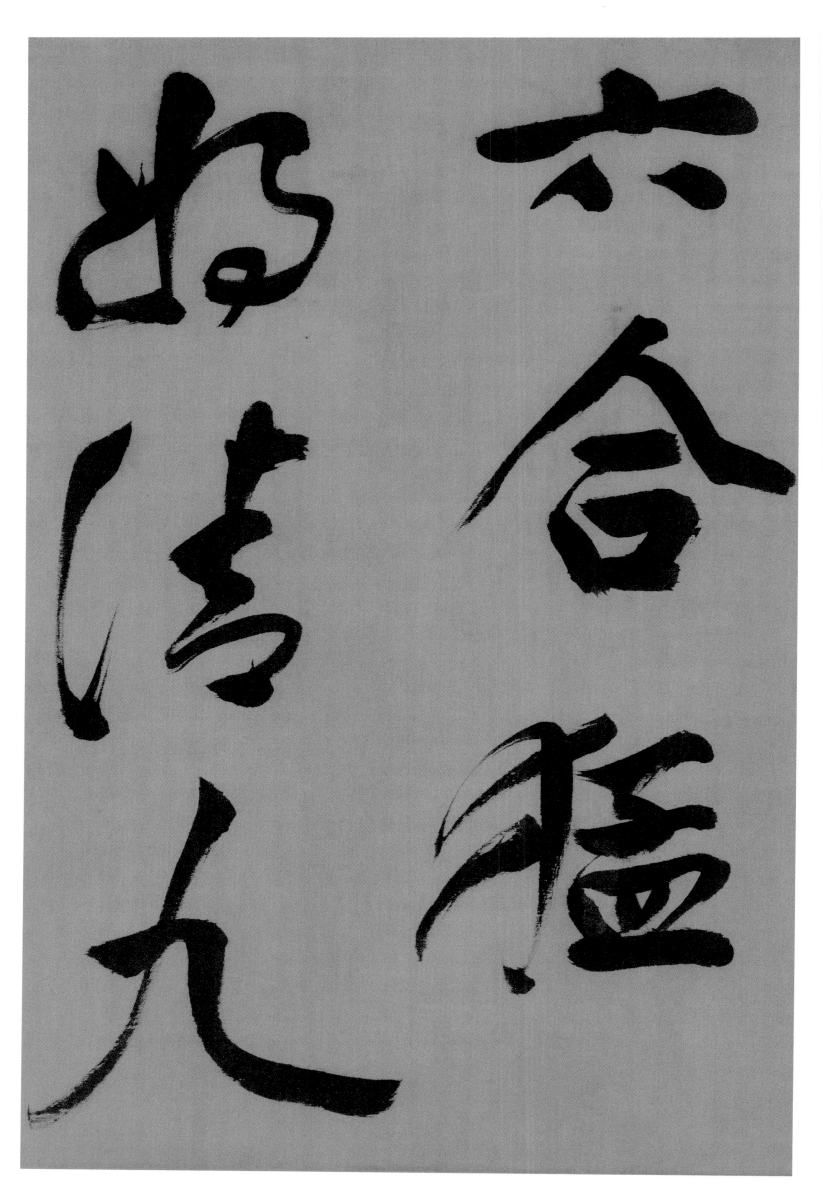

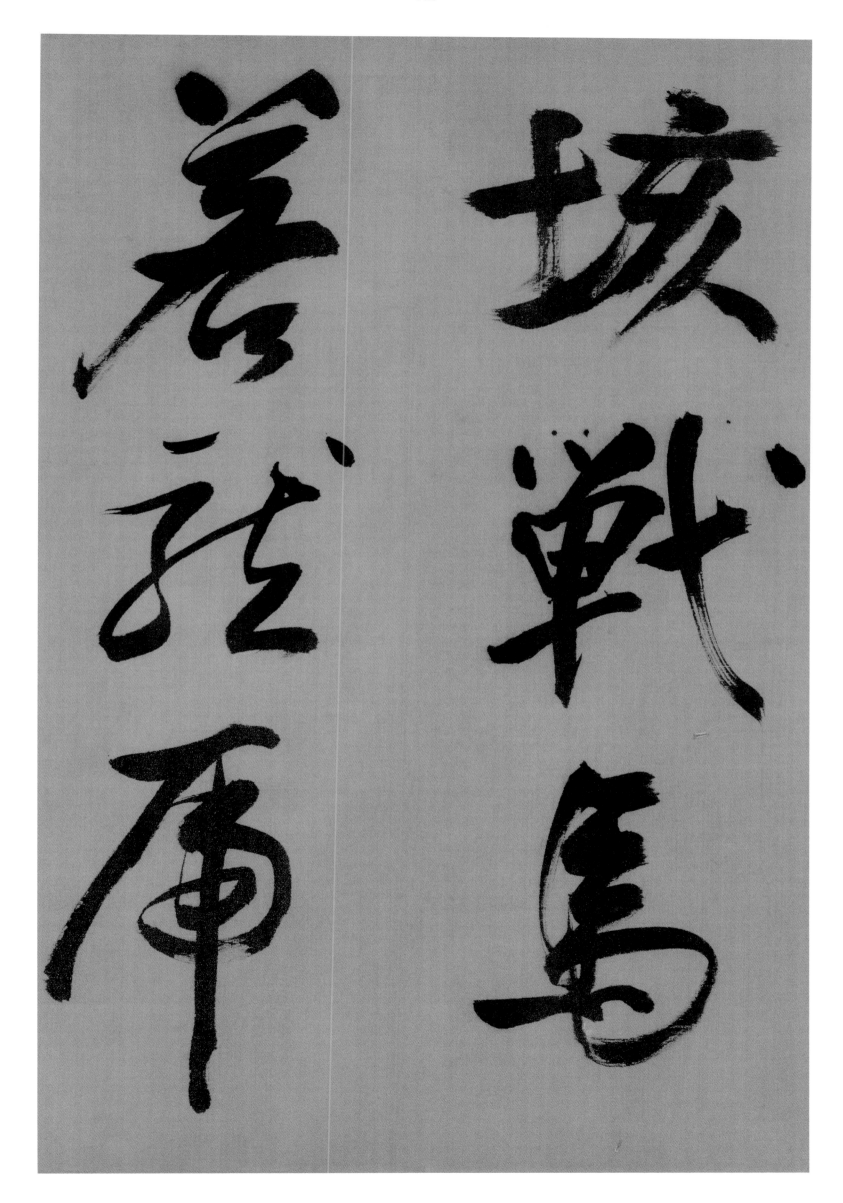

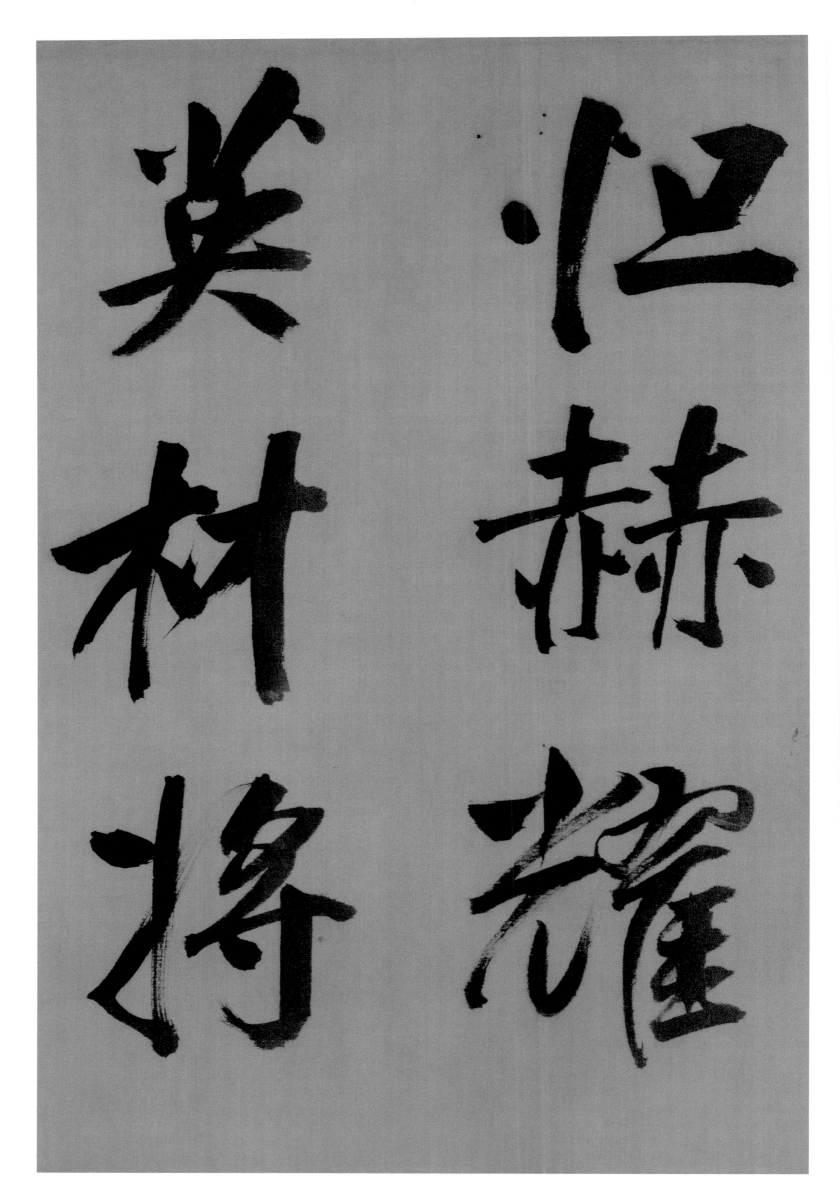

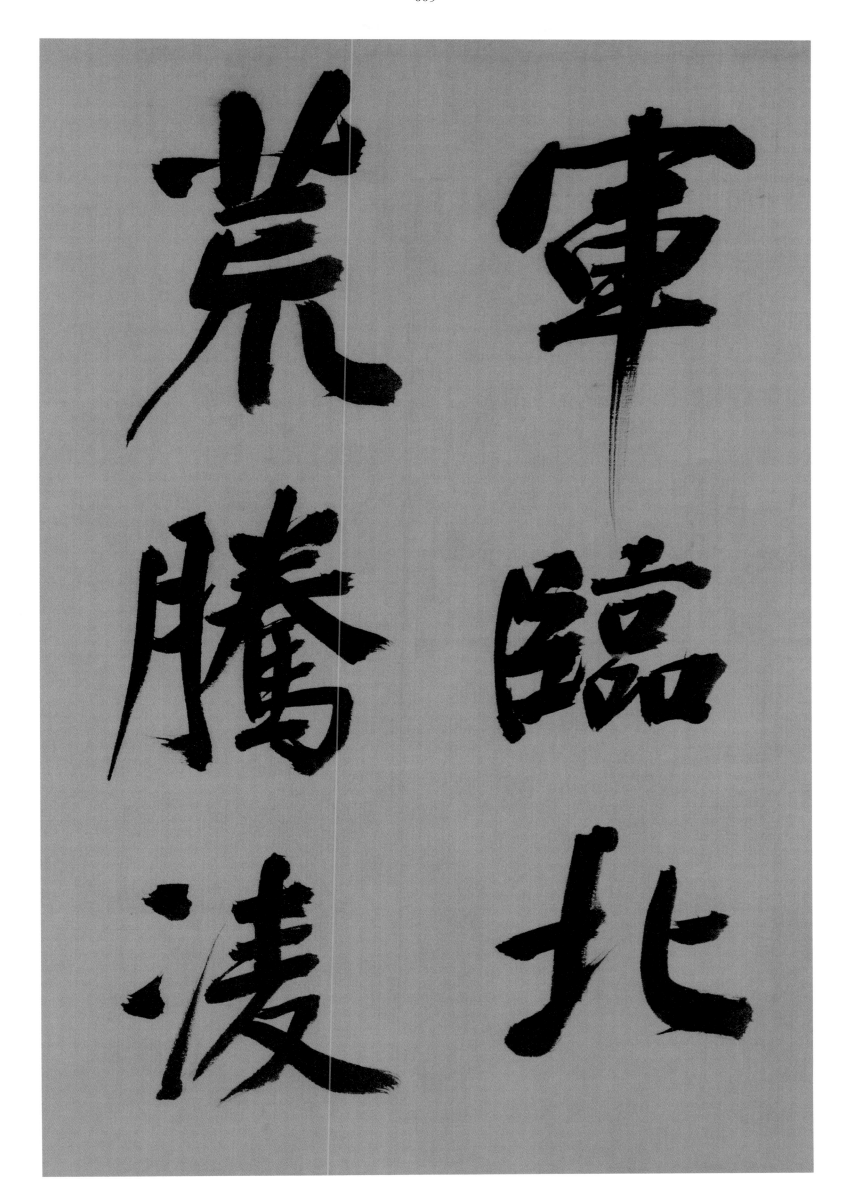

軍臨北

茫騰凌

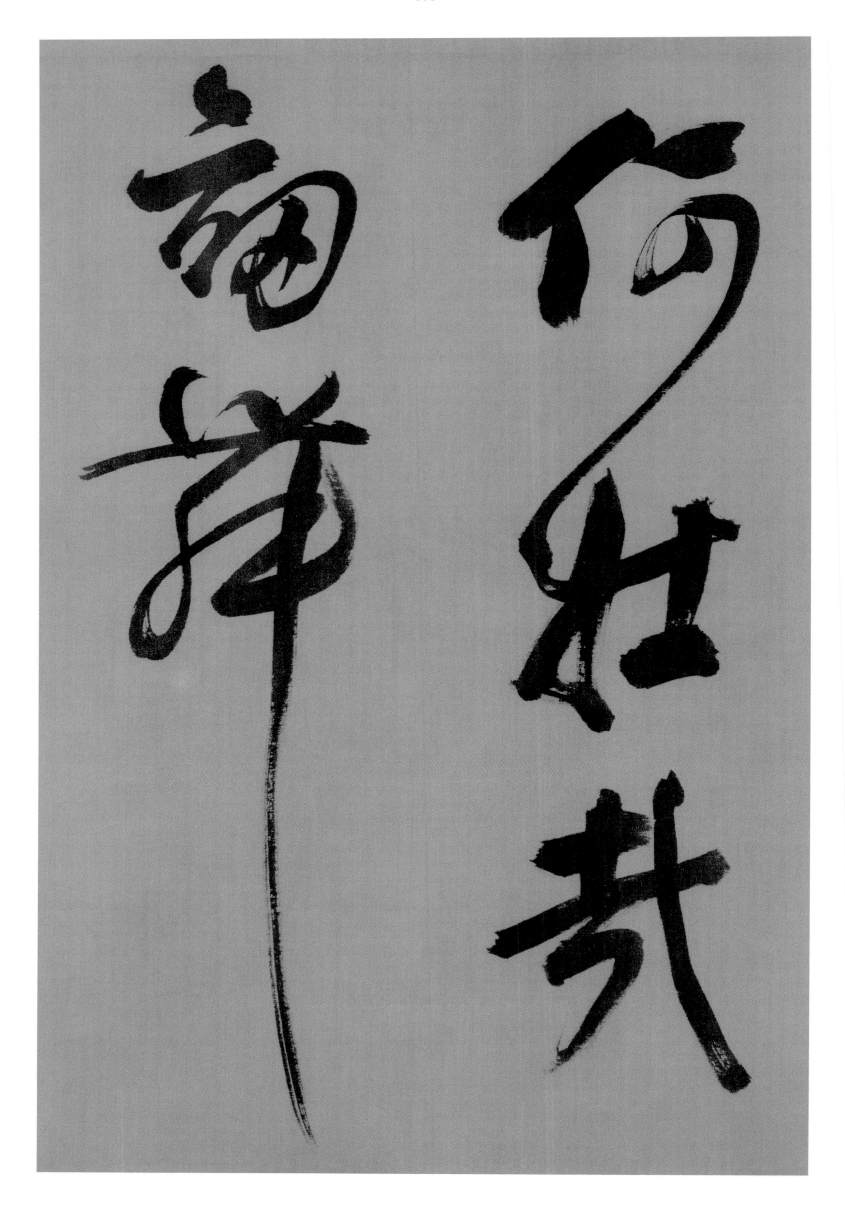

臨顔真卿書裴將軍詩

006

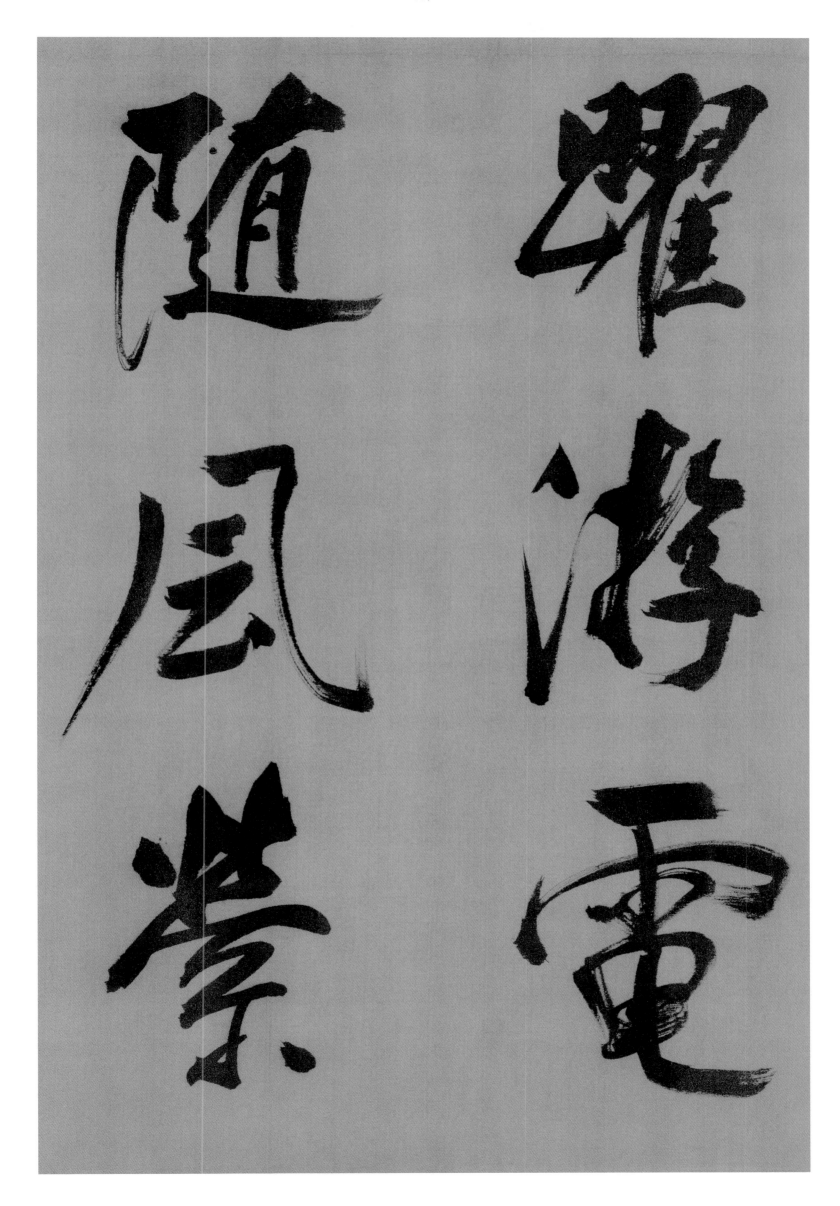

臨顔真卿書裴將軍詩

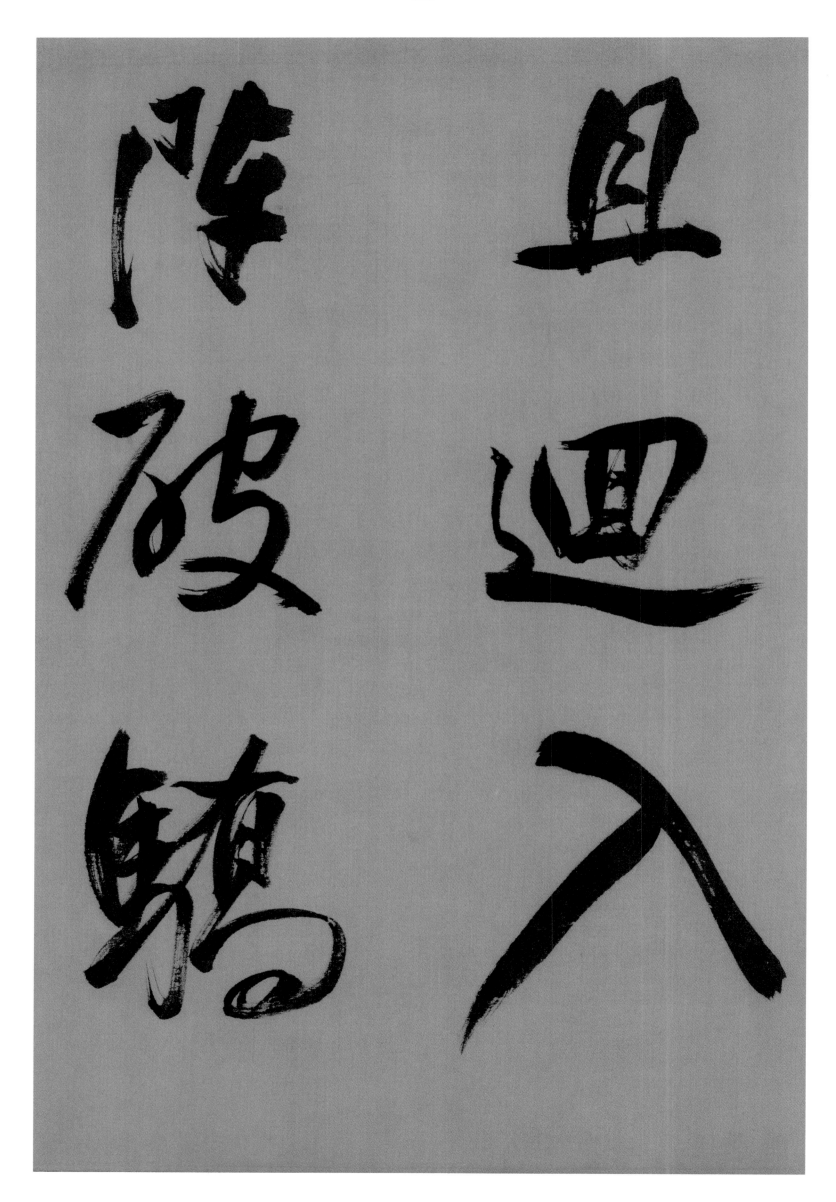

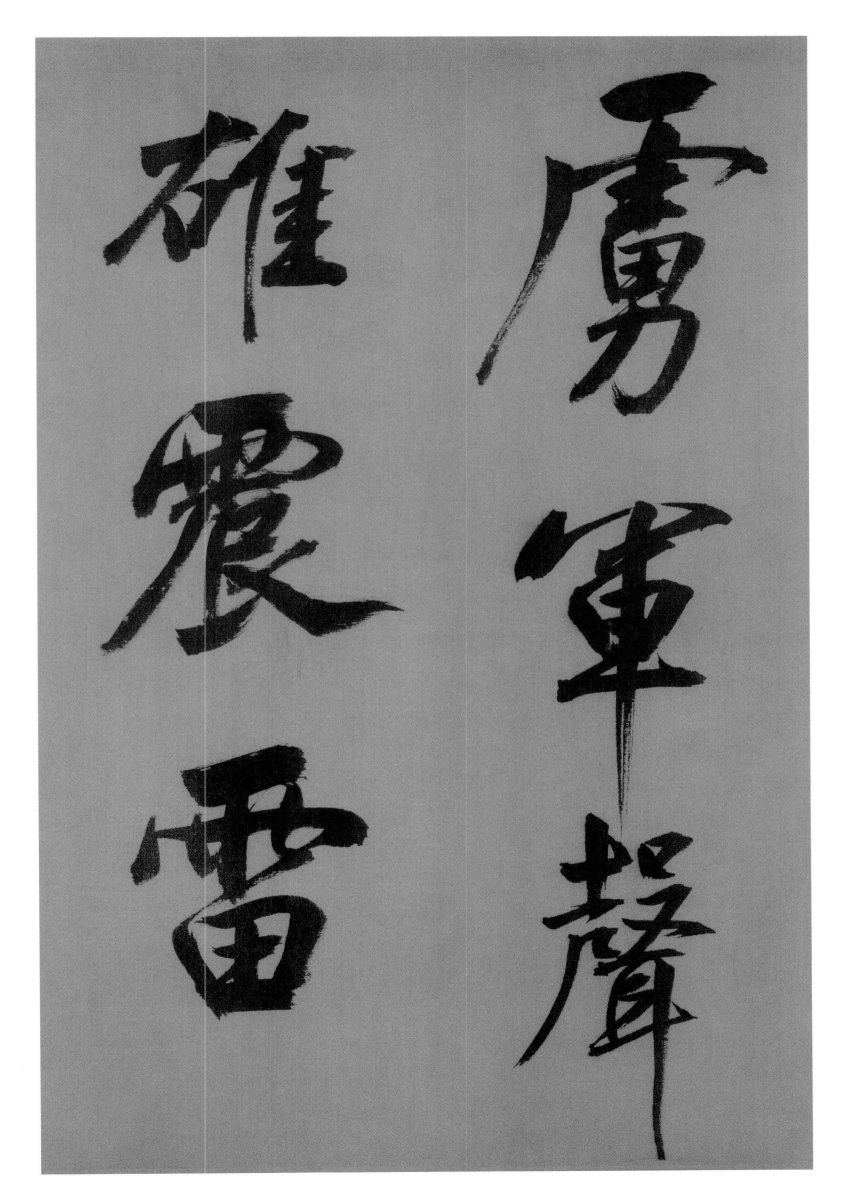

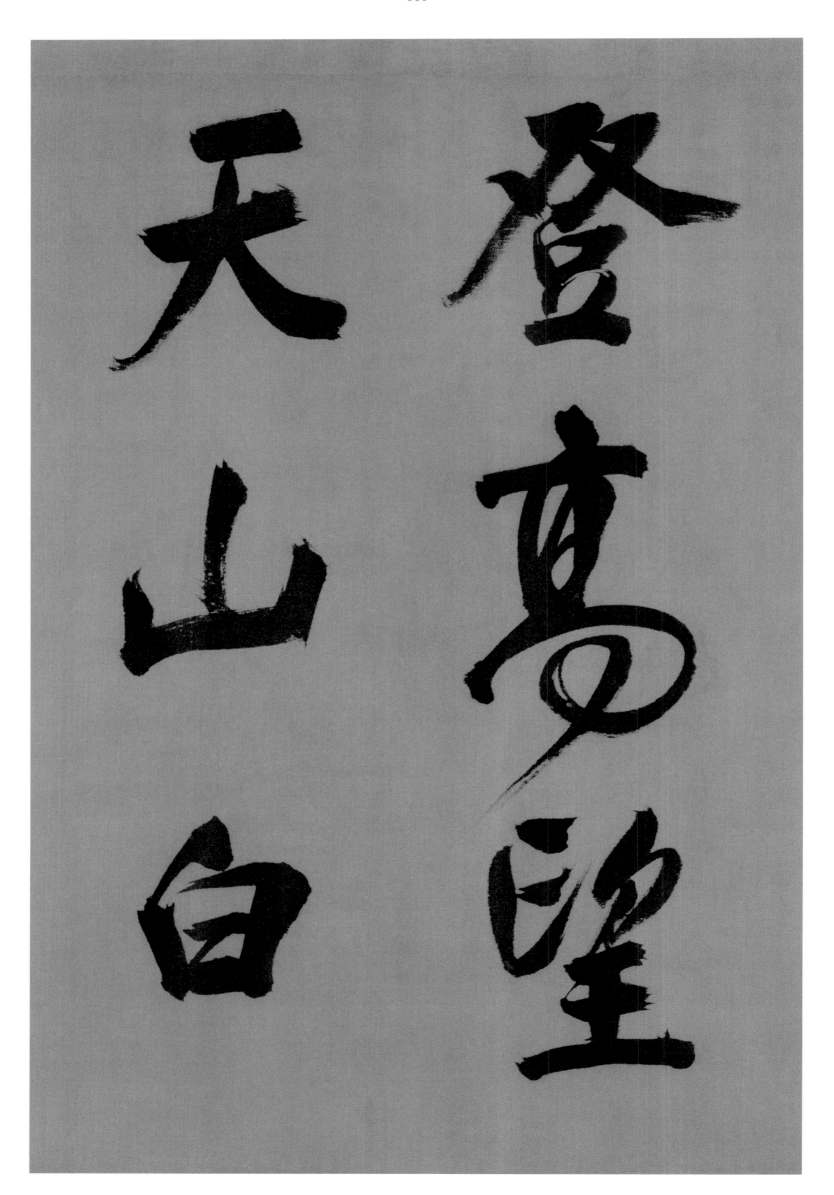

登高望

天山白

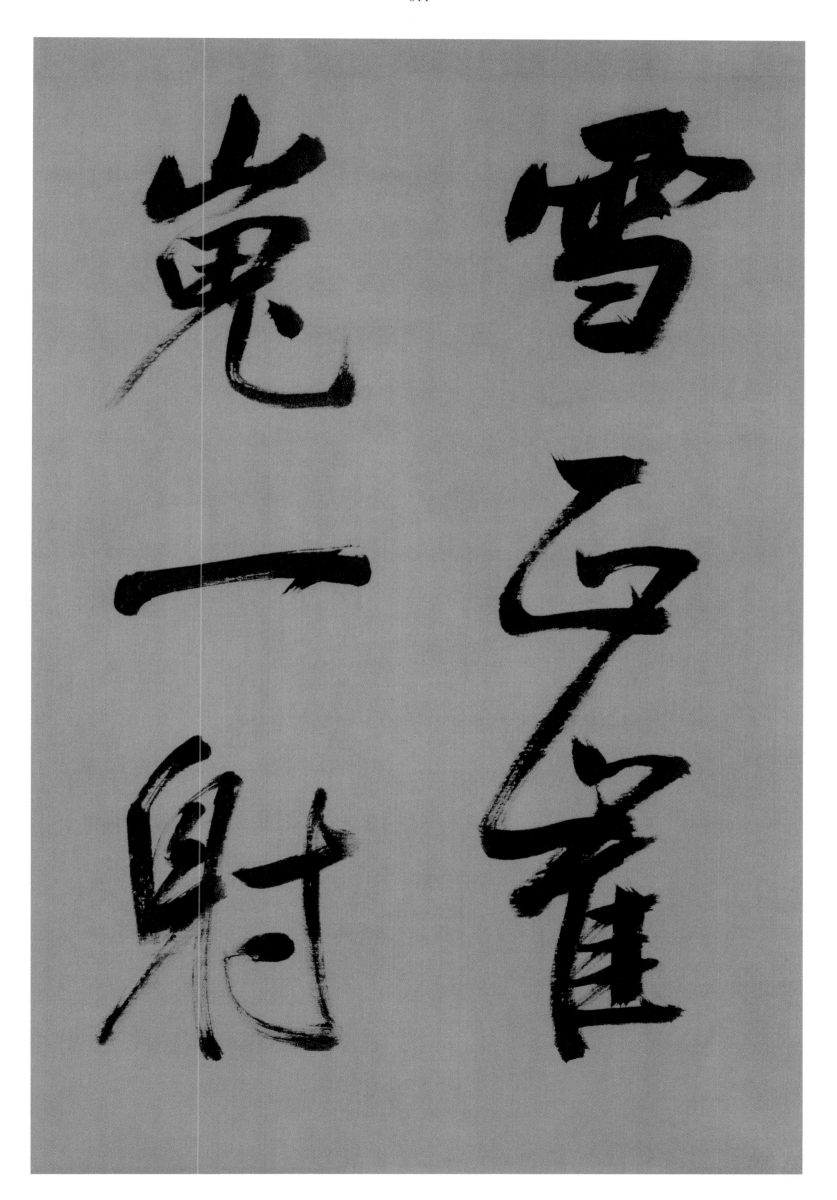

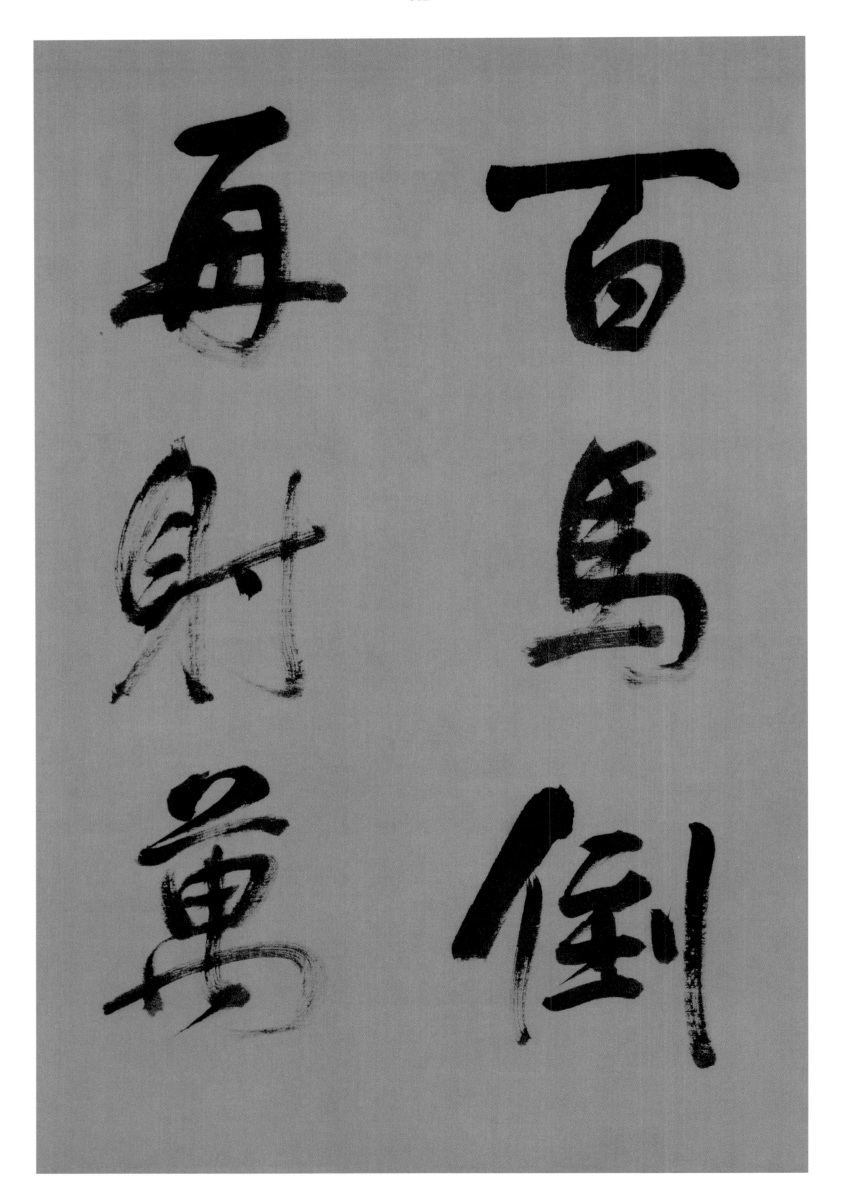

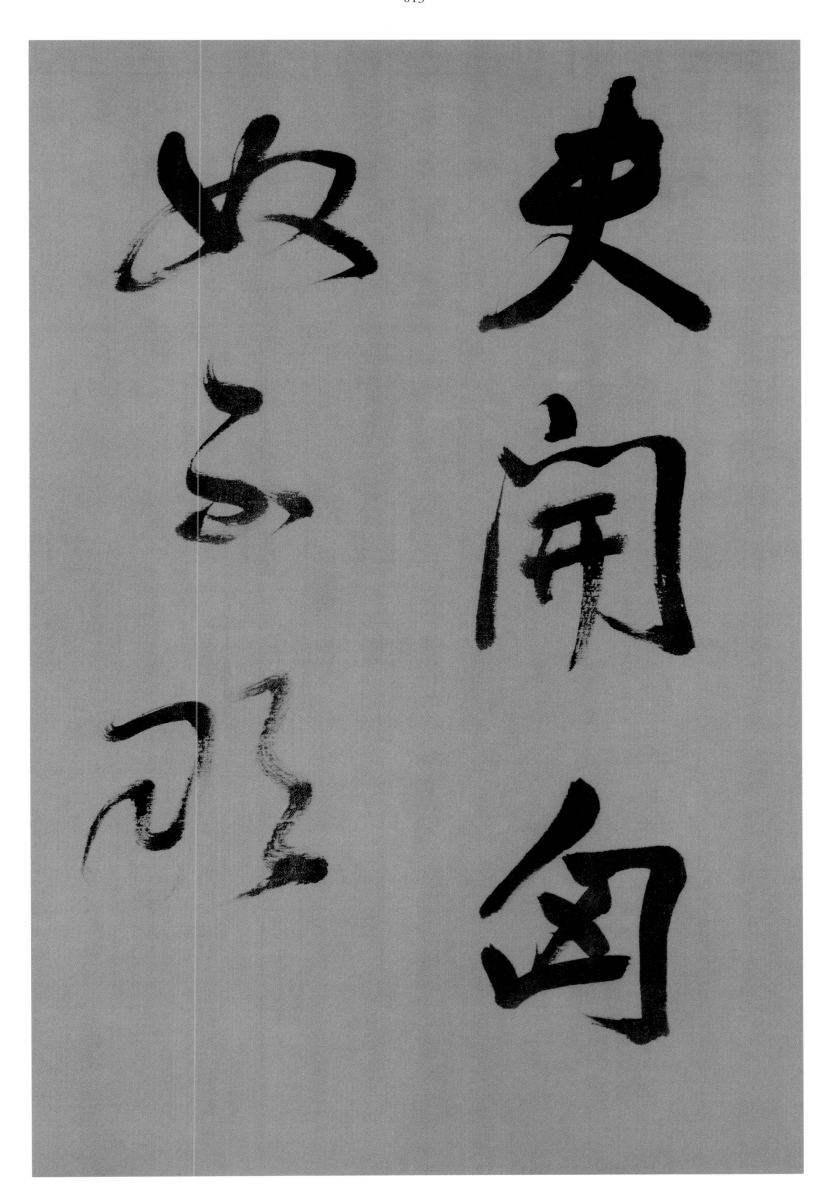

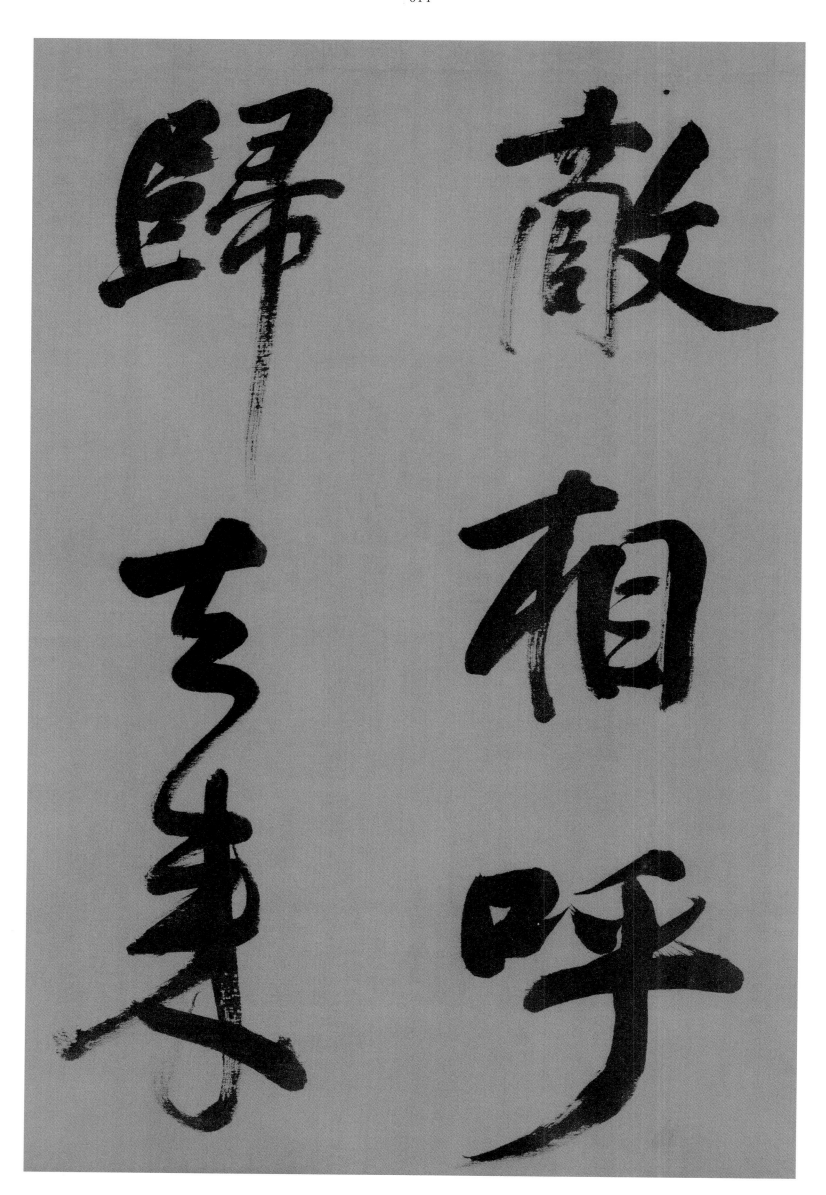

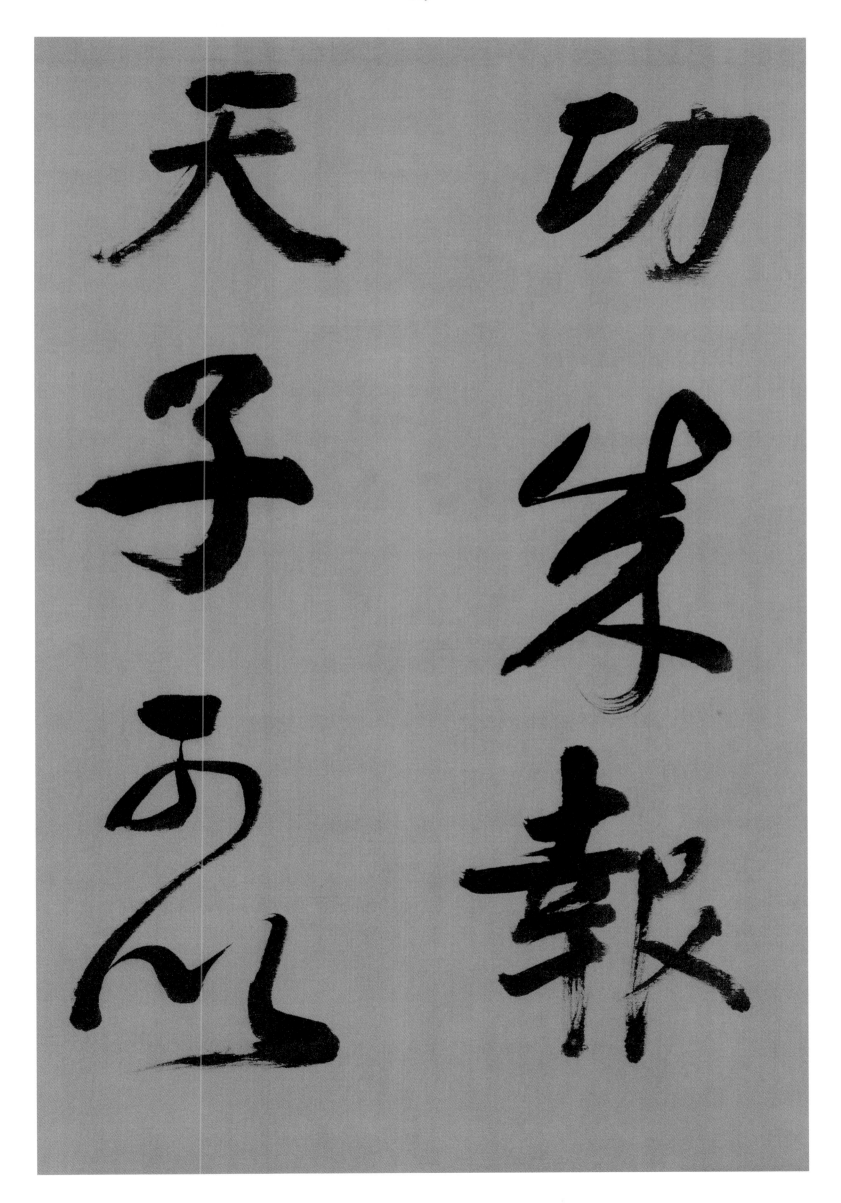

功業報天子，天下安如山

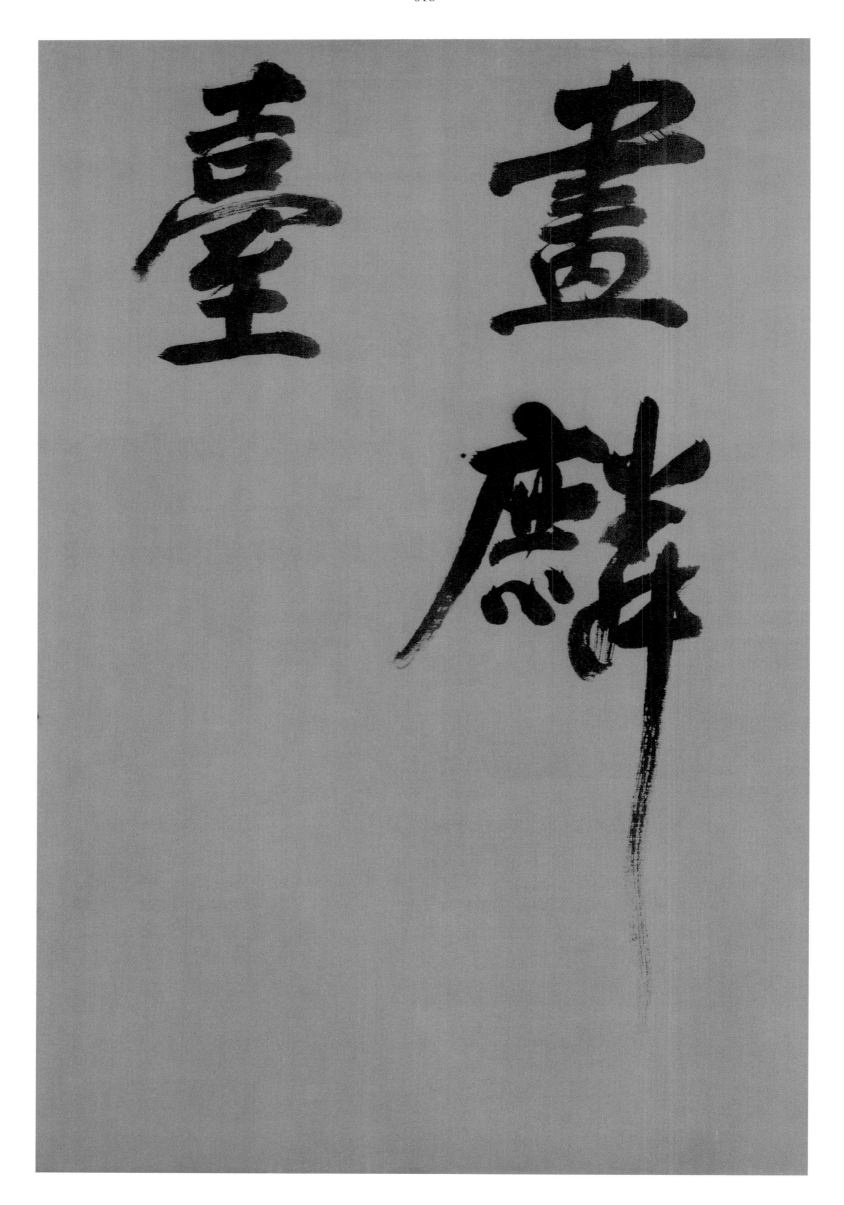

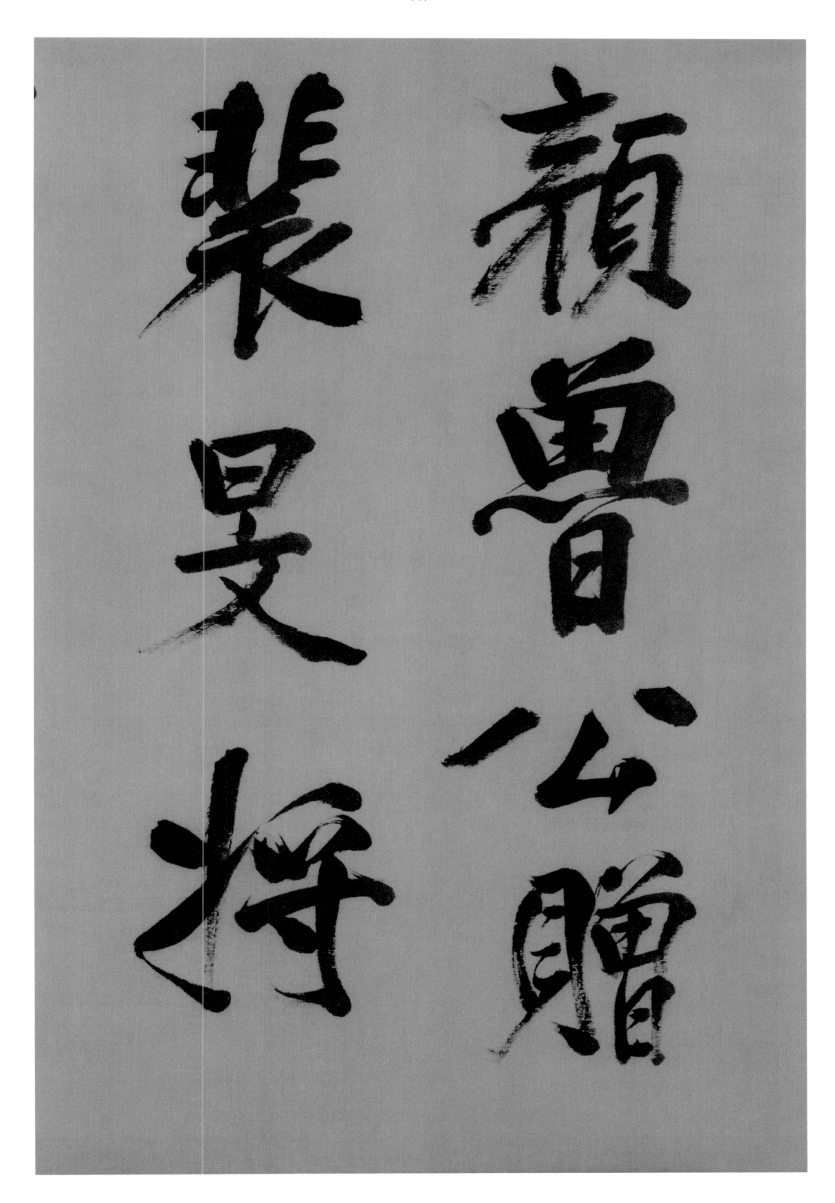

顏曾公贈

裴旻將

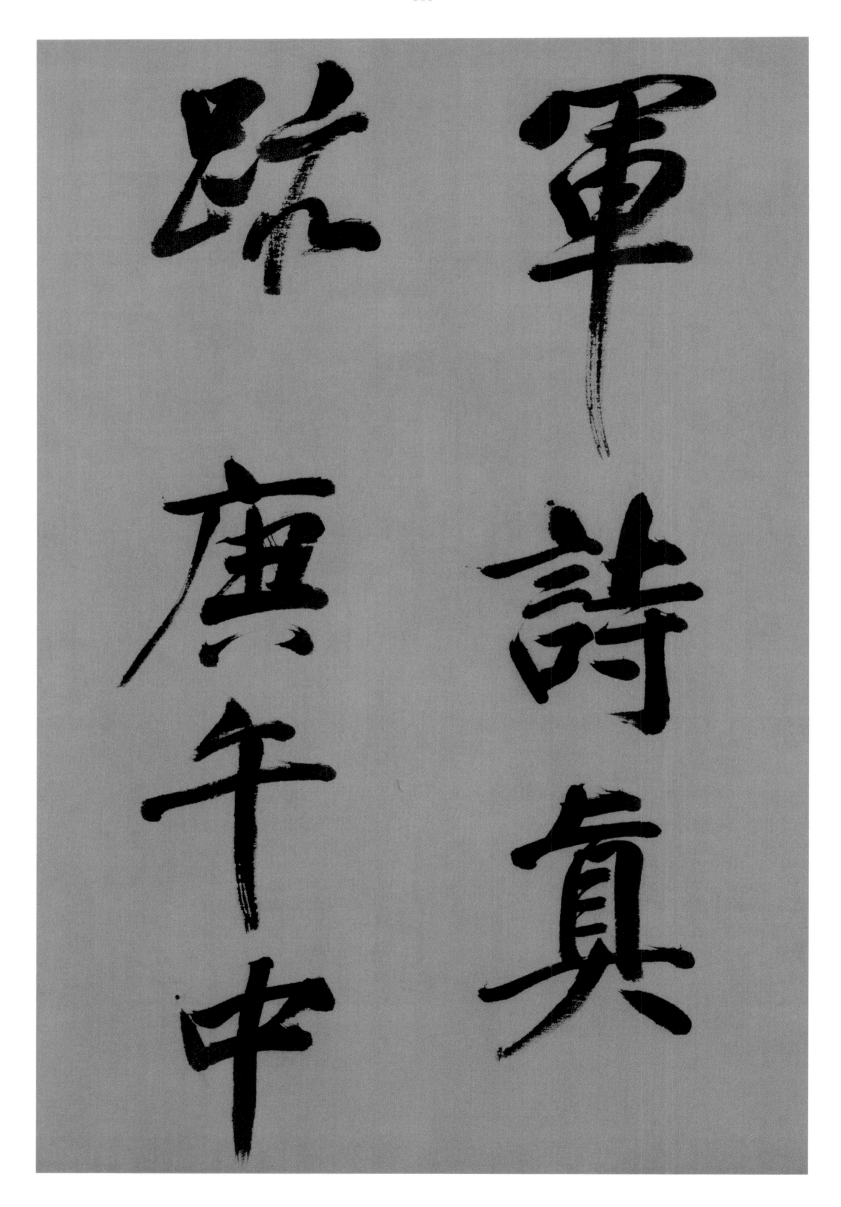

軍

詩

真

跡

庚

午

軍

中

臨顔真卿書裴將軍詩

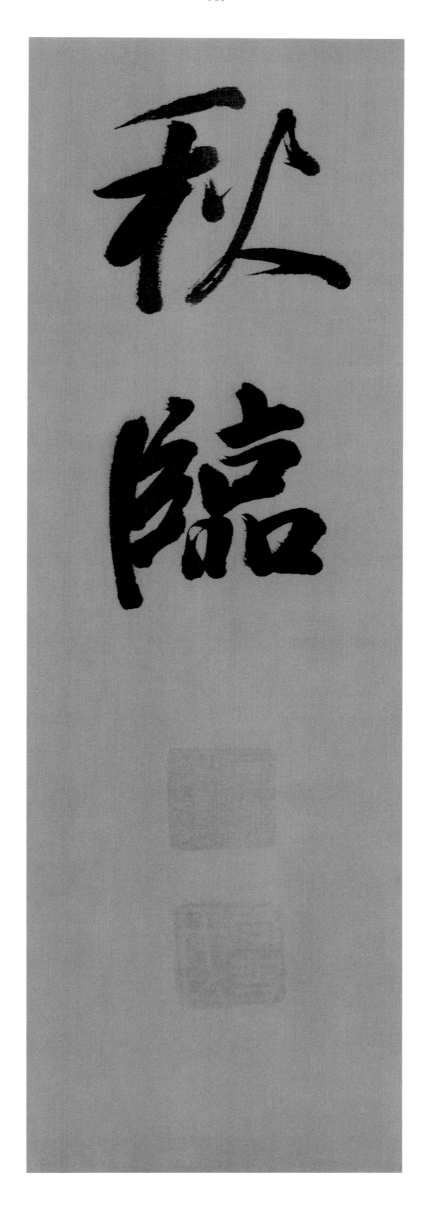

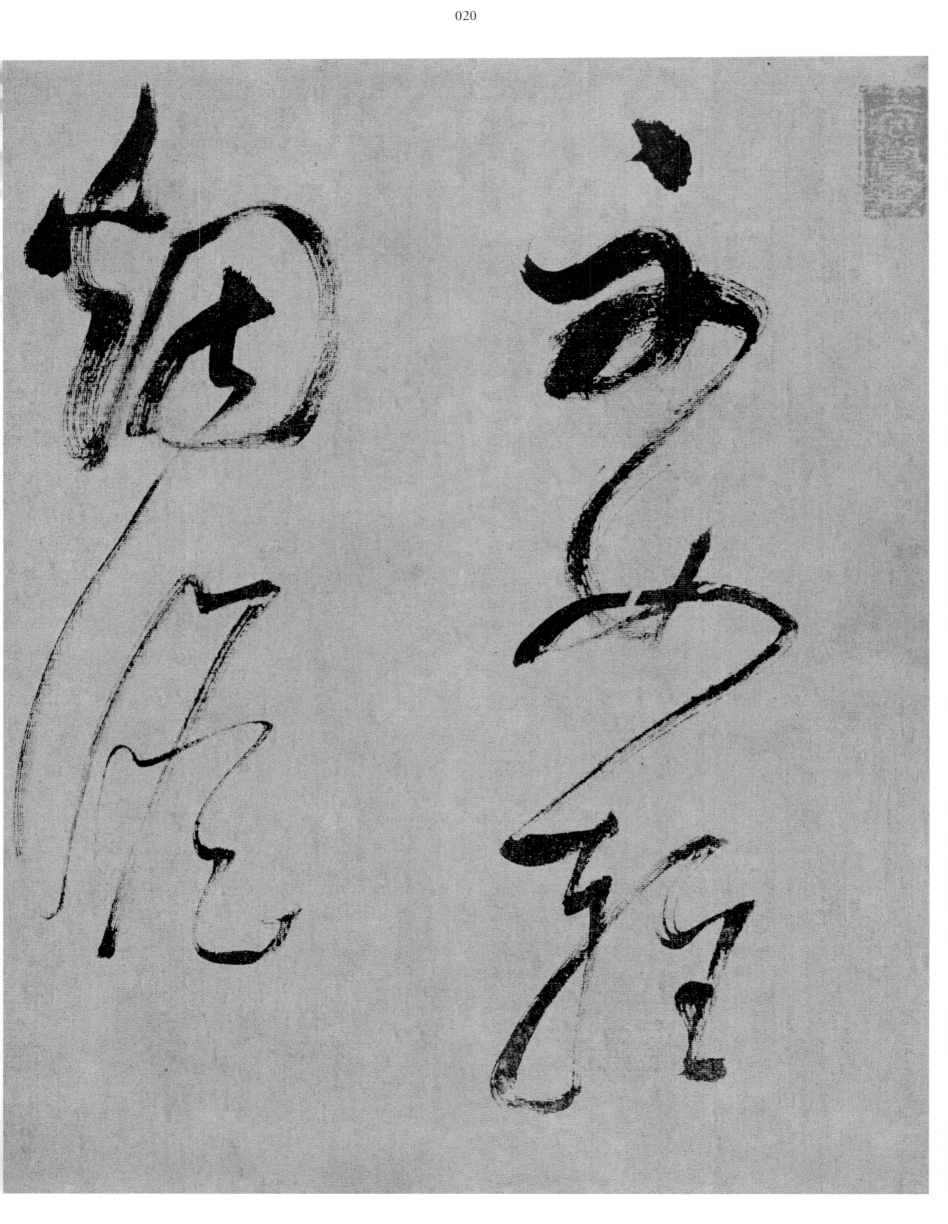

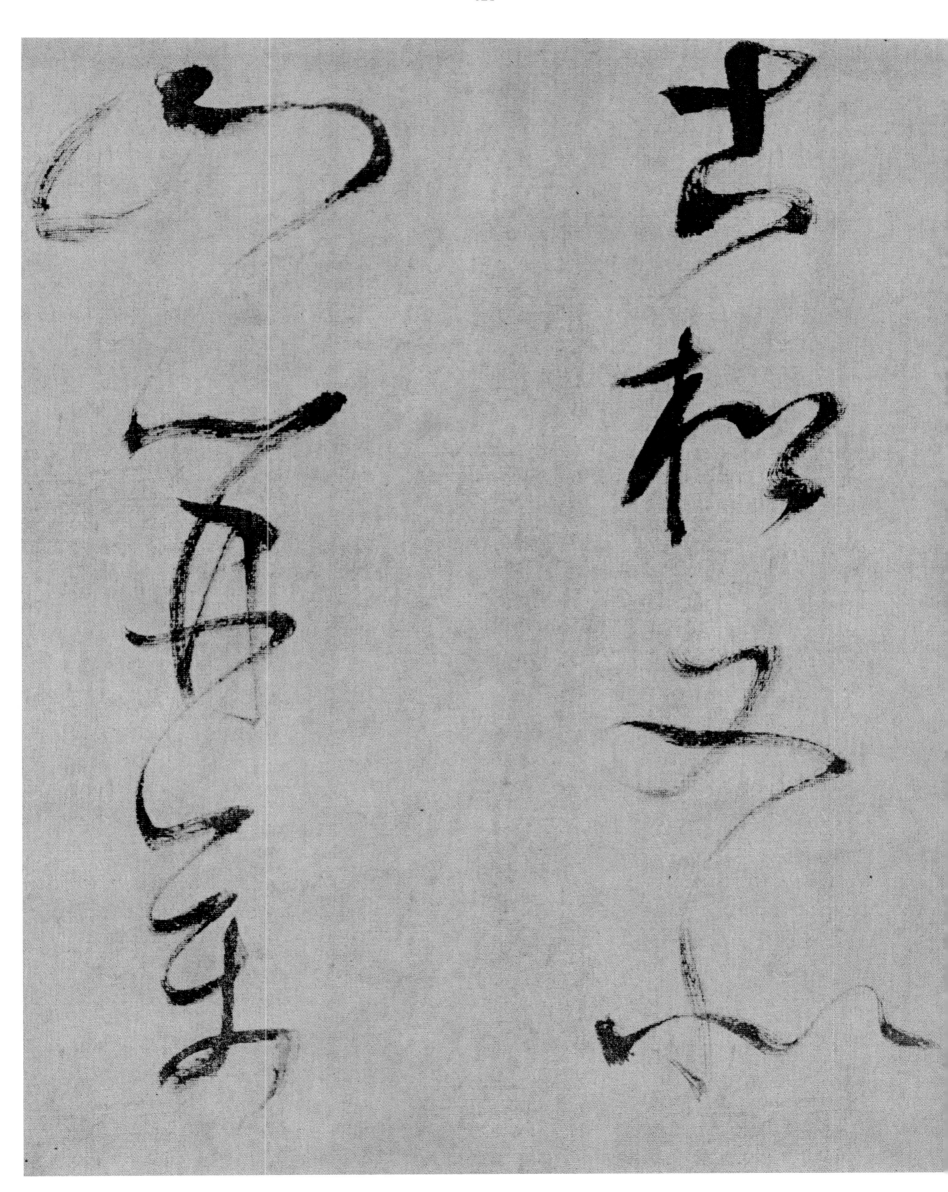

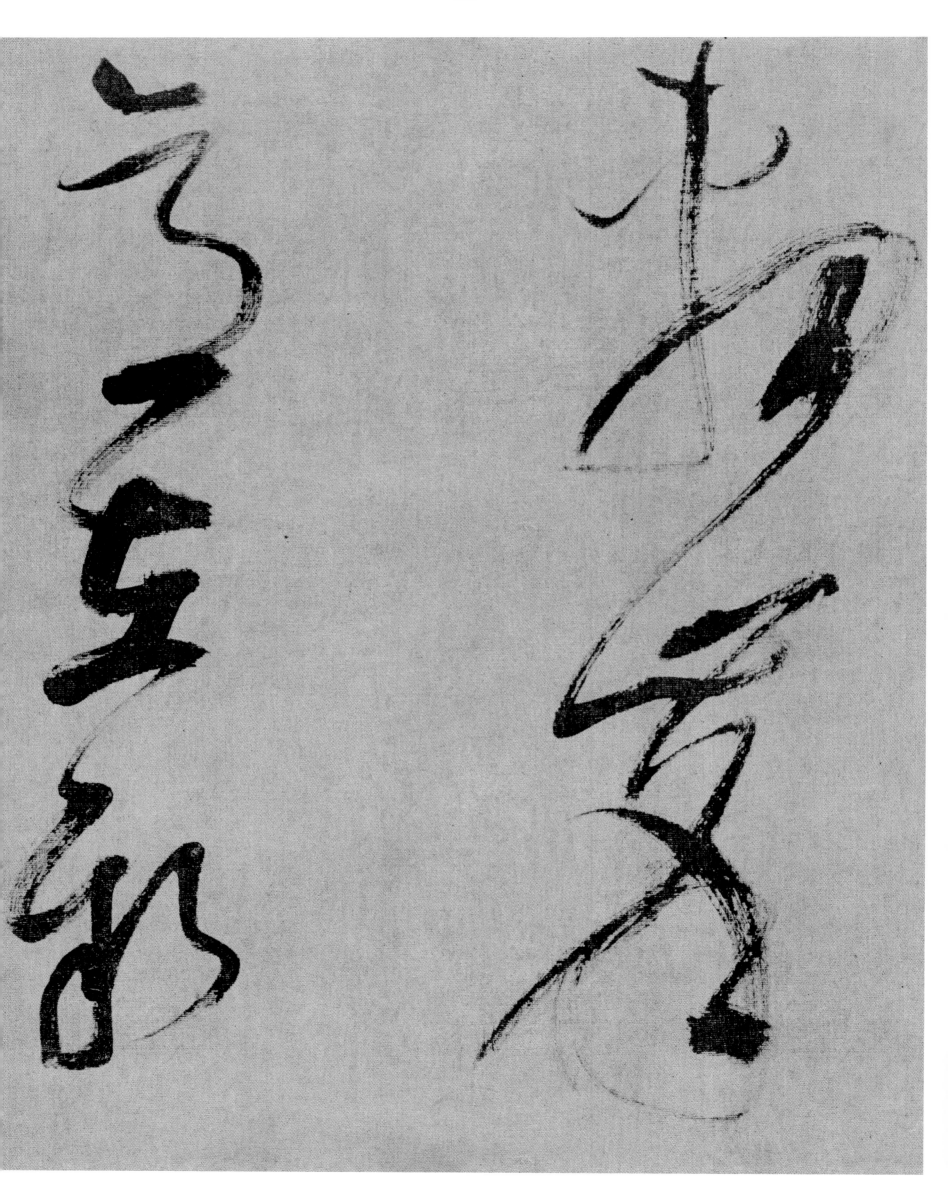

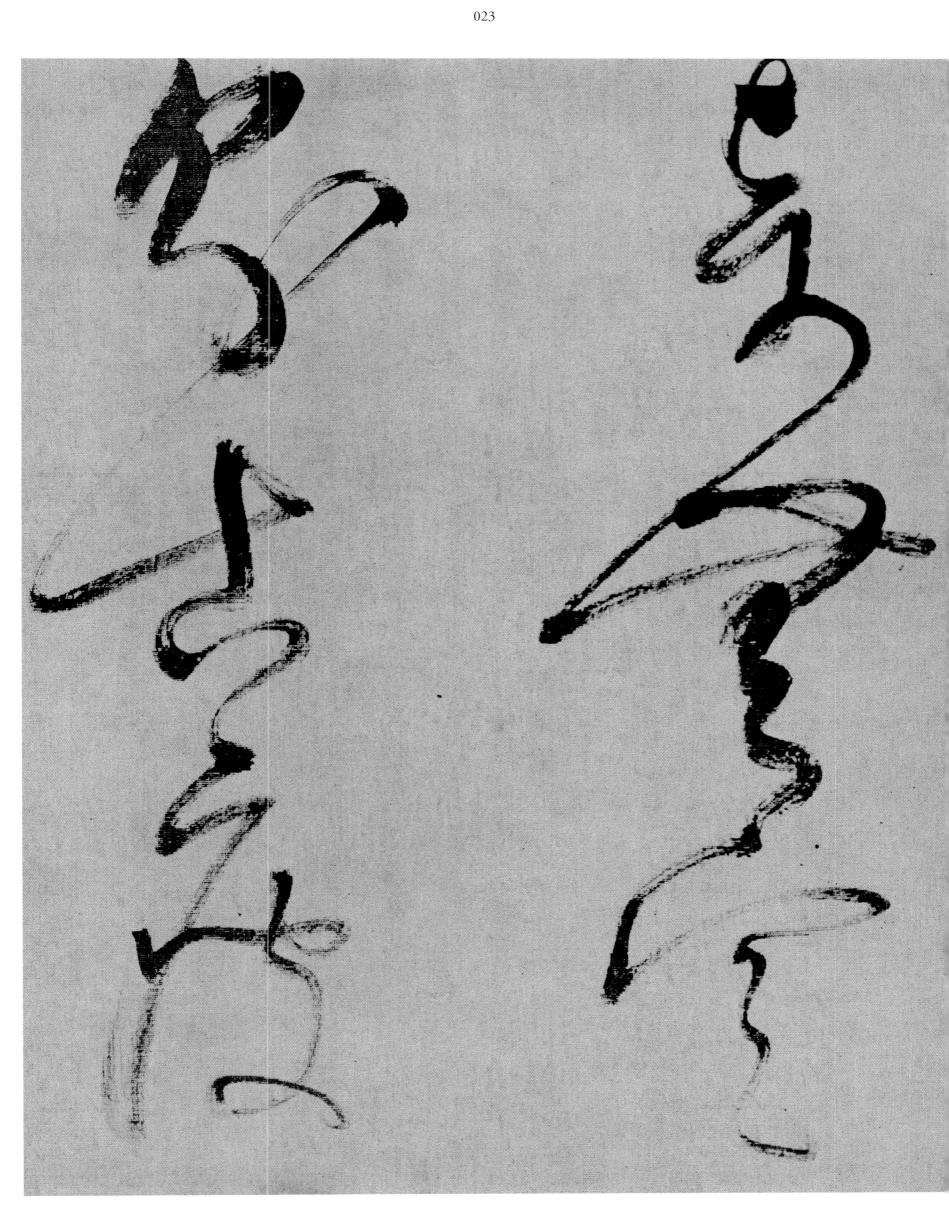

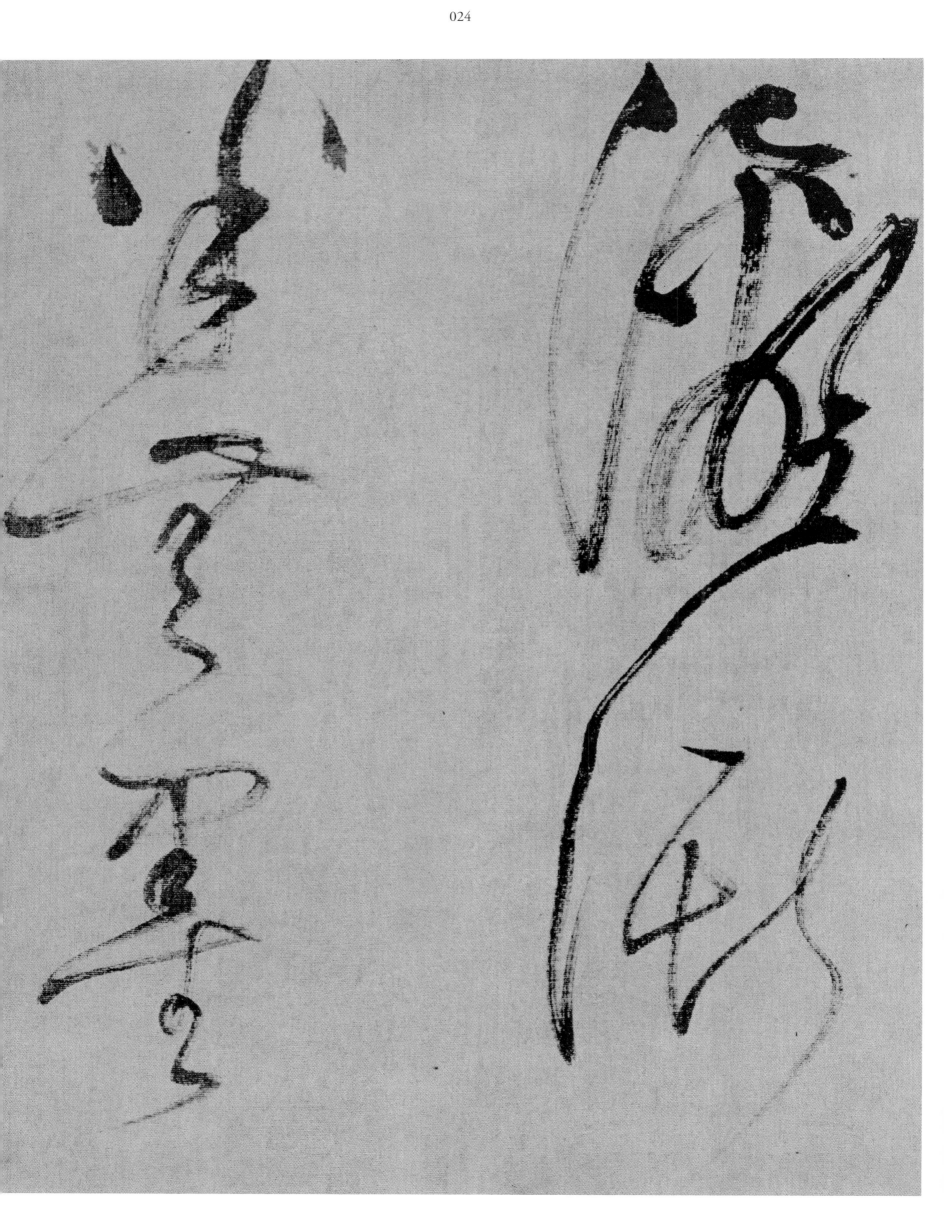

臨自叙帖

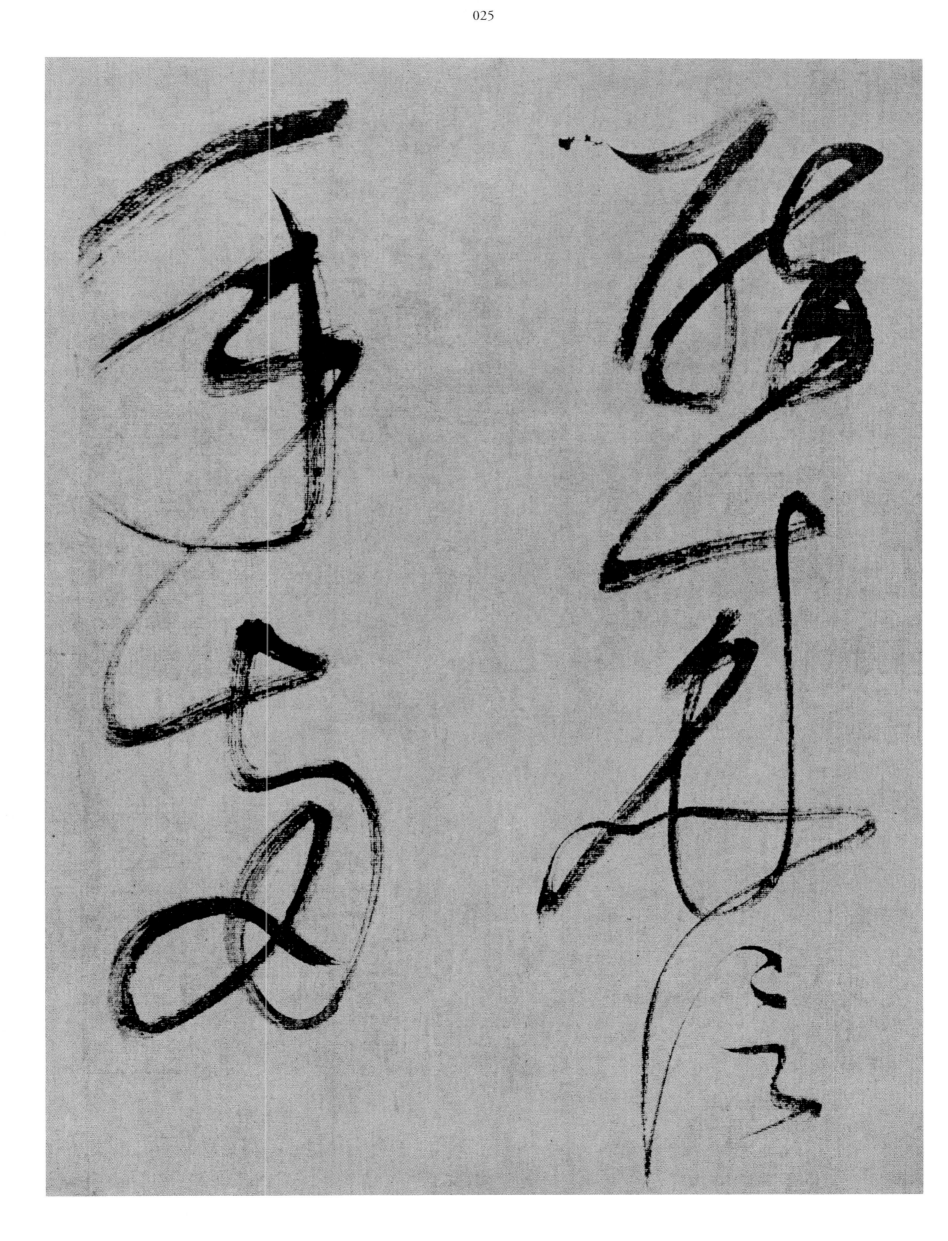

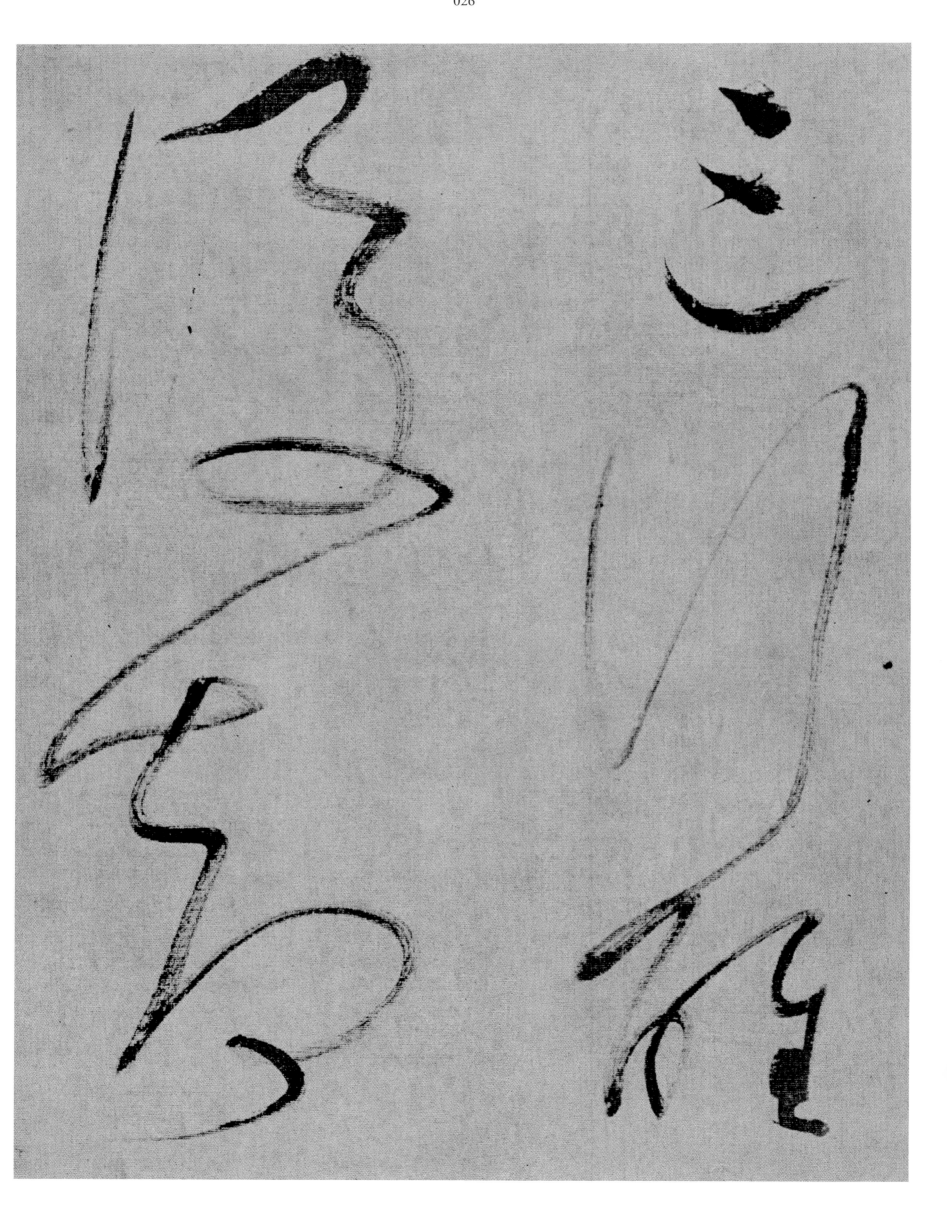

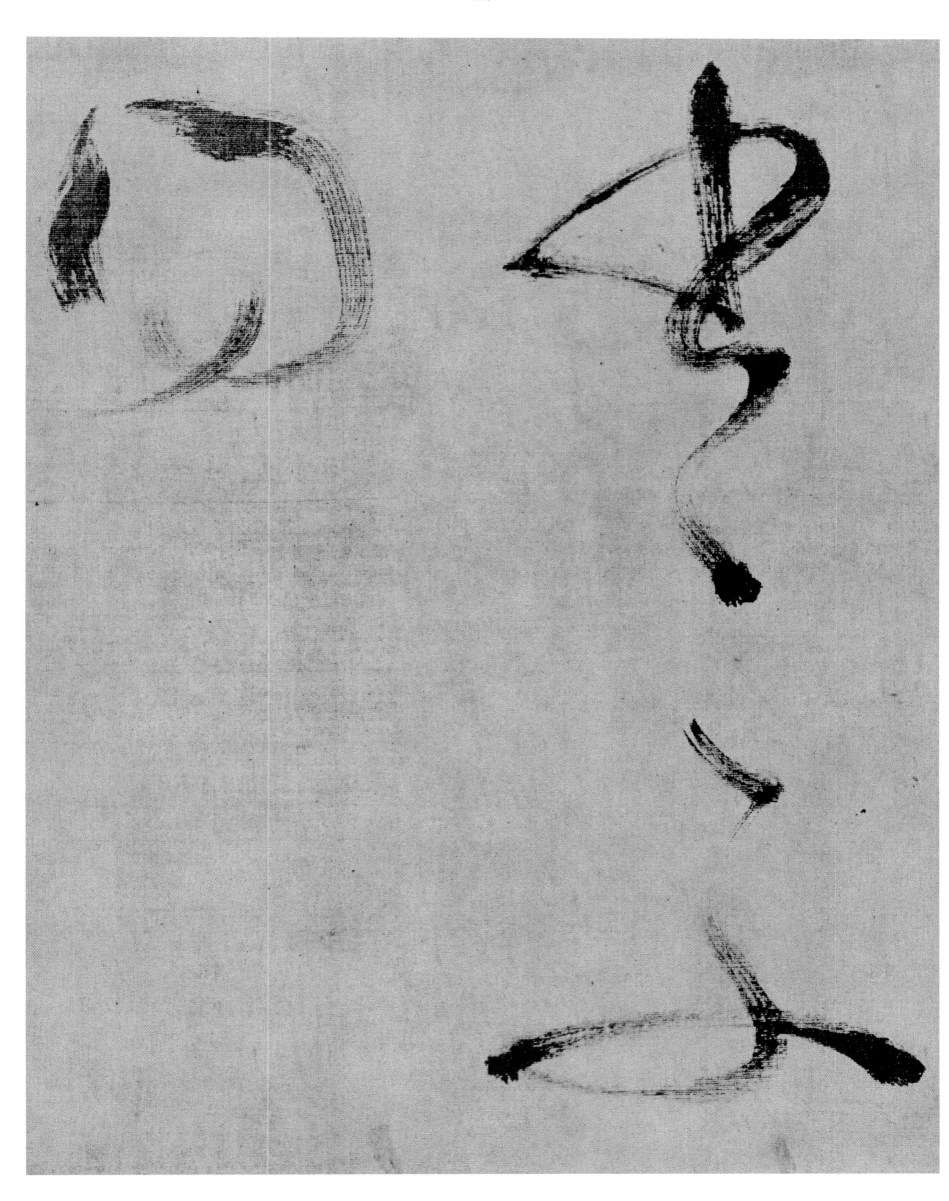

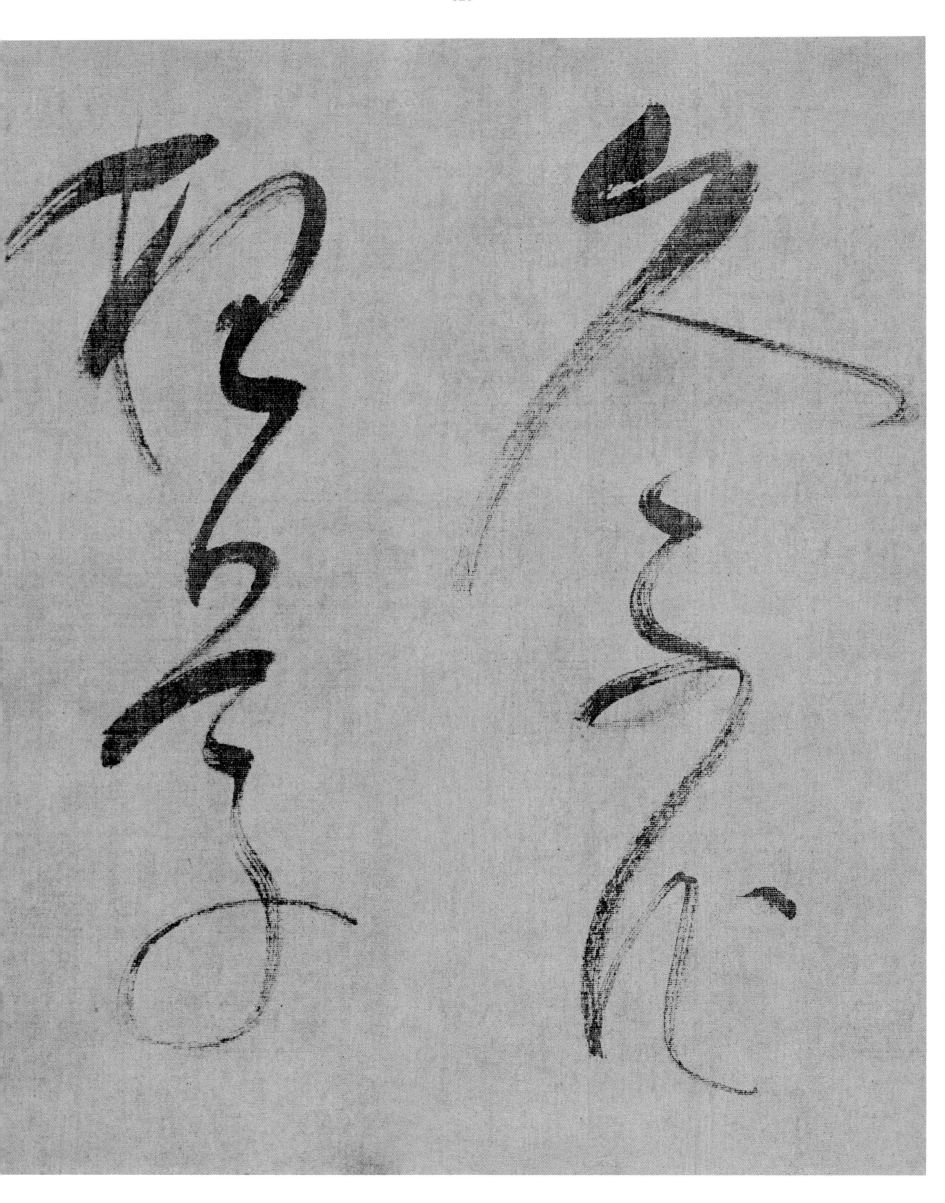

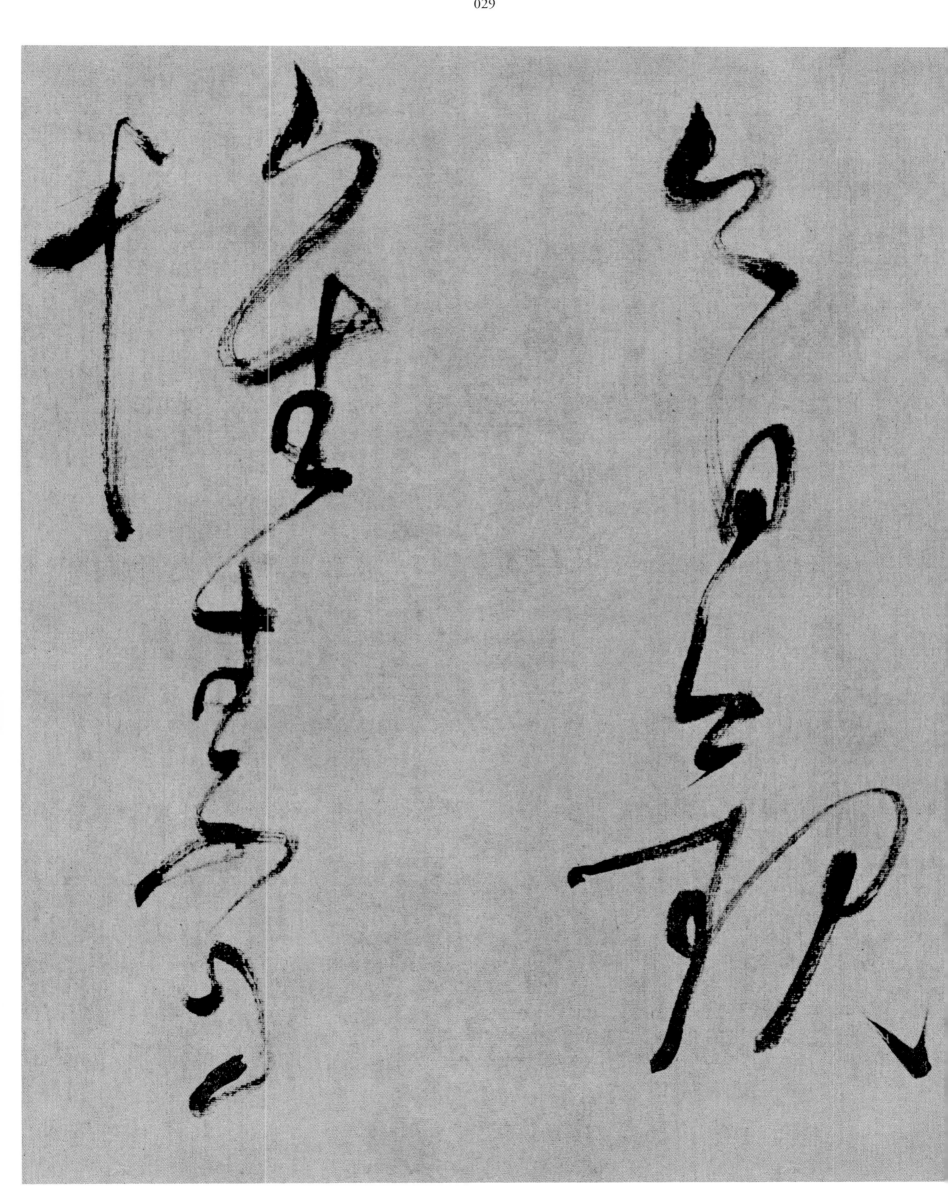

臨自叙帖

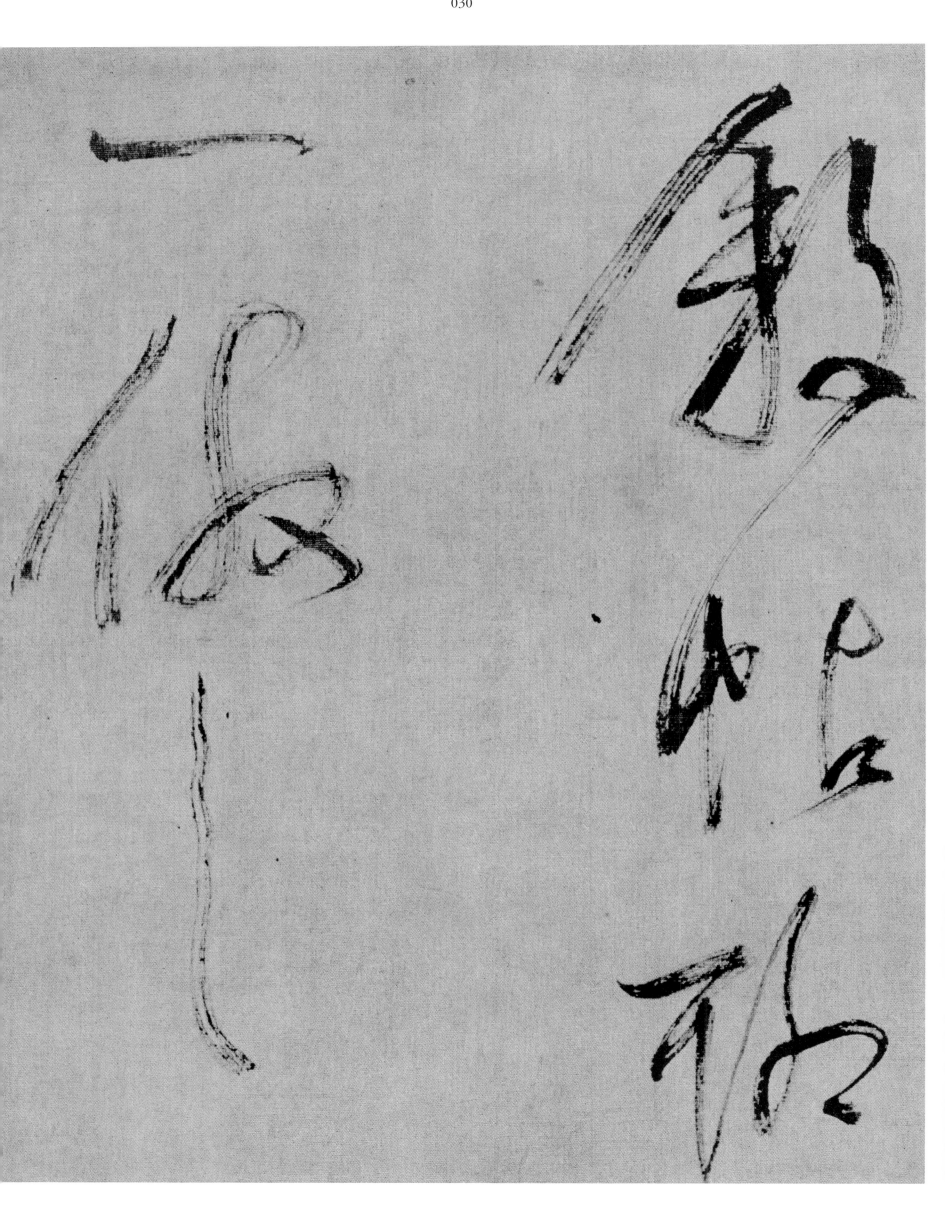

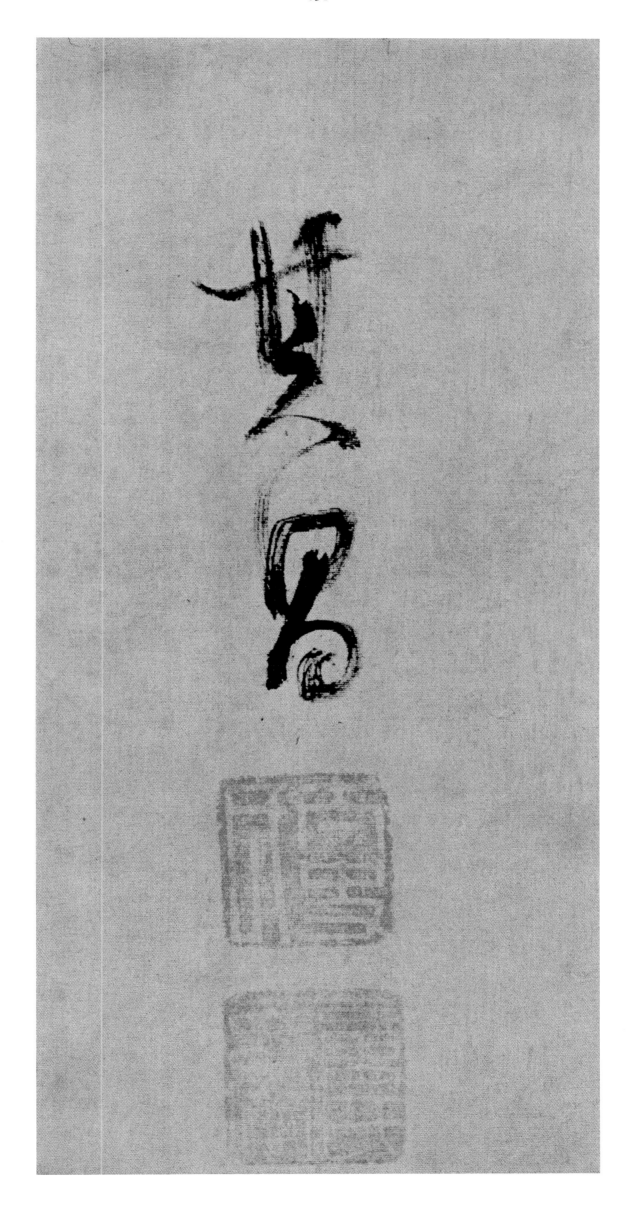

羅漢贊

名身句身如月摽指悟

我遂眼逄思鑽紙以修

慧者我法王子貝葉一

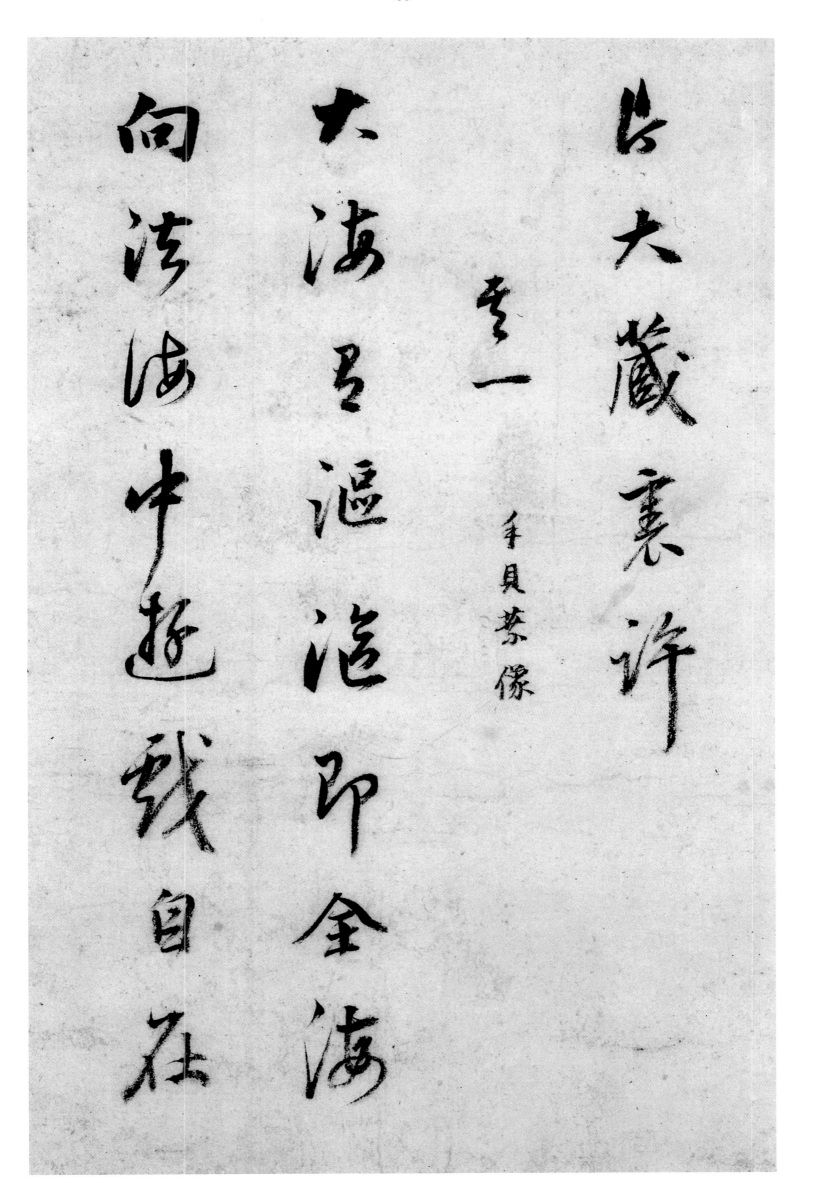

於大藏裏許

是一

手見蔡像

大海告漚涯即全海

向清海中起戰自在

攬香院戟珠捉
悝揺入鍊盂子
莹颭 十二莊水像
初祖贊

廓然無聖關挾劍

角刹那即證揩旦

坐廛金雞雜抱曉金

象庚河若兩於相

聖气姿羅

送僧遊五臺

張錫清涼去人天

此語分僧睿长揚雪

麥飯半蒸雲䬈䭉

乾蛇稚須寧屋豹

春西游馬謔入言遠

老厖阁

遂傳之牛山錘乞

火禪撞陰魔趓山

阇迹蒙心知火裏花

不如眼抟物鈁杖凌

只見蒼茫里肺小顆南

詢日時意西來毫小當

微

眾生猿嘗坡以集小歌

庶言以厲起者也眾

生執善故以淨業耶

之以貪起者也眾生

當然者以楊柴淨之

以婢起教也

不學入定信宿方信

李長者華嚴論所謂

十去古亡、姐經不解於

當念念念有三即經
曰云一念普觀無量劫
無去無來亦無住如
是了達三世事超過

才便生十力至時六解
此語石如惜時觀得玄宴
用子看
傍日章程照珠

絏剤董耆秉中

念奮言生以兼少水誰

主兮明柔五十三条

鈍置人

三昧解脫正定惟日
謂正定惟此正不正此
此不正乃心心念念相
續不防休智言慧也

令人解作善念善望

以為佛法既乃難

當入此永家何前

九三昧義也

苦行謂之修福如意輕

春屬精修梵行波阿天

樂且喜說佛法以孝

杜詩縆之太白豪吟

如兒天仙人俊秀之气

雅杜子羡苦吟如壁禅

入空百鍊修持狂千载

以後学子羡者代不乏

人豈盡道與風騷並

而太白詩未有學之者

子美臨福敬也

古人口謂神怠也神

印意筆之神与天

地相筆劉安精神

訊具之矣東坡題之

奧有書石埋雲青放

光二子去不甚高乃以能

乃者□神用雲不

子□□

韓宗伯曹爲余言趙昌畫

石入地五尺取之遂不見光

又王行甫青夫恬保有石刻也

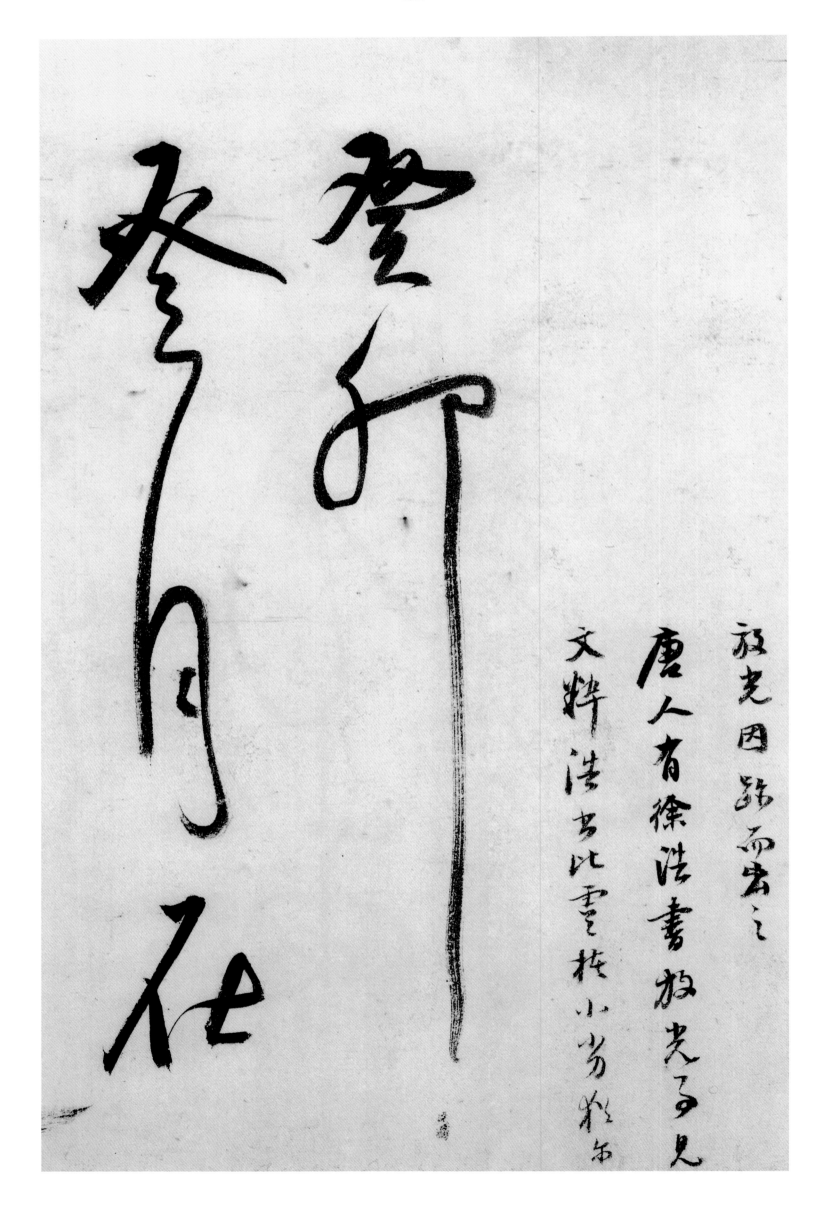

登卯

及月

在

放光因路而出之
唐人有徐浩書放光了見
文粹洁書比雲栖小劣粗書

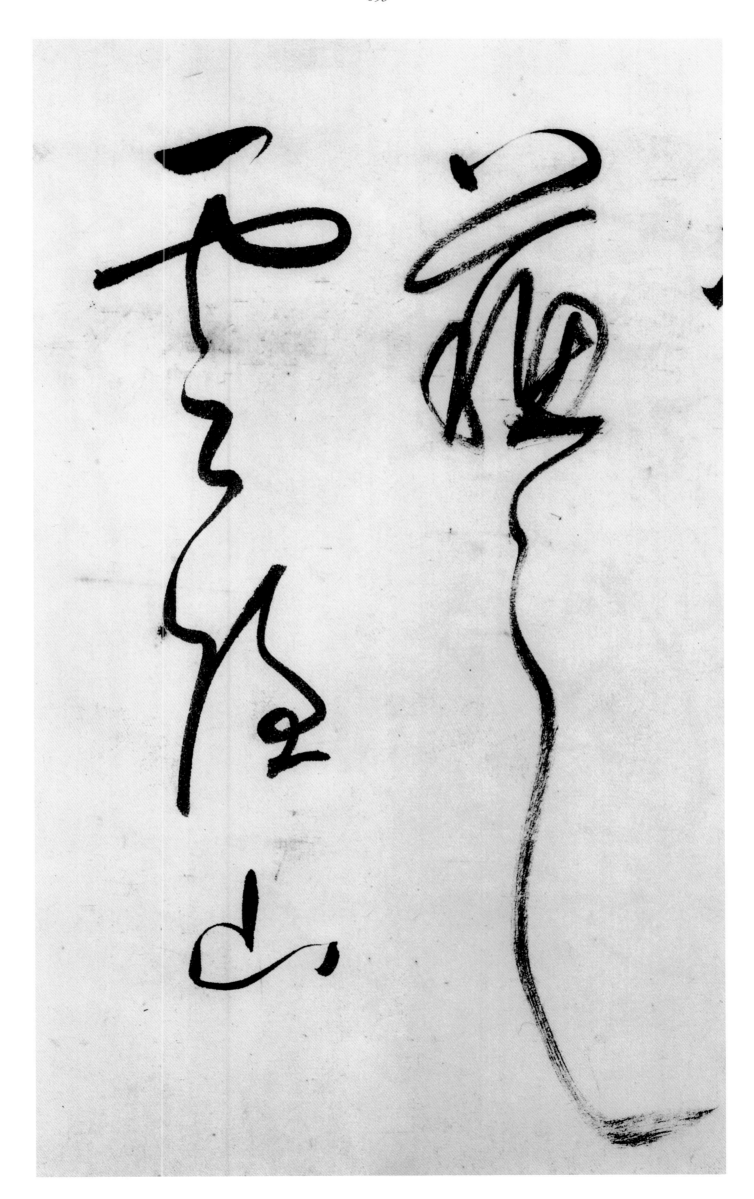

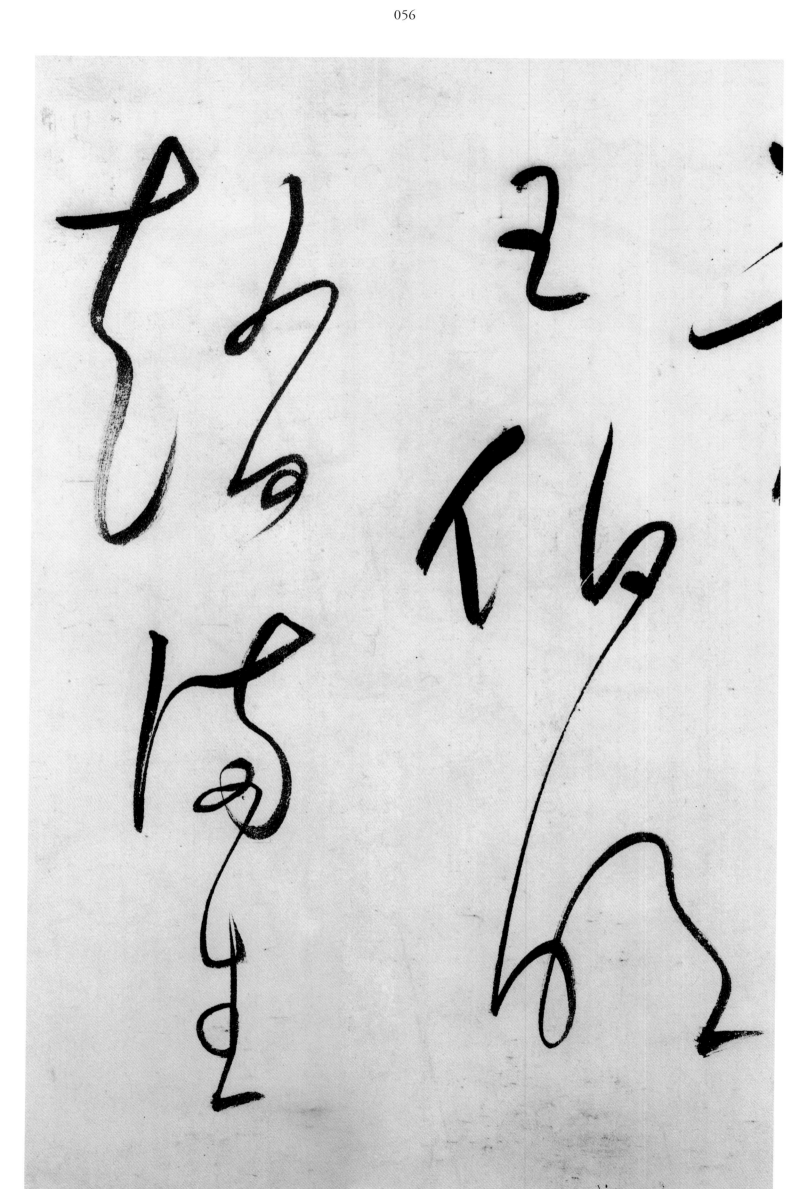

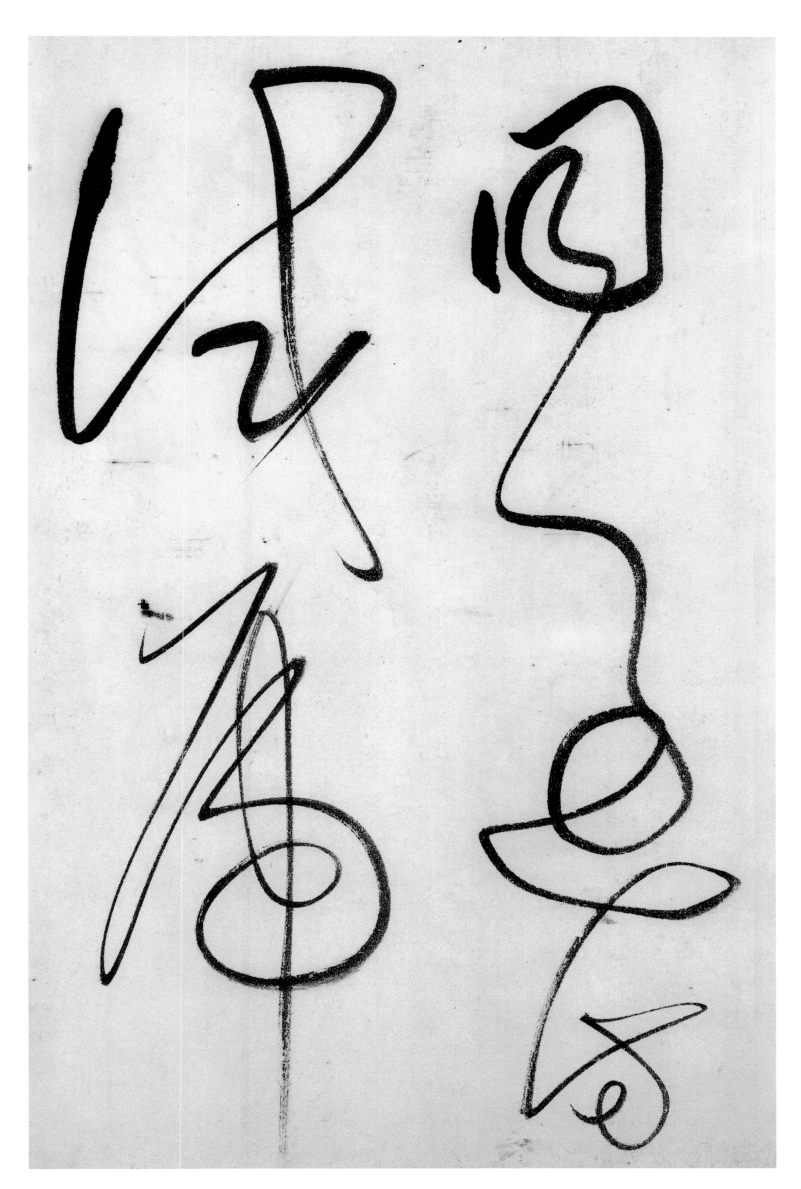

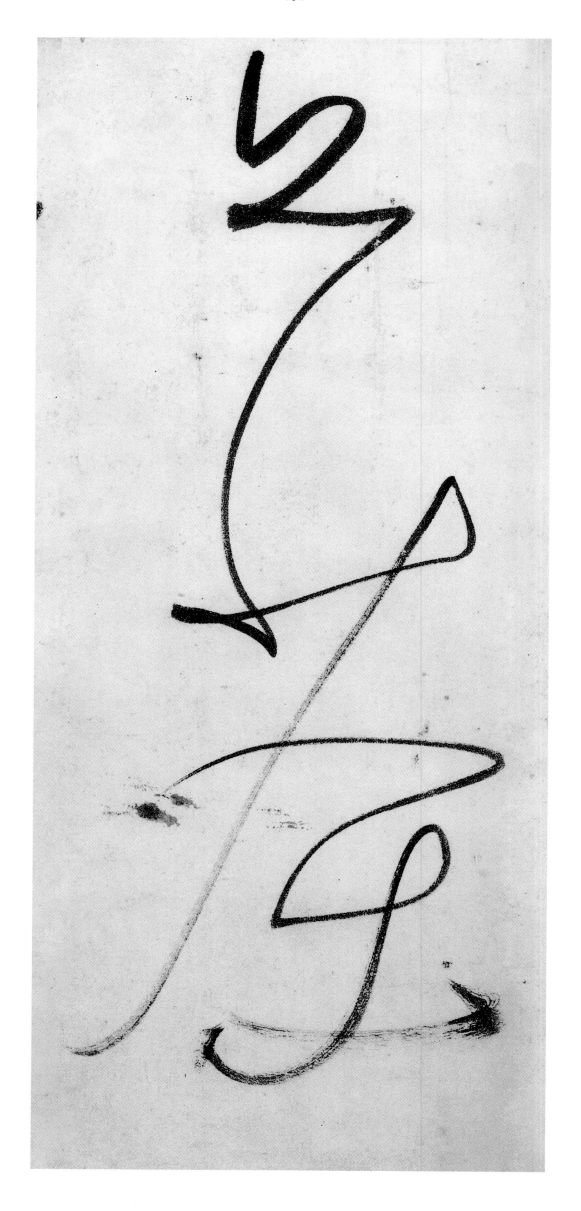

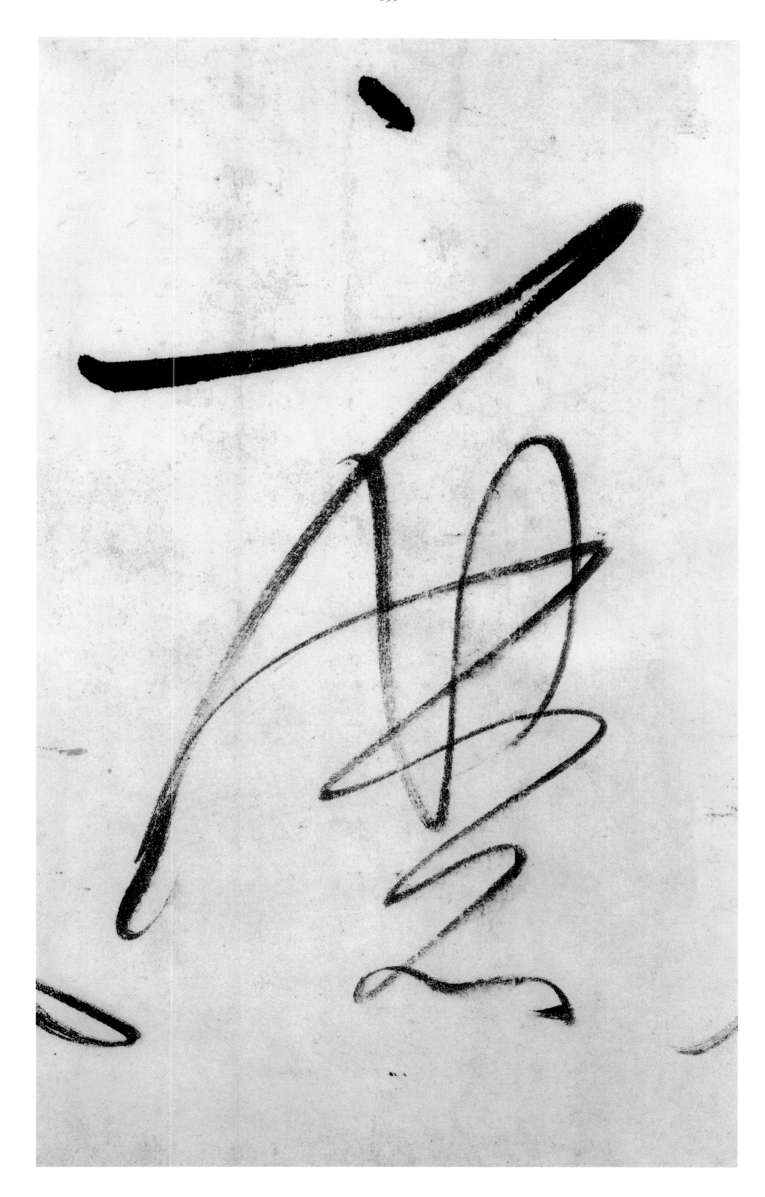

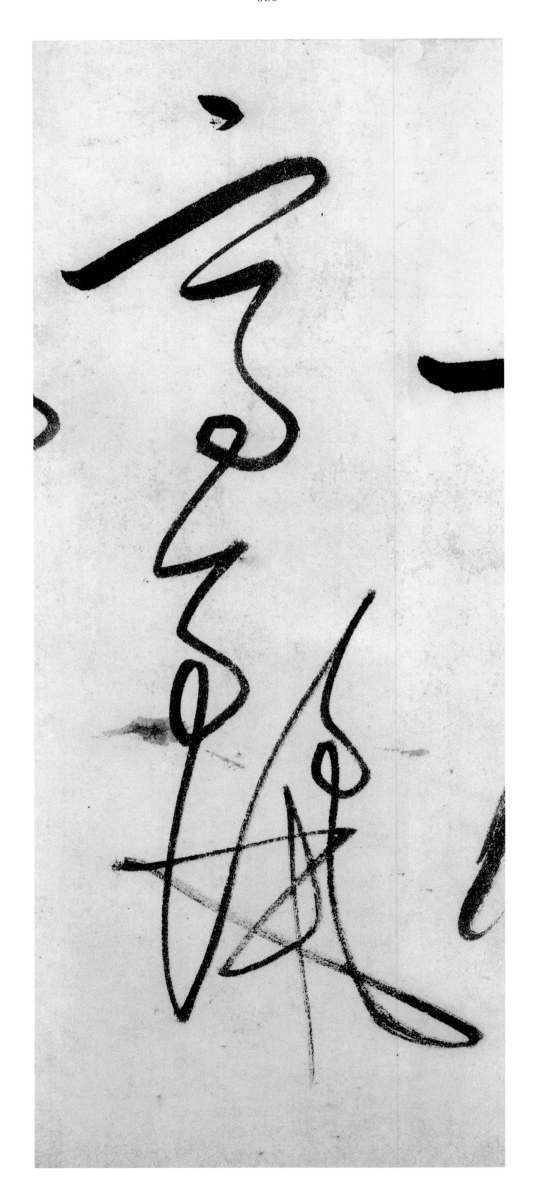

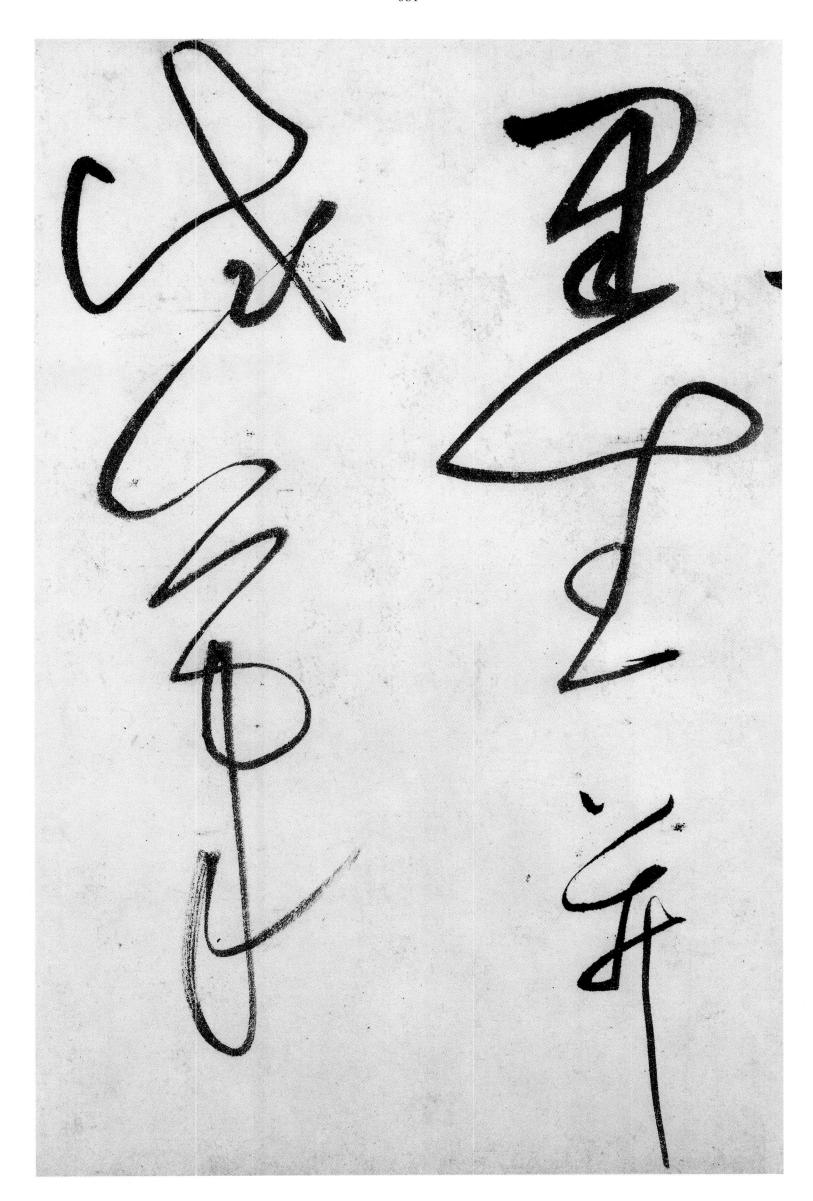

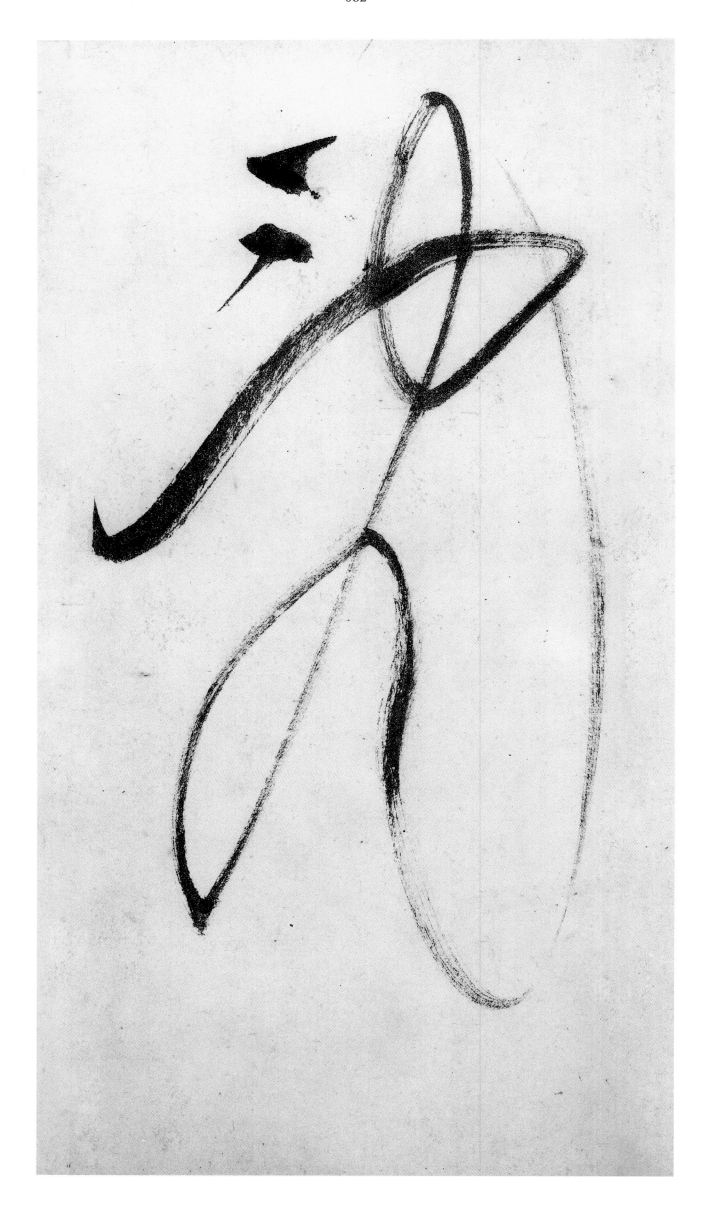

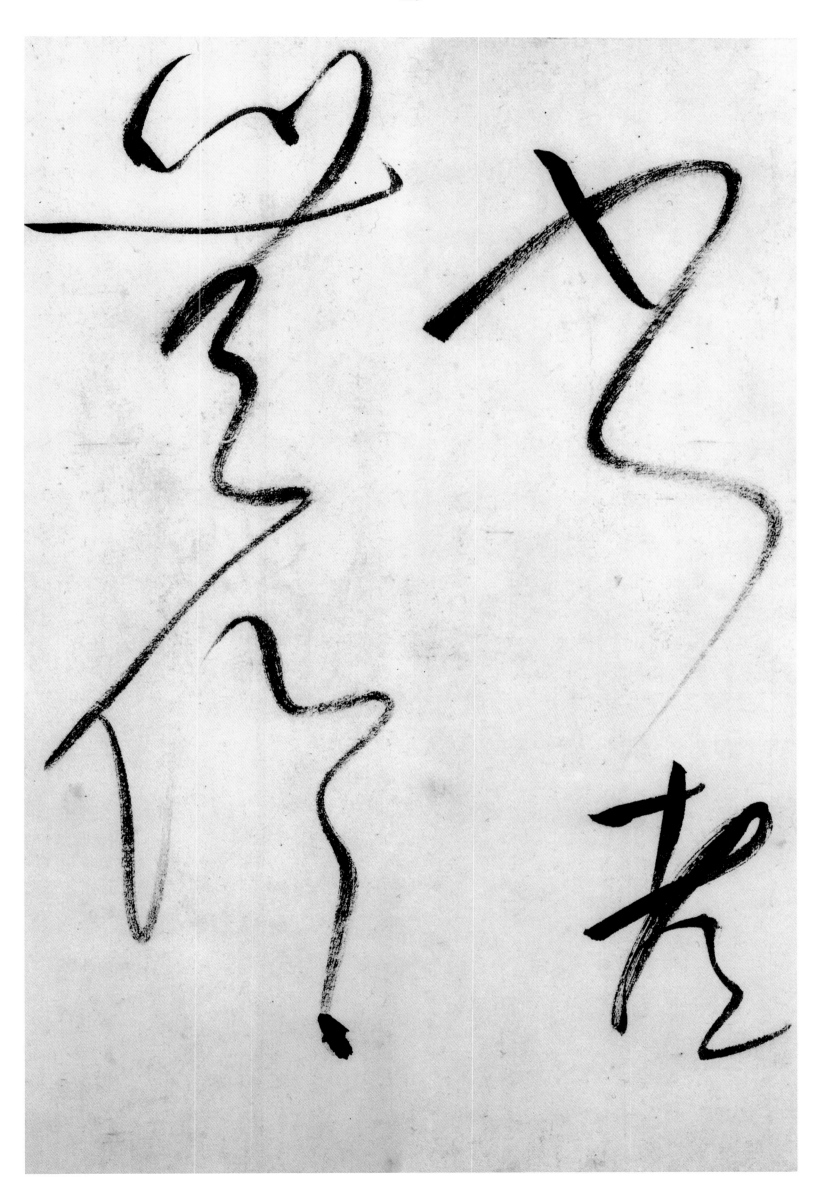

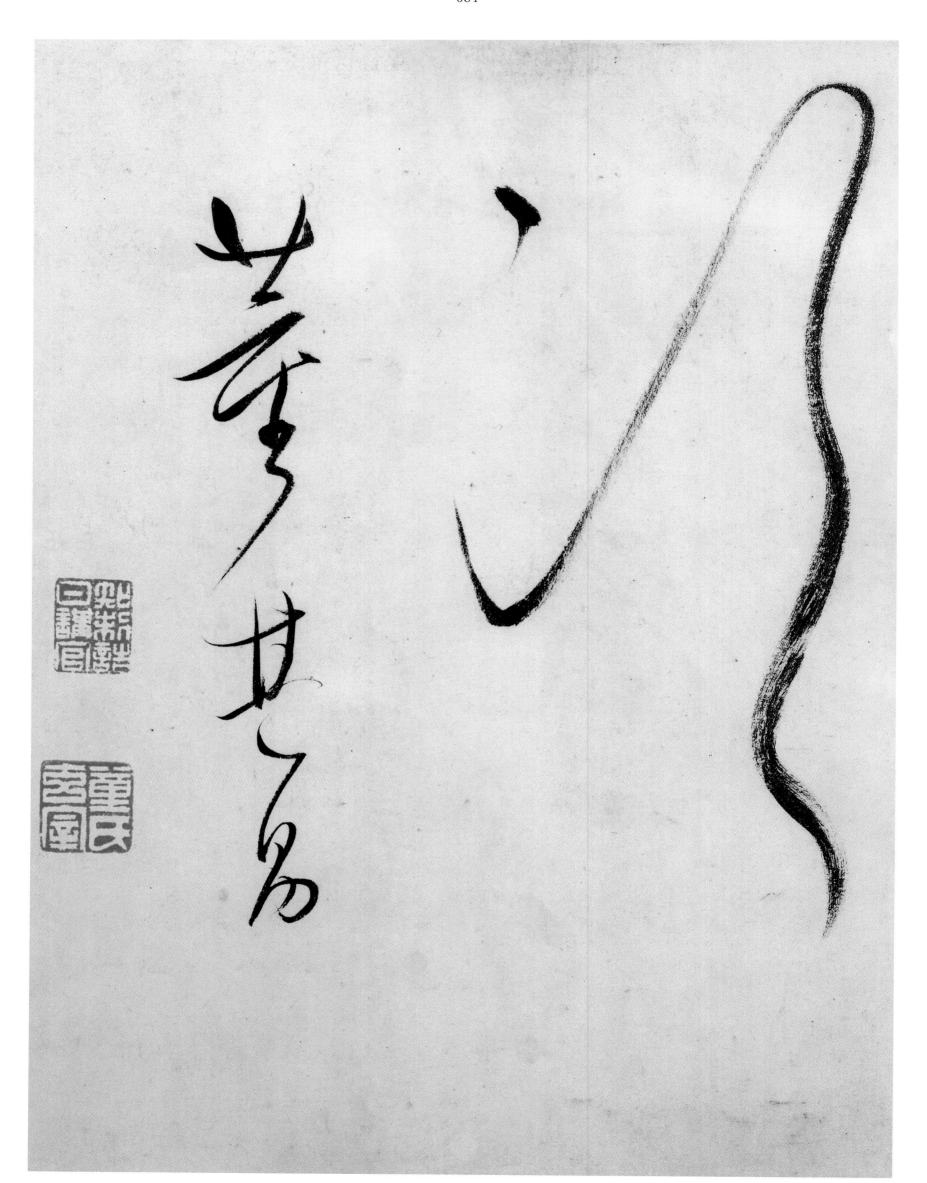

牧歌小來姑女旺學武些上加

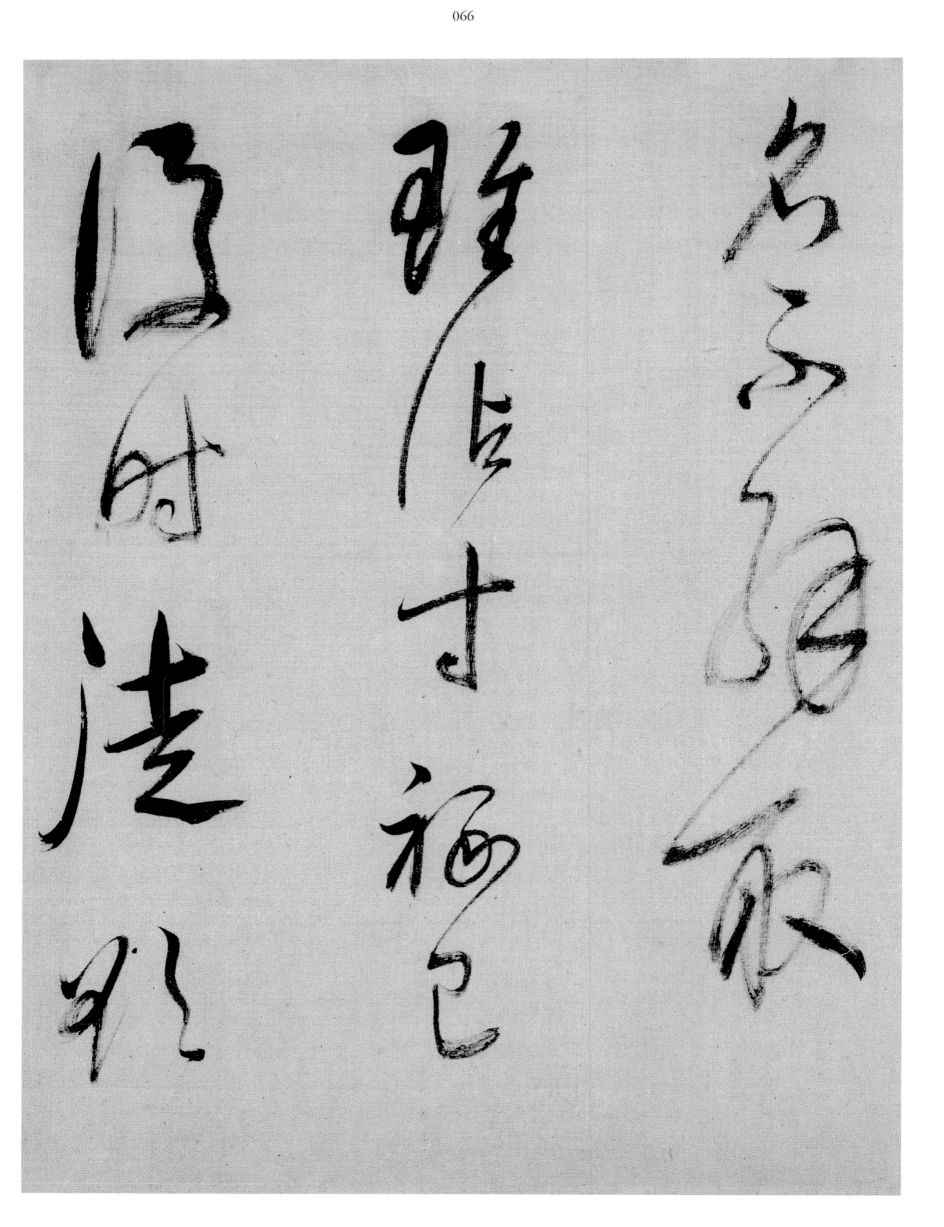

草書唐詩二首

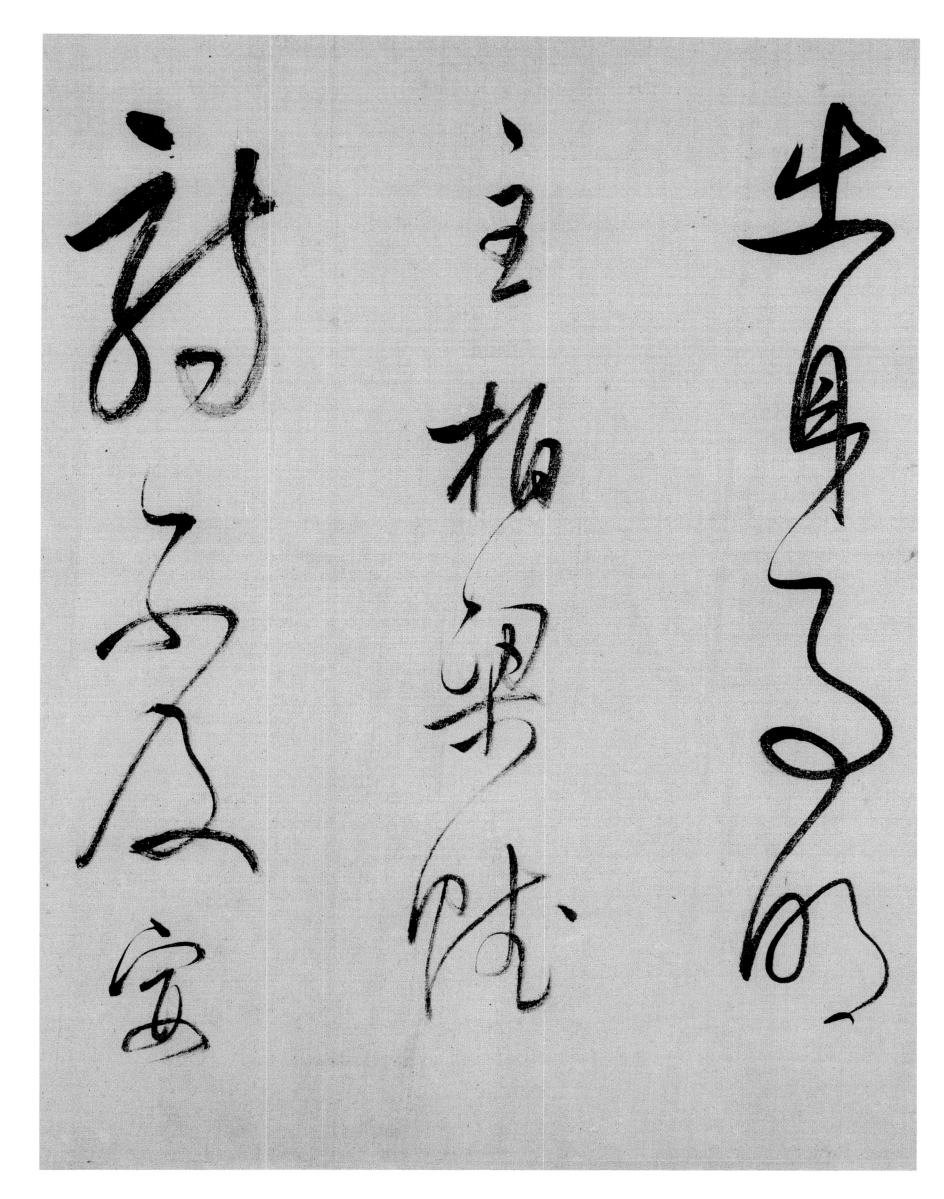

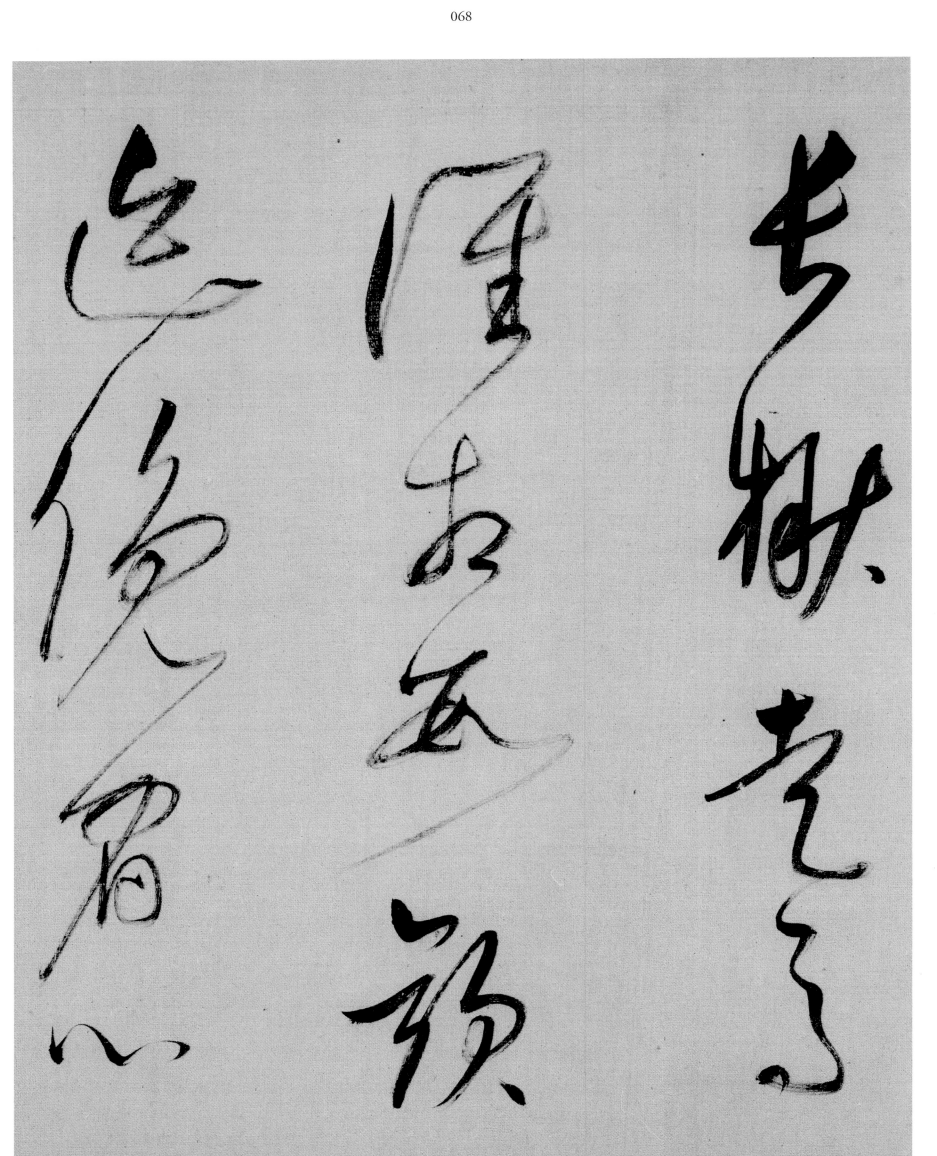

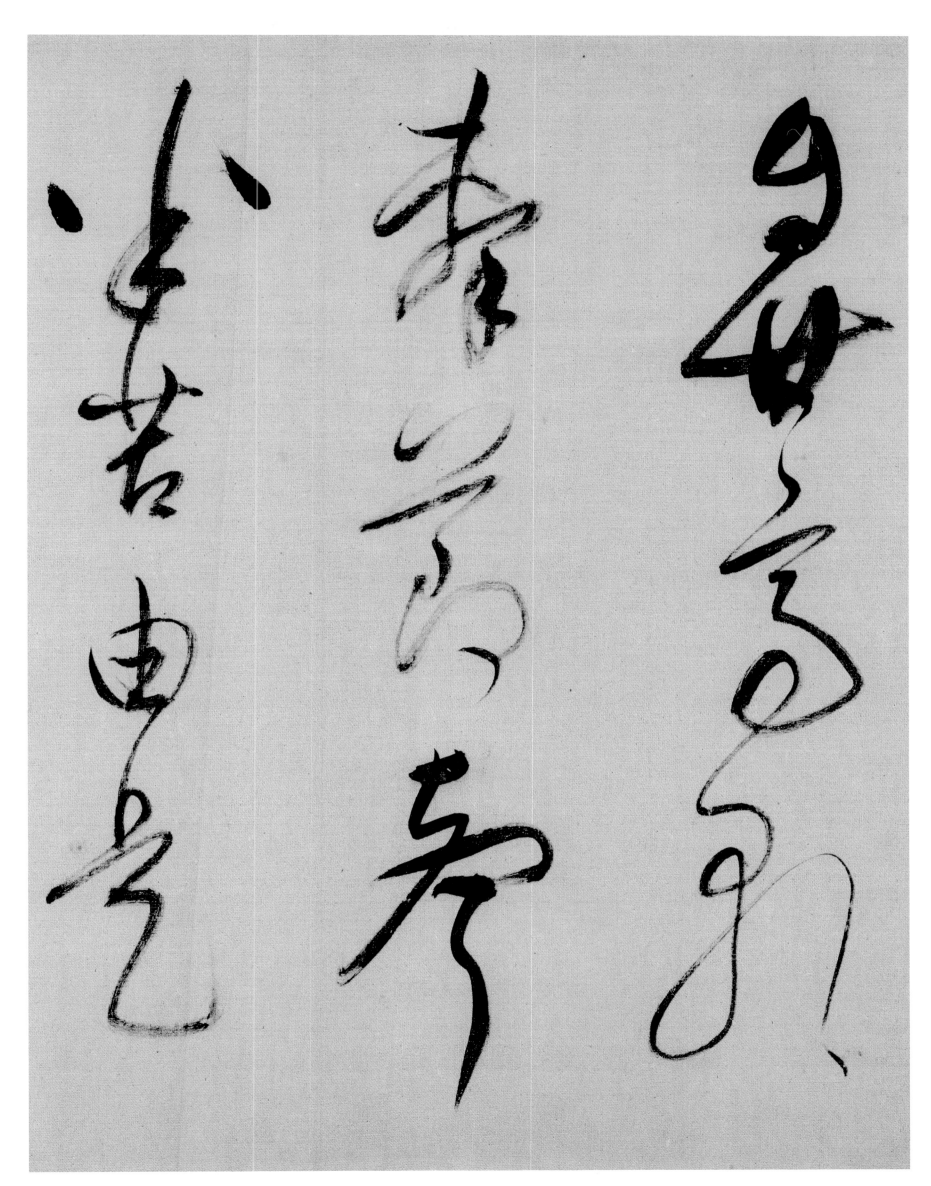

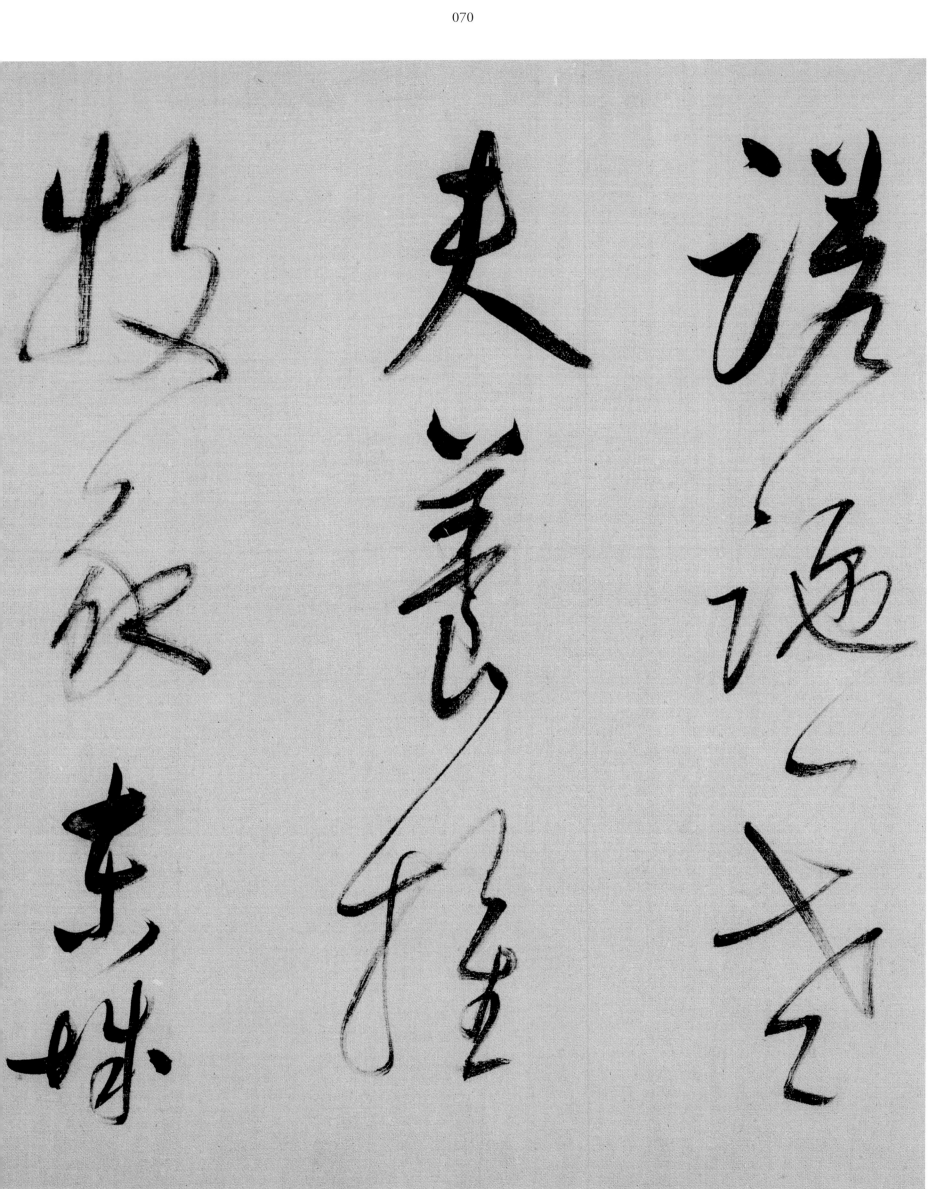

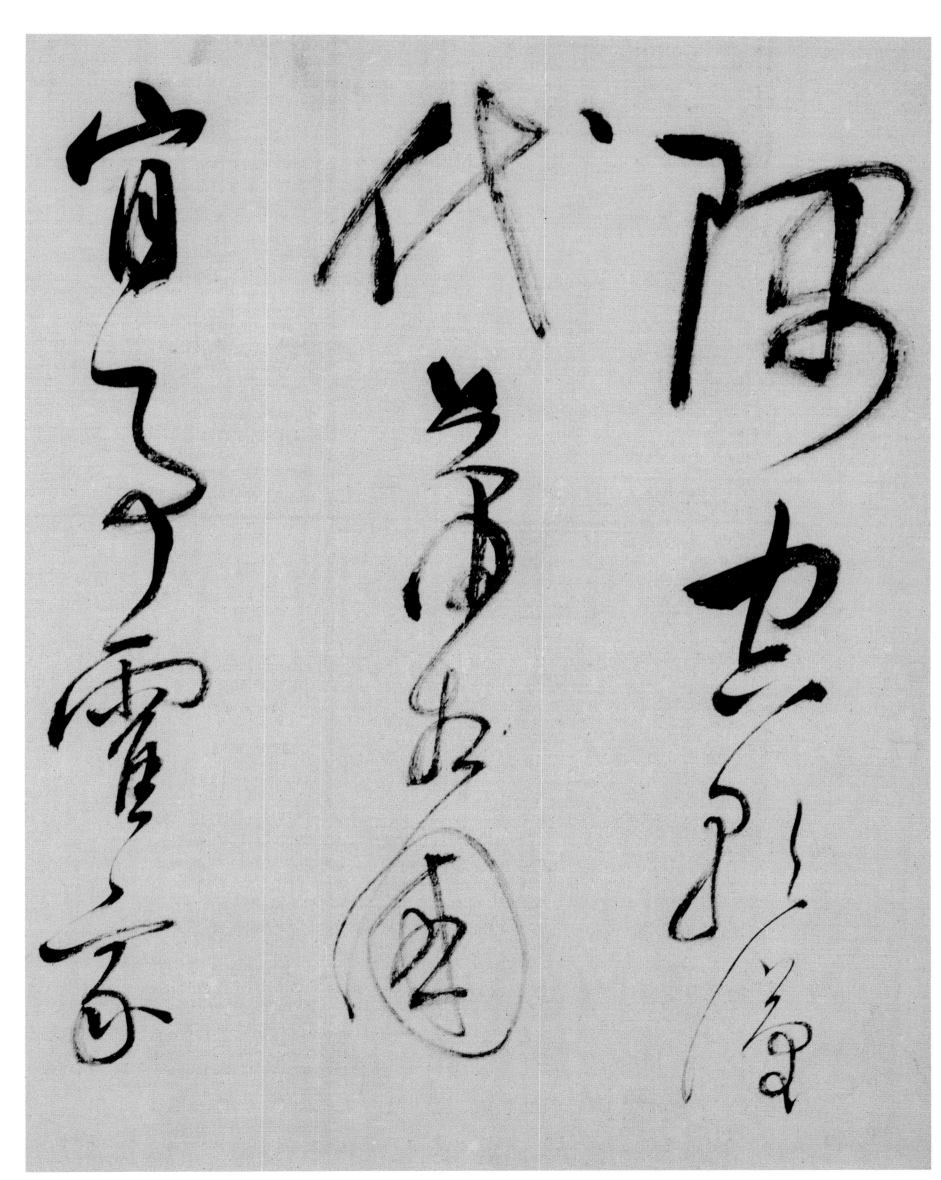

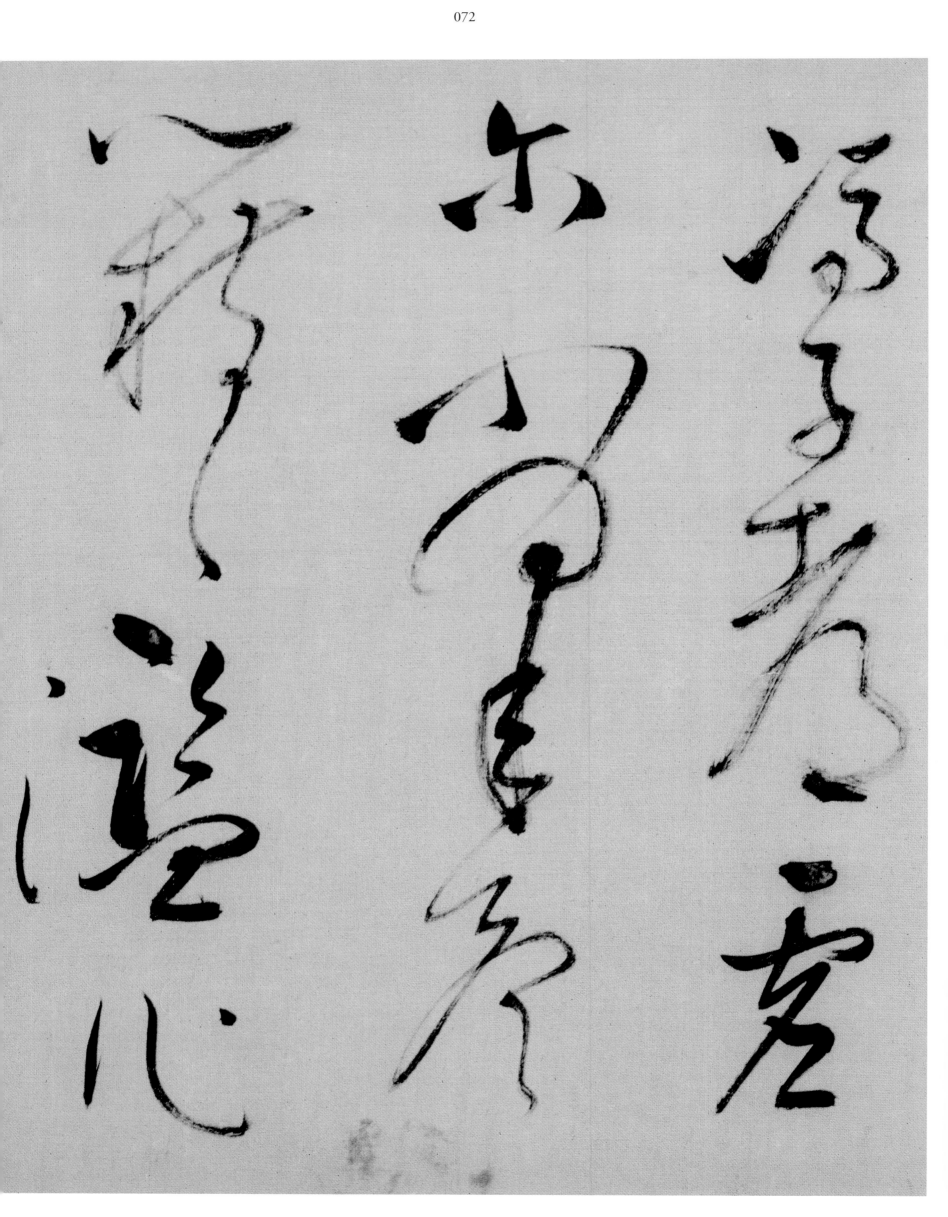

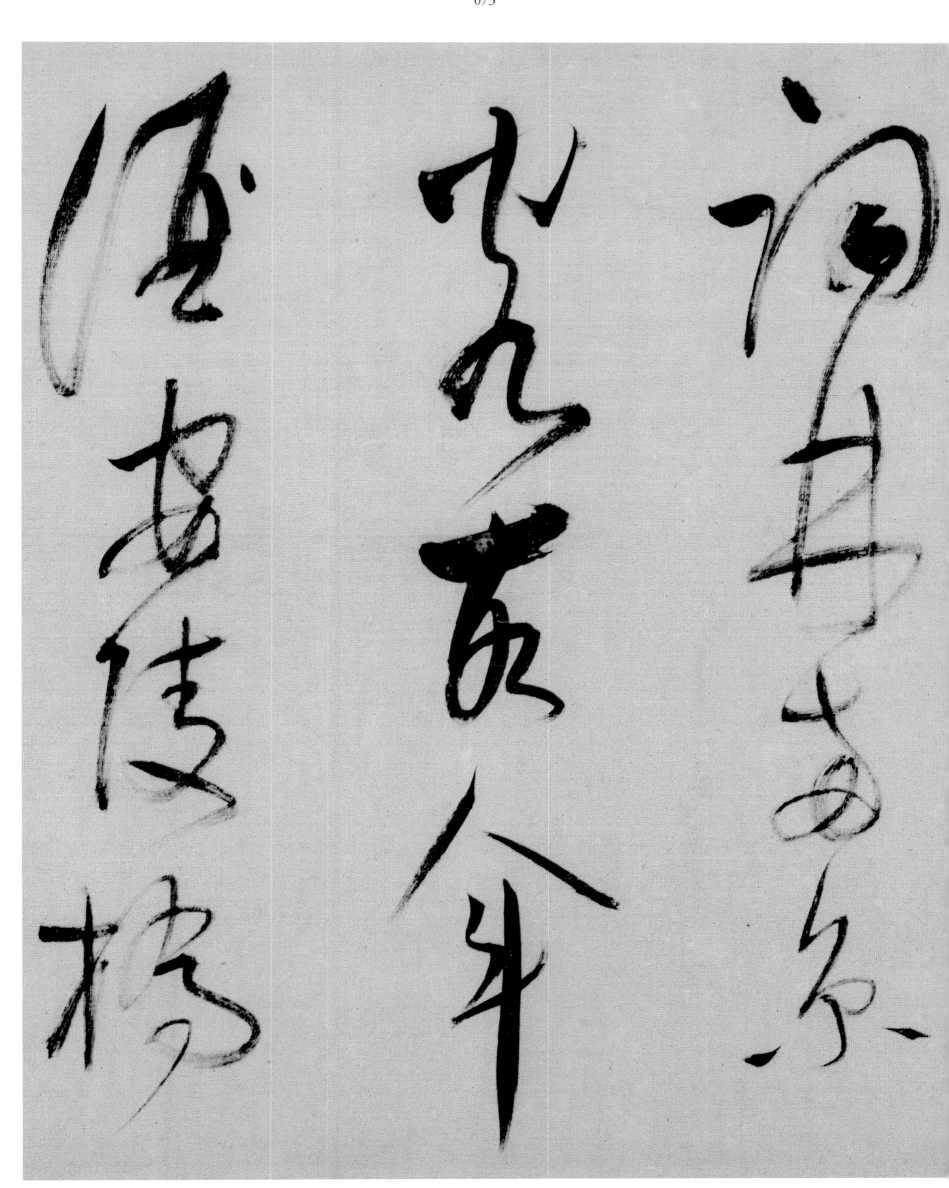

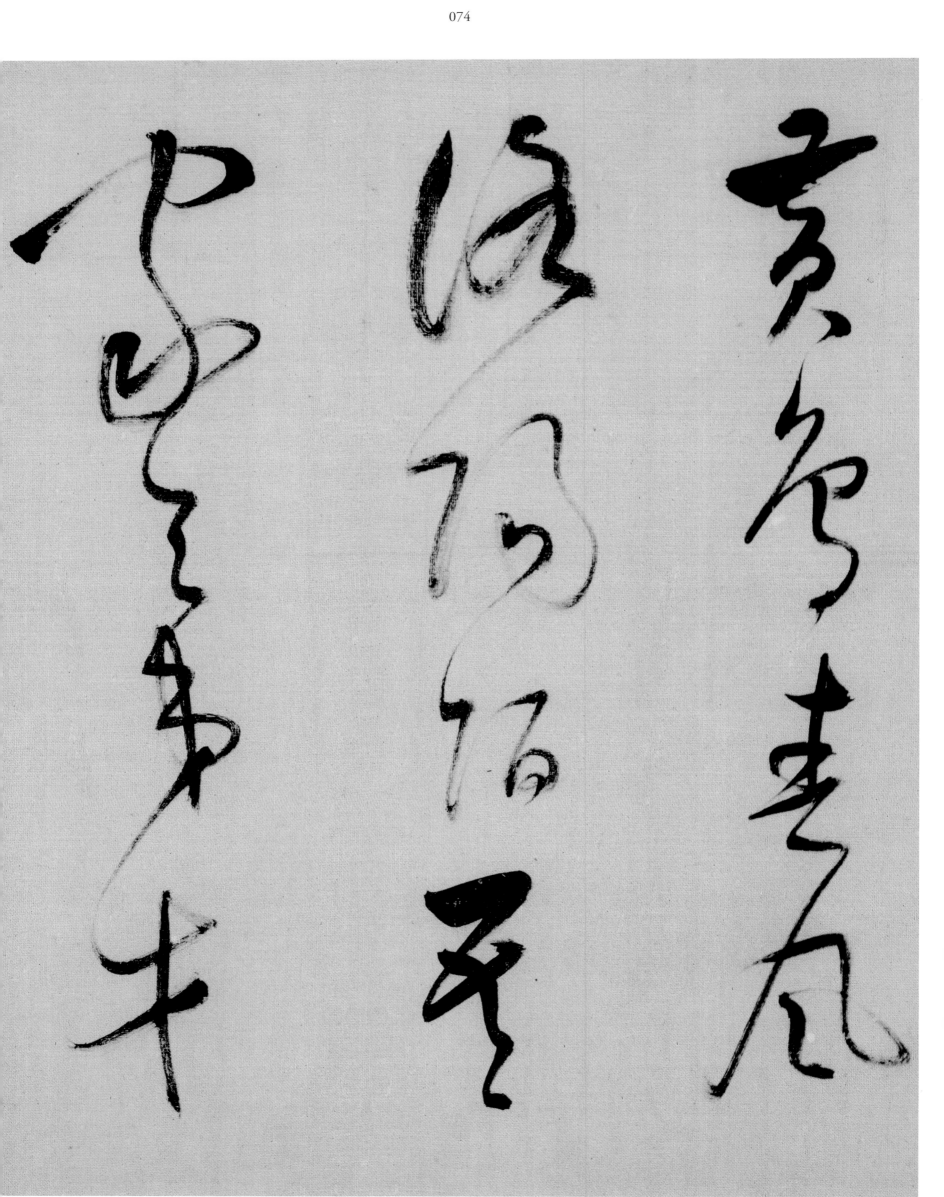

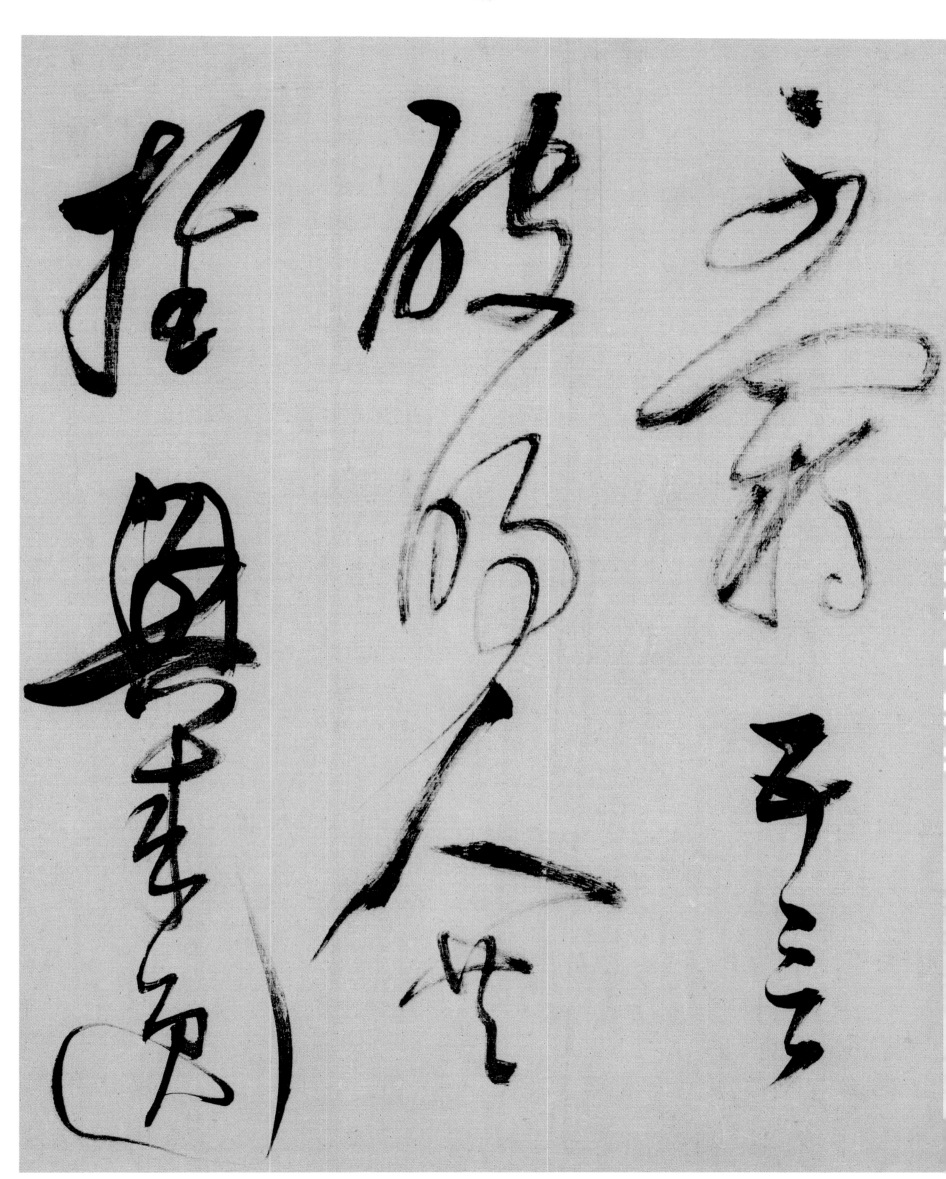

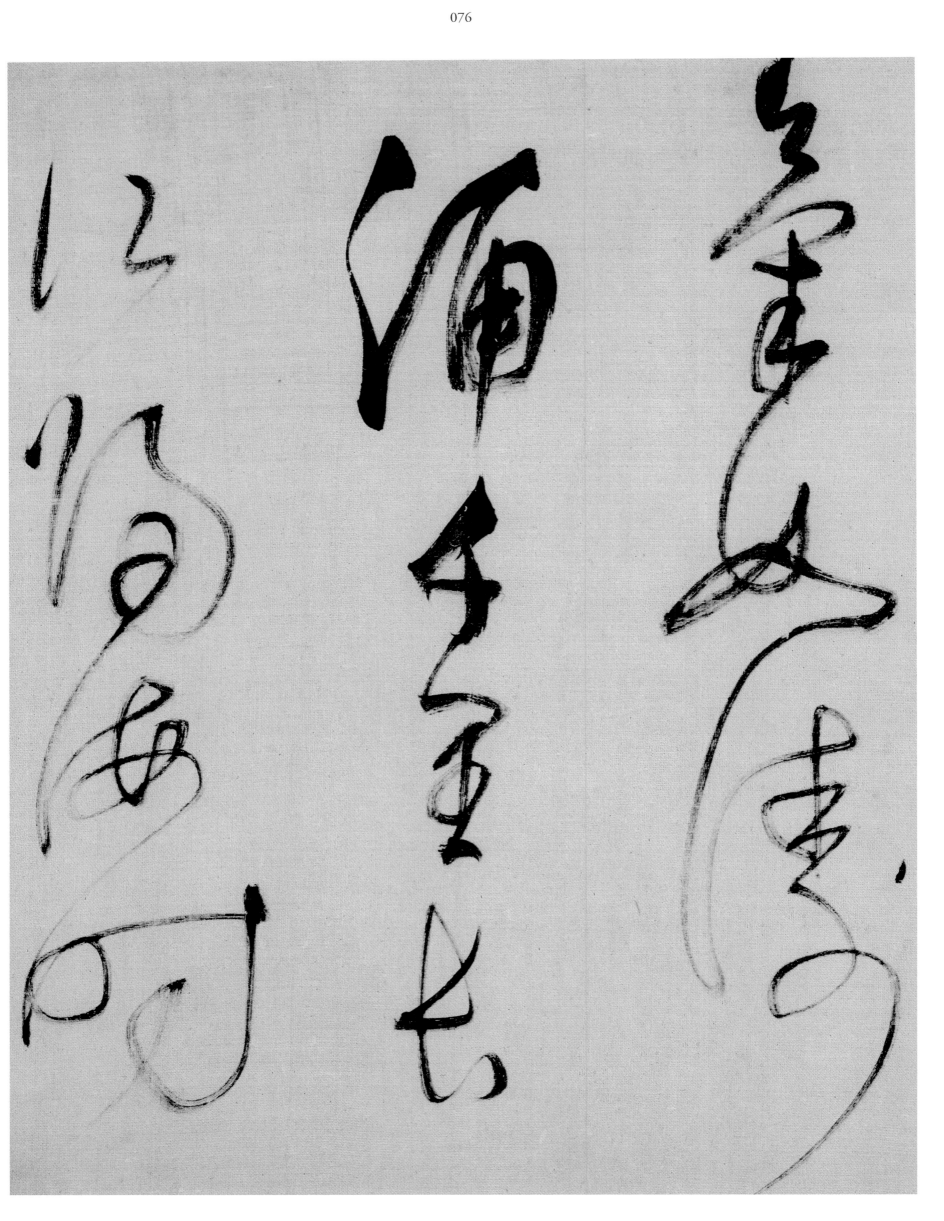

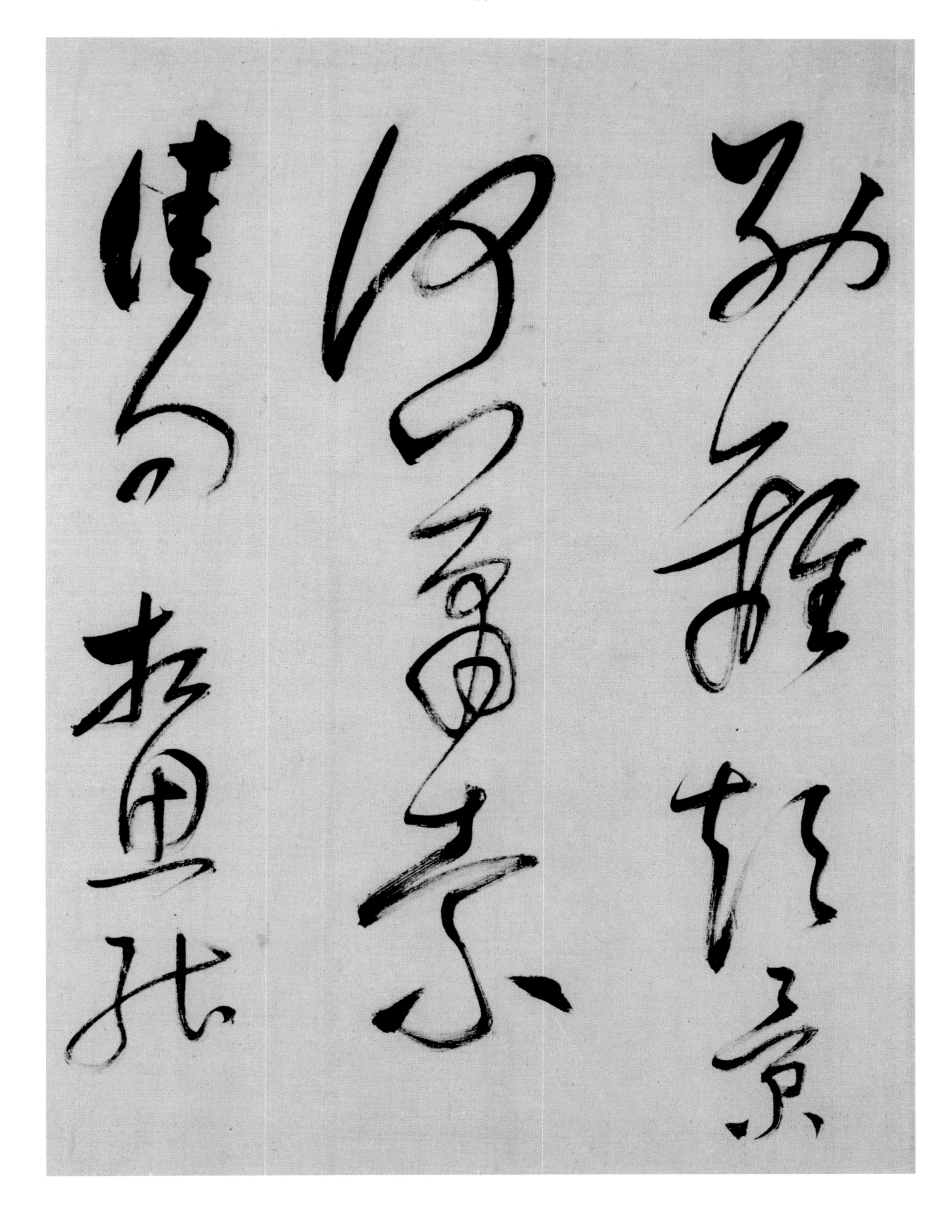

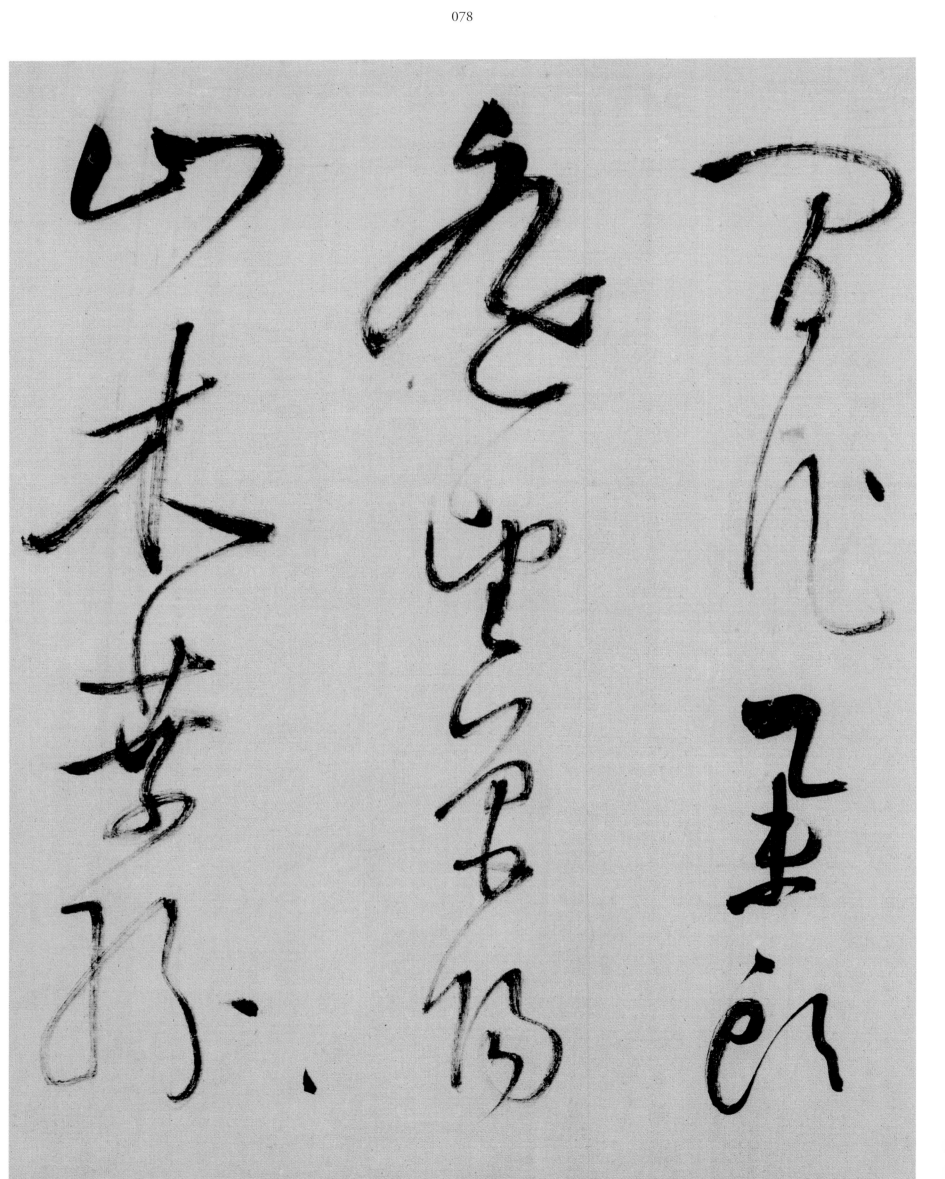

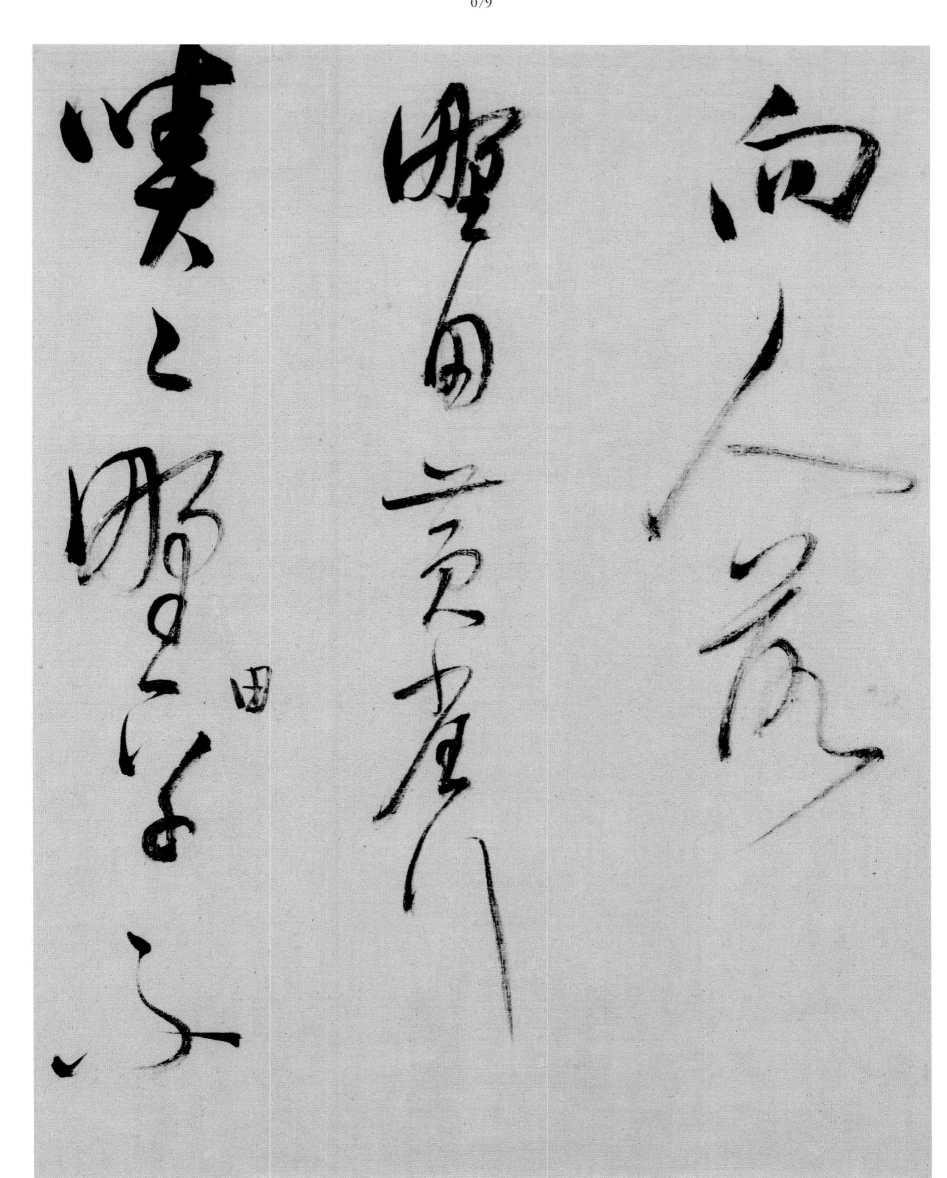

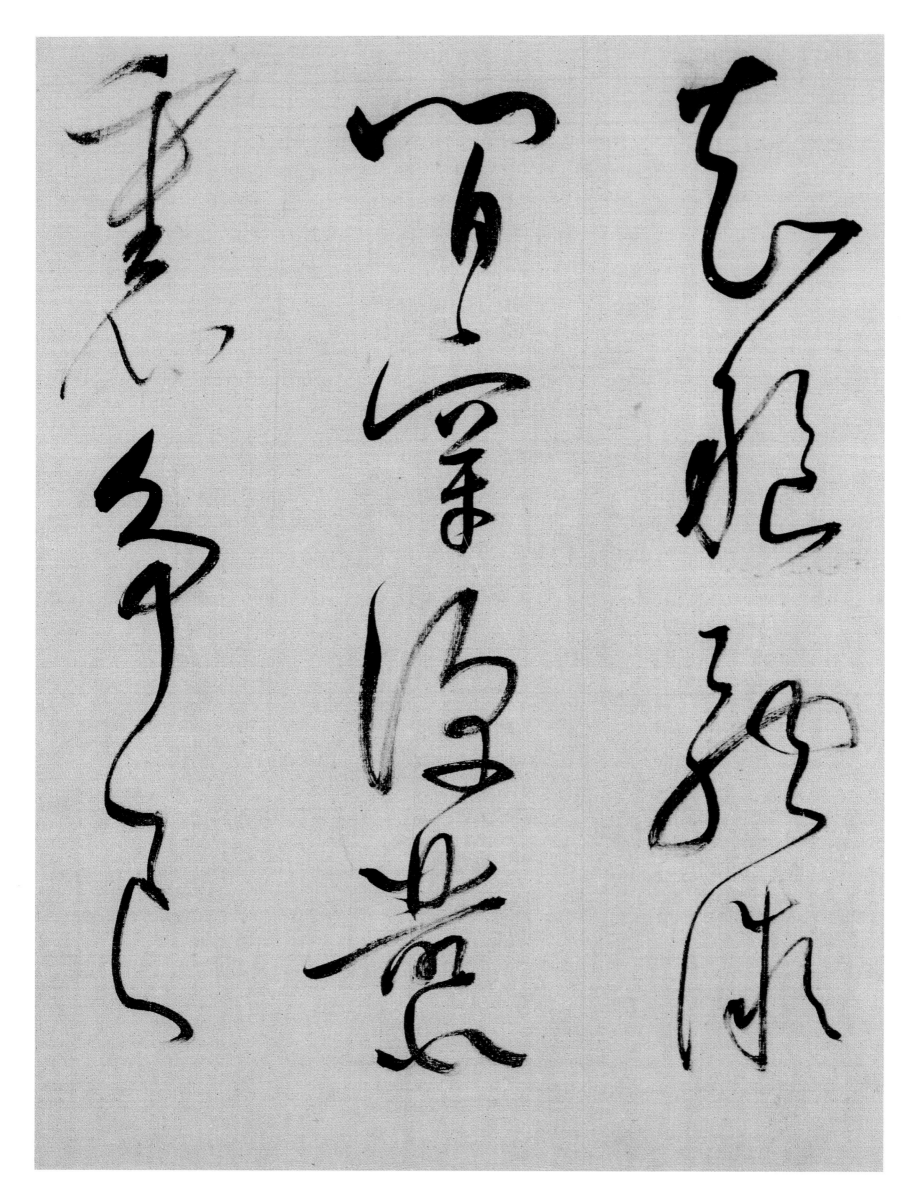

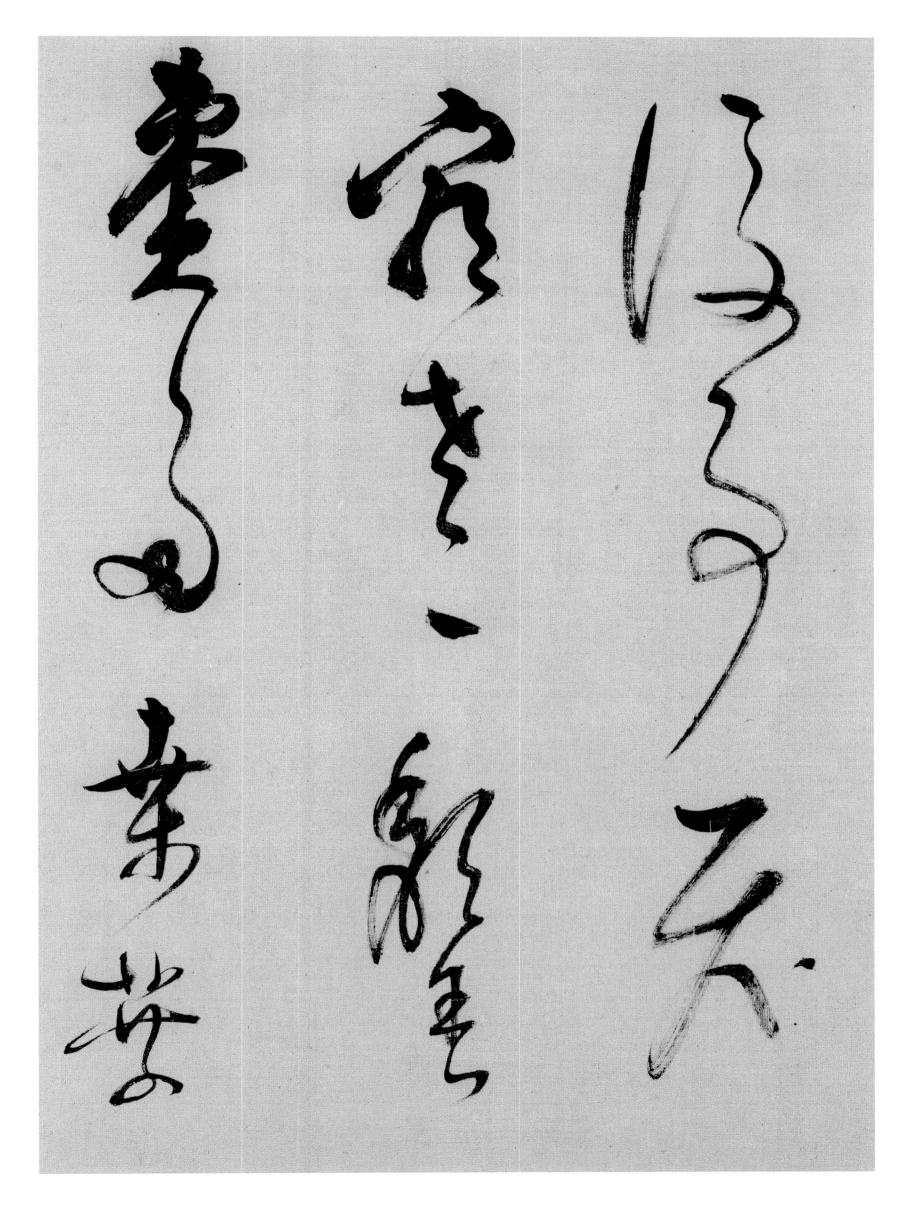

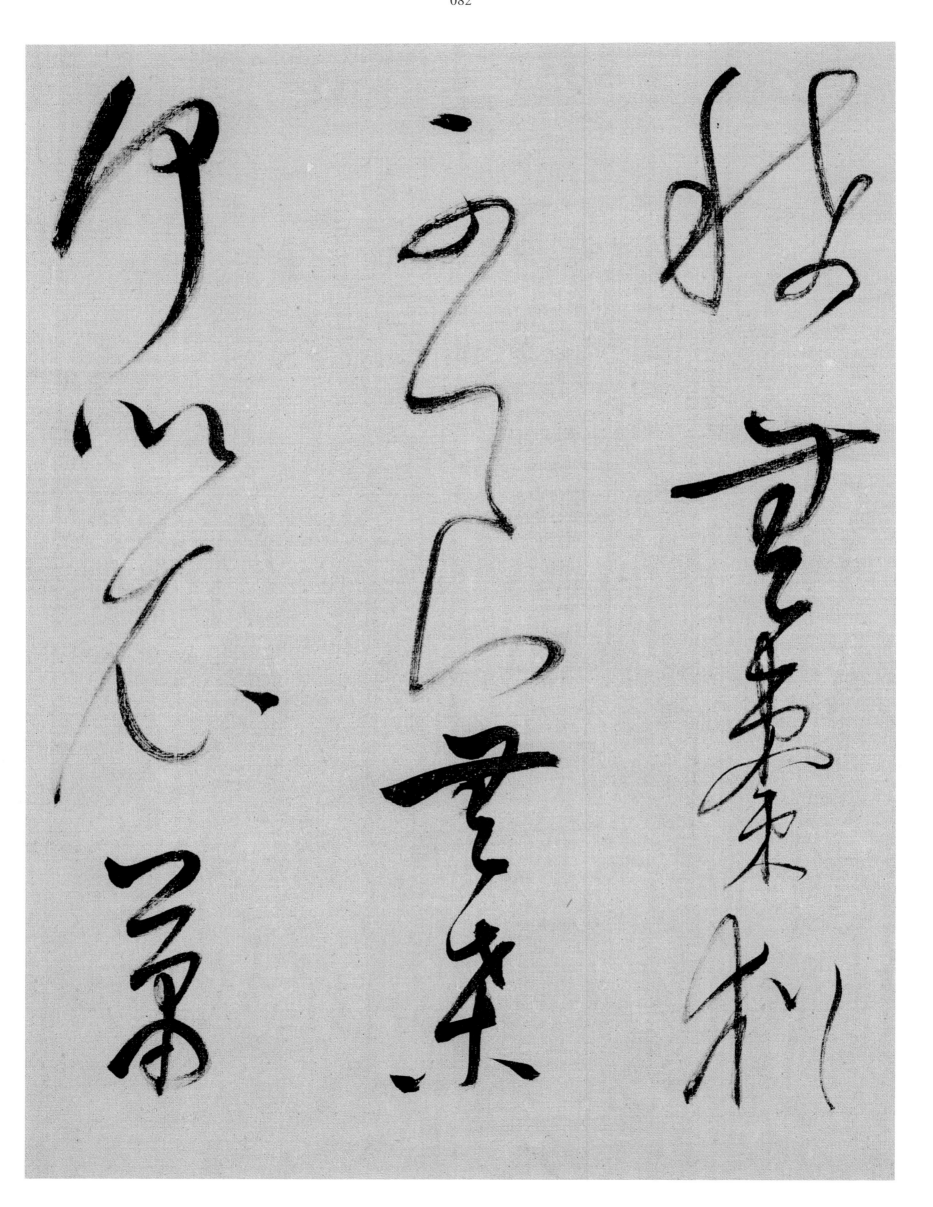

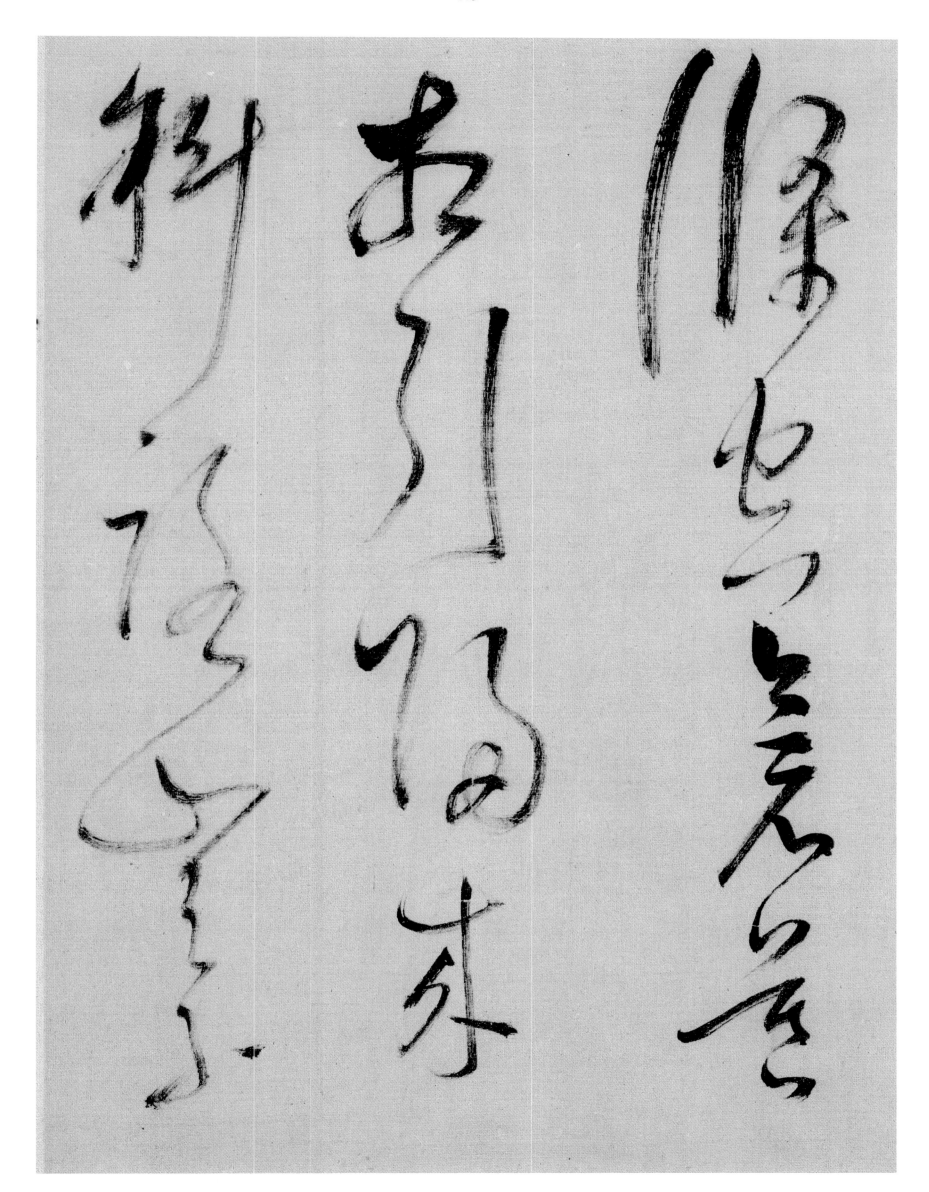

归来且行行料得

却无处

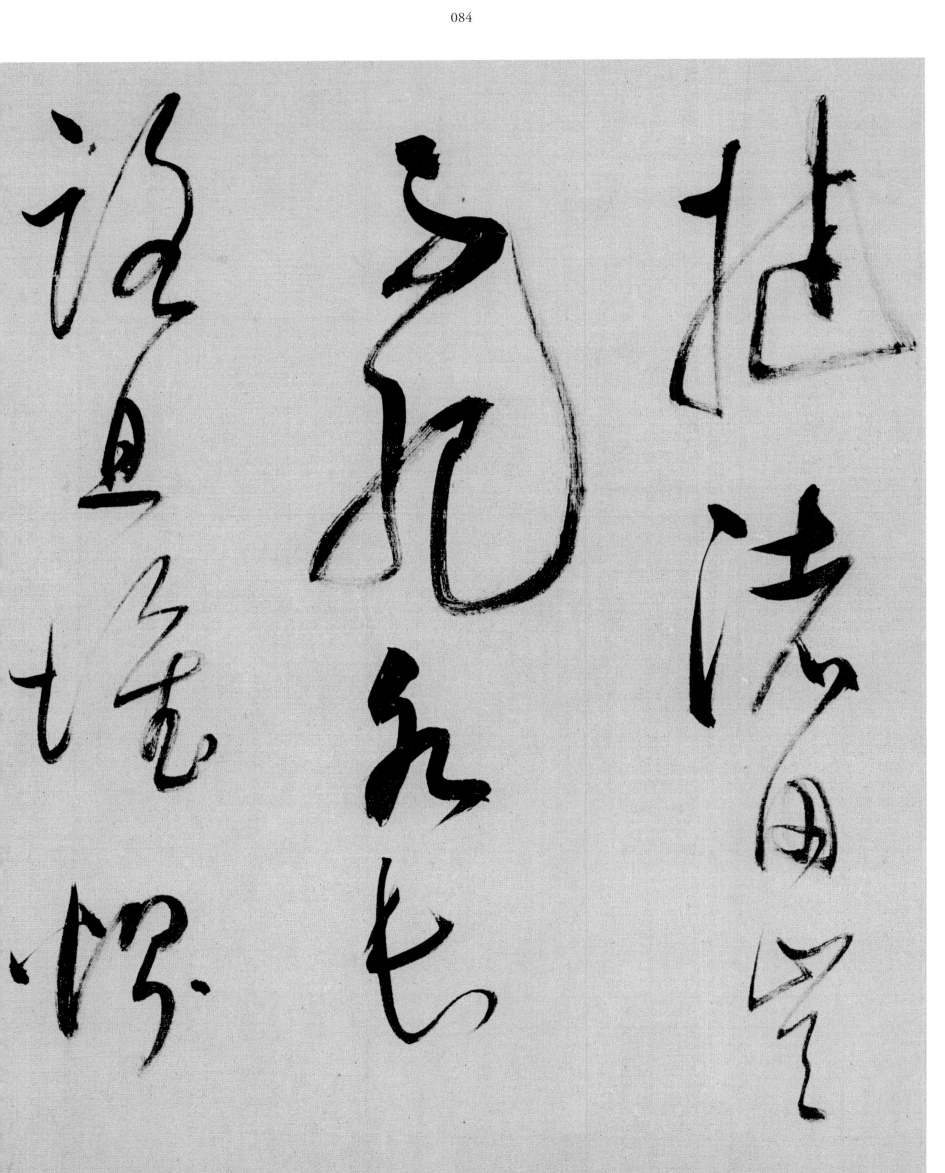

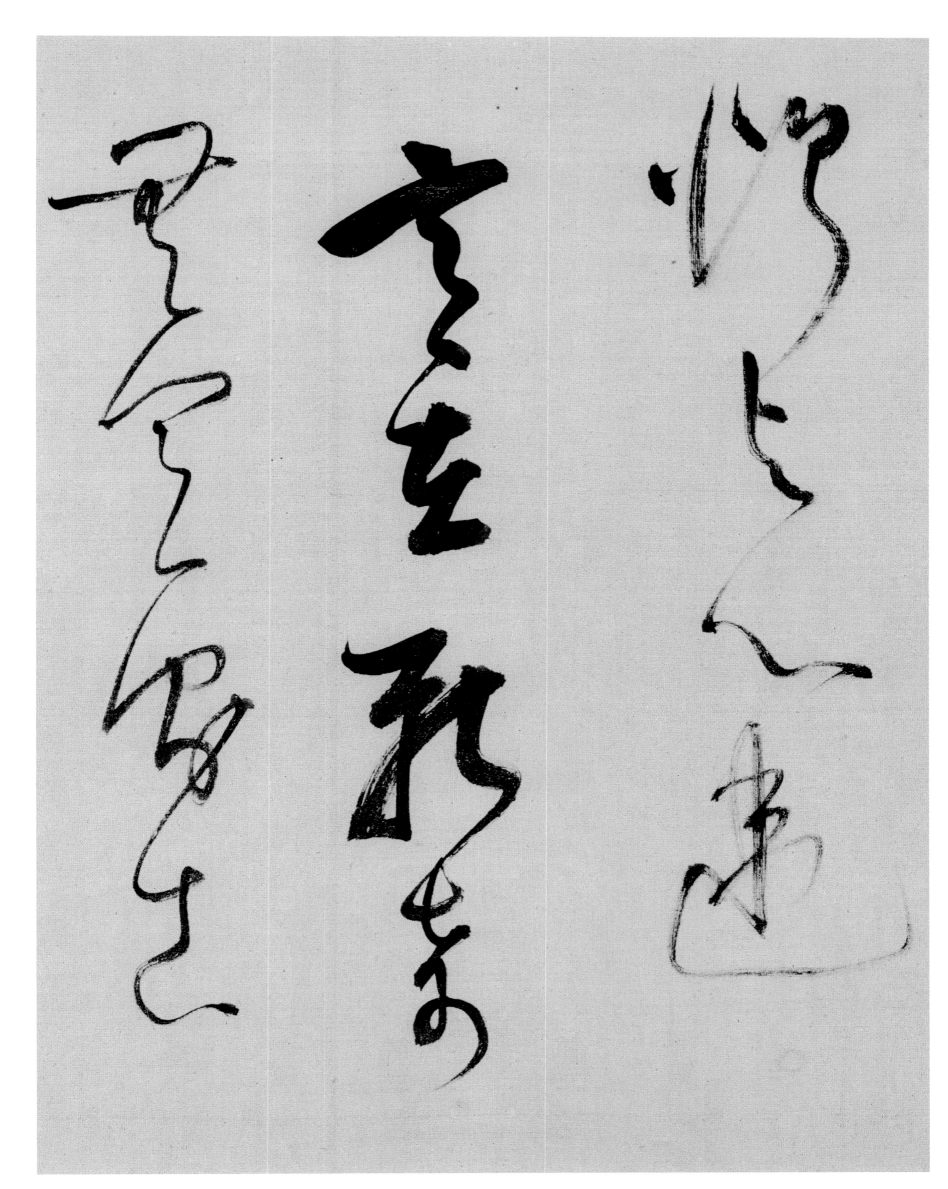

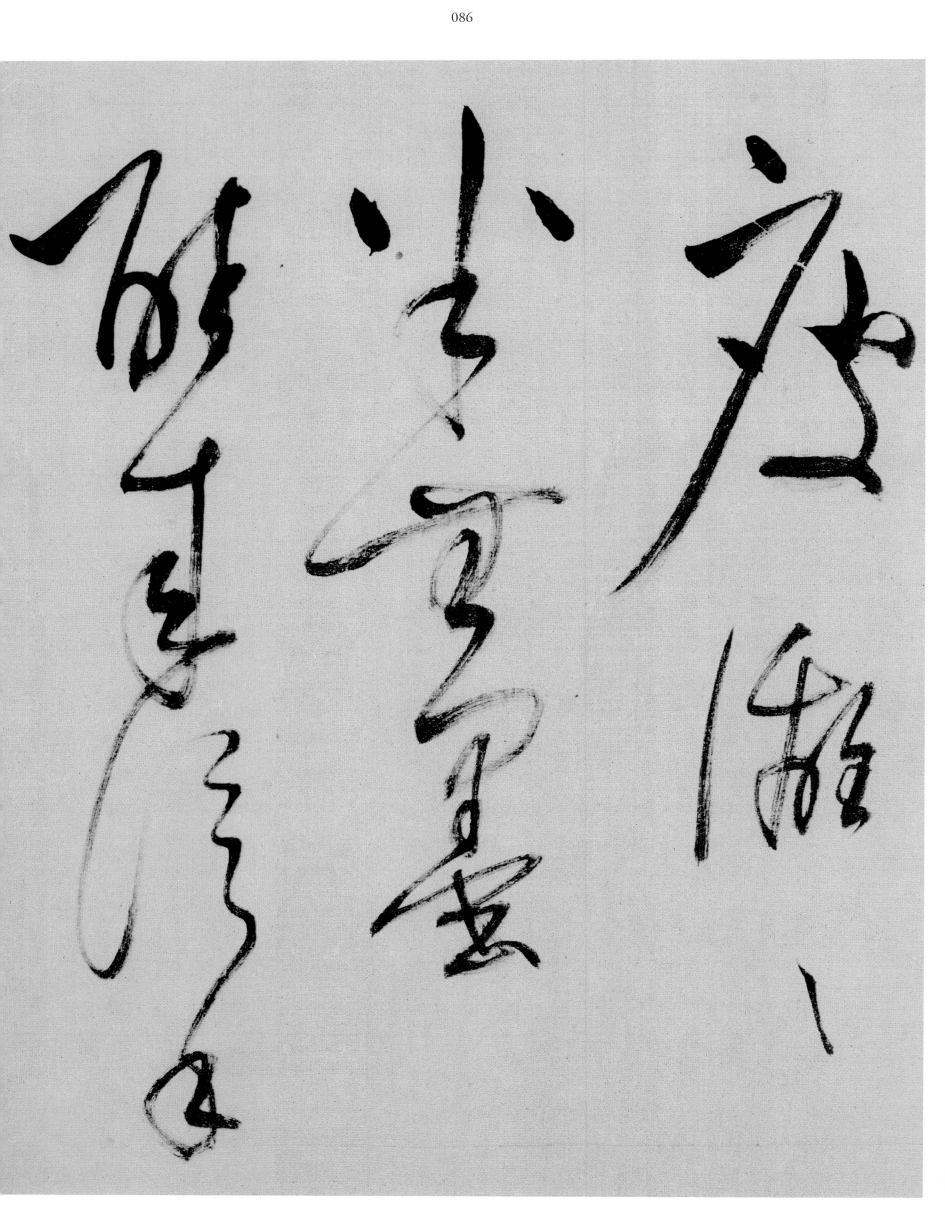

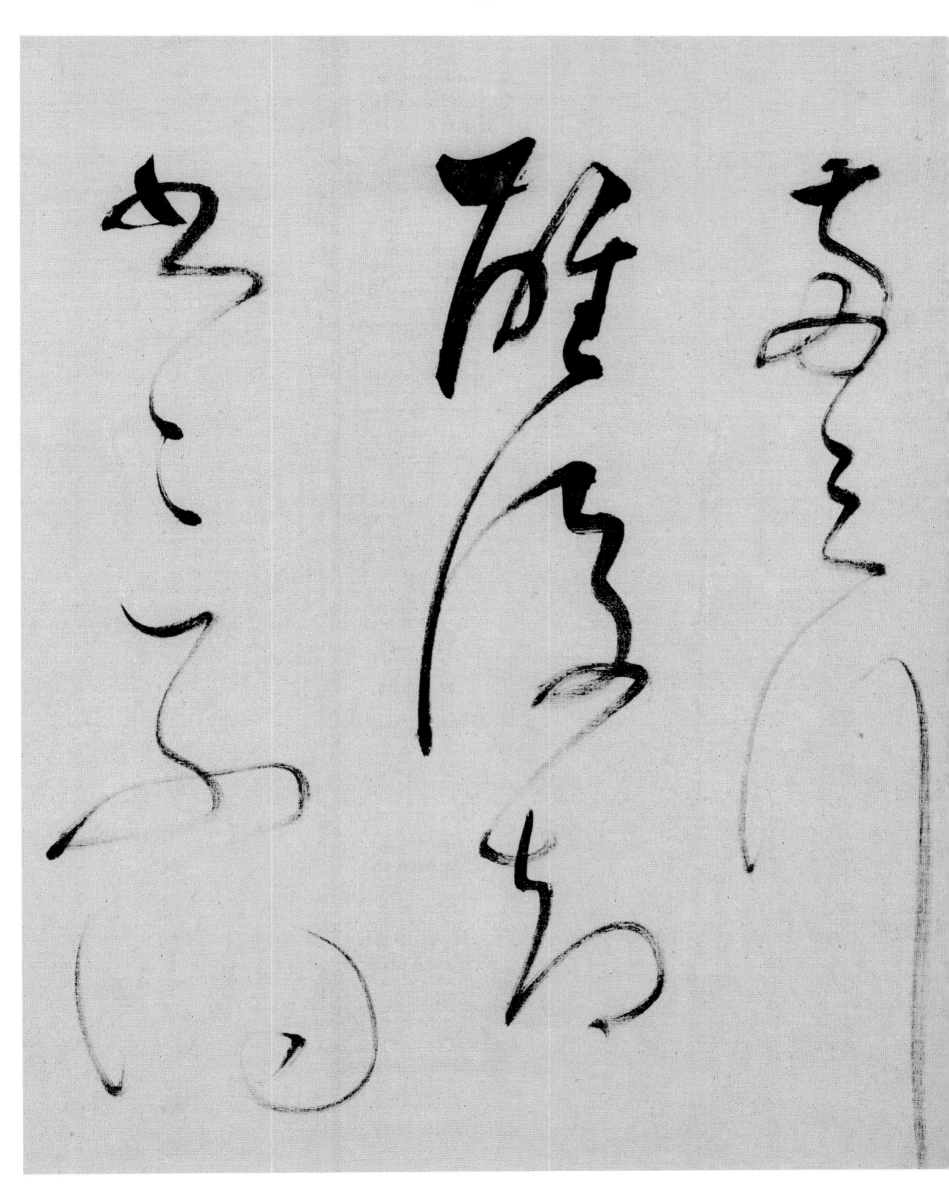

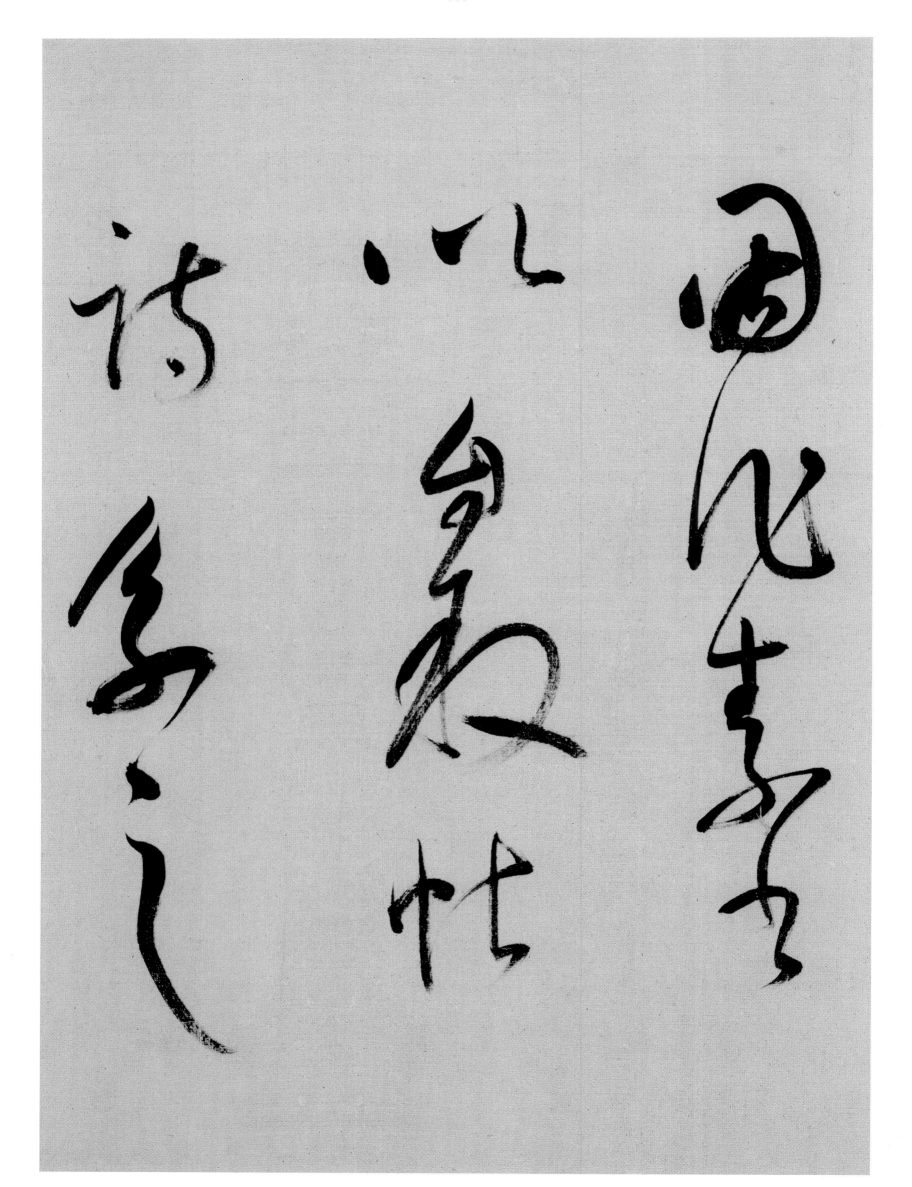

流素荷何仲文

秀色英芙蓉任左風

山芝殿淋

了不遠揚立揚清

波戴海立松山顛

然白雲郡中天度

蘿月掩空帷

過橋分野色

移石動雲根

暫去還來此

幽期不負言

浮光摇曏瞈随波明

日別攢去連峯

聳嵥峨

送崔氏昆季之金陵

寂歌侍東樓行

子期曉藜秋風

渡江來吹度山上

月主人生羡酒满

燭延清光二聲向

金陵安得不盡觴

杉寔婦棹雲

帆岑輕霜屬母

郭雲六五句先颸

揚帆石入松花暗
流白更長里果岑
棄月西笑阻阿

梁

遊太山

清曉騎白鹿直

上爲天門山之際
逸羽人方瞳好
容顏拘難邪龍

李太白詩

謂我攜青雲

開卷我鬱路書

氣然若茅峰書

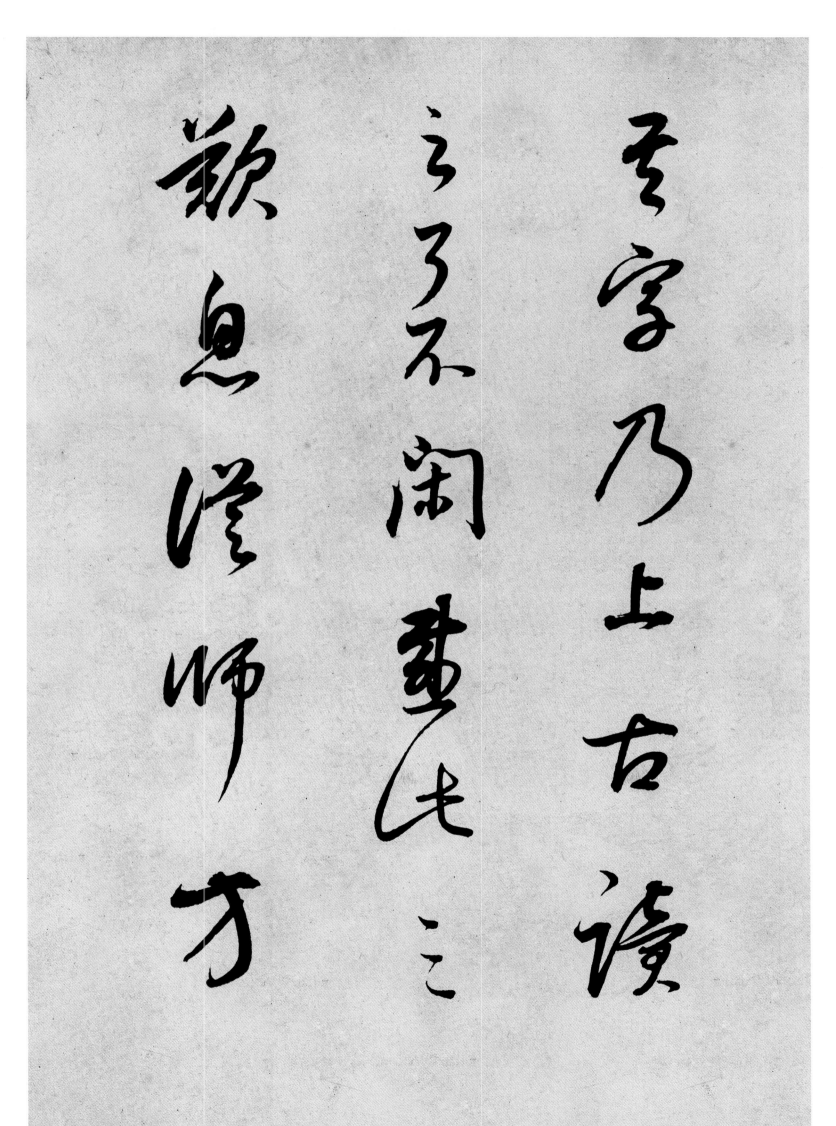

書字乃上古讀
之子不聞蒥蘭氏之
歎息清暉師爭

青蓮居士謫僊人

酒肆藏名三十春

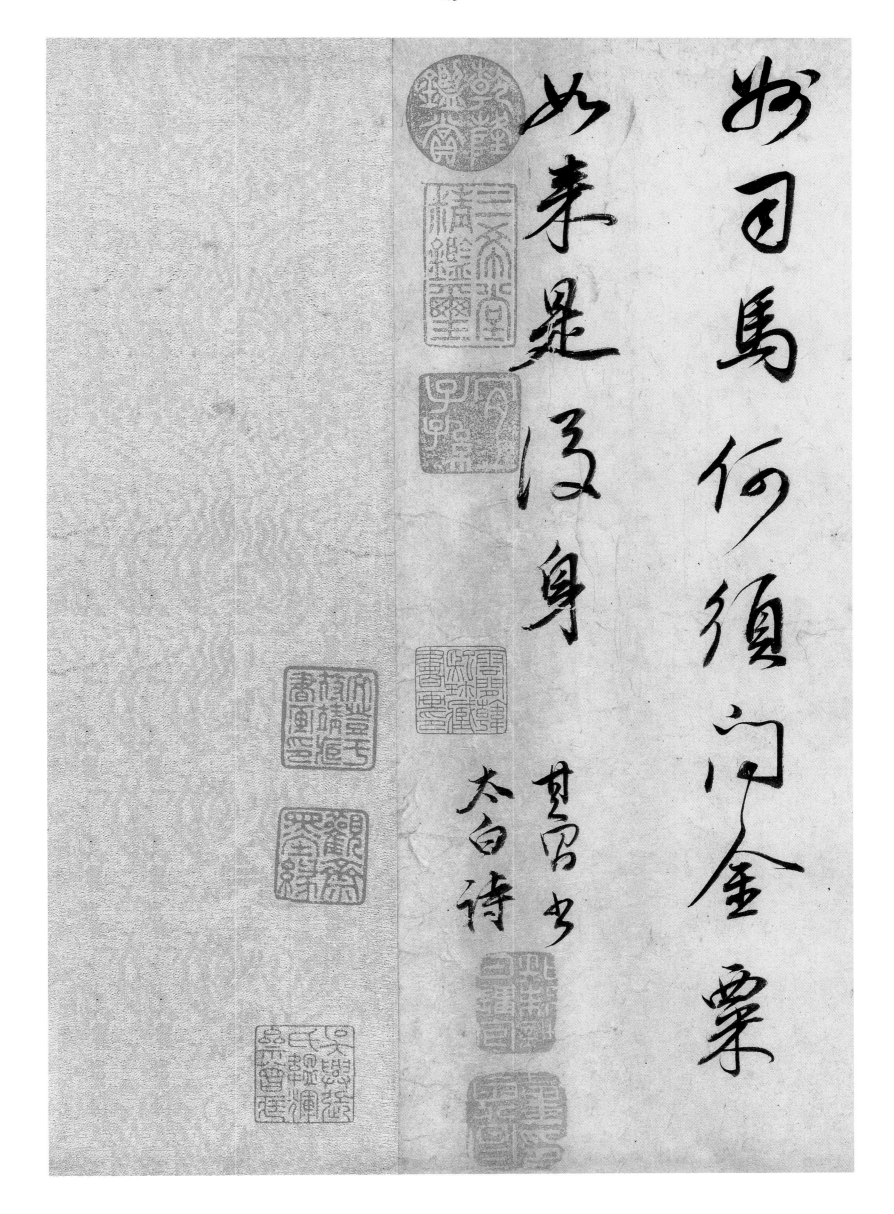

好司馬何須問金粟
如來是後身

甚當也

太白詩

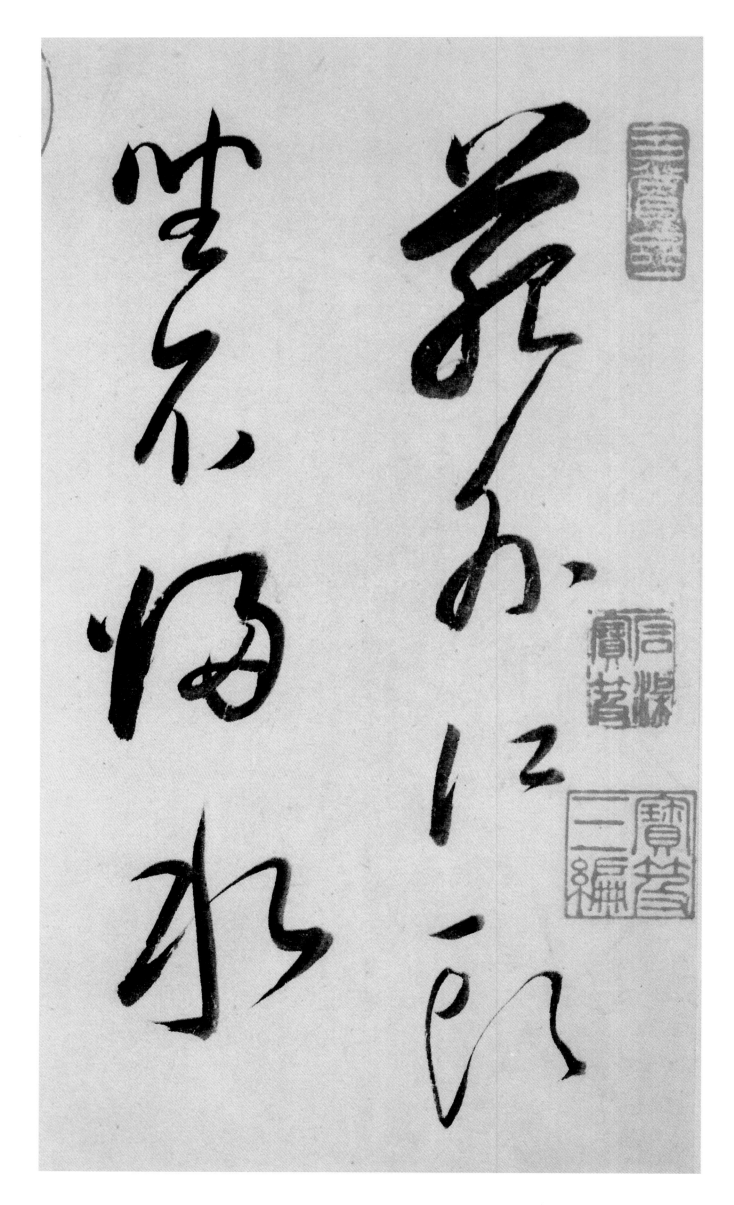

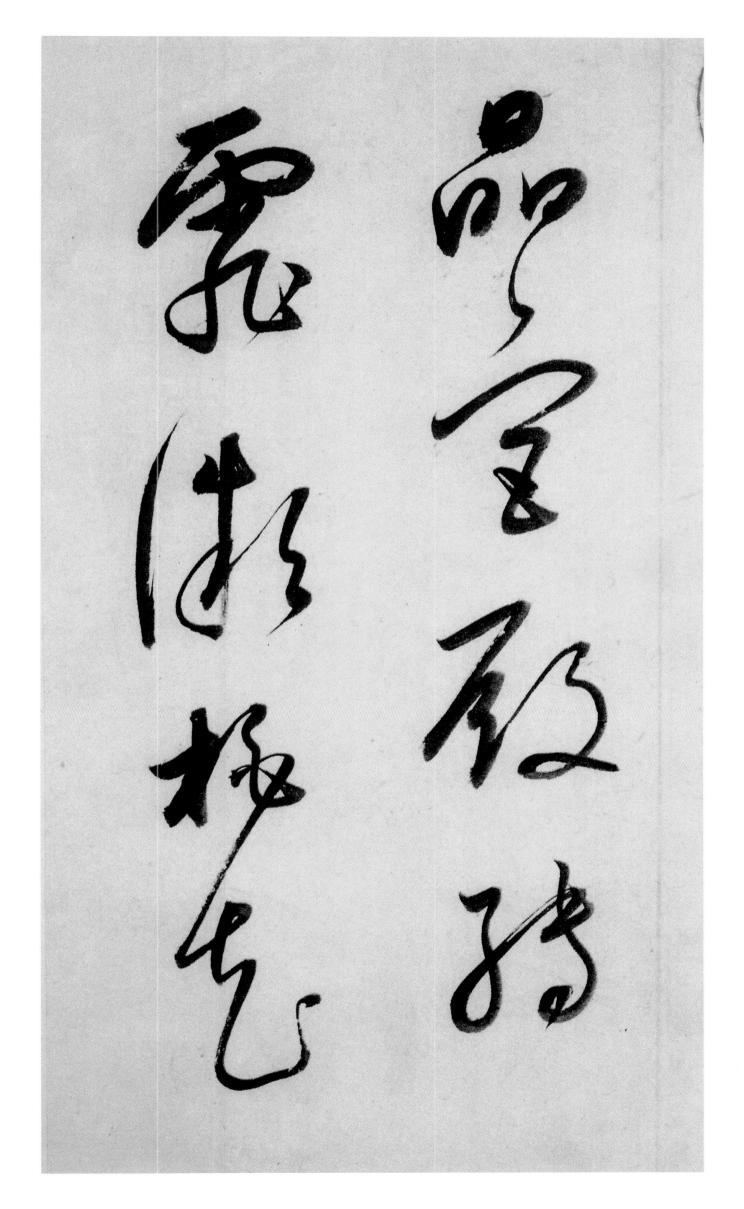

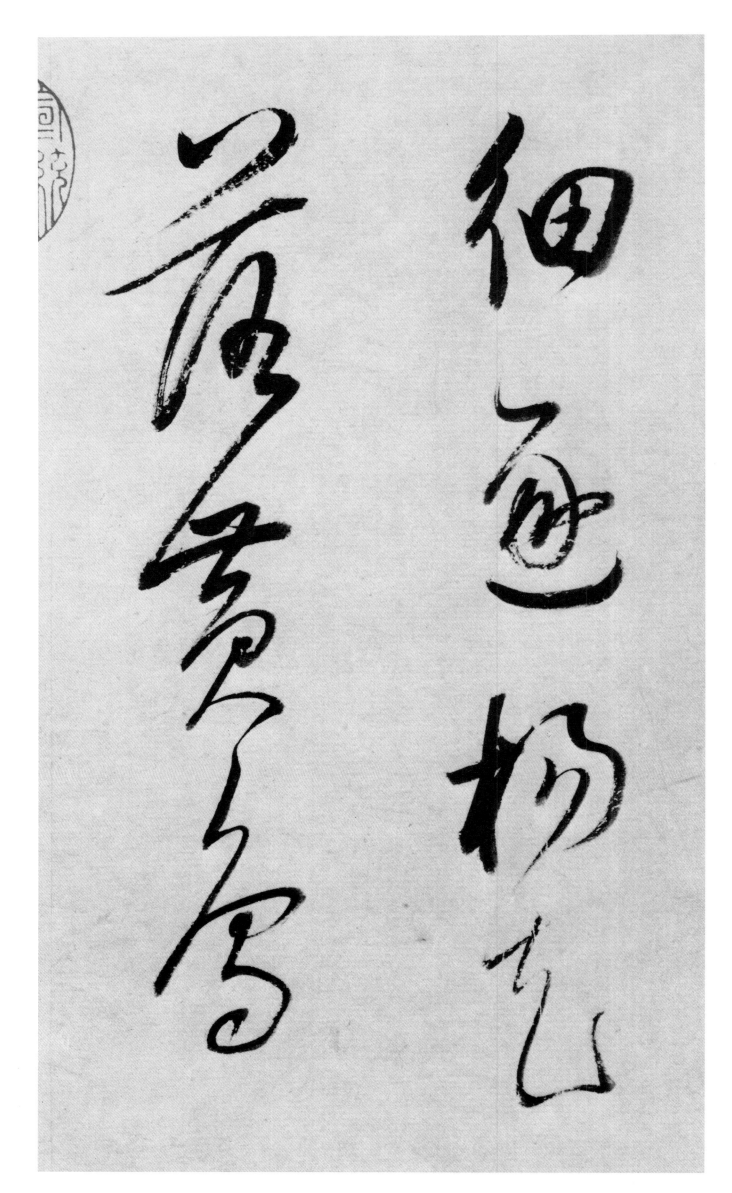

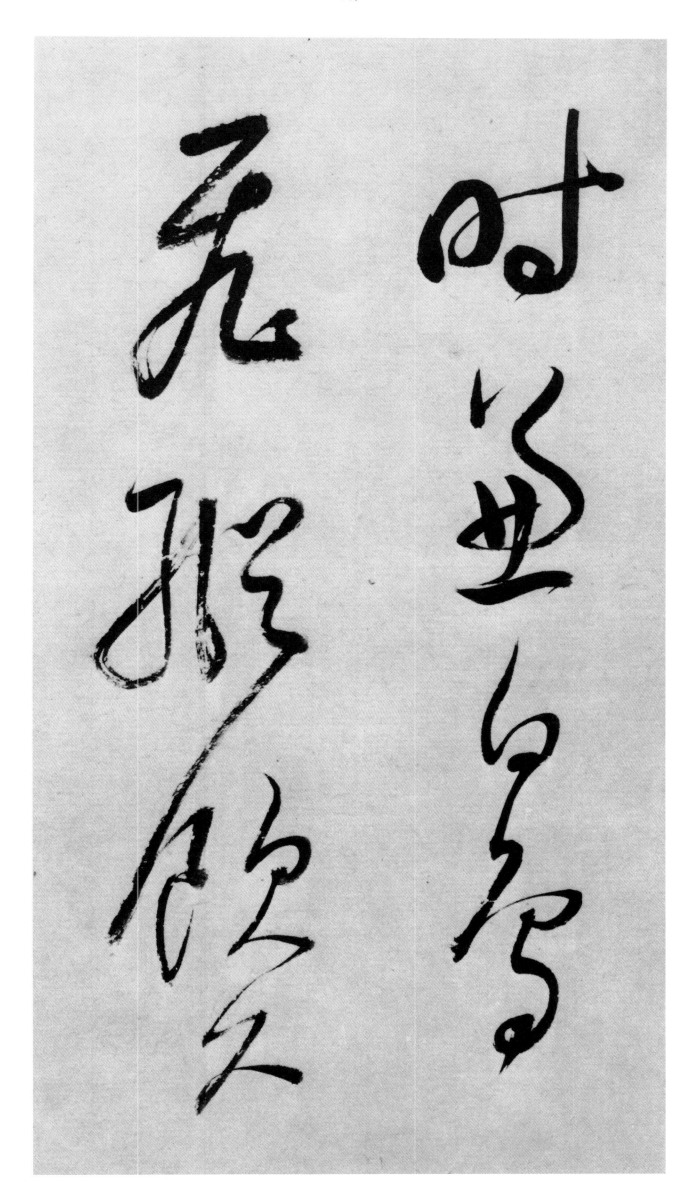

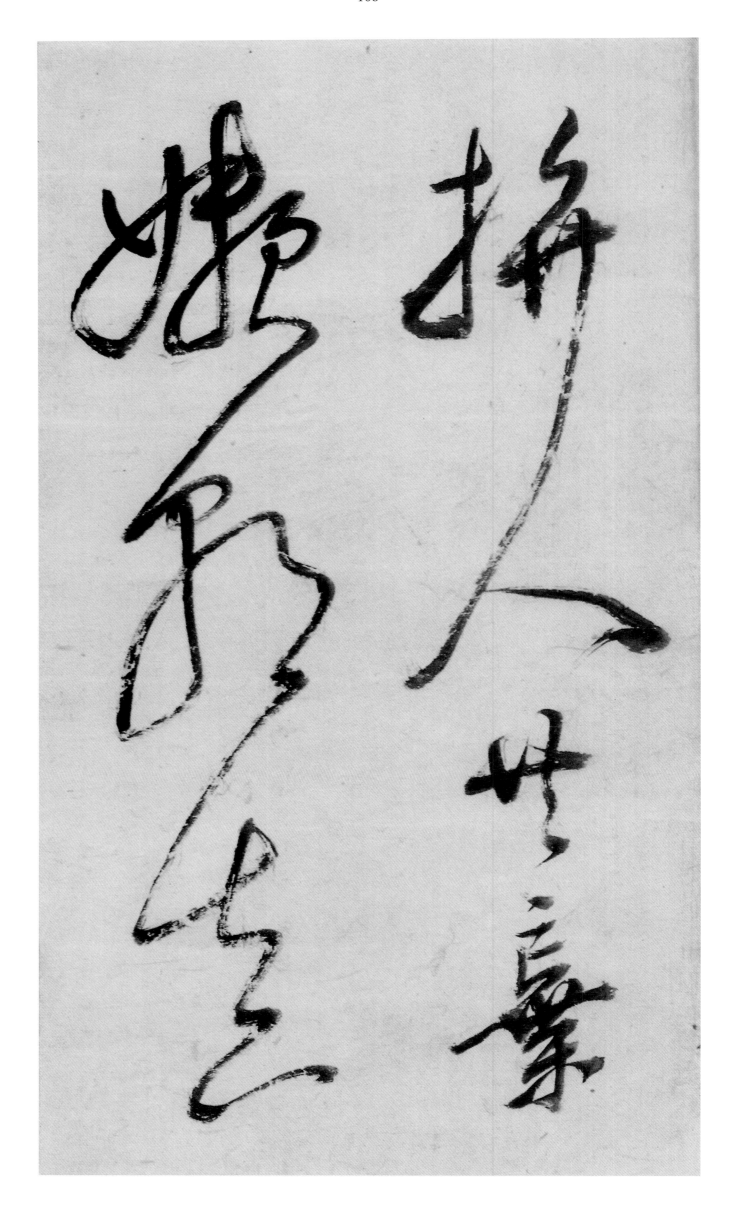

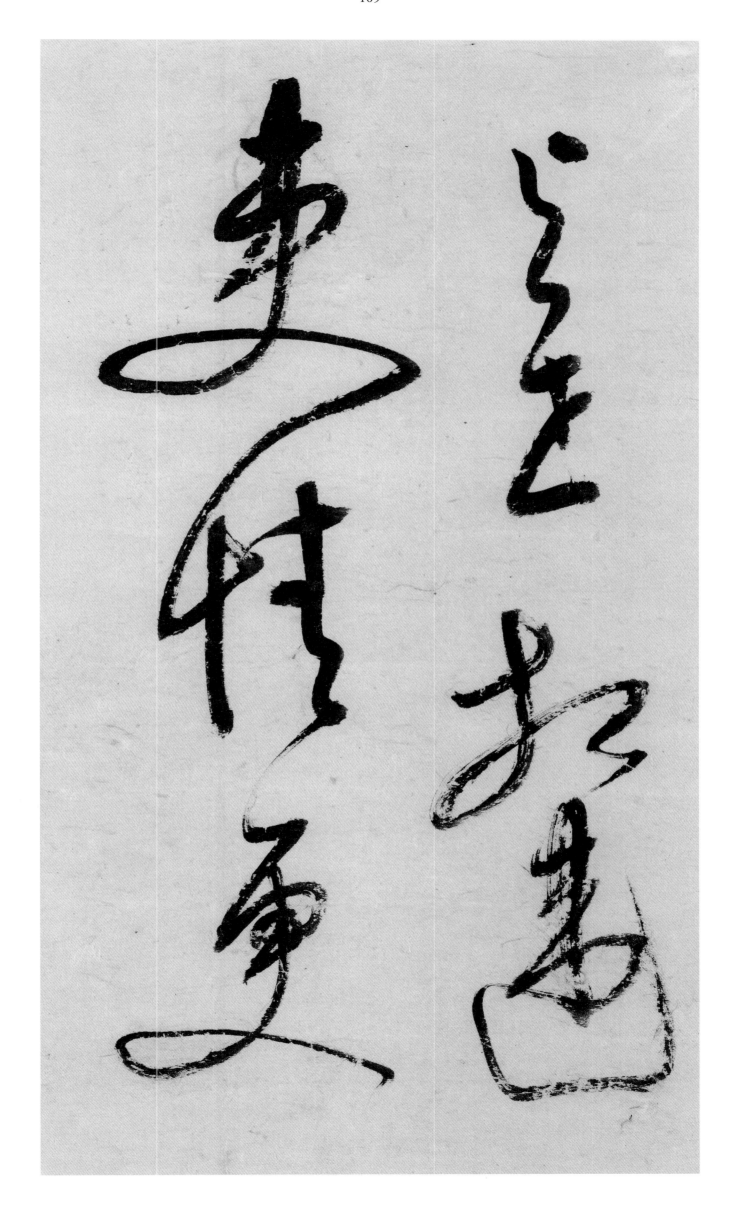

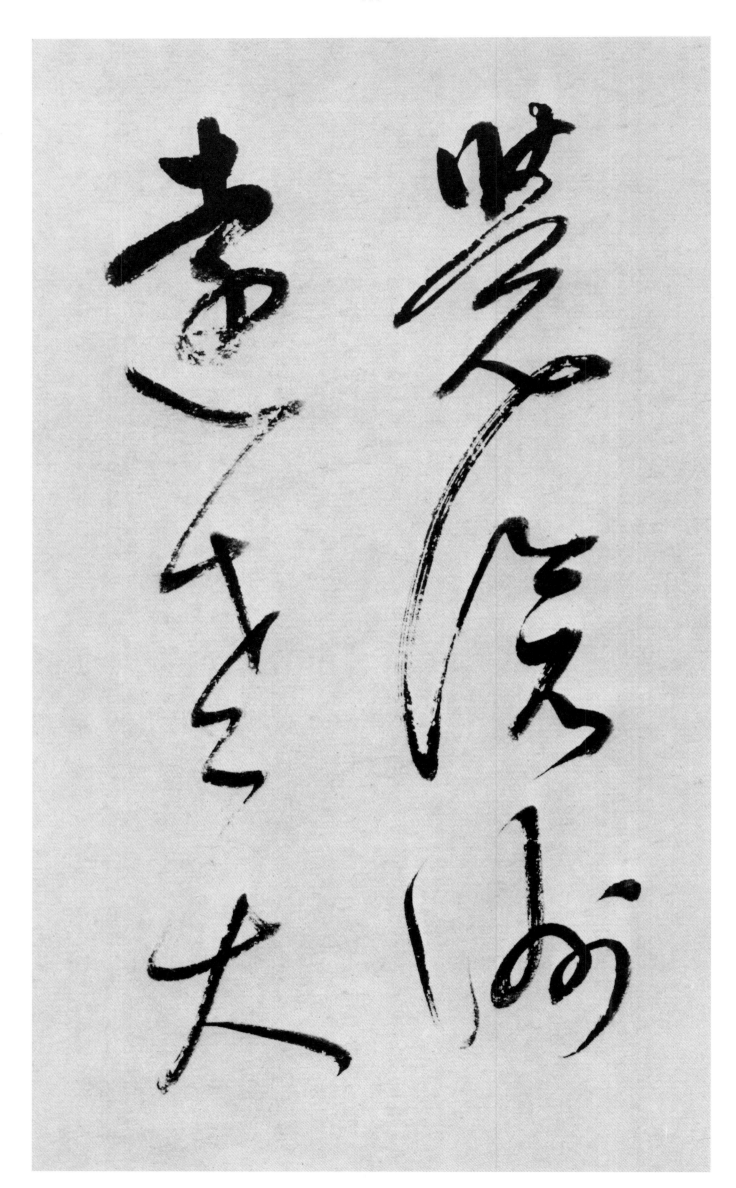

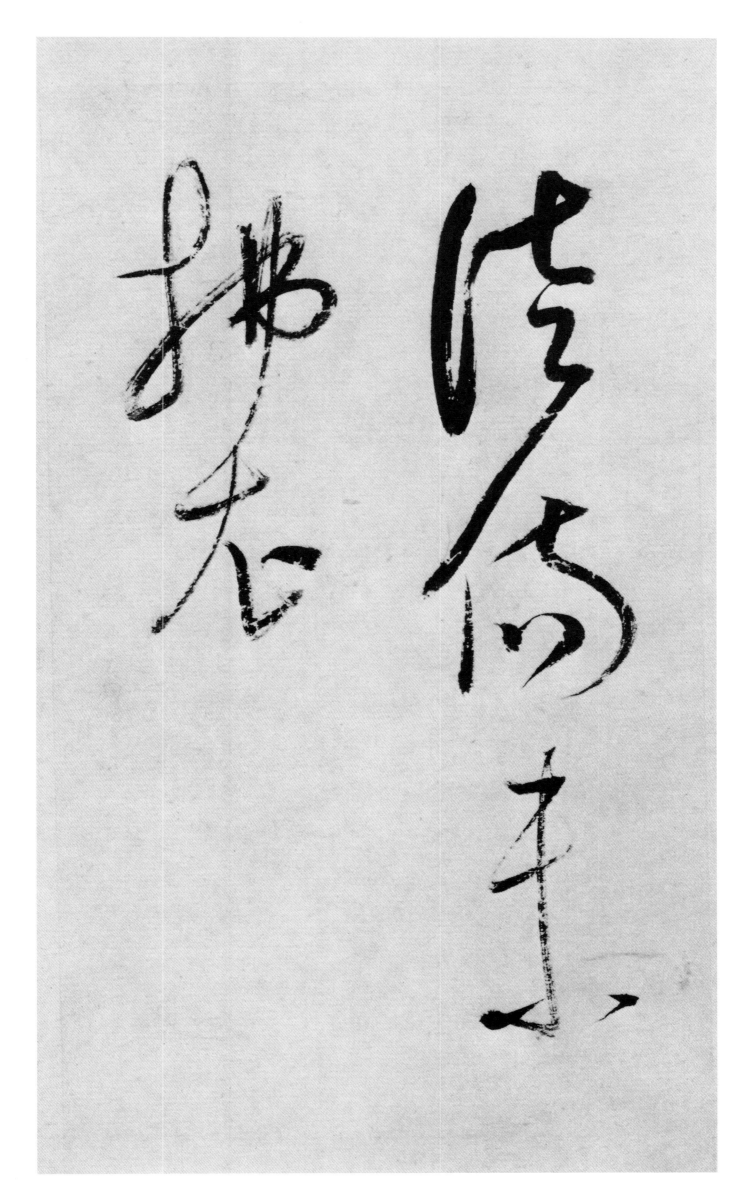

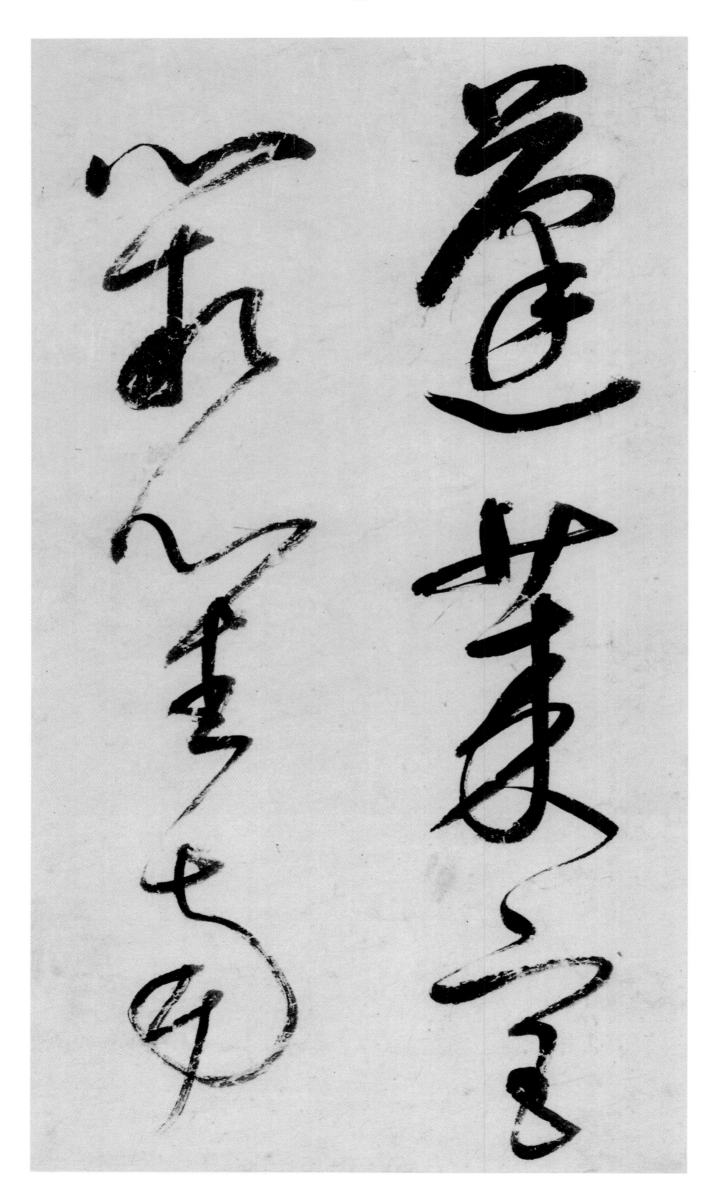

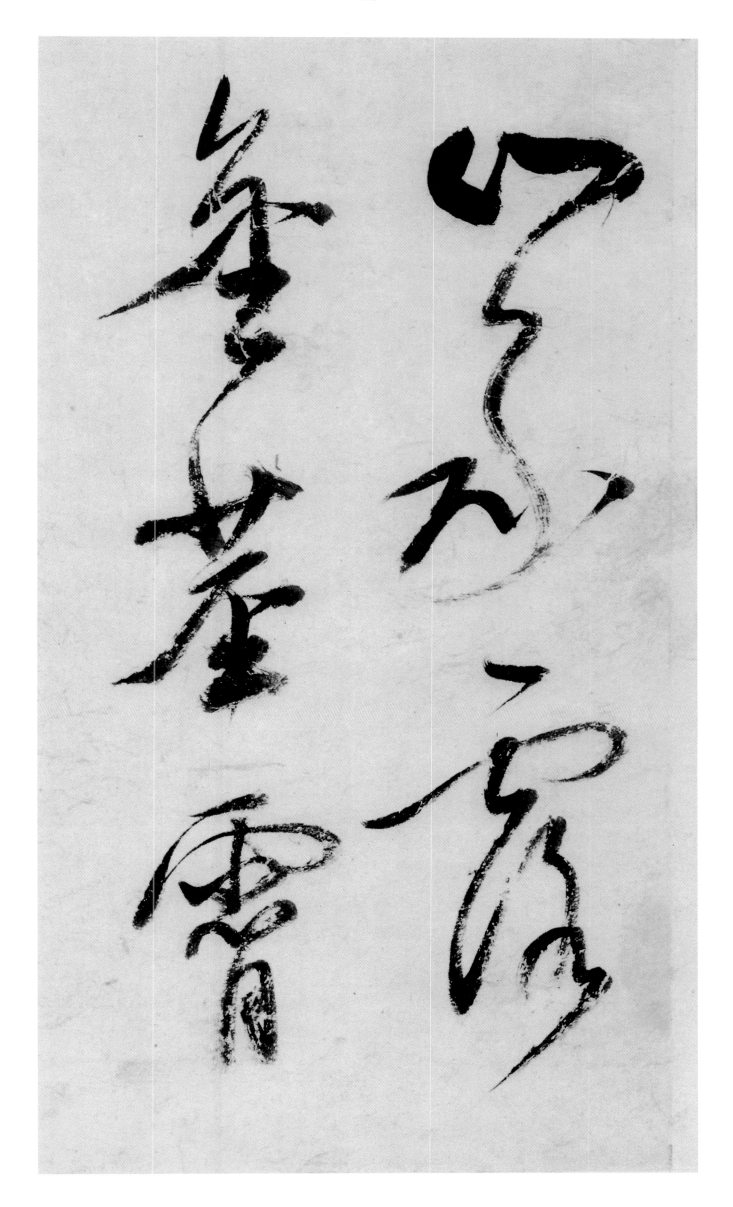

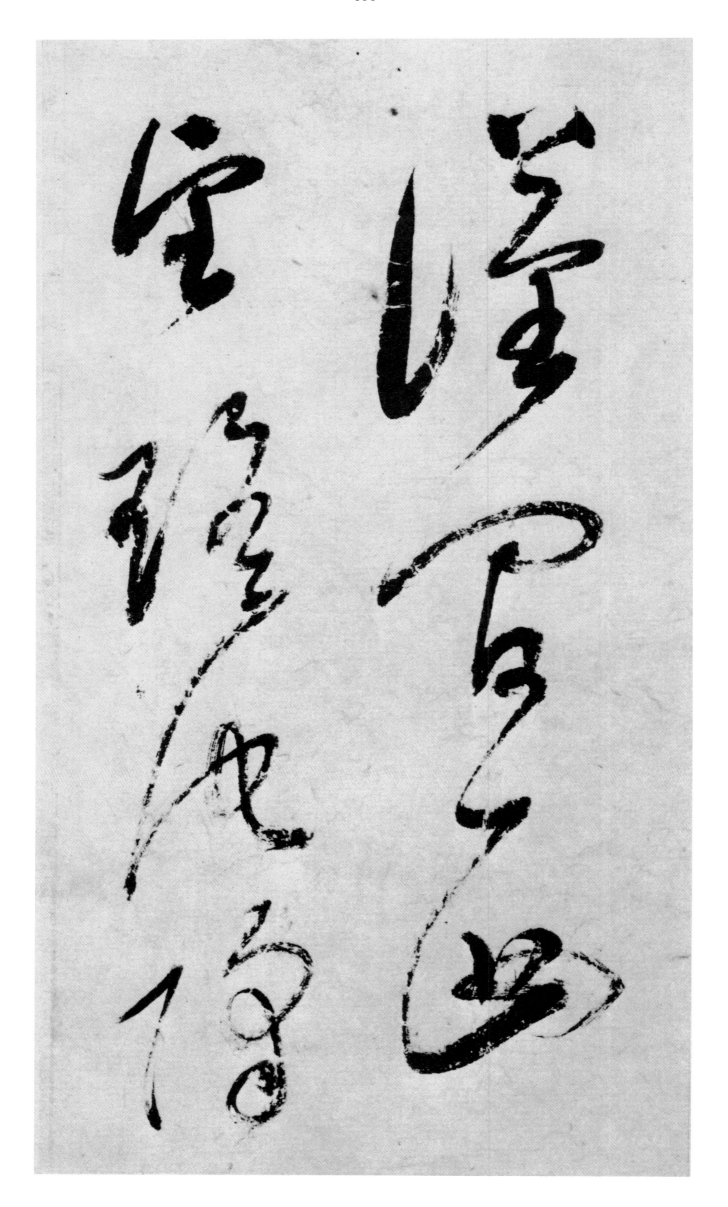

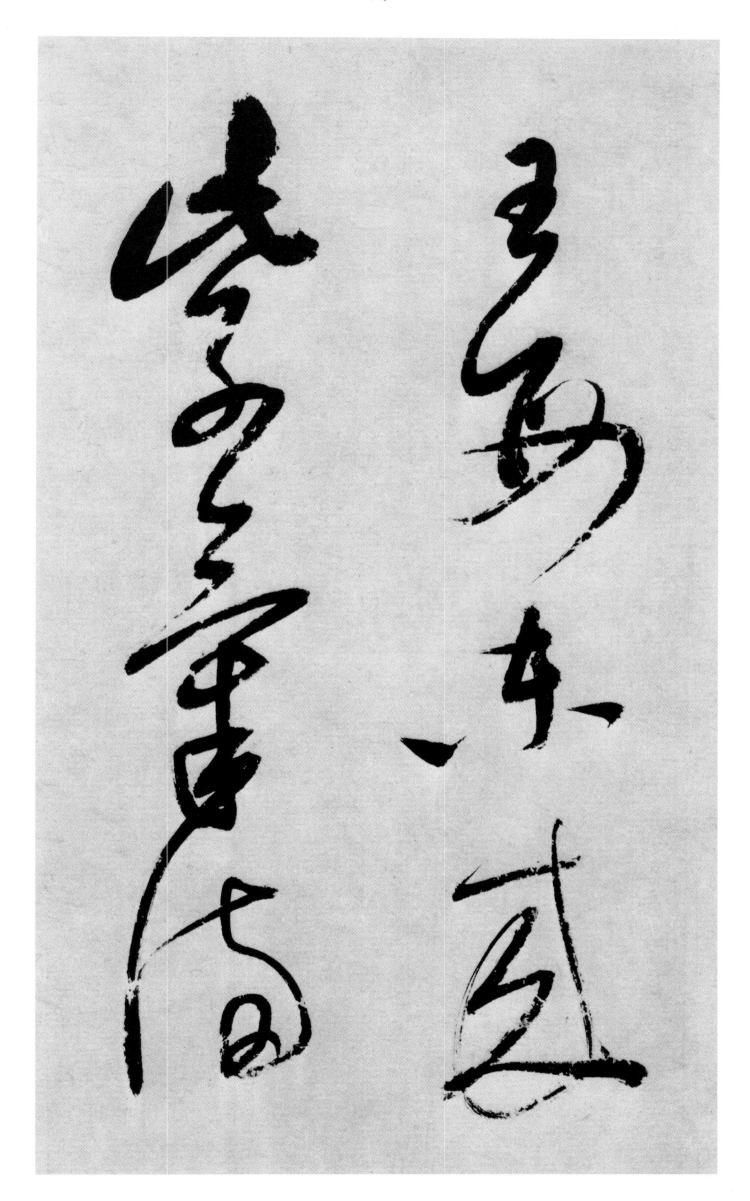

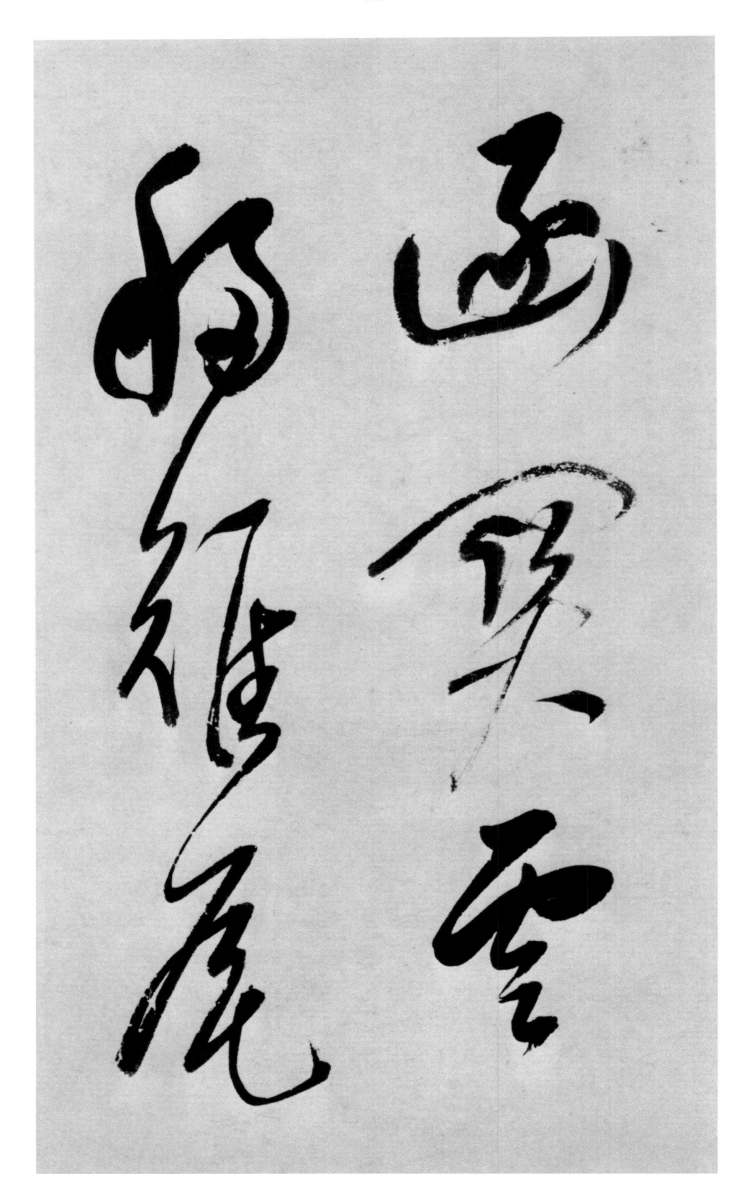

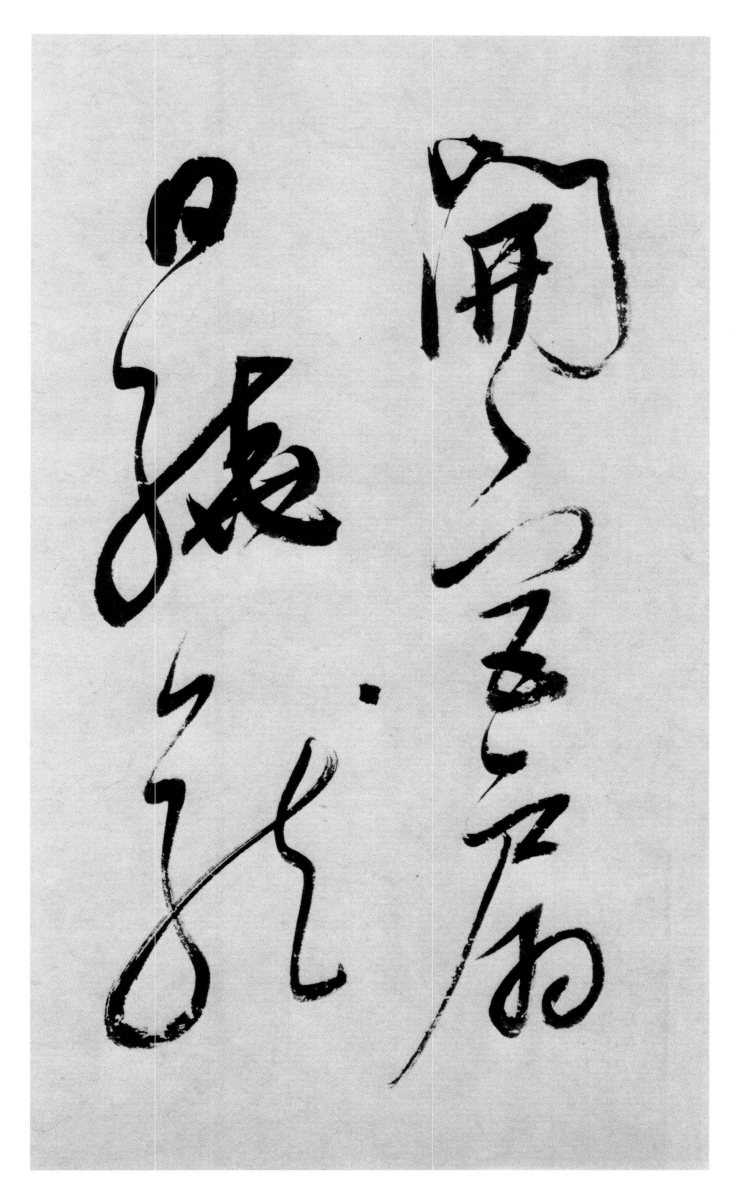

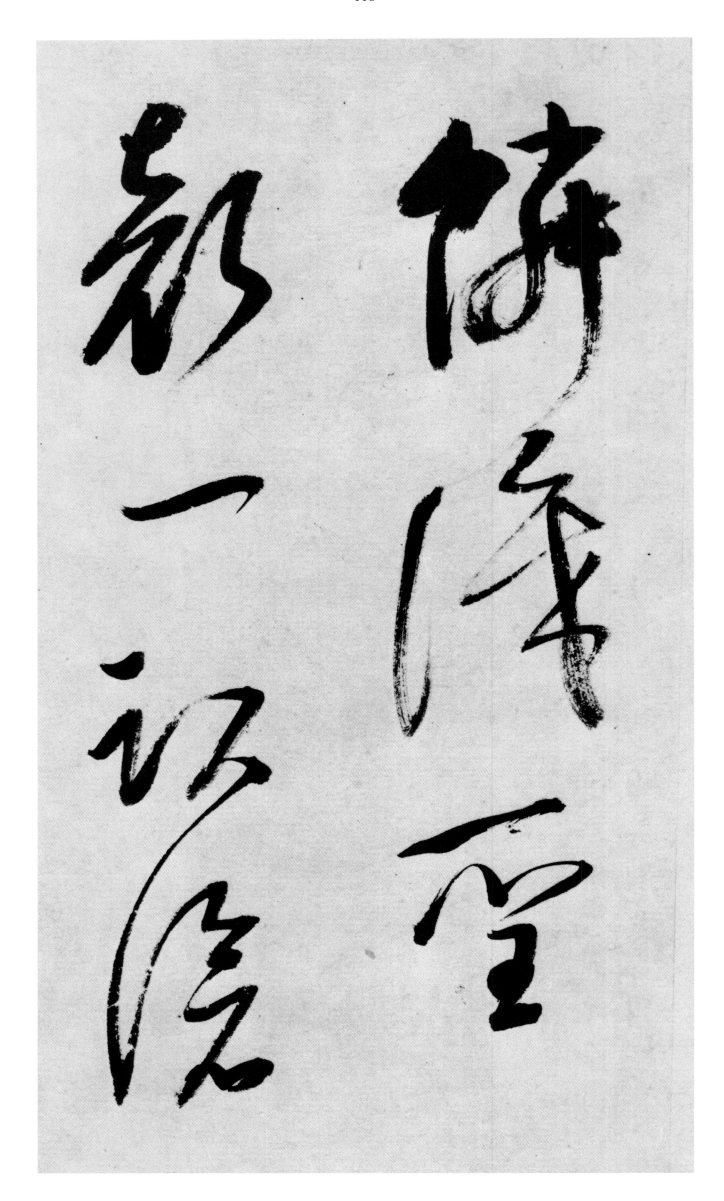

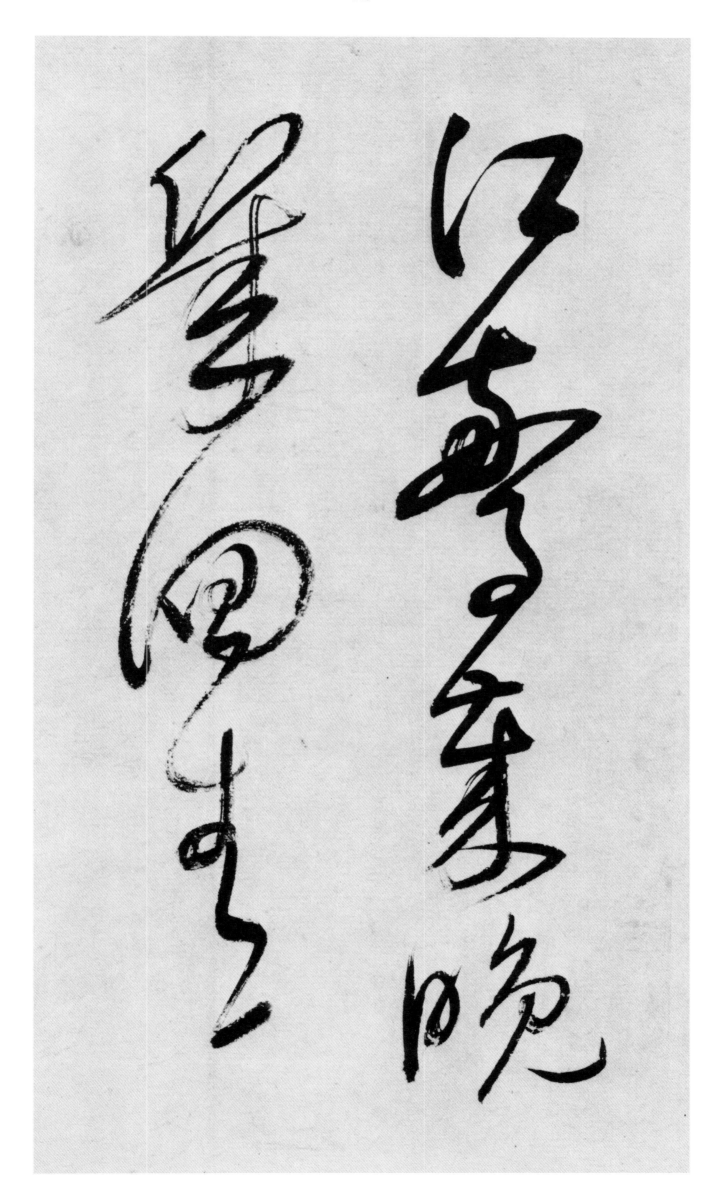

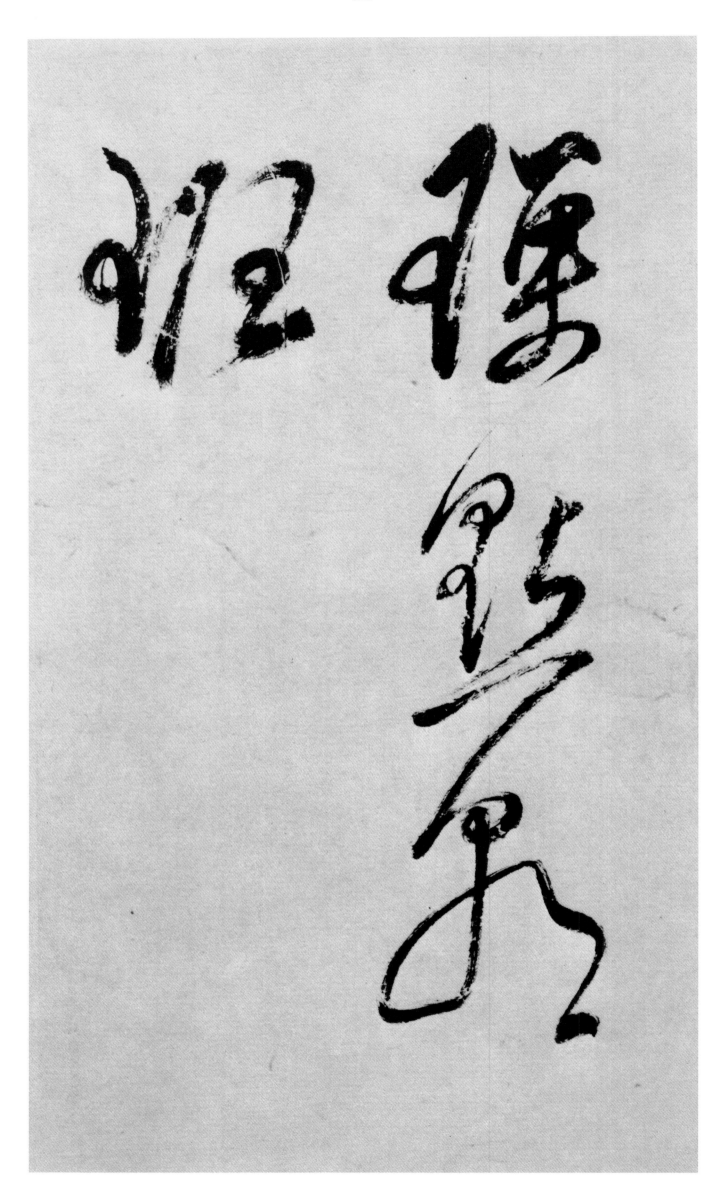

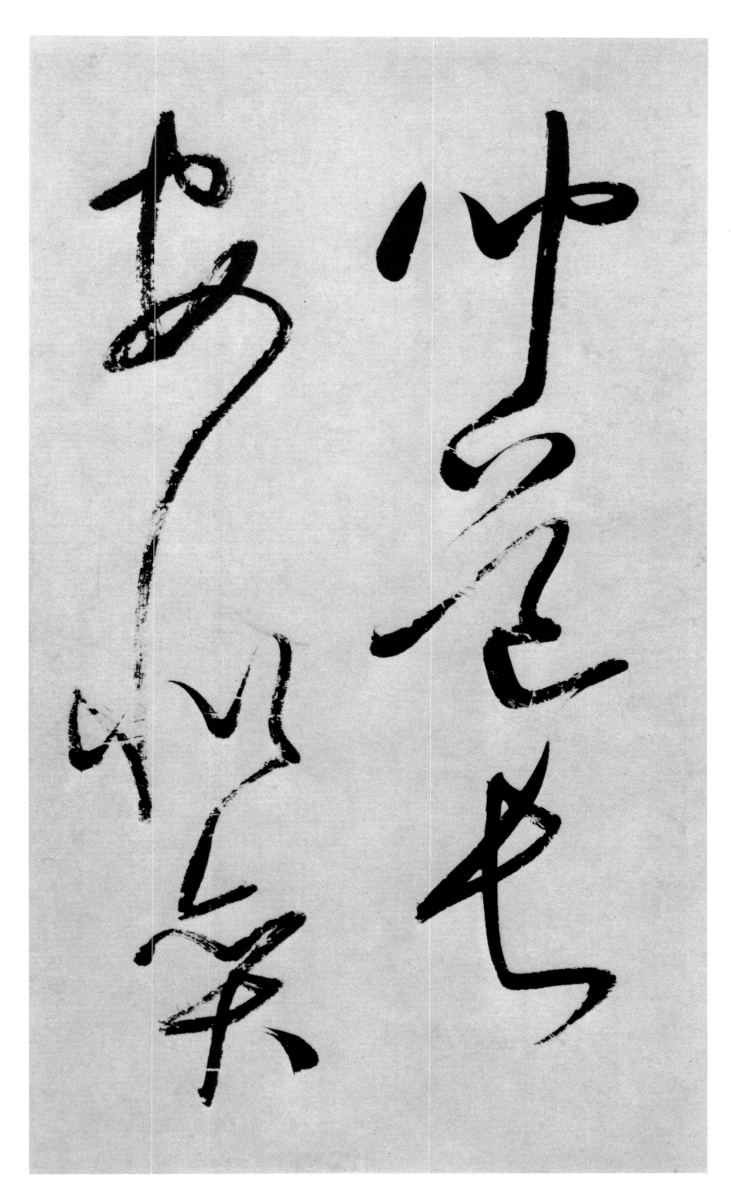

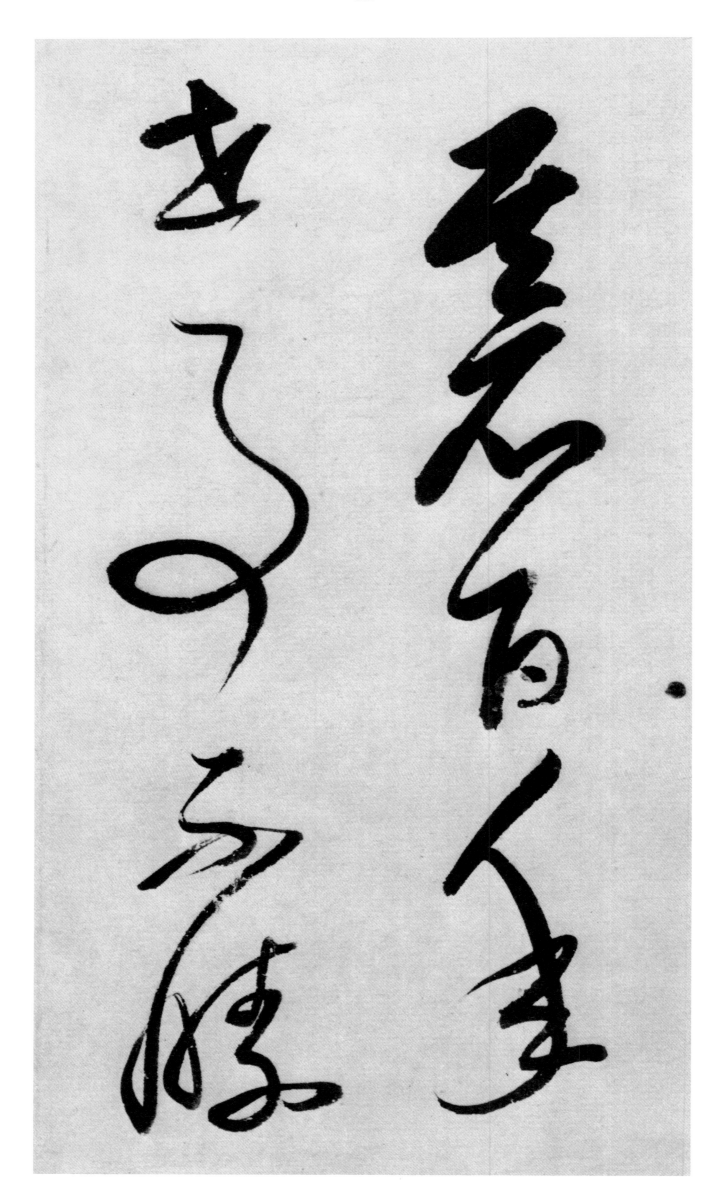

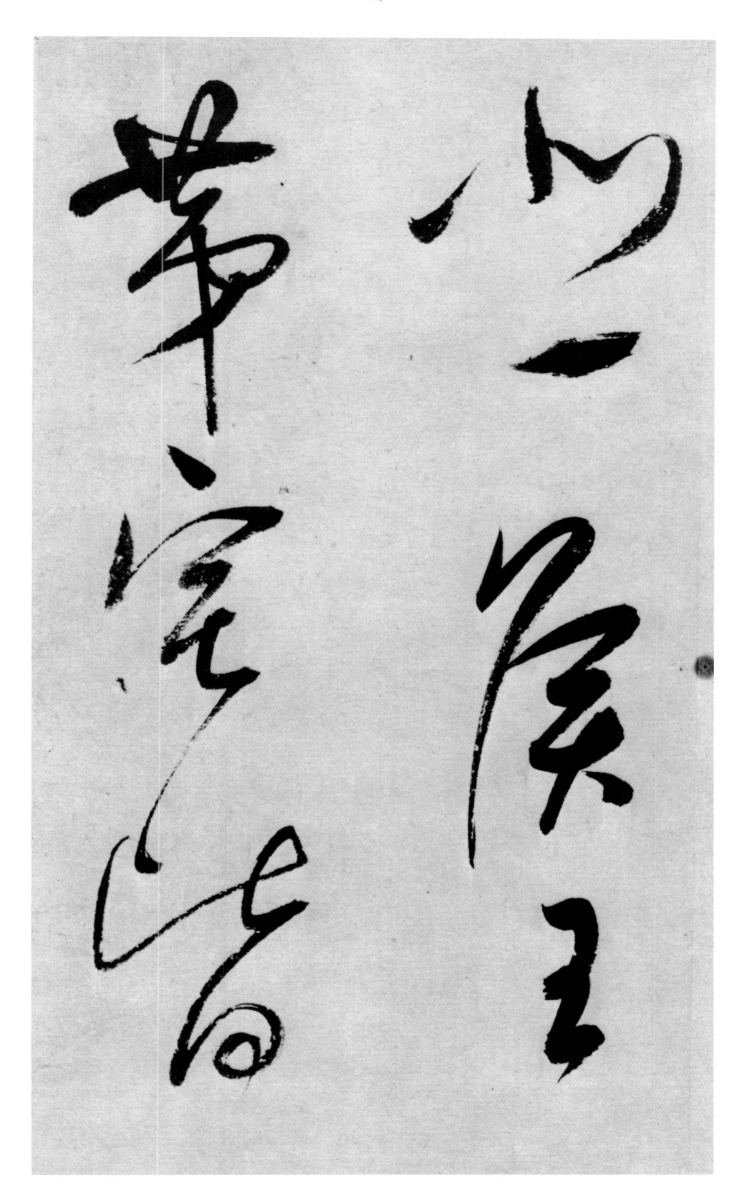

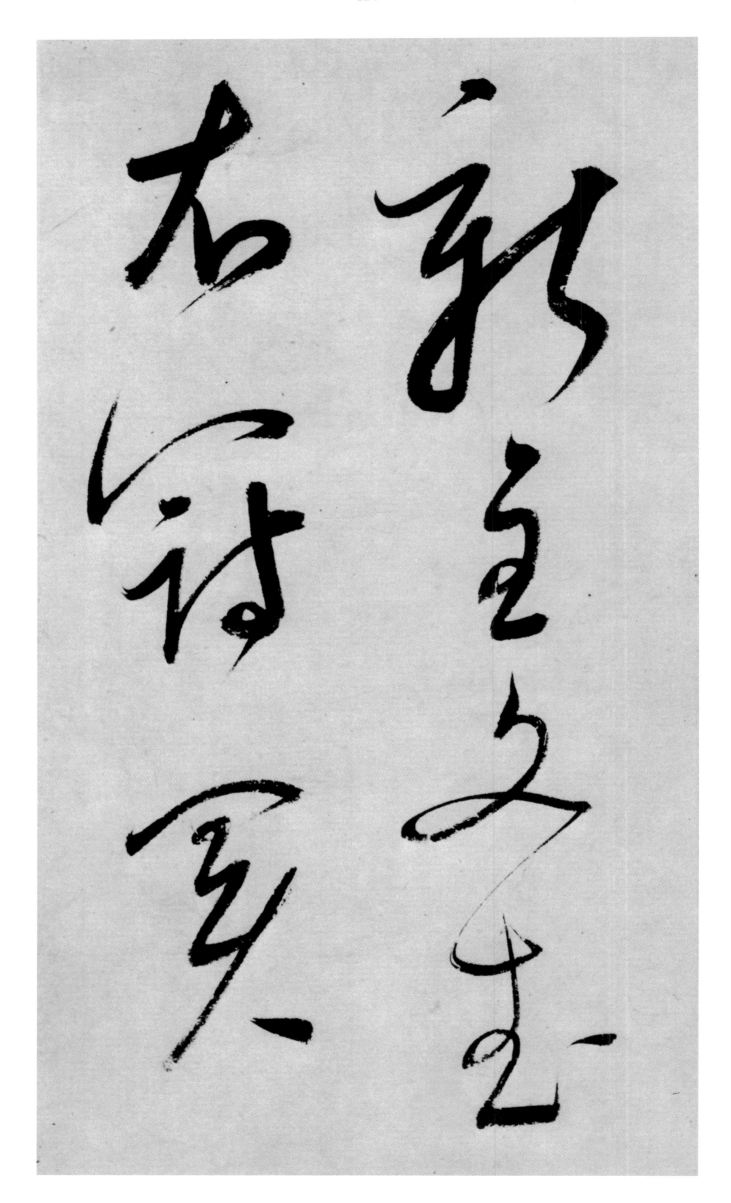

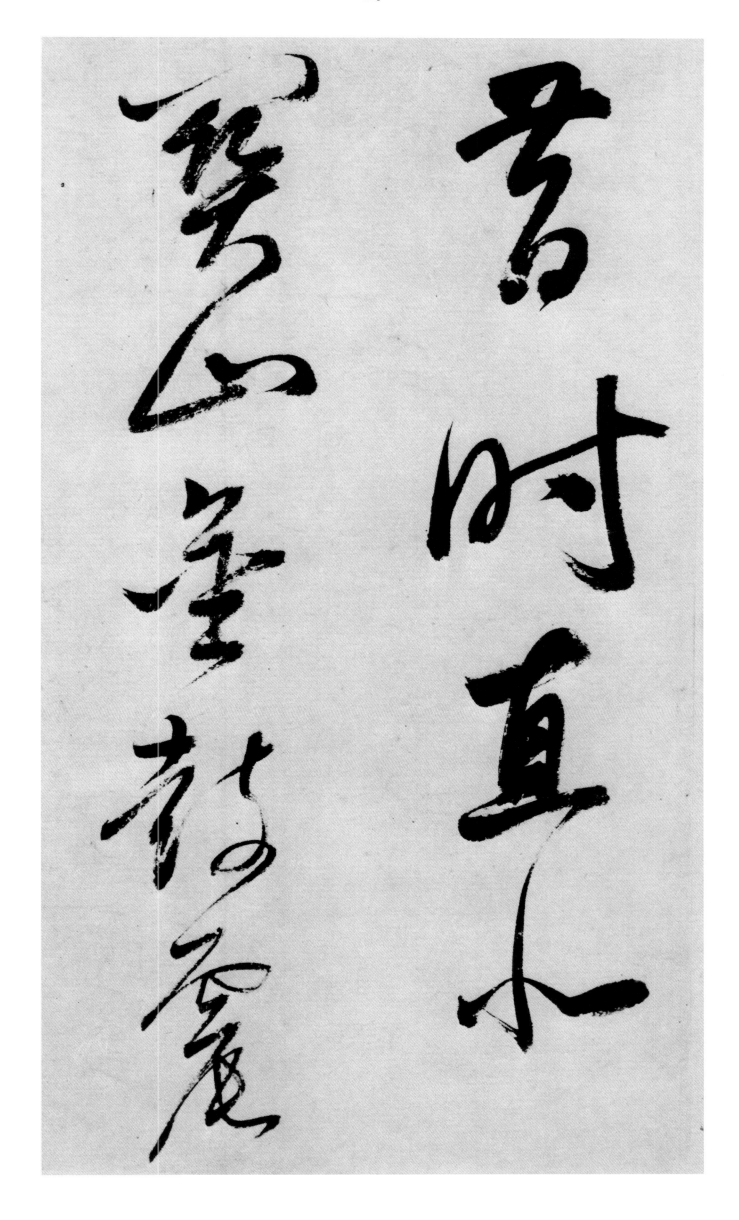

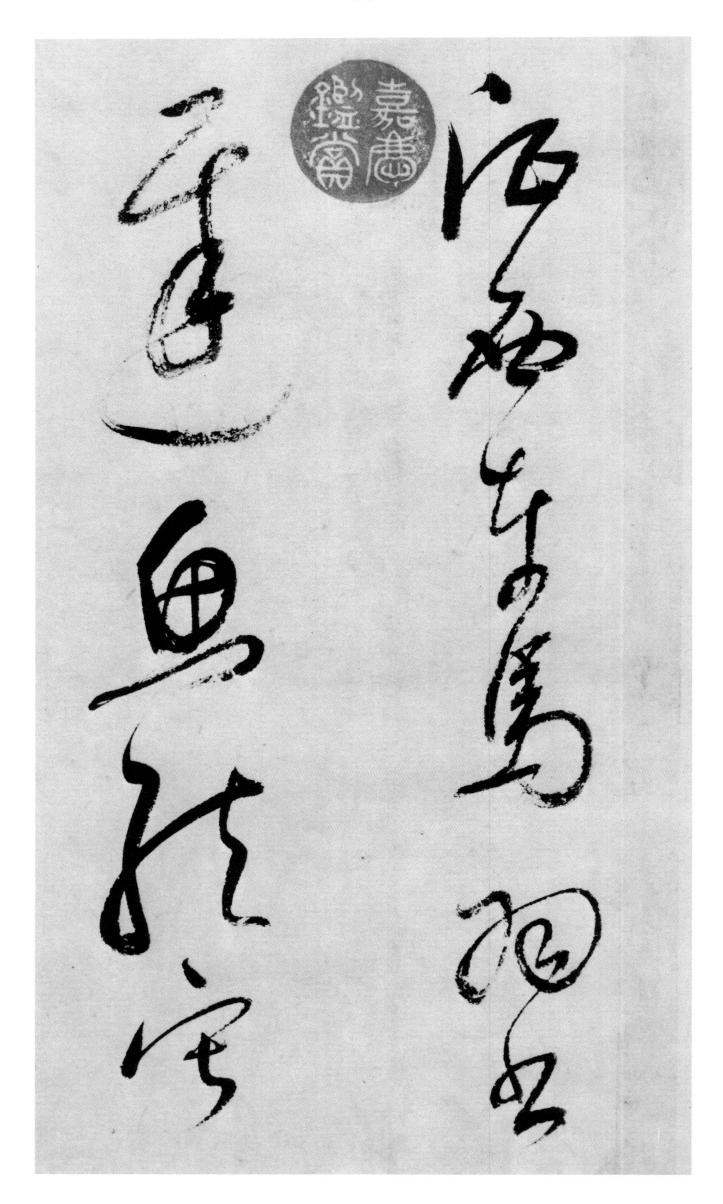

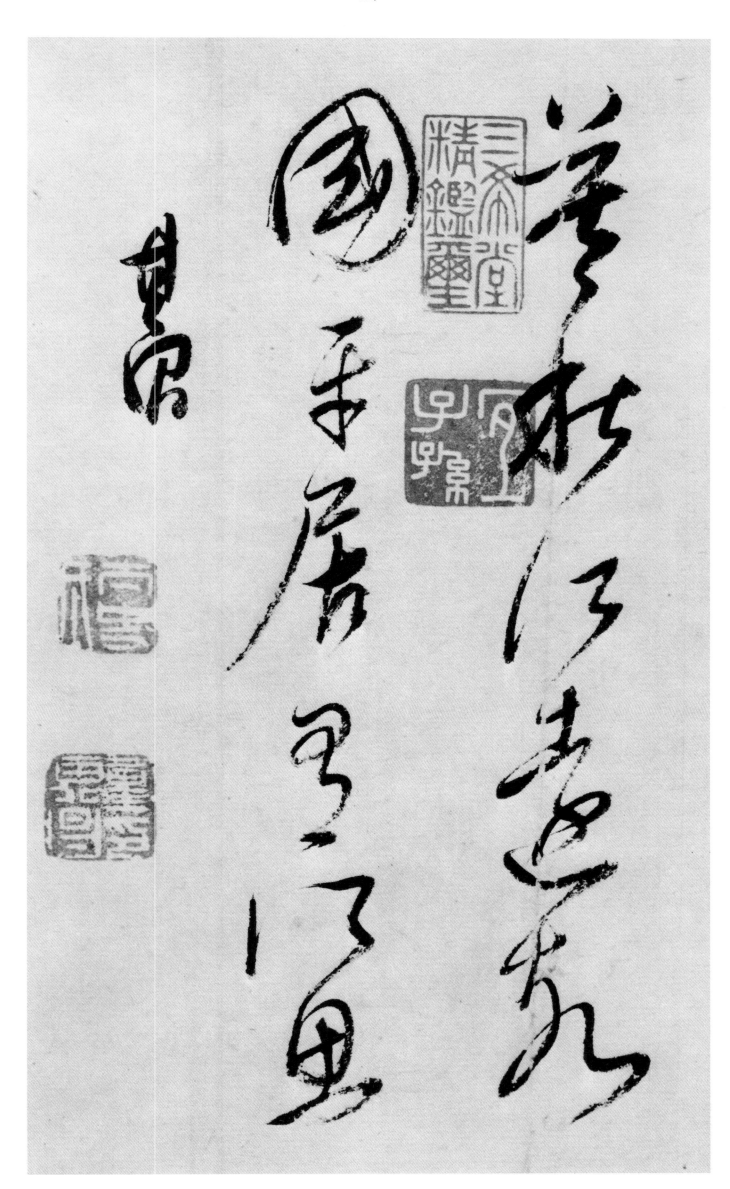

朱雲來太常園中八月梅花大開
詩以表異

大遠江南信先標松郡詩
名花先創見帝力本無時香
挾湘蘭葢清舍塞角吹仙家
懸幻出官閣動吟思何事蟬

瓊瑤偏欣雀噪枝金鴟浮動

屬玉樹招羣游顯詩圍丁報

將謀驛使馳生黃善点攃雕葉

未為奇姑射神如之孤山鶴也

將白華仍皙補黃蕤失驢

積素峻楓岸飛英隨墮樵籬催

糝綴春計起隴異恒期冷艷心

堪許幽芳眾豈知冰壺舒花蕊

奪谷雲妾春姿天瑞微調鼎濡翰

共譜之

戊辰八月嗨其昌

畫錦堂記

仕宦而至將

相富貴而歸

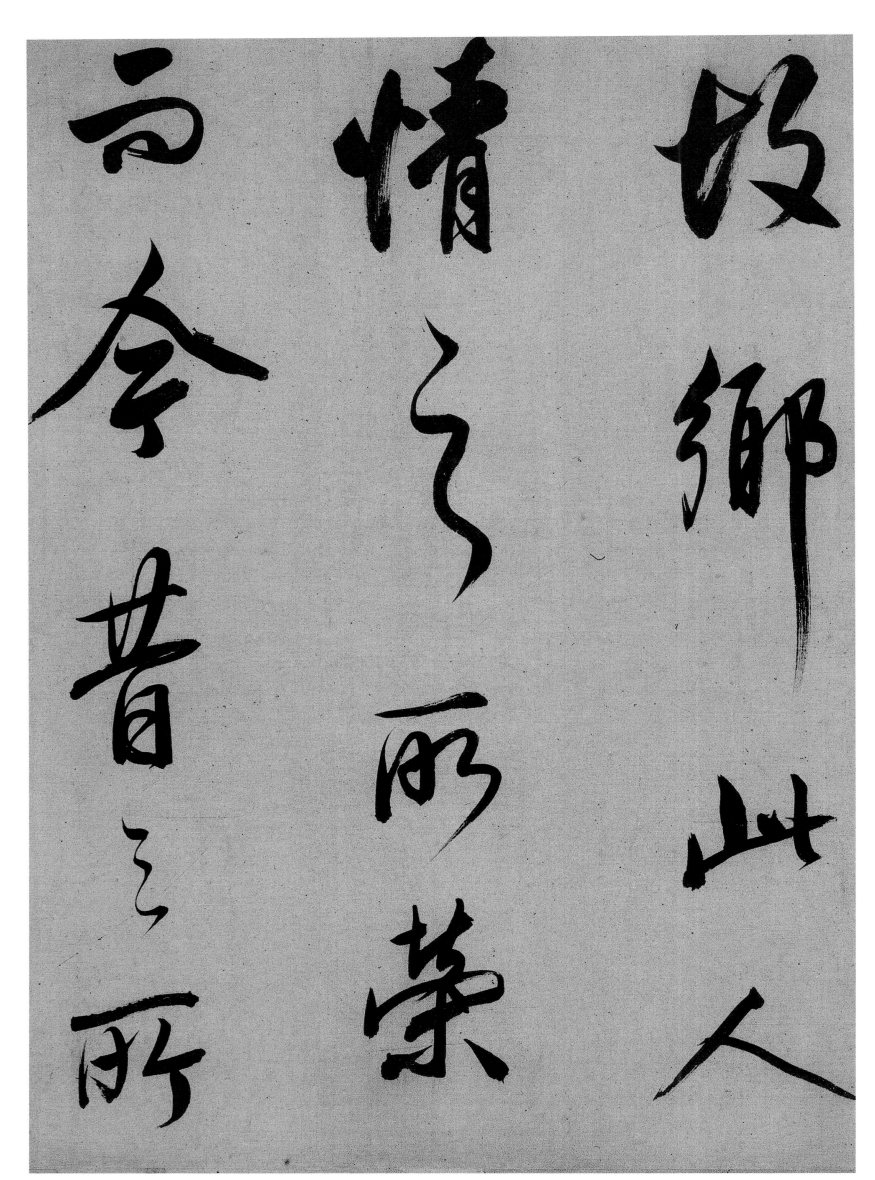

故鄉此人
情之而榮
今昔所所

間中蓋士

方窮時圍

陝閭里厝

人監立子皆浮為而偁之美李子子

不禮於其

嫂買臣

弃妻所於其

置田宅

其妻

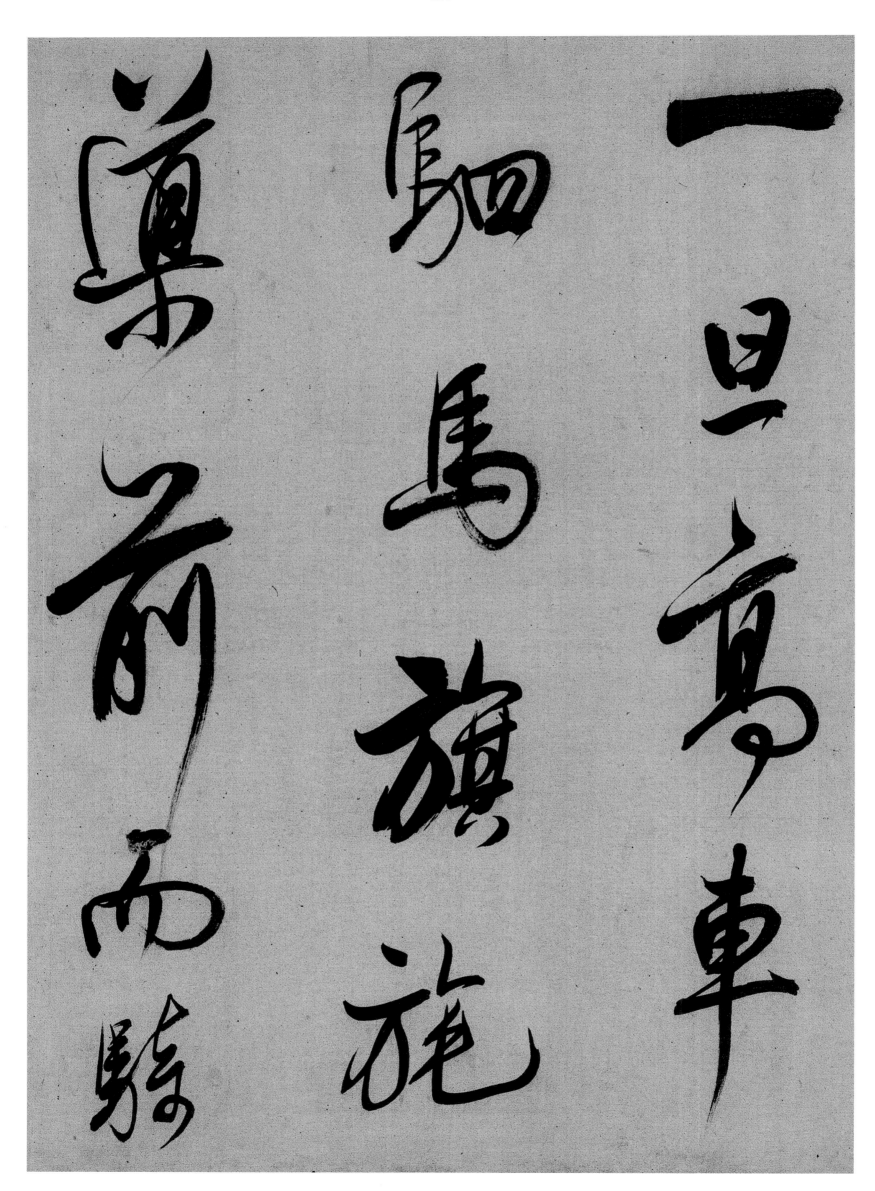

一旦高車

駟馬旗旄

導前而騎

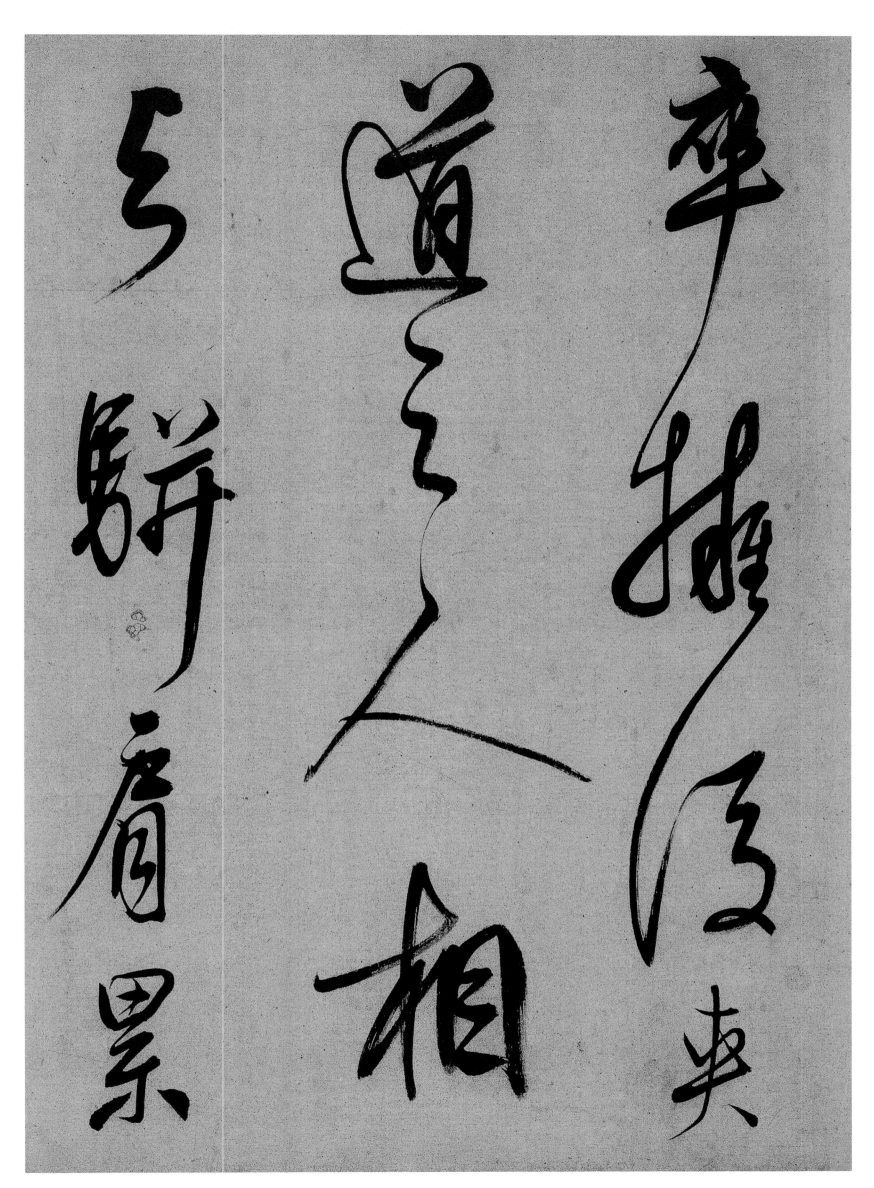

率擢居
道之人相
弓駢肩累景

雷夫惠歸　漢以而而謂　新晚雲冷

者夸志驕

汴鄉自愧俯

伏以自悔

罪指軍差

馬呈之間

此一个之

士游志當

時而言筆

之盛昔人

比之之亦錦

之萬者也

惟火發祖

衛國公則

不然公之相人

也車有人今

徒為時名

己自公此少

時已揮高

科登顯仕

海内自是

閣之風而

聖俗完者

蓋亦不有年

美而所謂將

相與言其榮

皆以而宜書。

有此安窮

隆之人侚豊
浮志柞一
時出柞庸

夫愚婦之之

乃不意以驚

駭而奔走輝

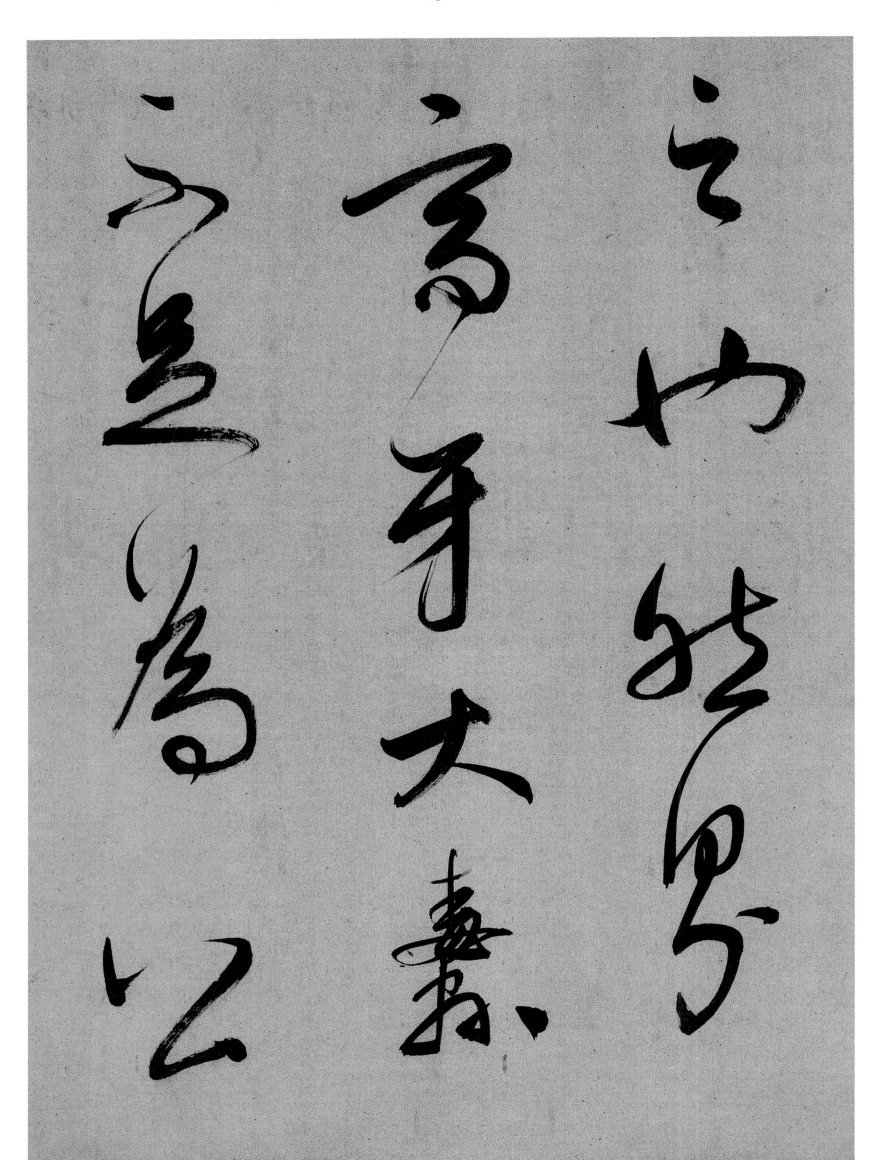

榮柏重衮
嘗不豈為
公貴惟德

被生民而

功施社稷

勤之金石

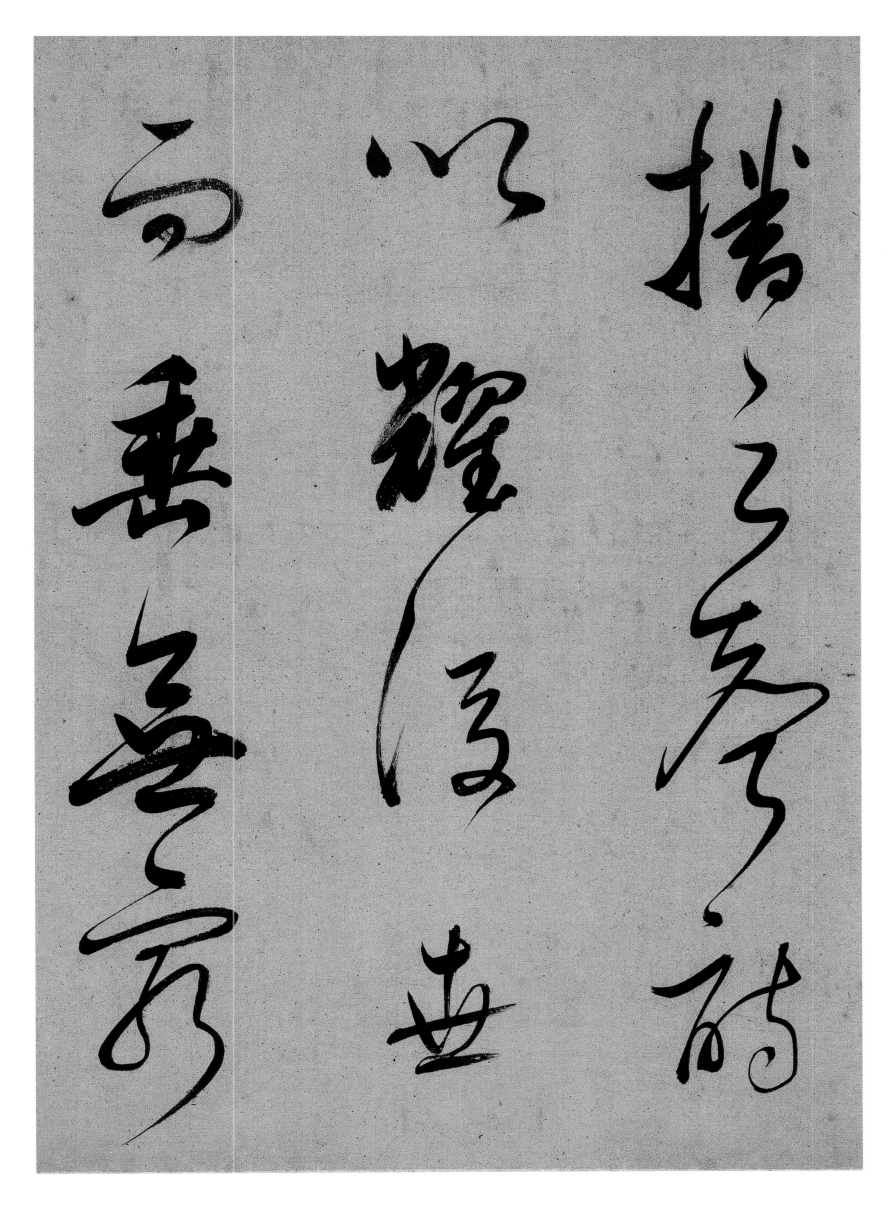

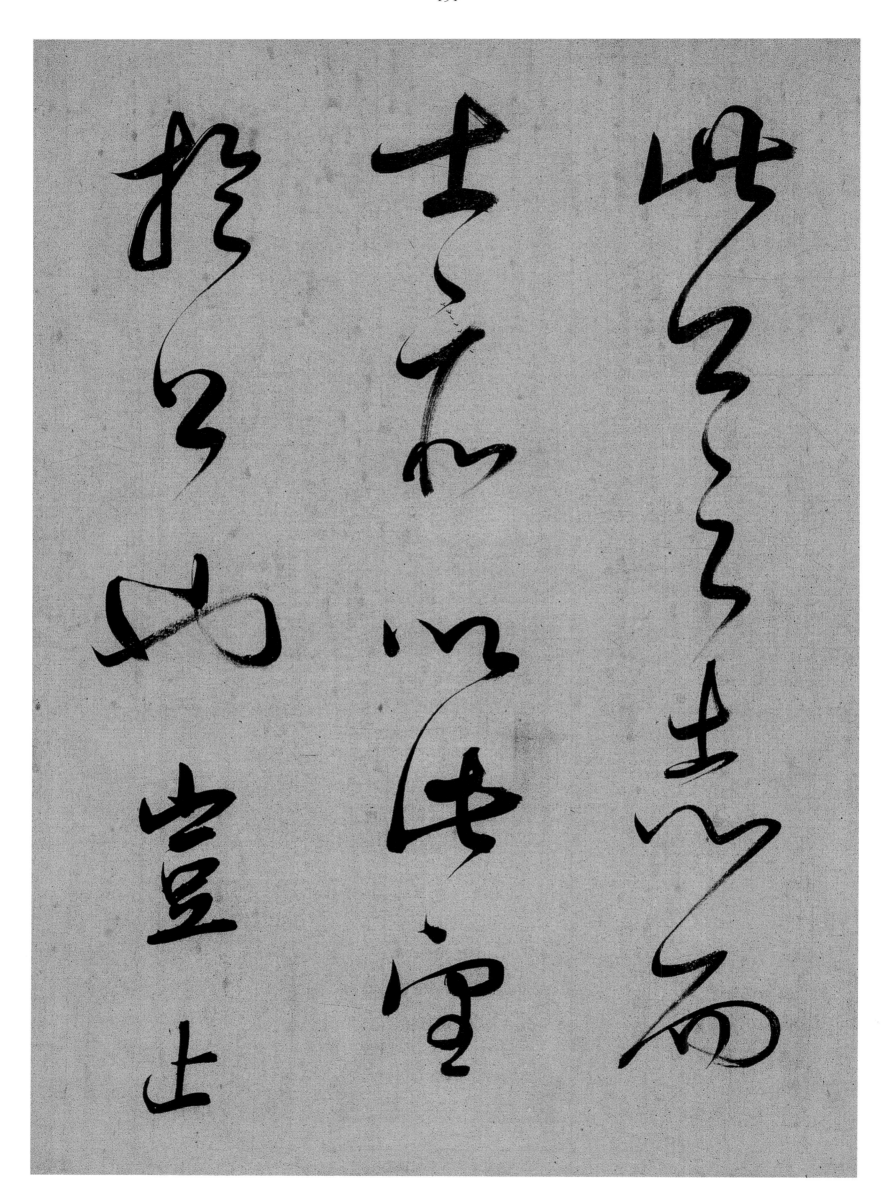

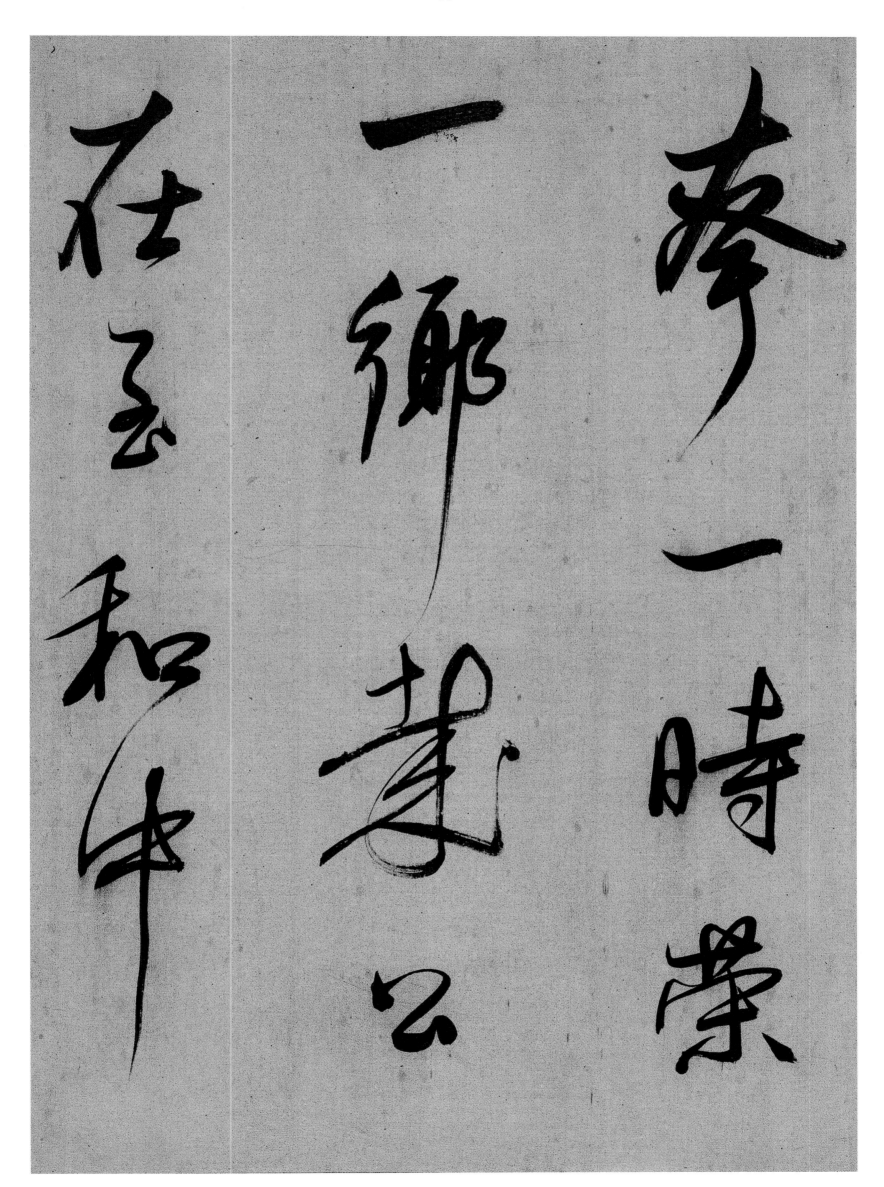

誇一時榮一鄉一邦此在公在子而和申在

常以武康

之言為詐

于相乃作

畫錦之堂

于後圓院

又刻詩於

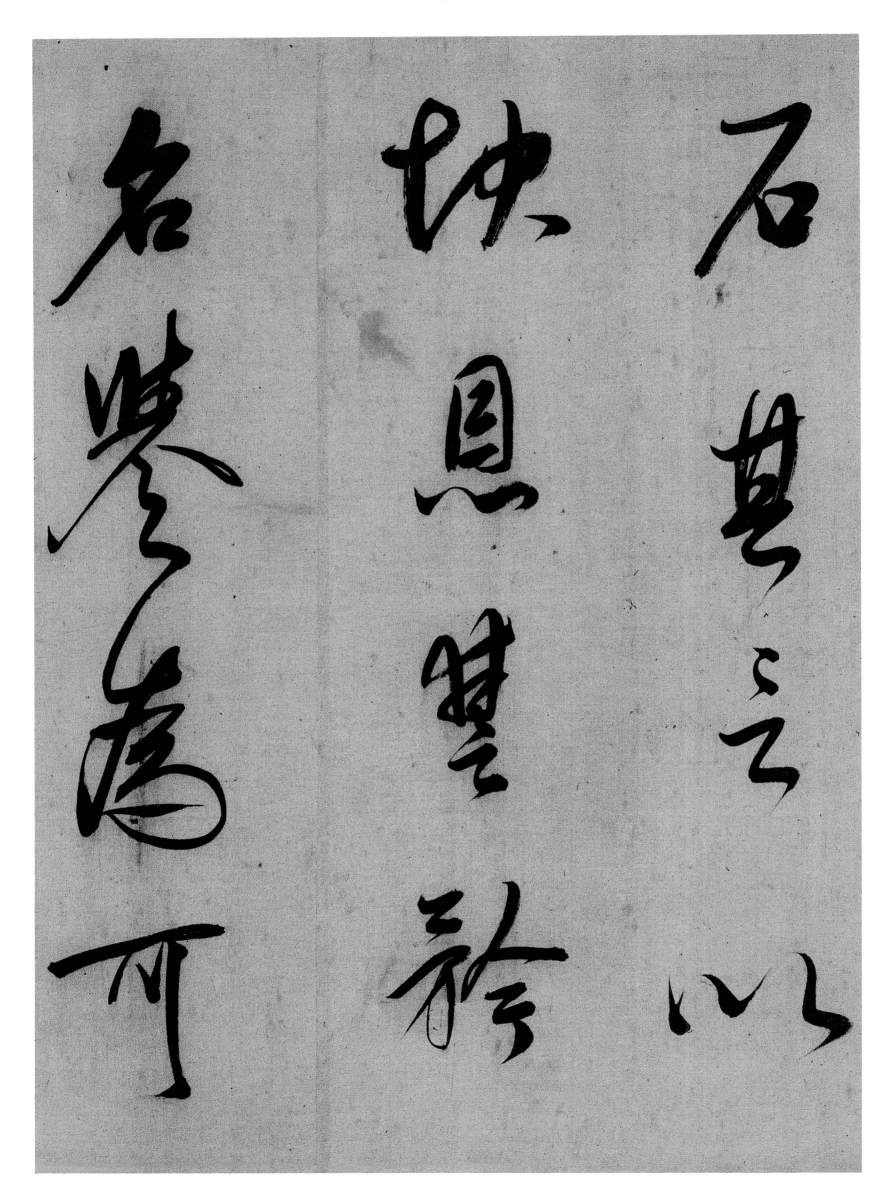

薄羞不以

昔人所夸

者為榮而

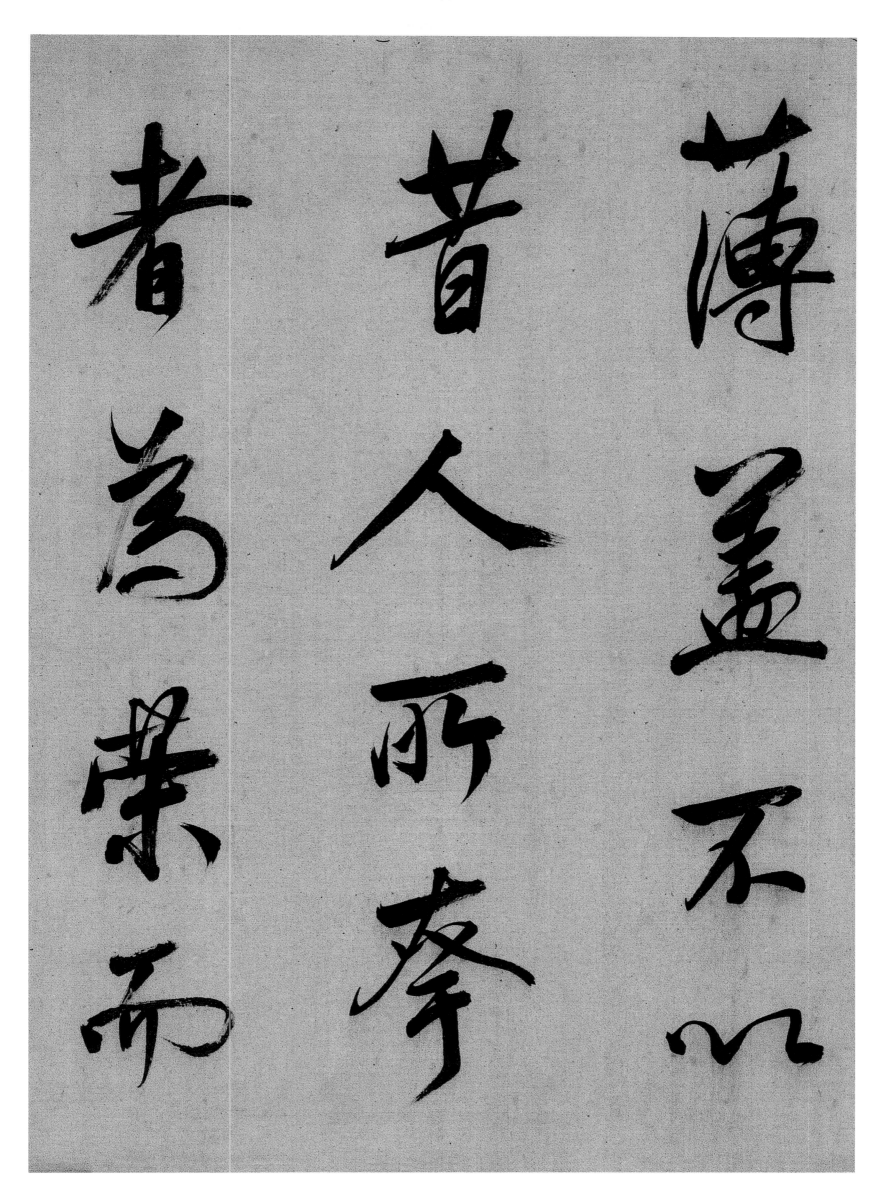

視宮裝為 此見了て 以為或作

何如其
志壹易易之盡
裁投鉄出

入將相勤
勞弟主家而
南陰一舍

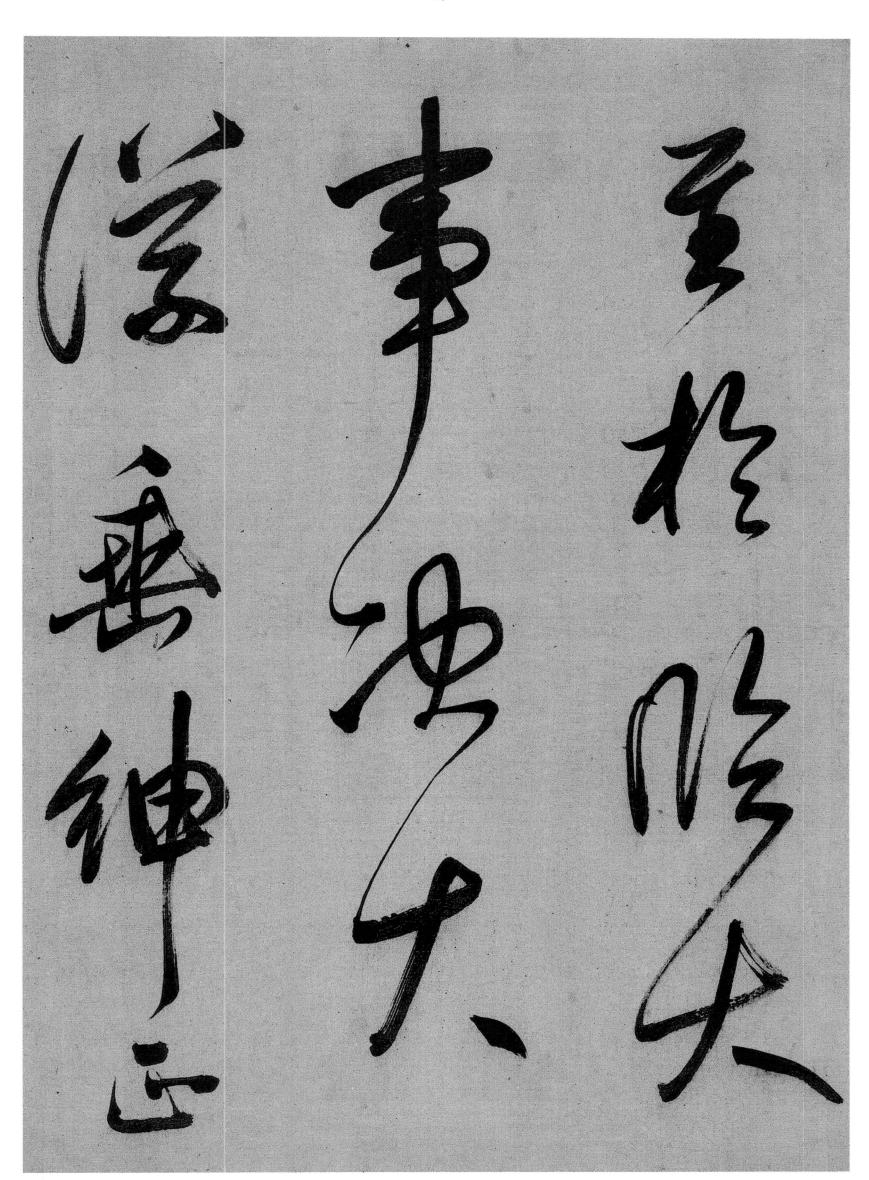

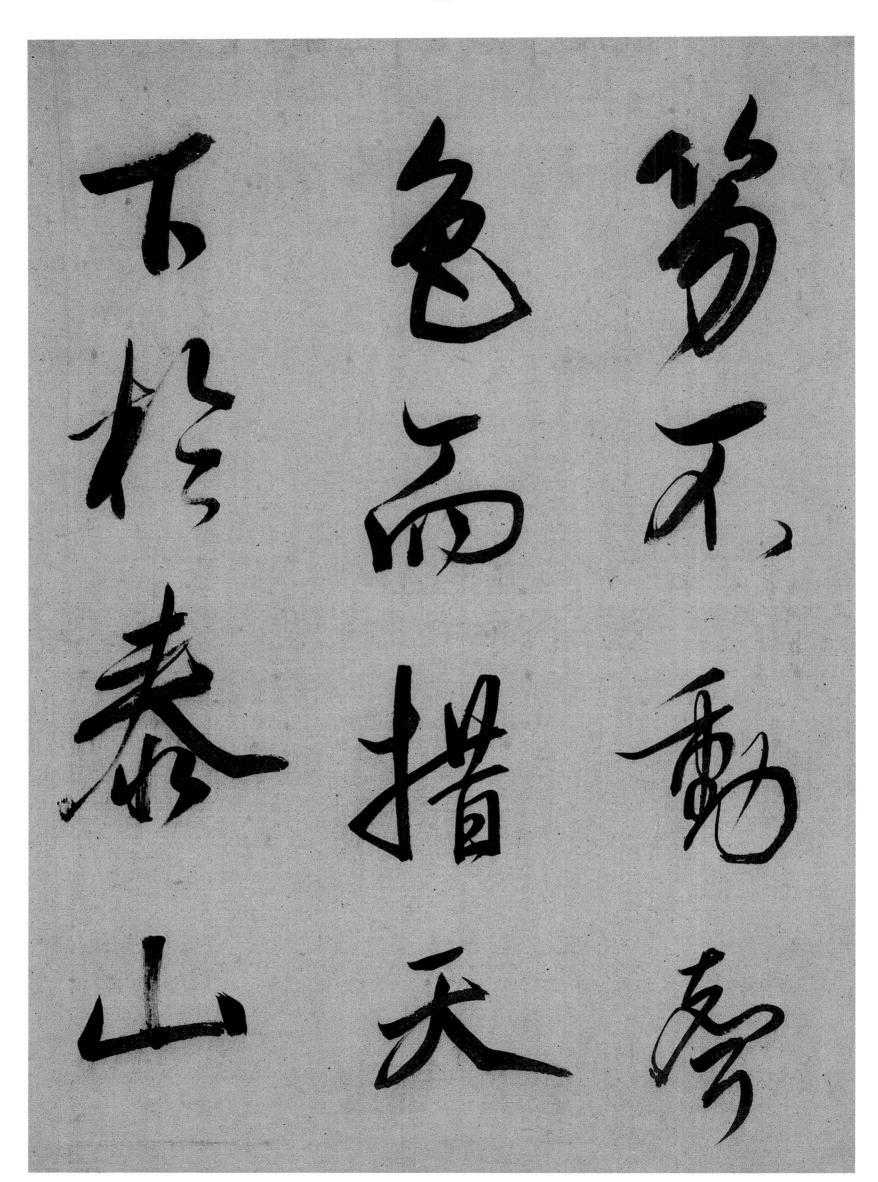

等不動乎色而措天下扵泰山

之安可謂

社稷之臣

矣其豐功

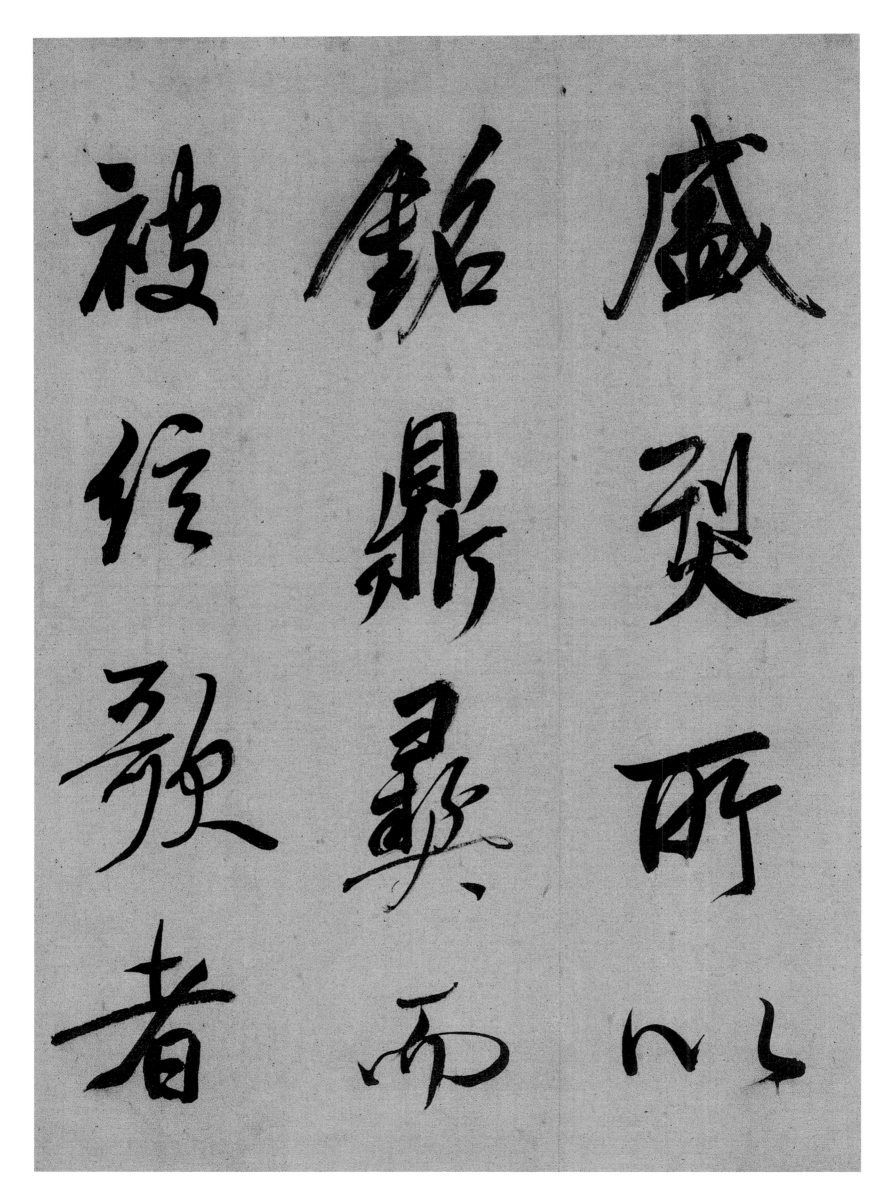

被
經
歌
者

銘
鼎
彝
而

盛
烈
所
以

乃邦家
之光非
閭里之
榮也

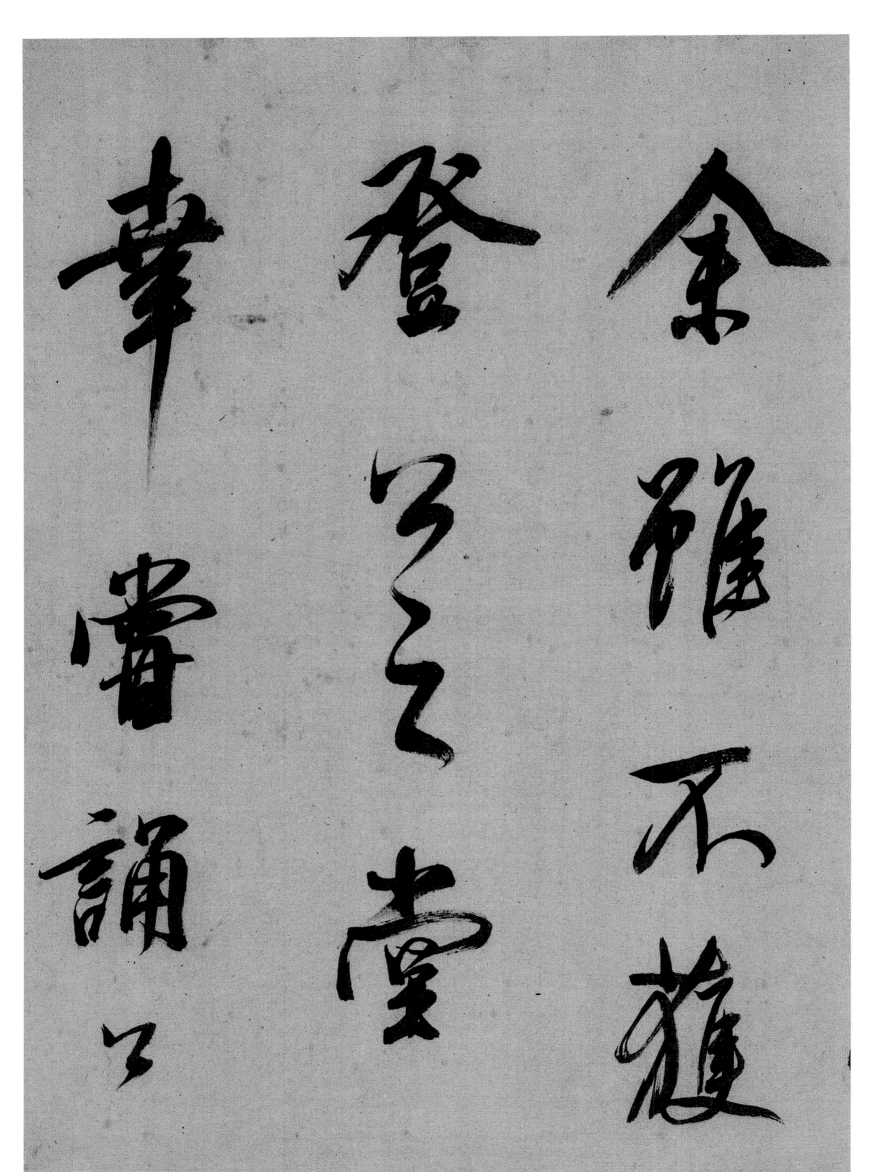

余雅不獲
譽之不臺
韋審誦々

之詩樂其志者

喜而為天下喜

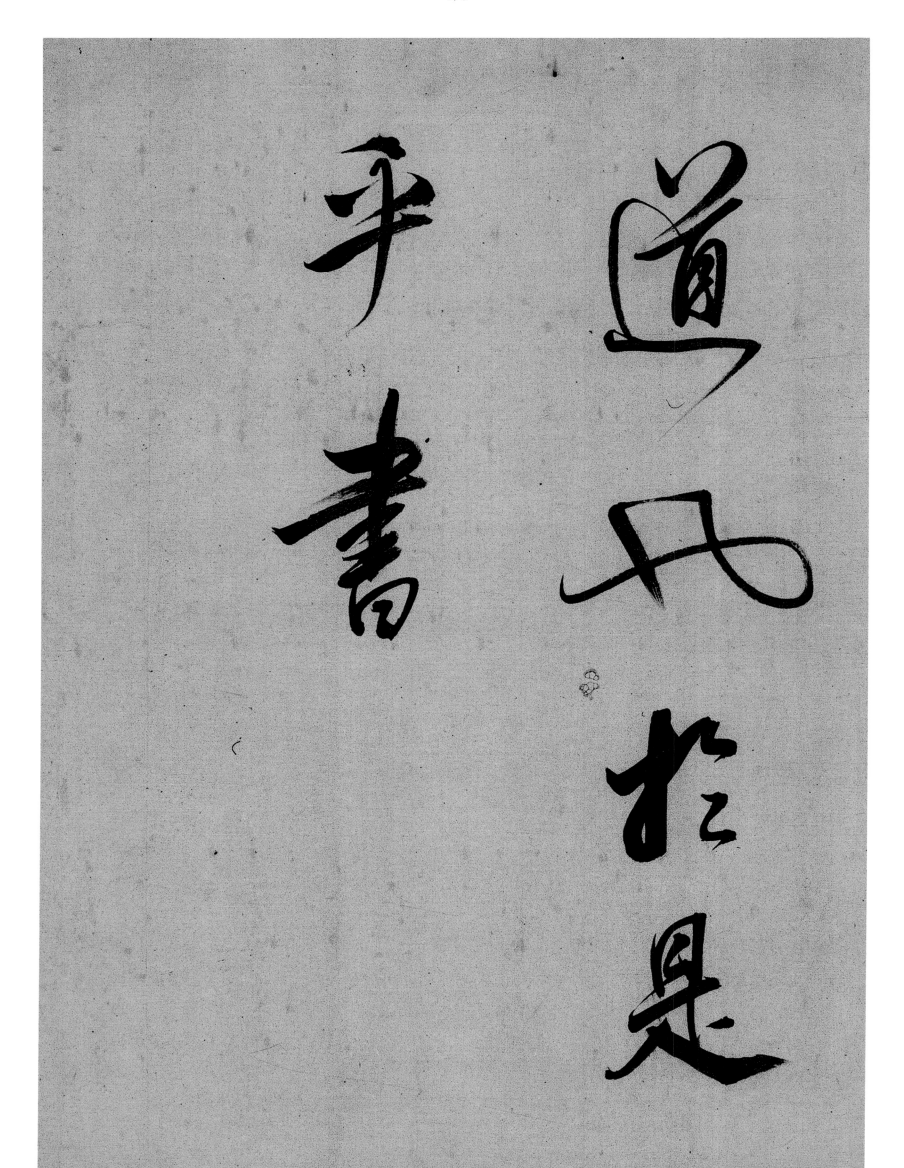

道乃拾是

乎書

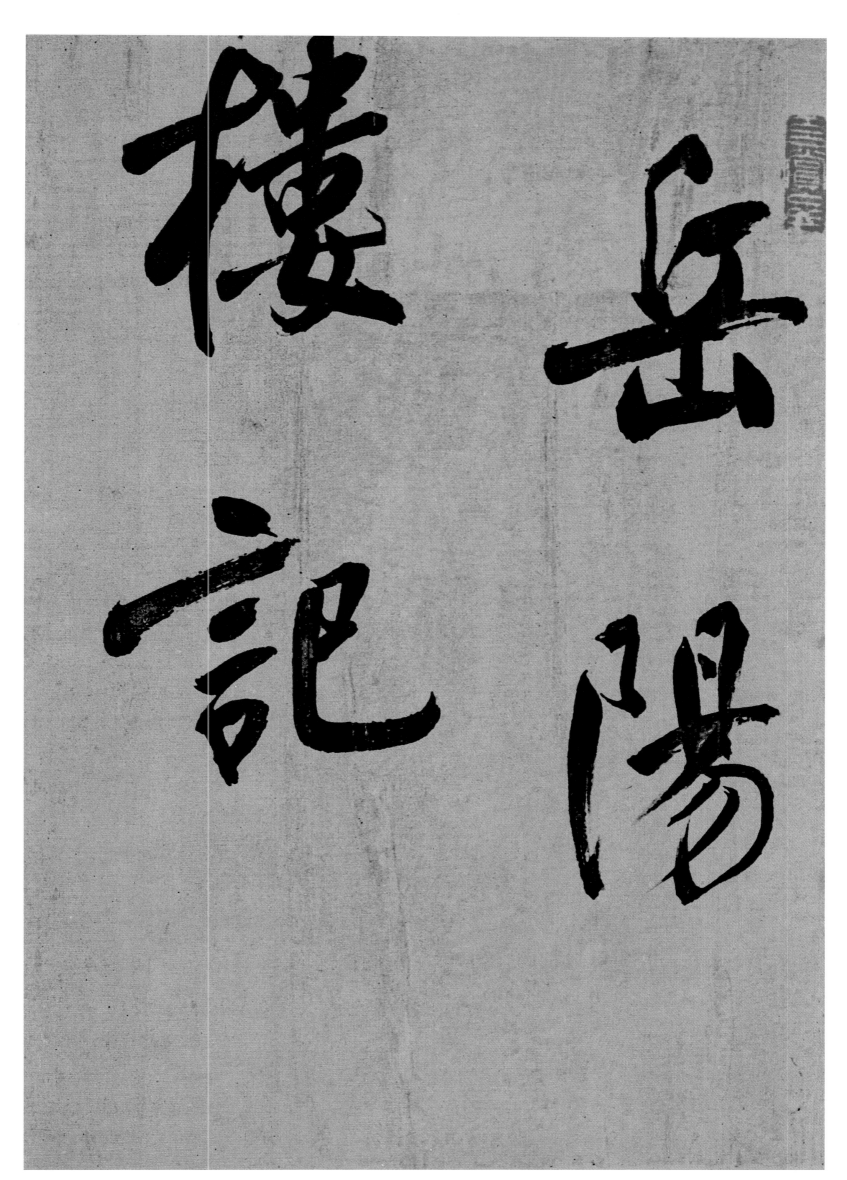

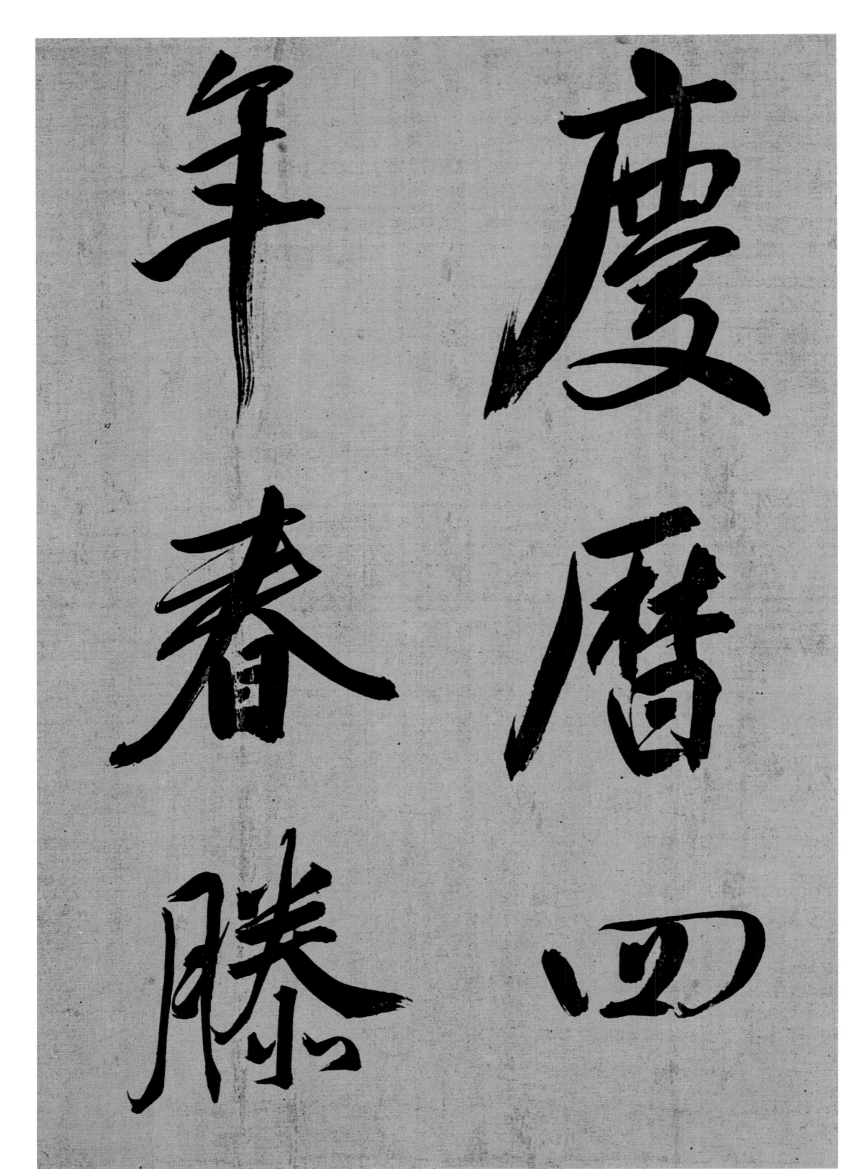

守巴陵郡

字京

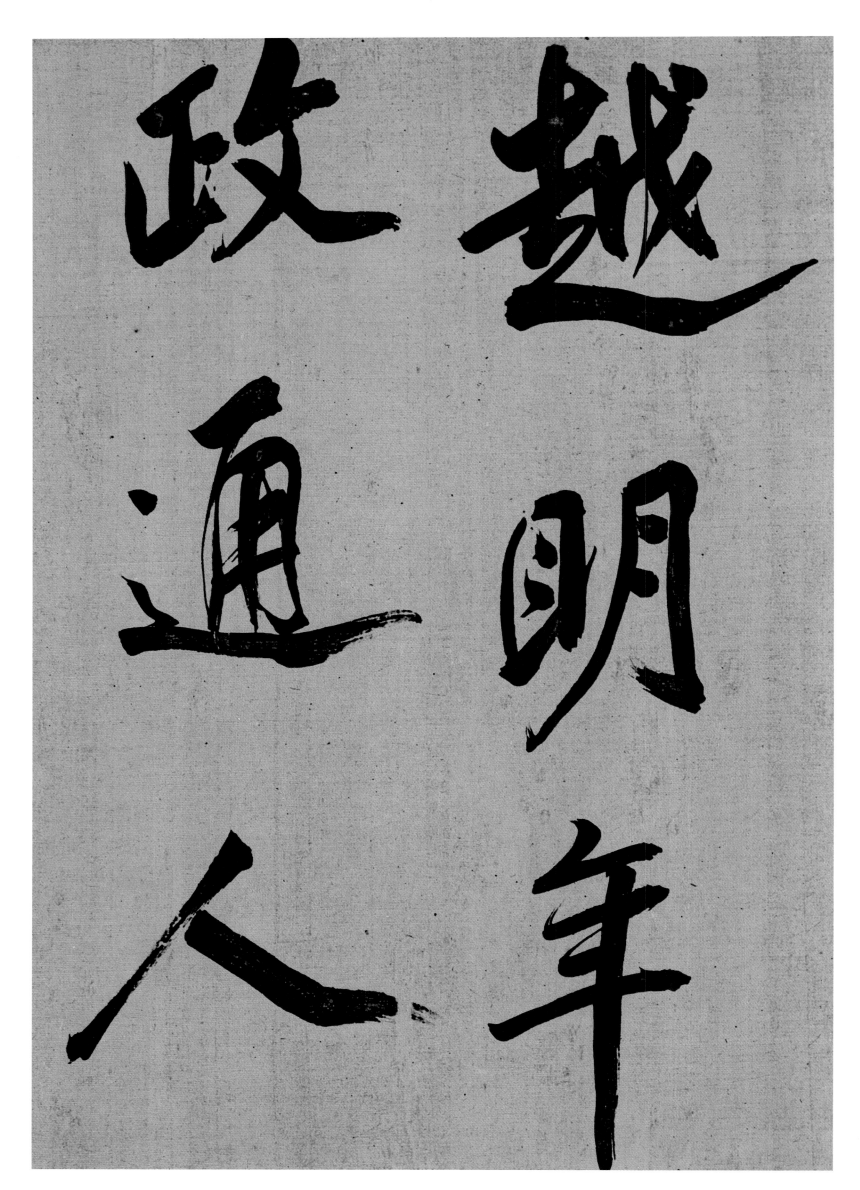

越明年

政通人

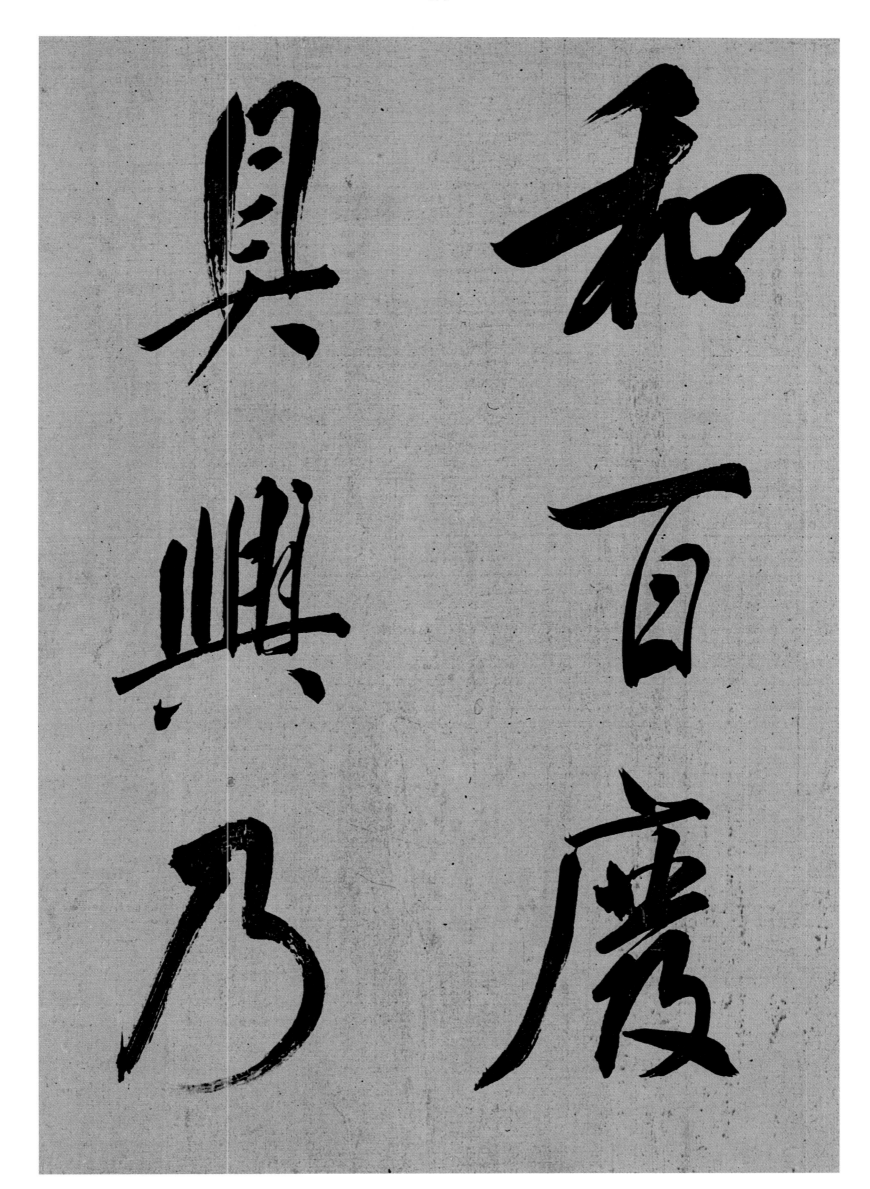

和百廢具興乃

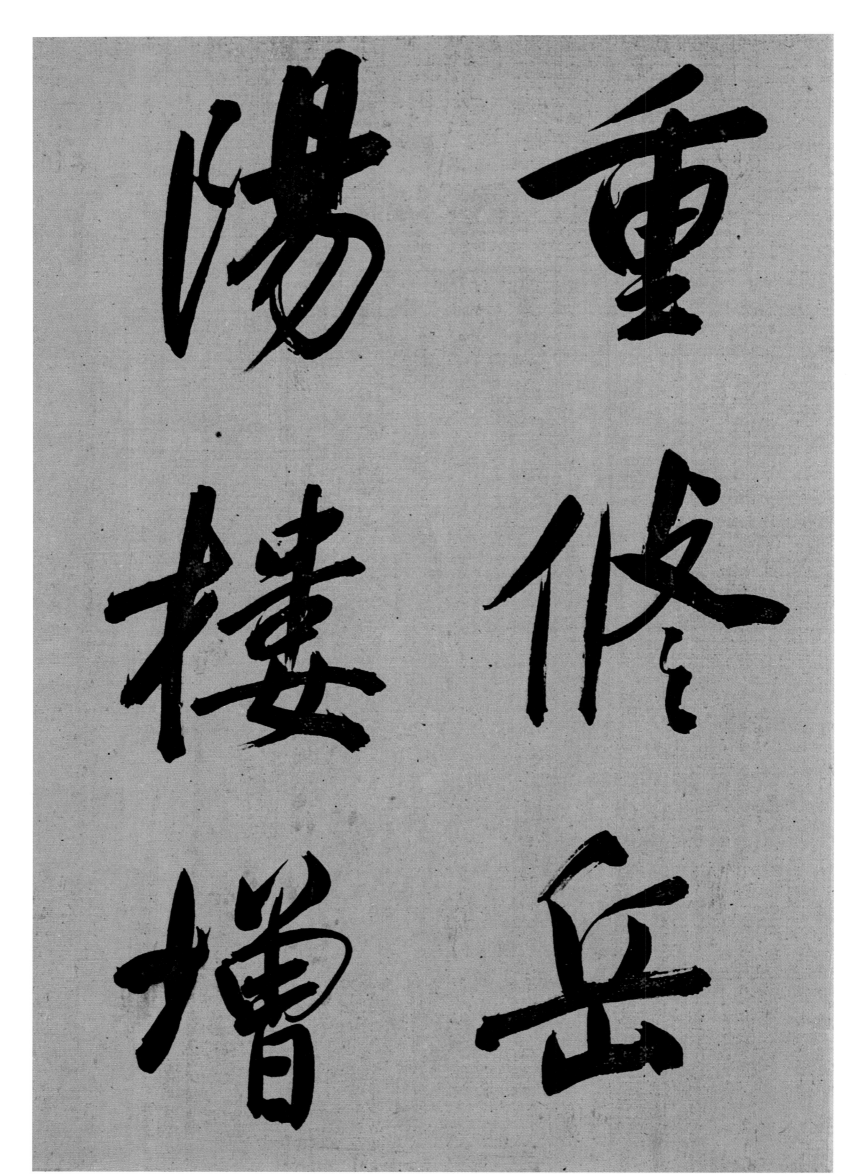

其奮制
刻唐賢

今人詩

賦于其

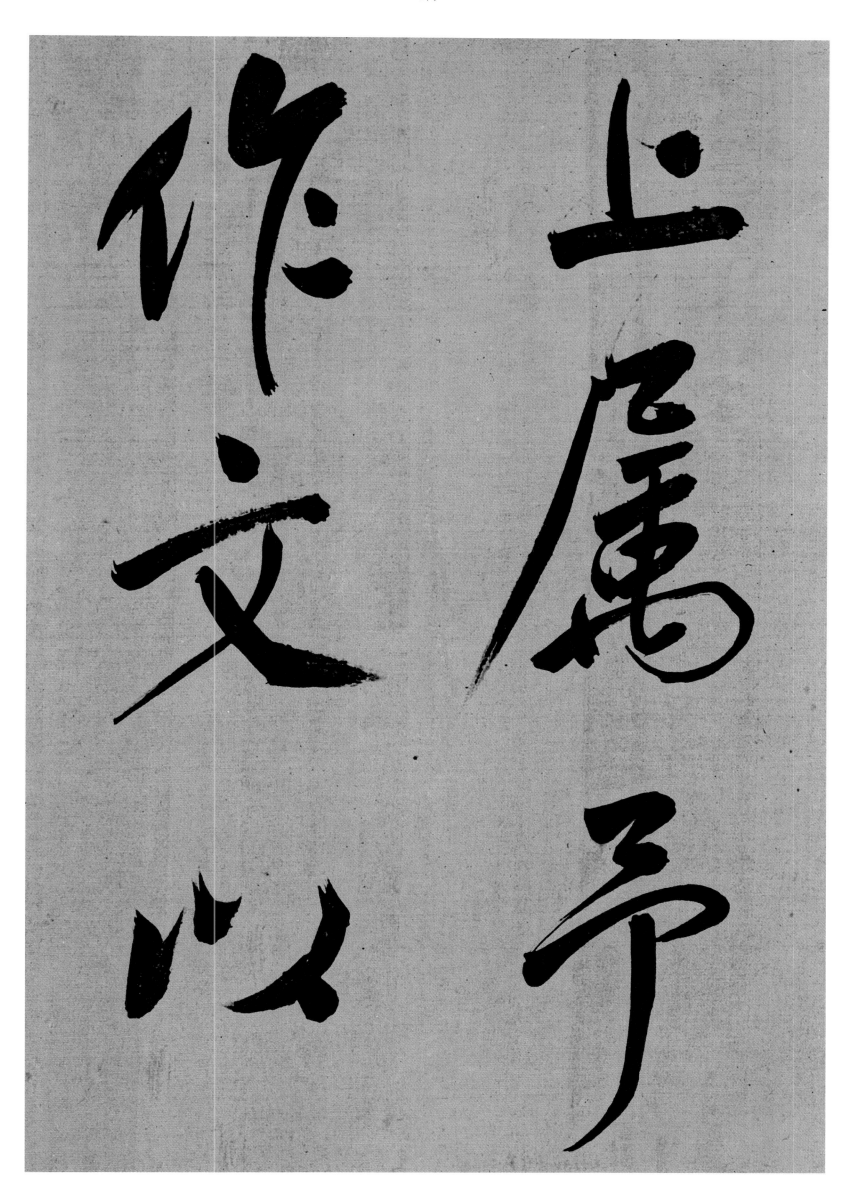

作文以上屬予亭

岳陽樓記

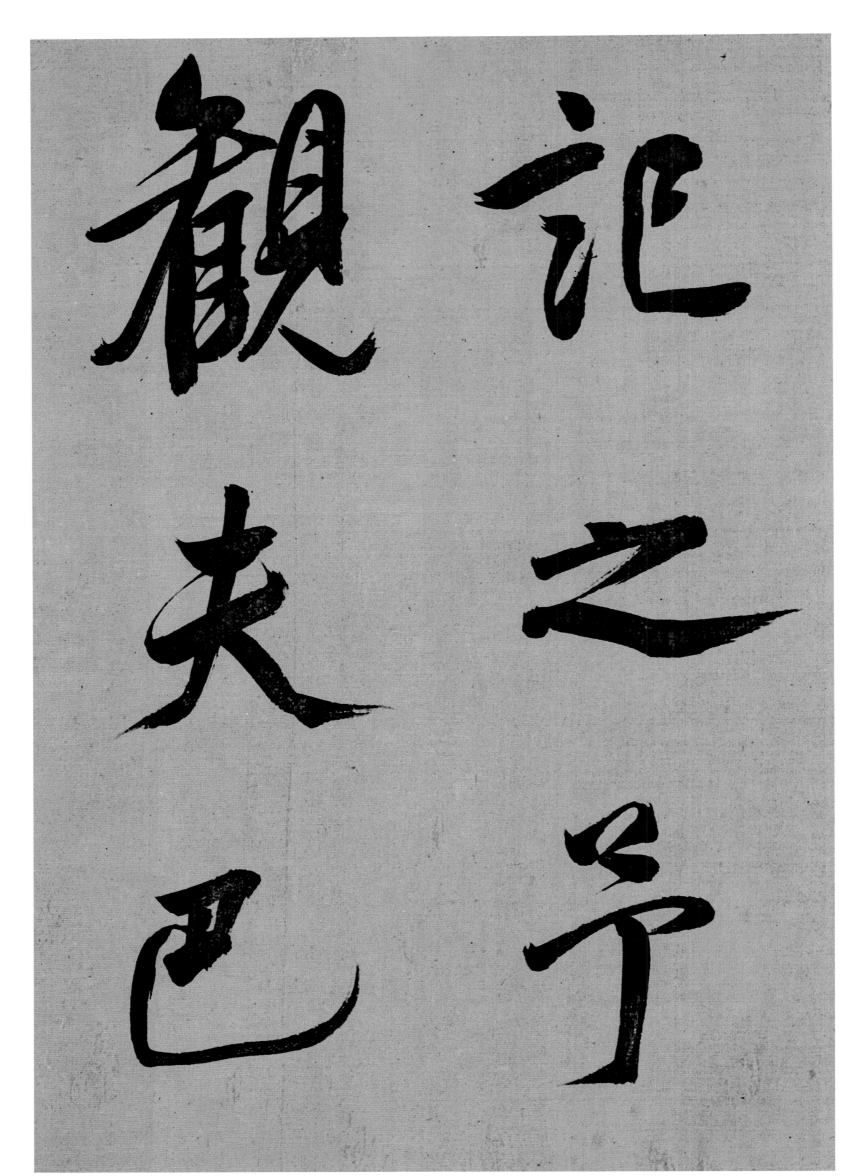

觀夫記之乎

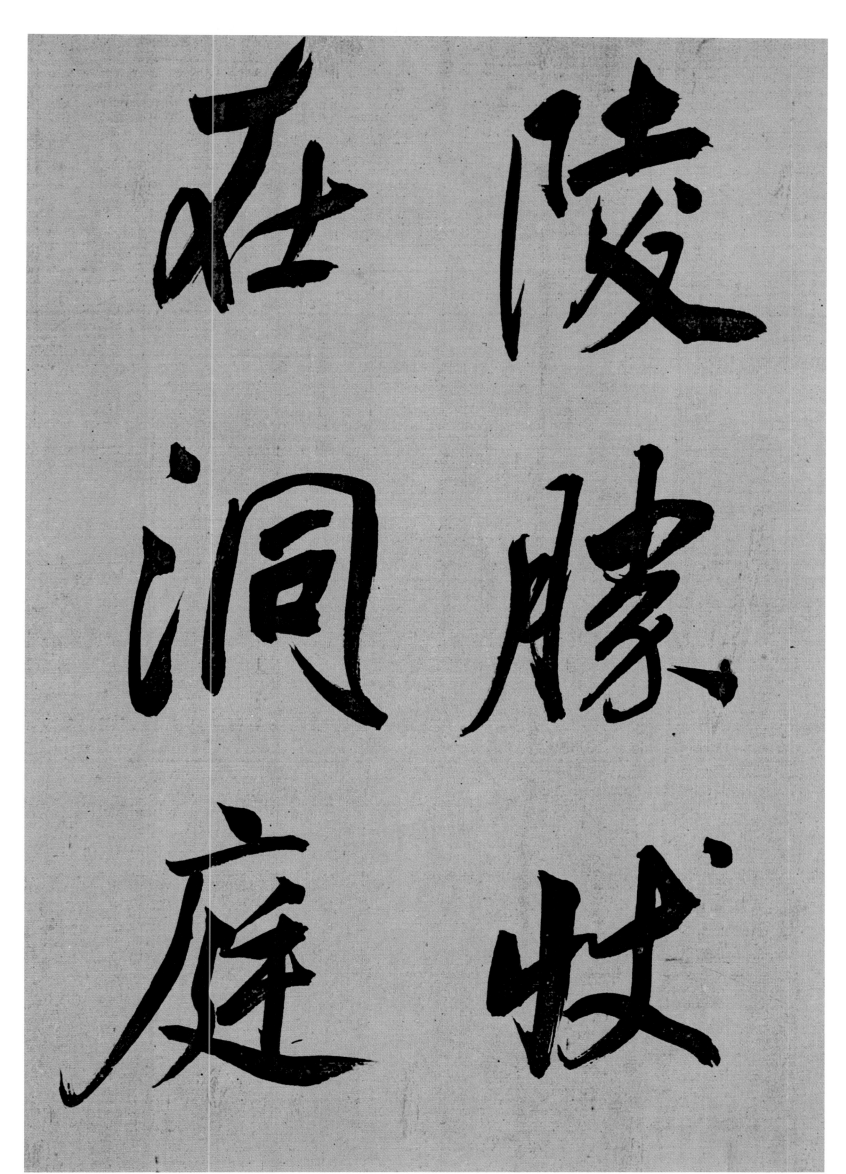

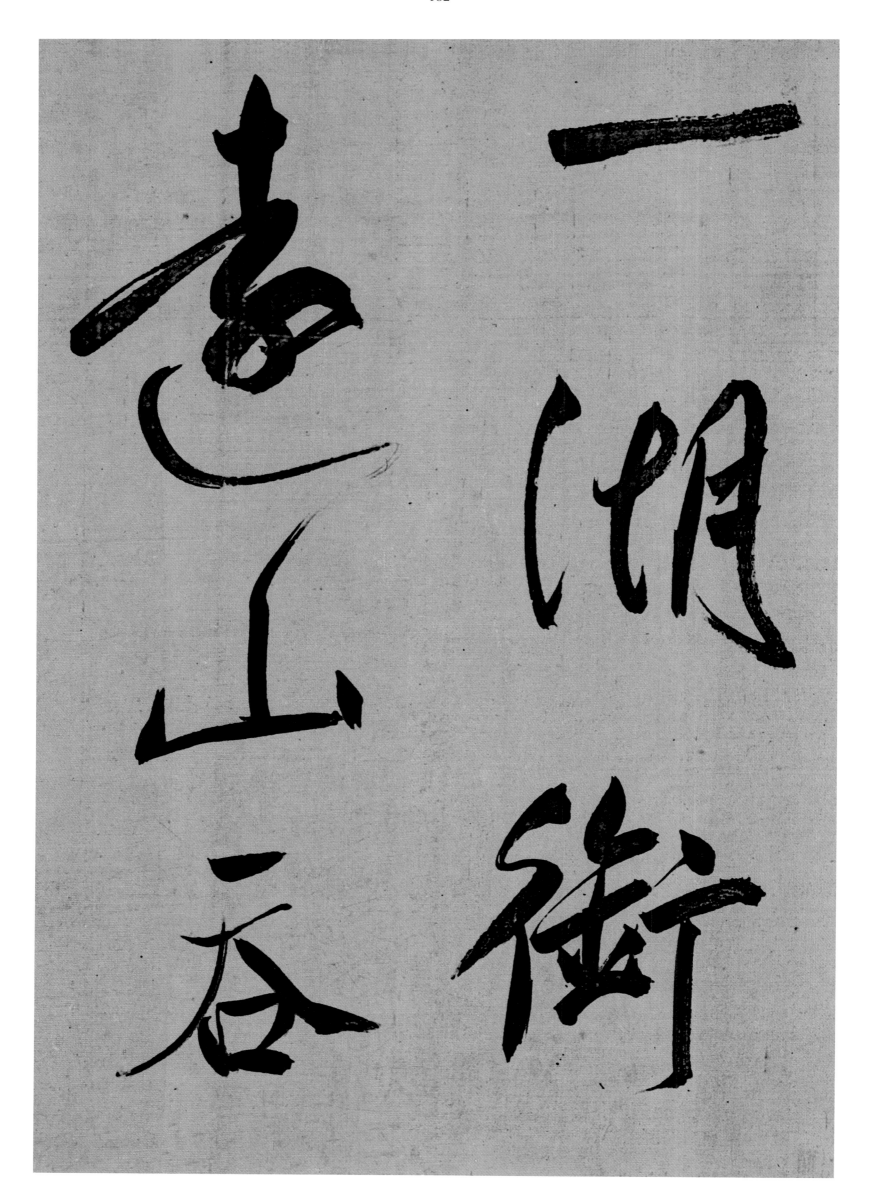

岳陽樓記

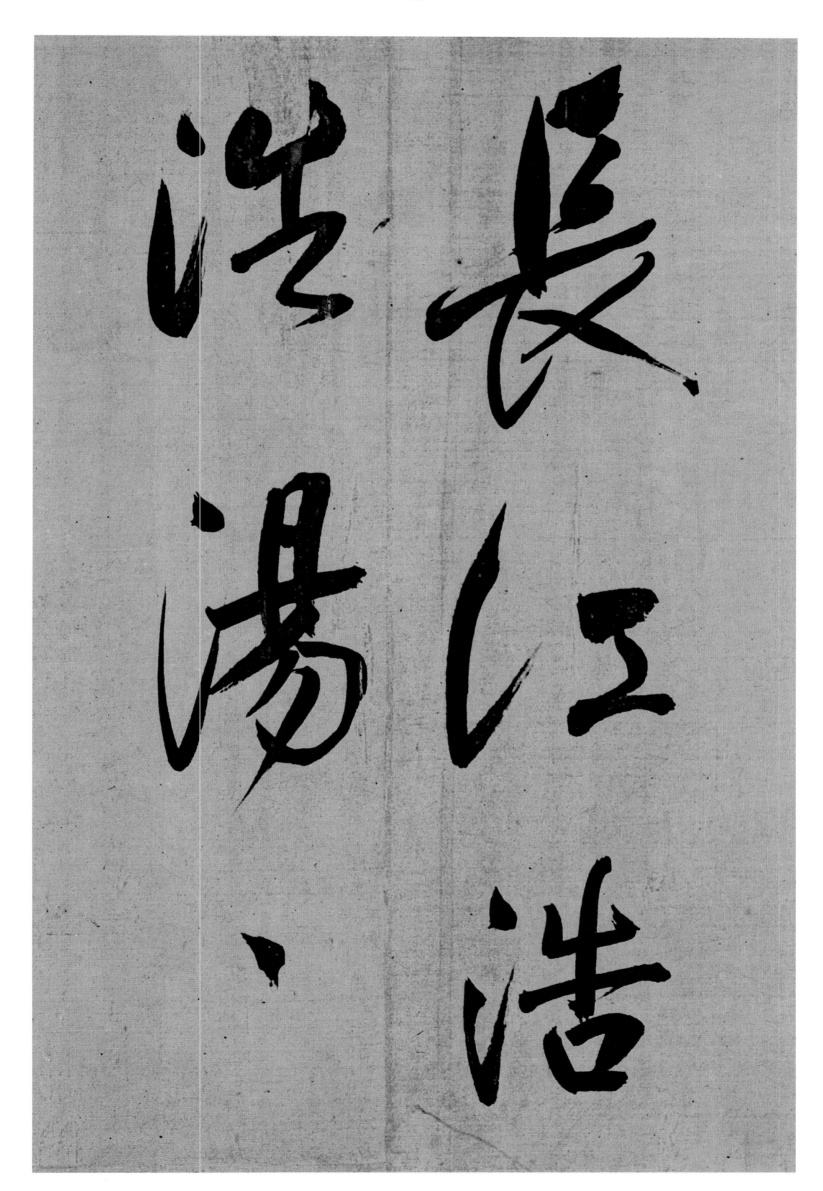

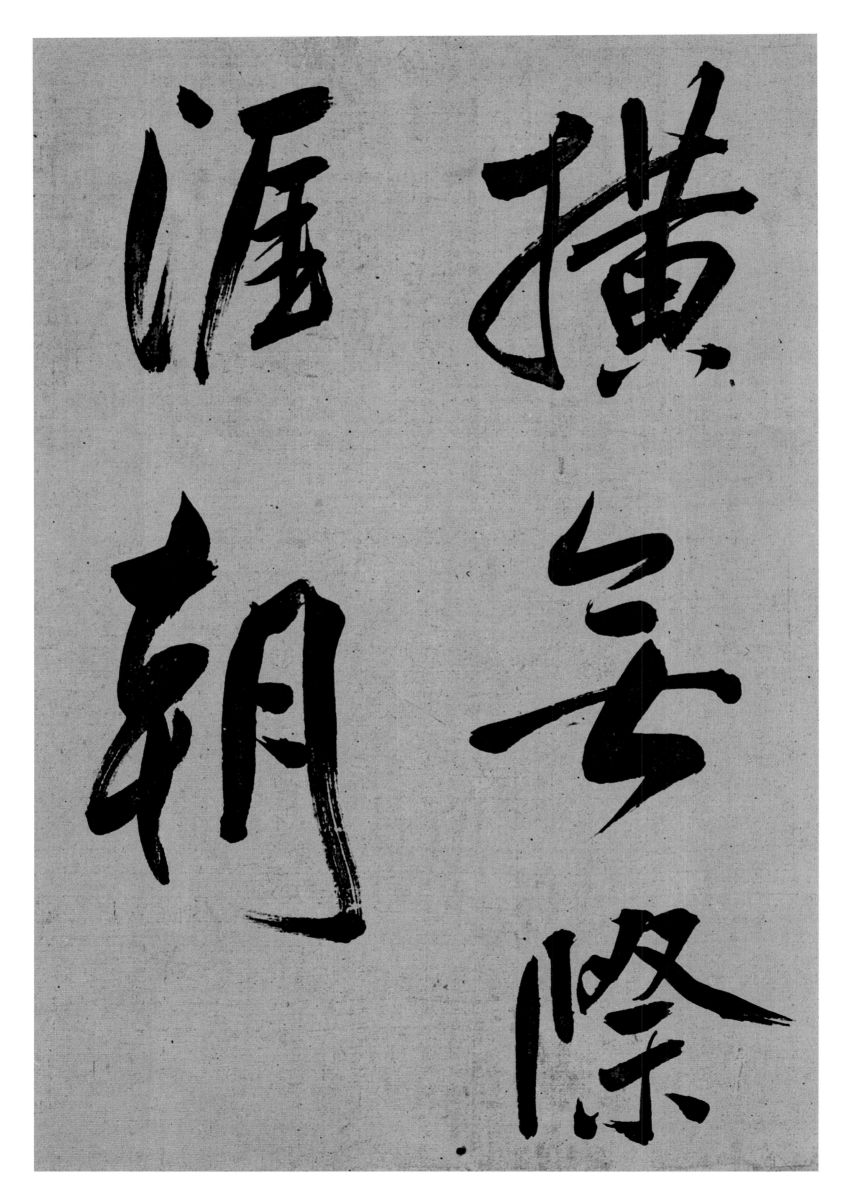

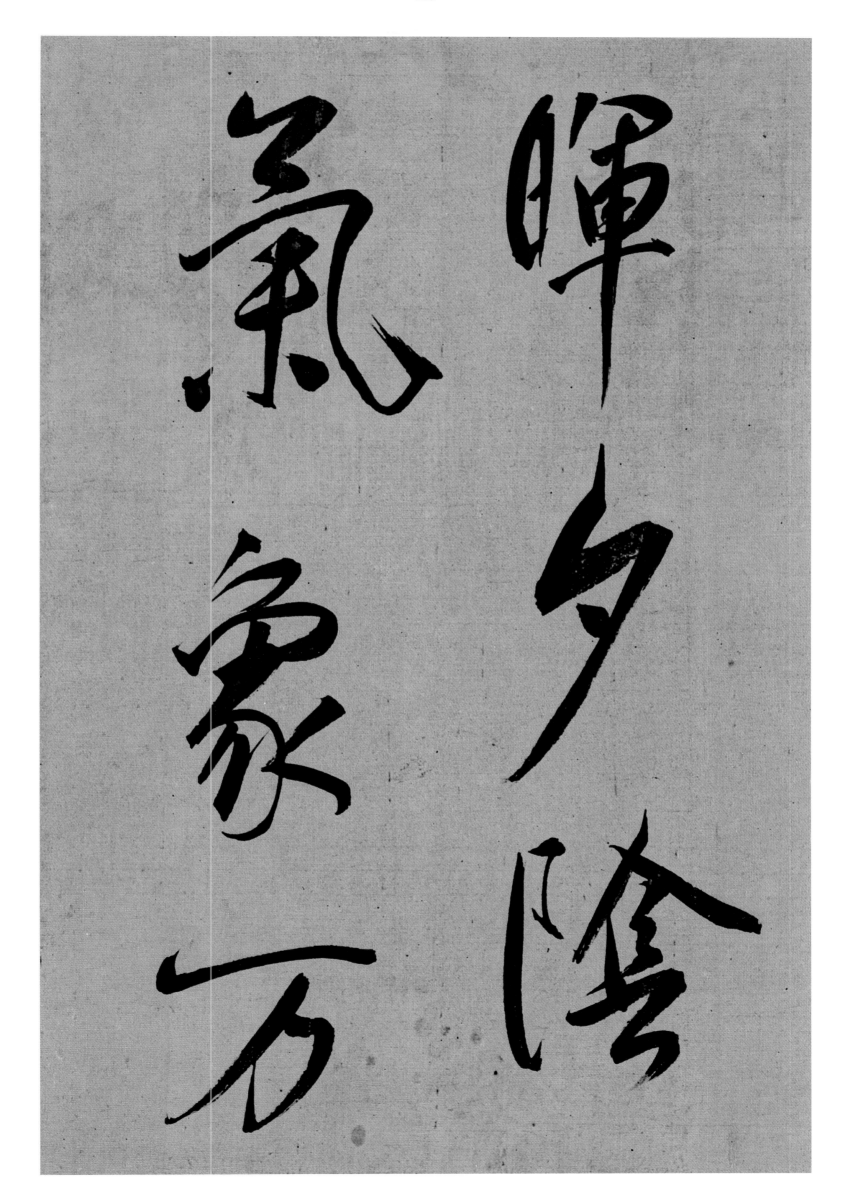

暉夕陰氣象萬

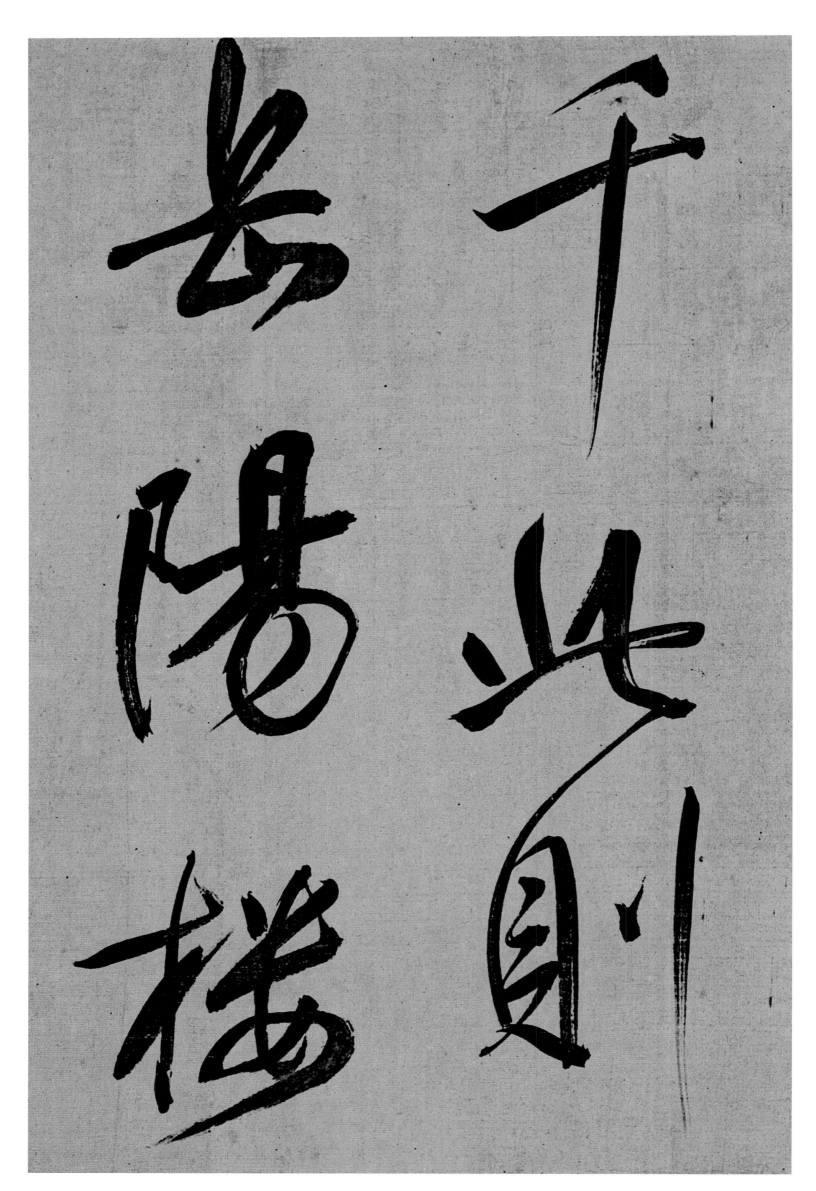

之大觀

也前人

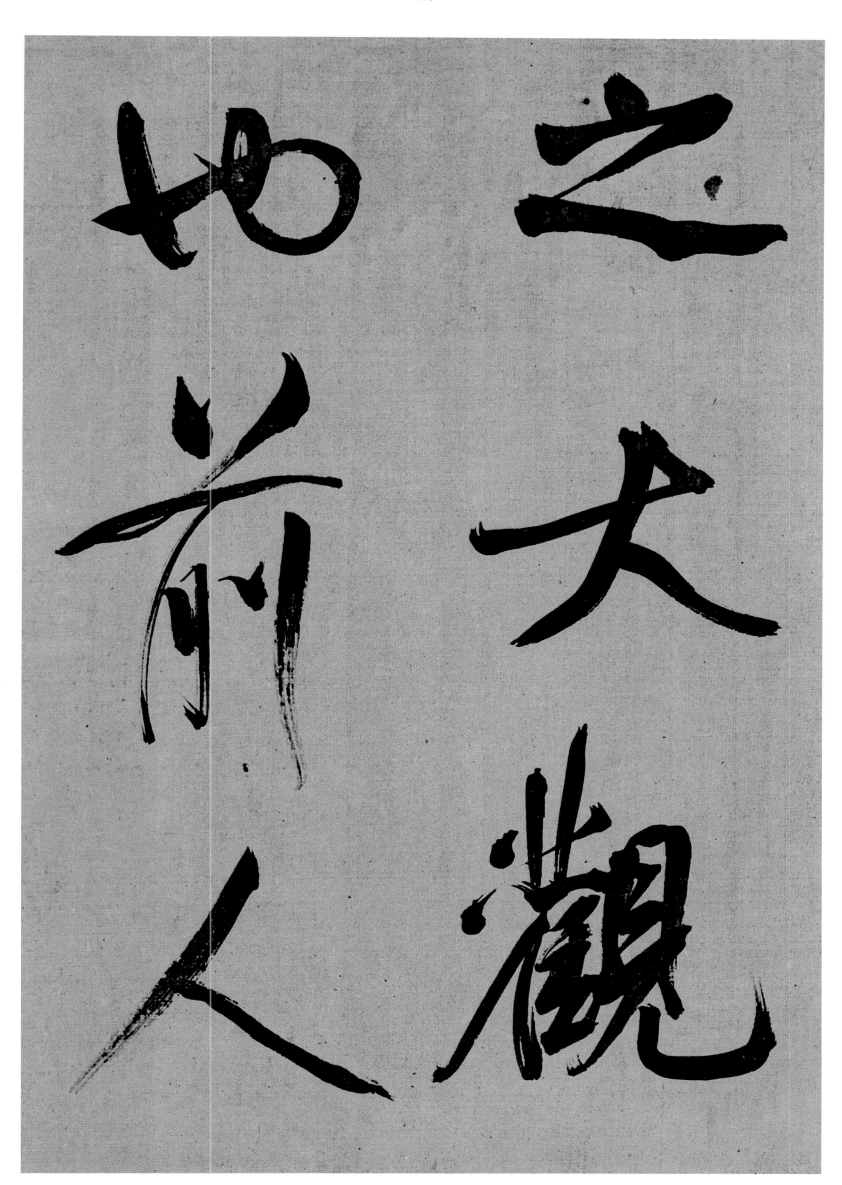

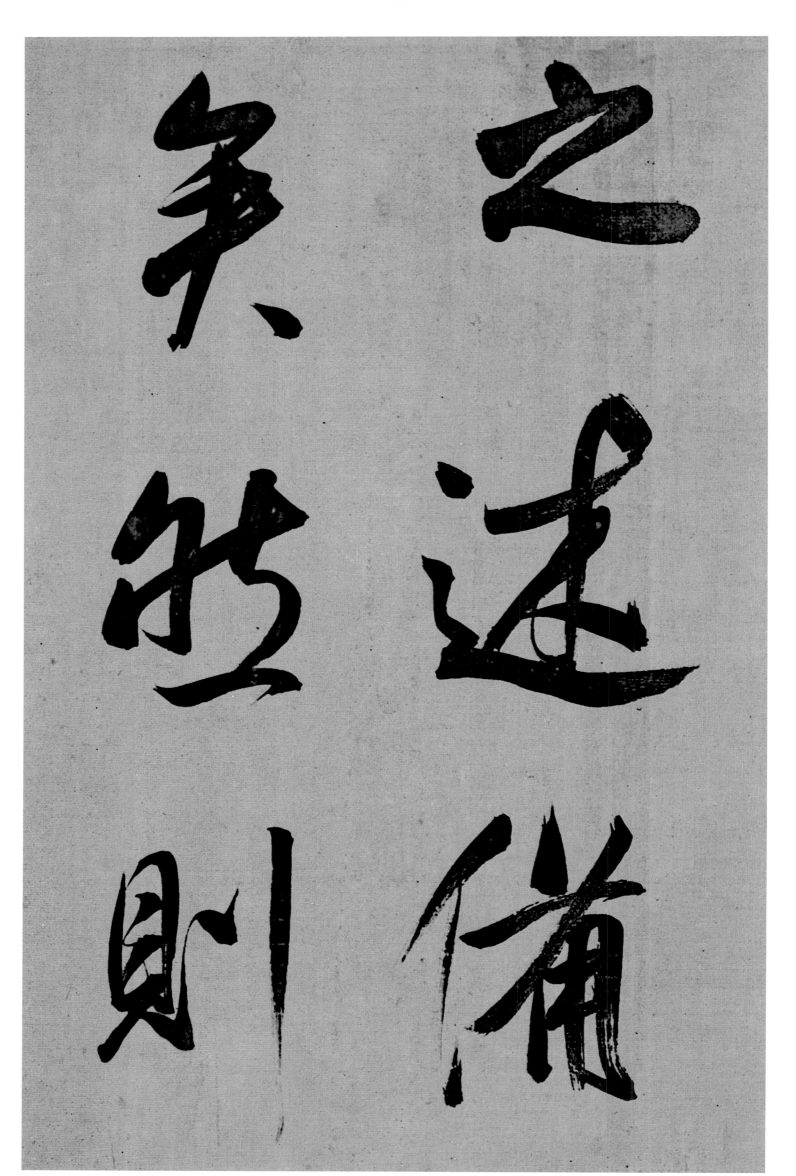

之述備美然則

北通巫

峽南極

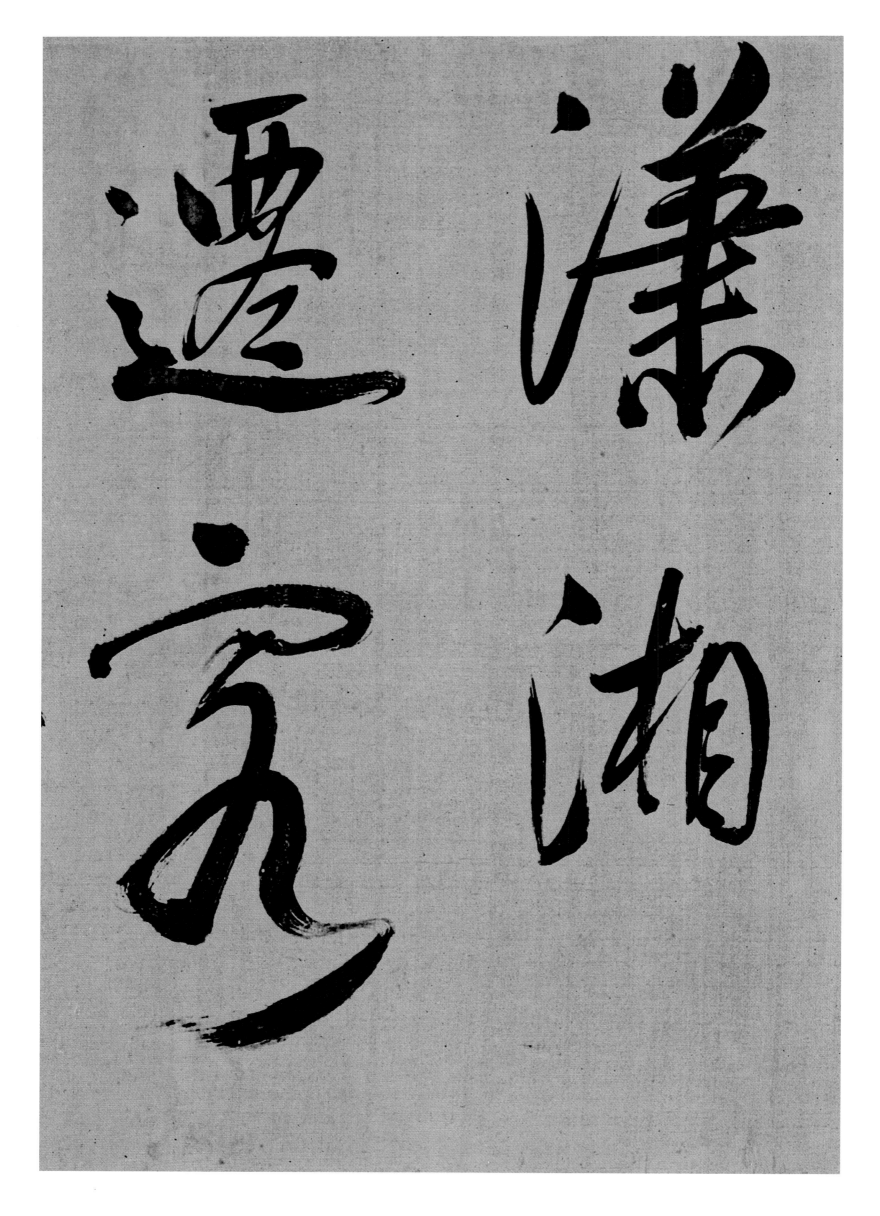

遷客騷人　　瀟湘

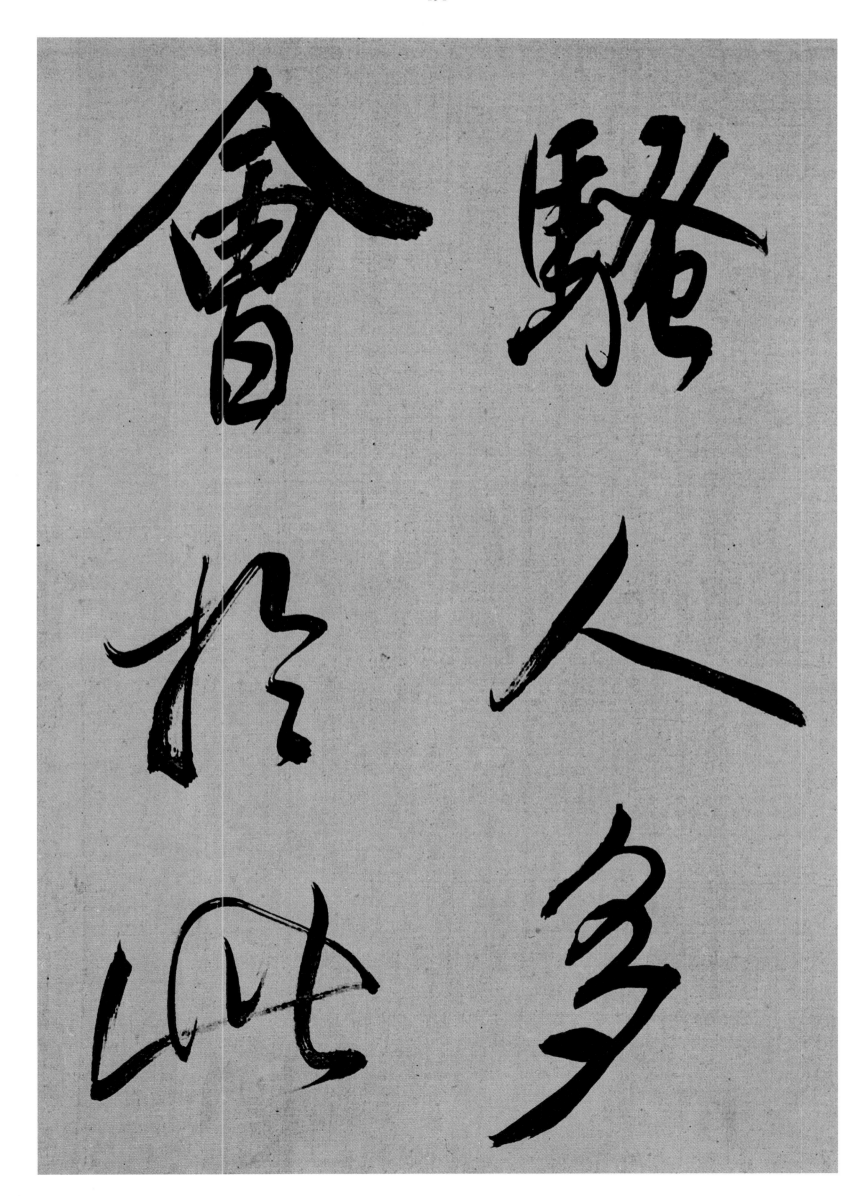

騰人多會於此

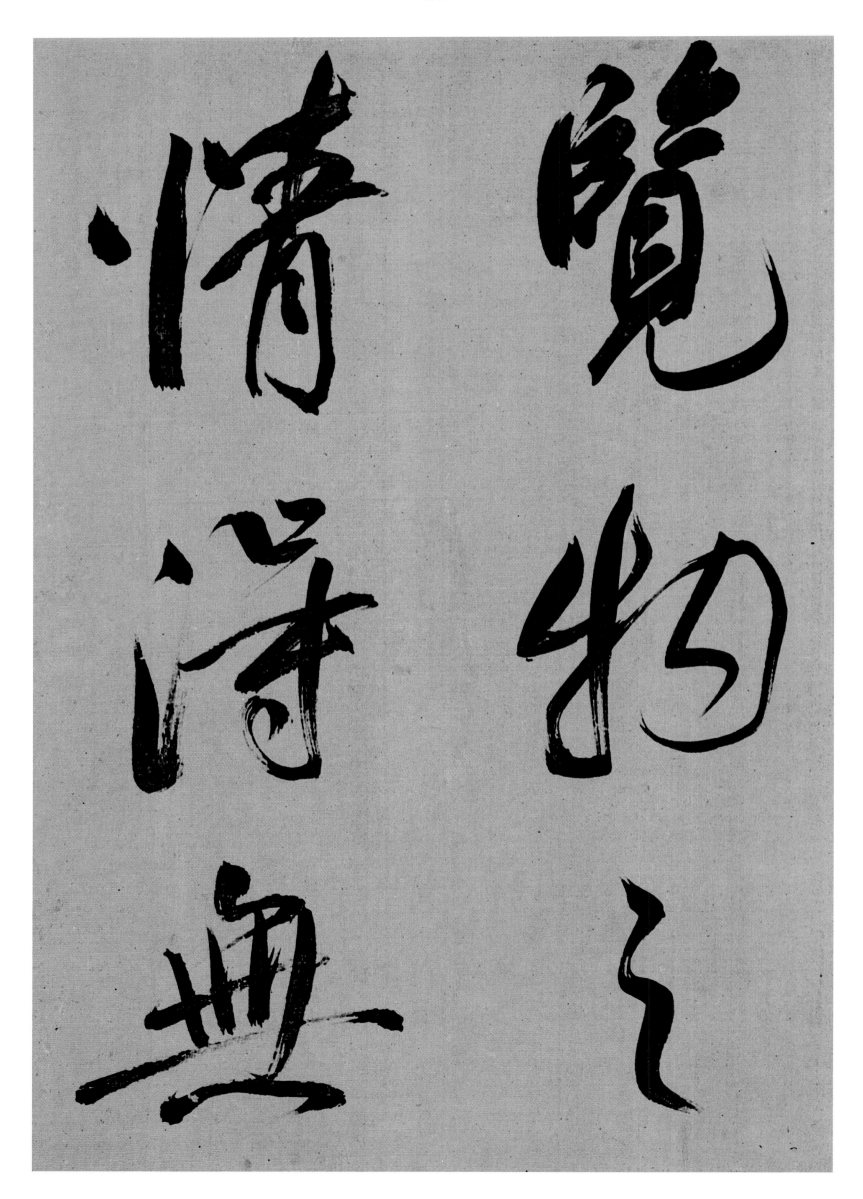

覽物之情情得無異

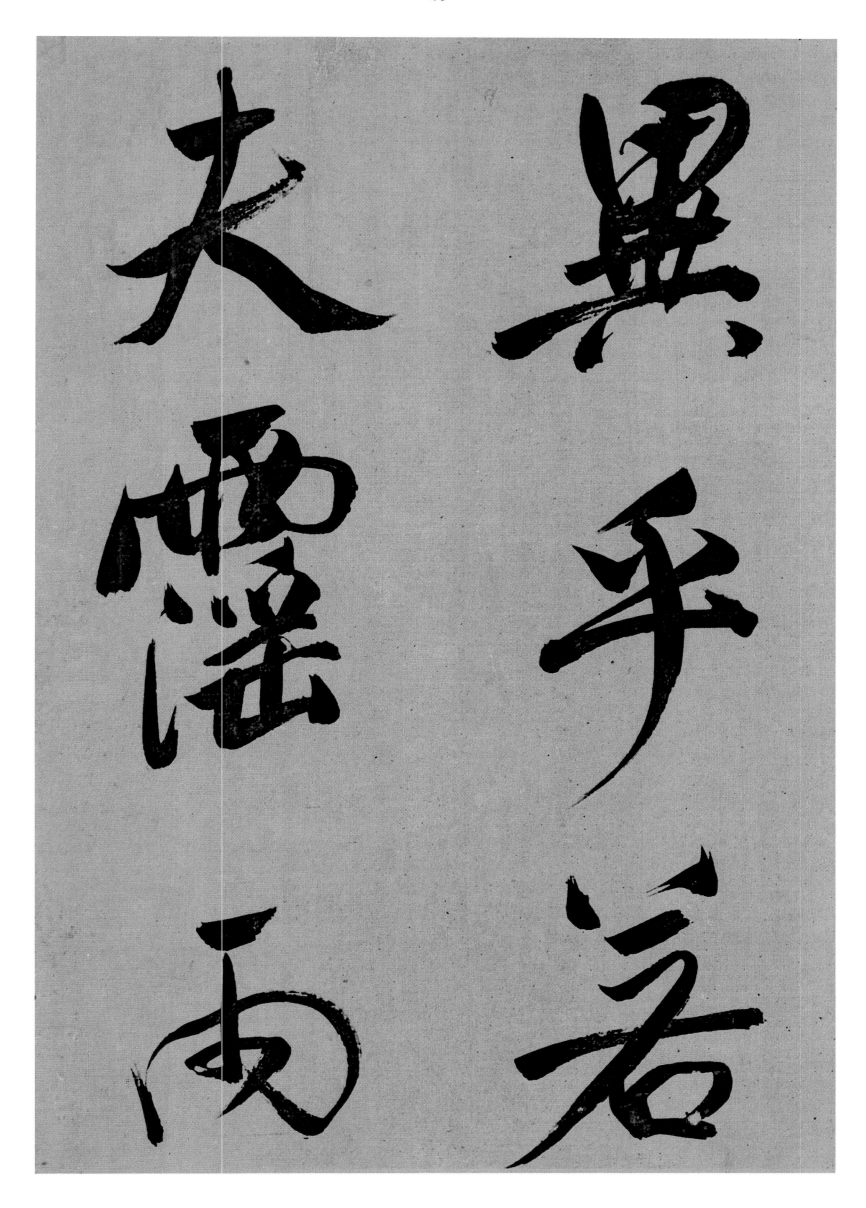

異乎

大霪霏

大雨

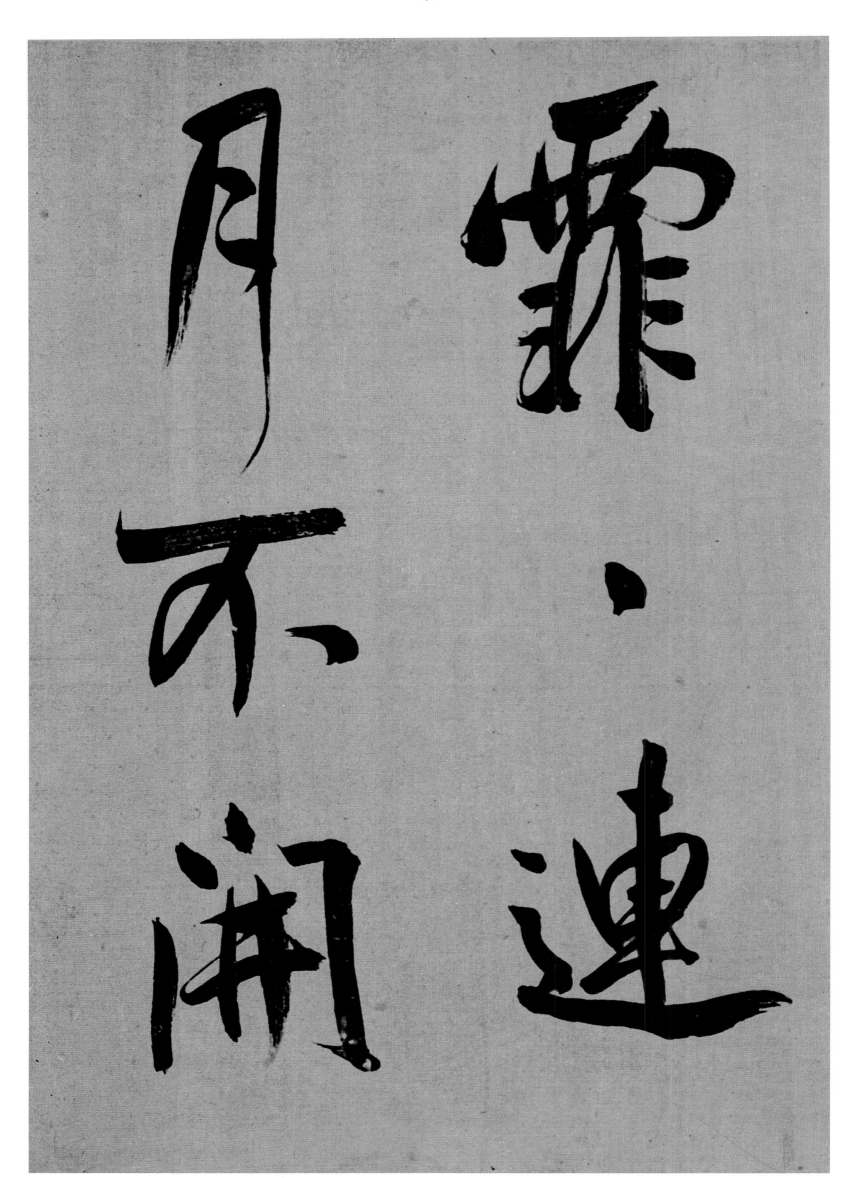

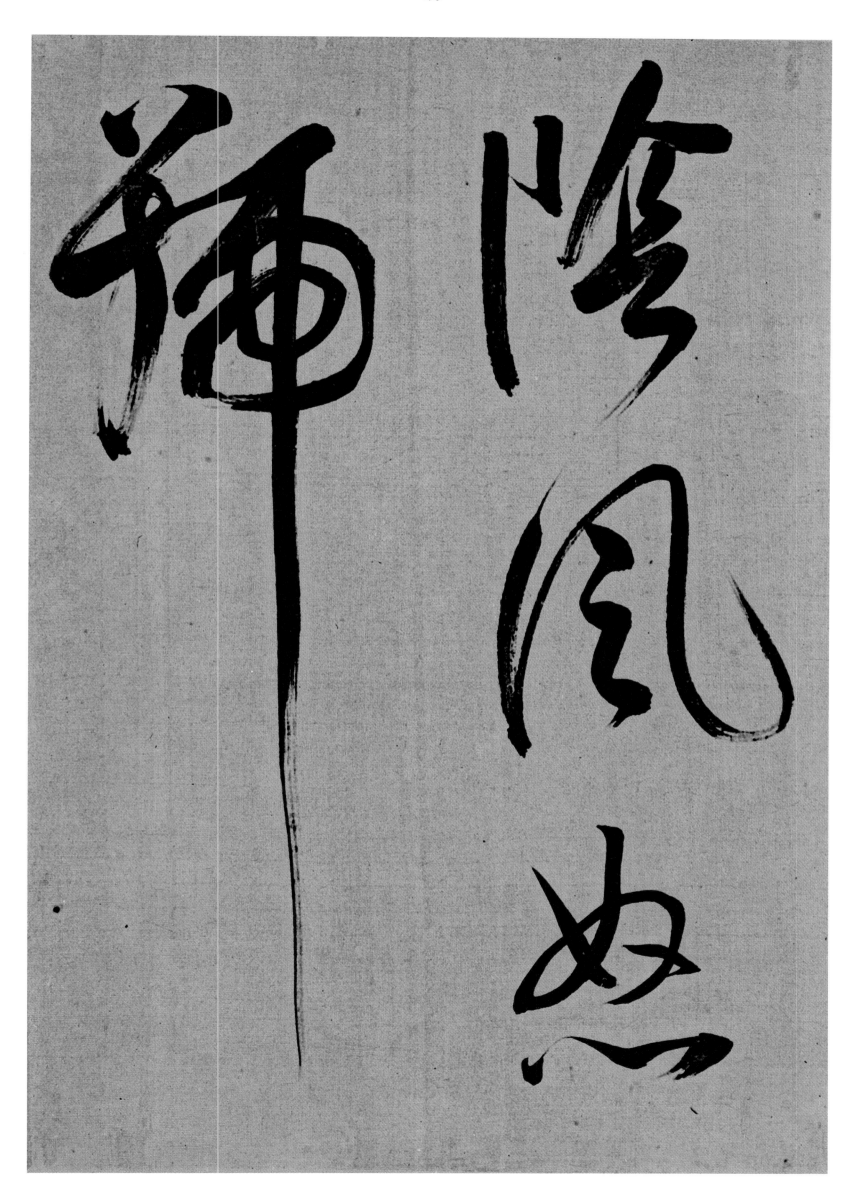

岳陽樓記

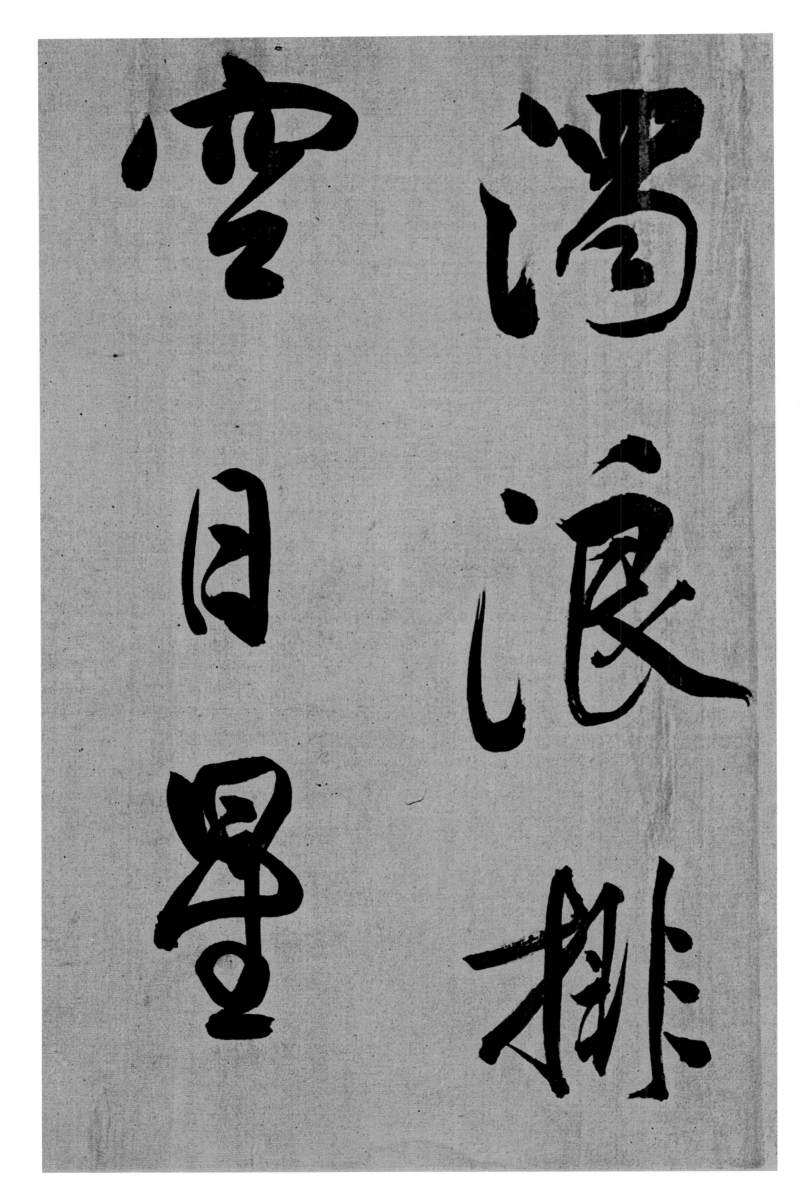

濁浪排
雲目
空星

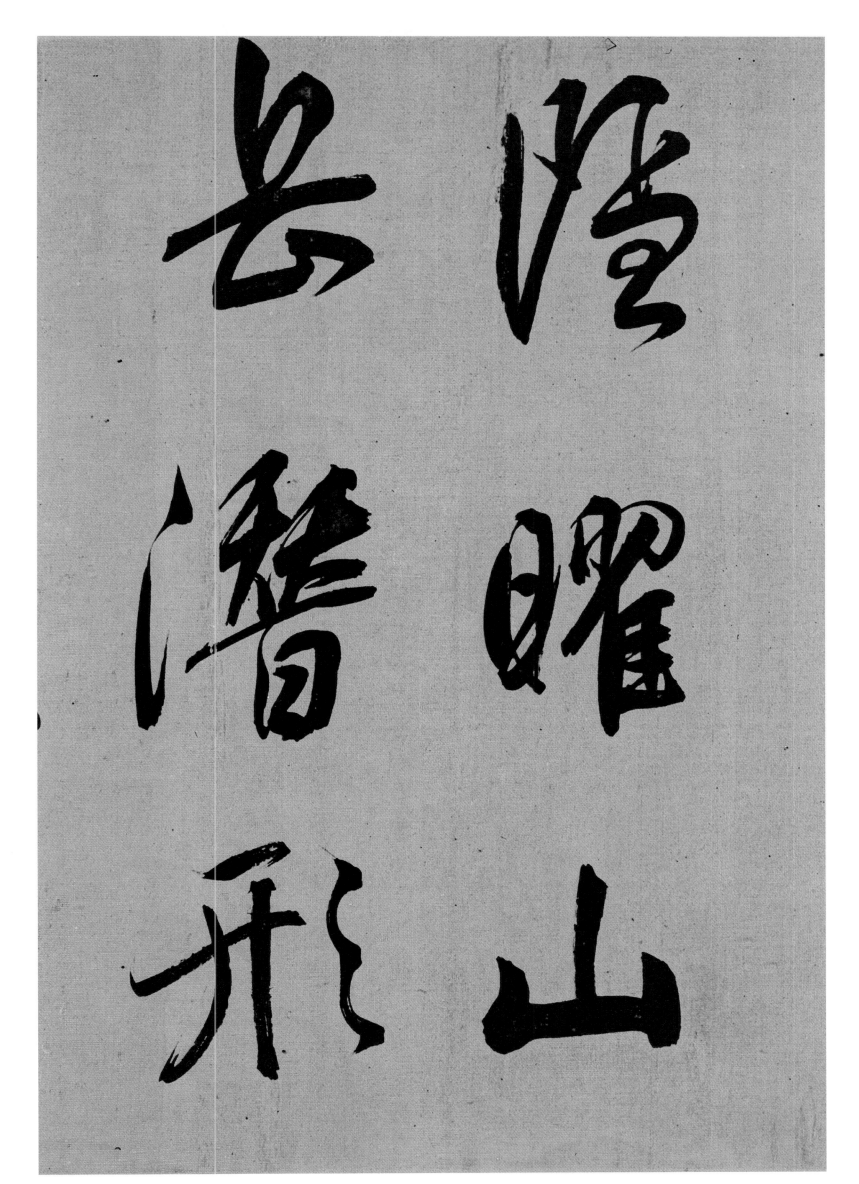

陰曜岳

潛晉山

形

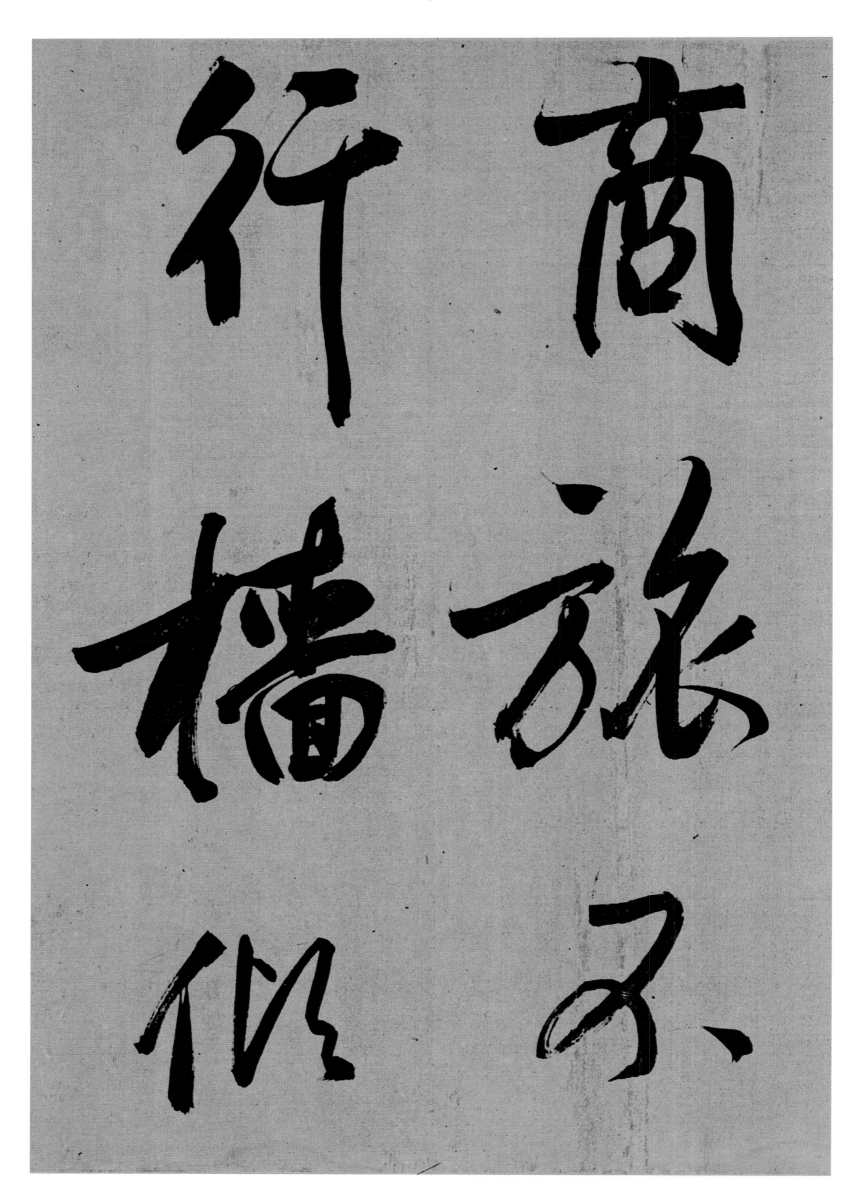

商旅不
行檣傾
楫

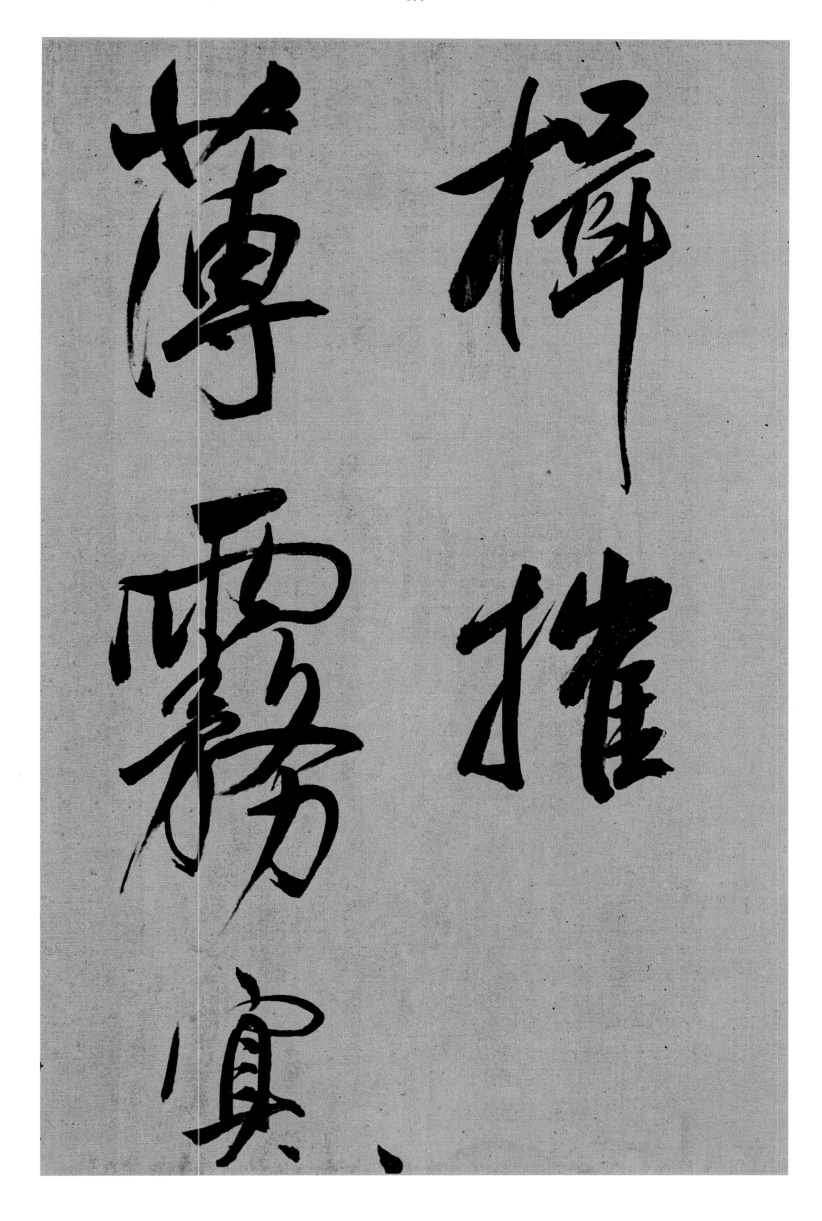

檣傾楫摧，薄霧冥冥

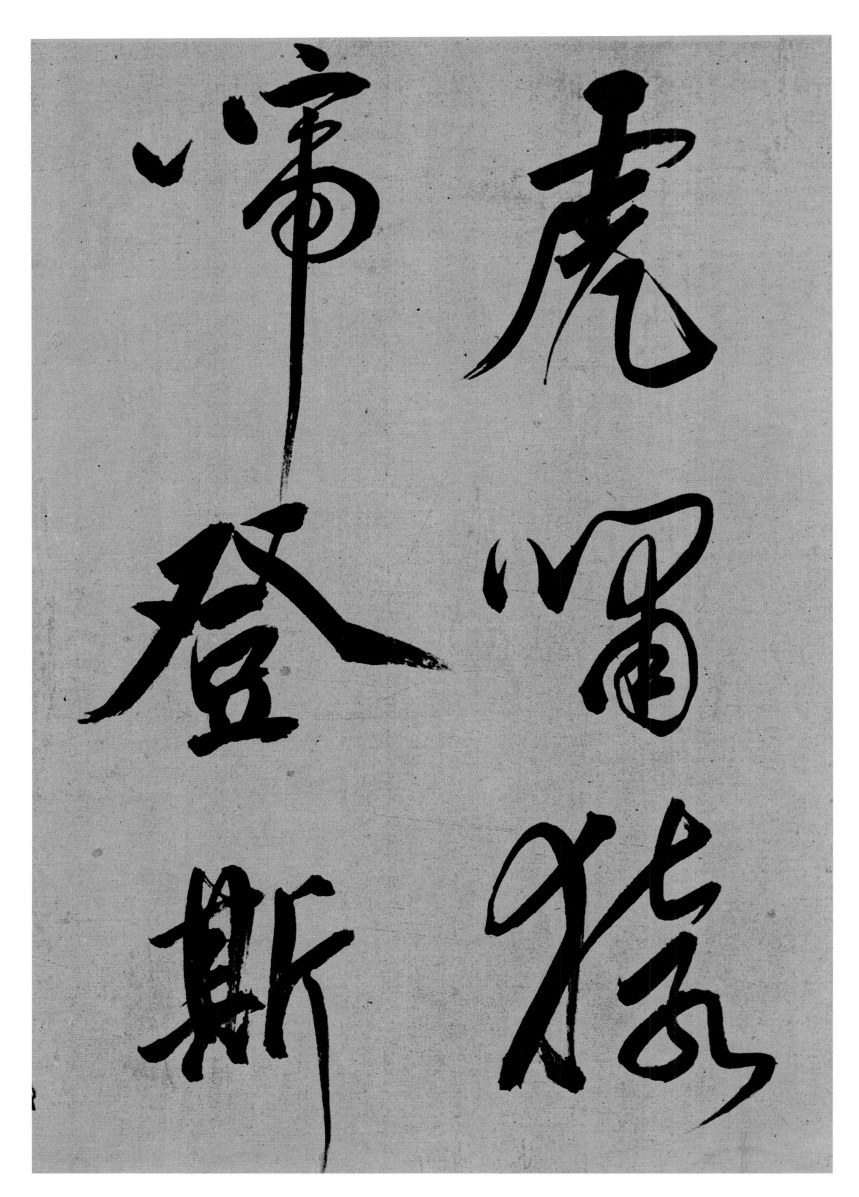

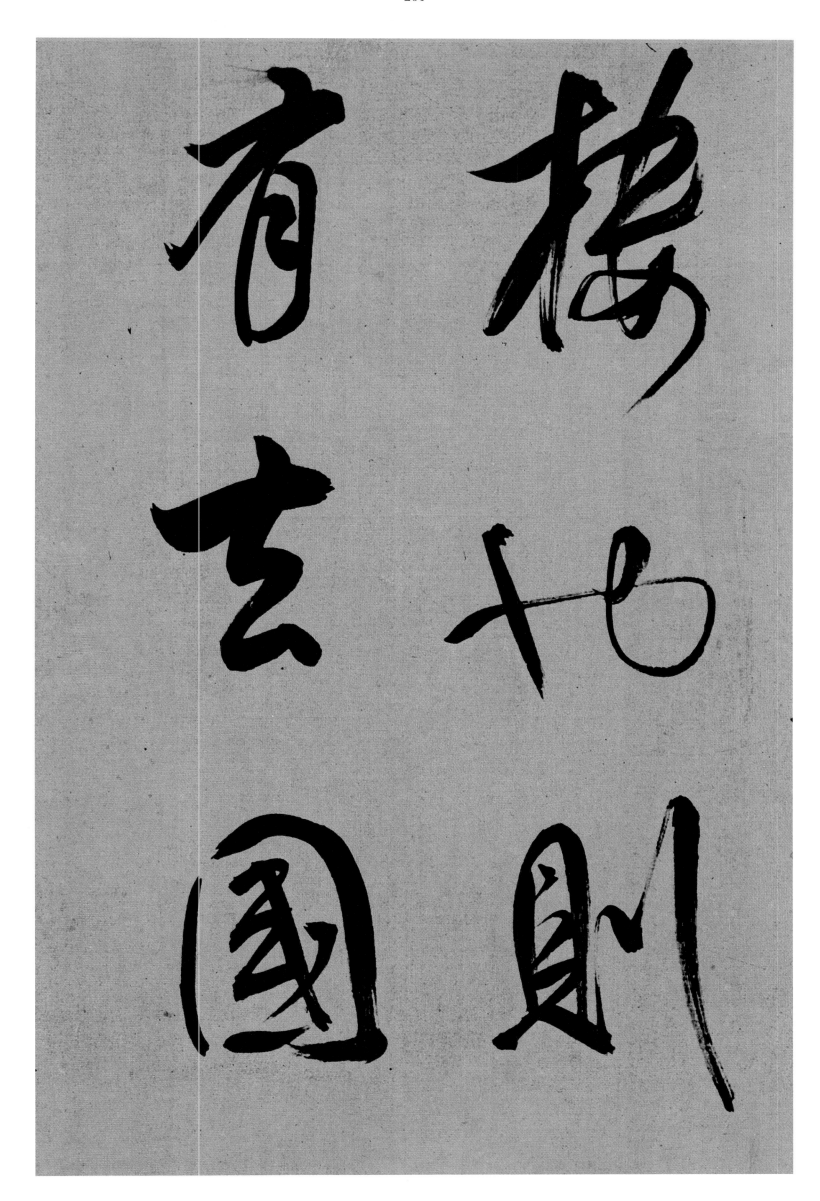

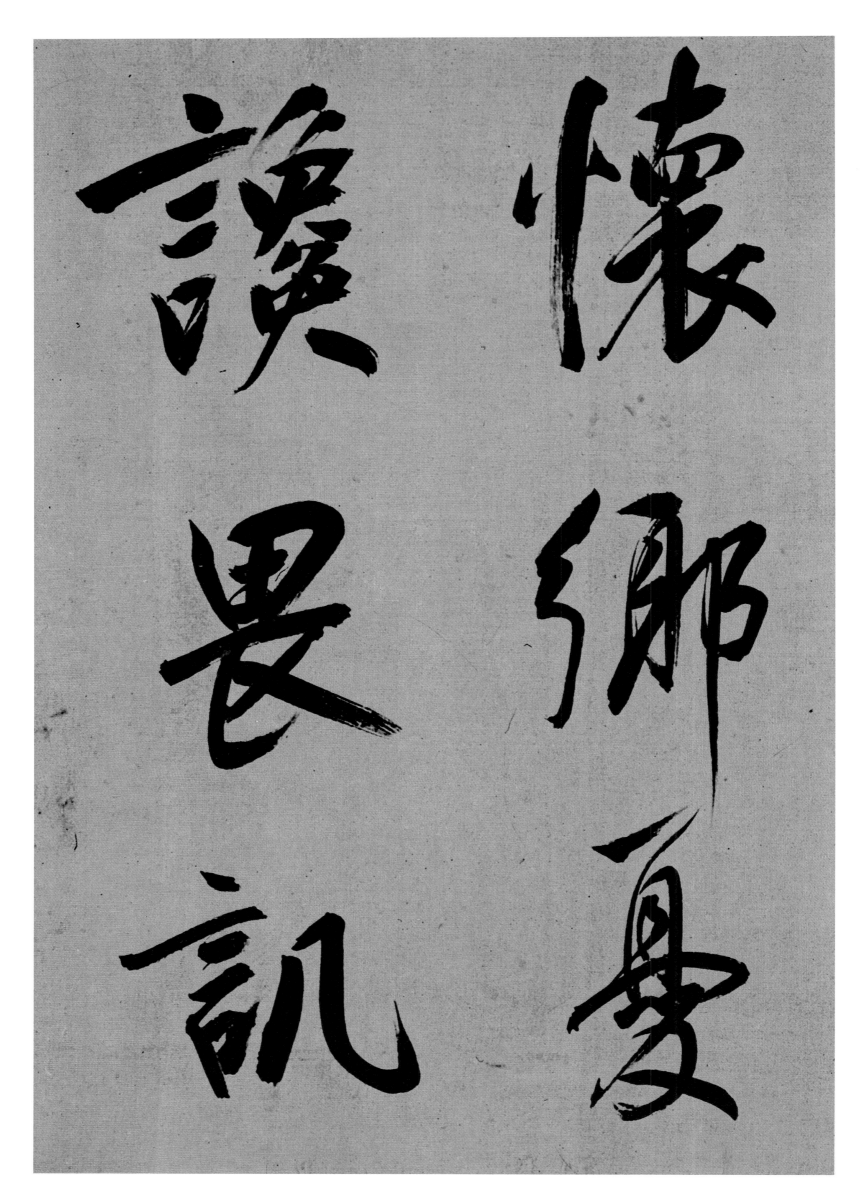

懷鄉

讒畏

譏

憂

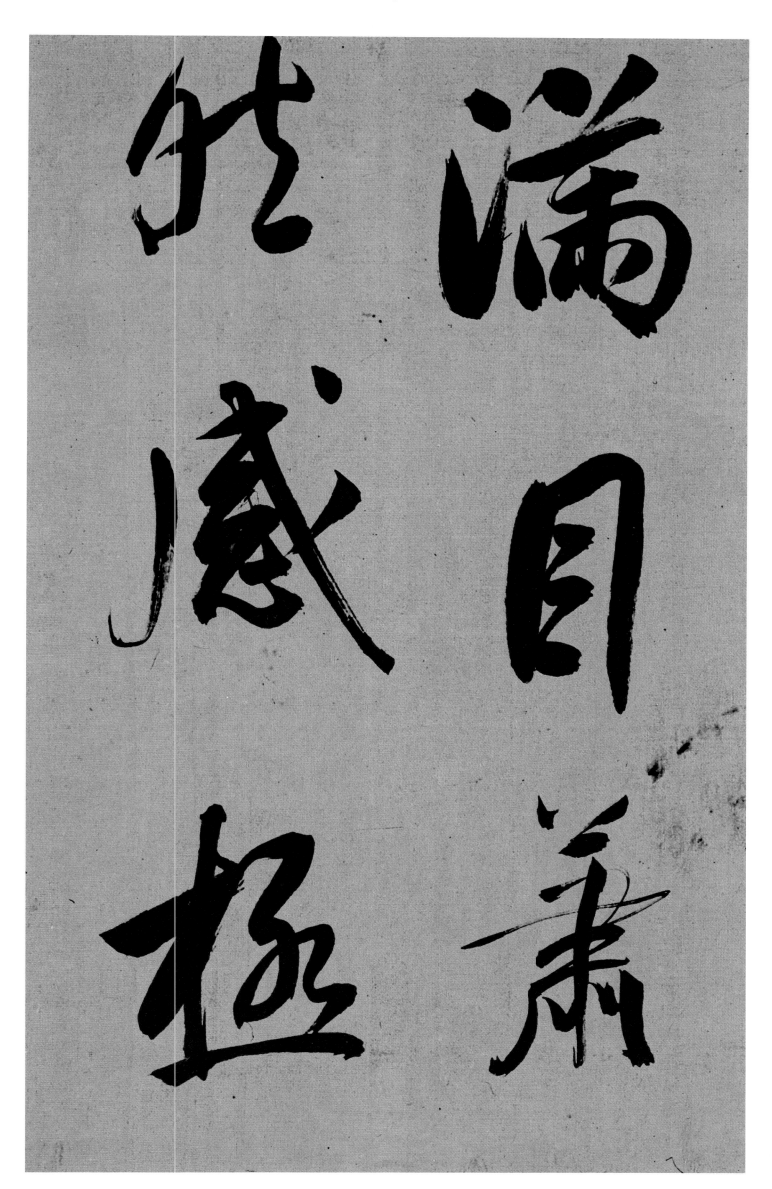

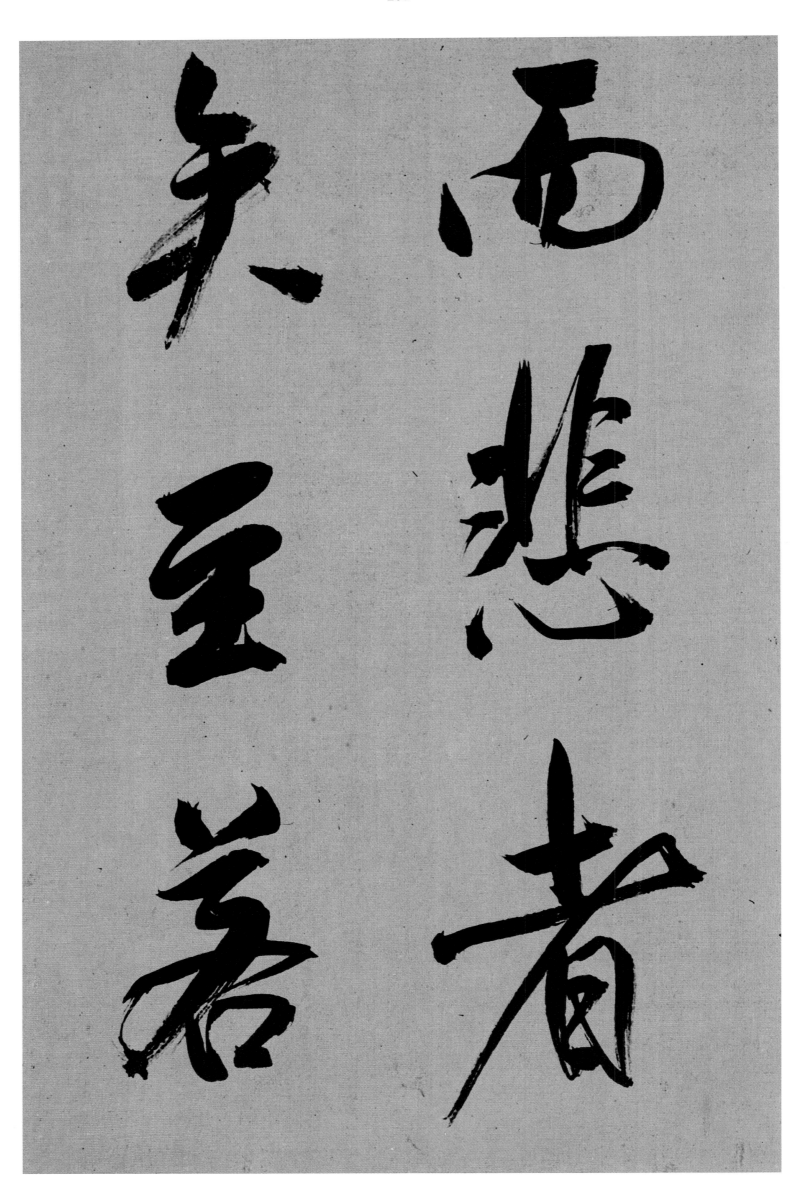

而悲者矣，至若

春和景明波濤

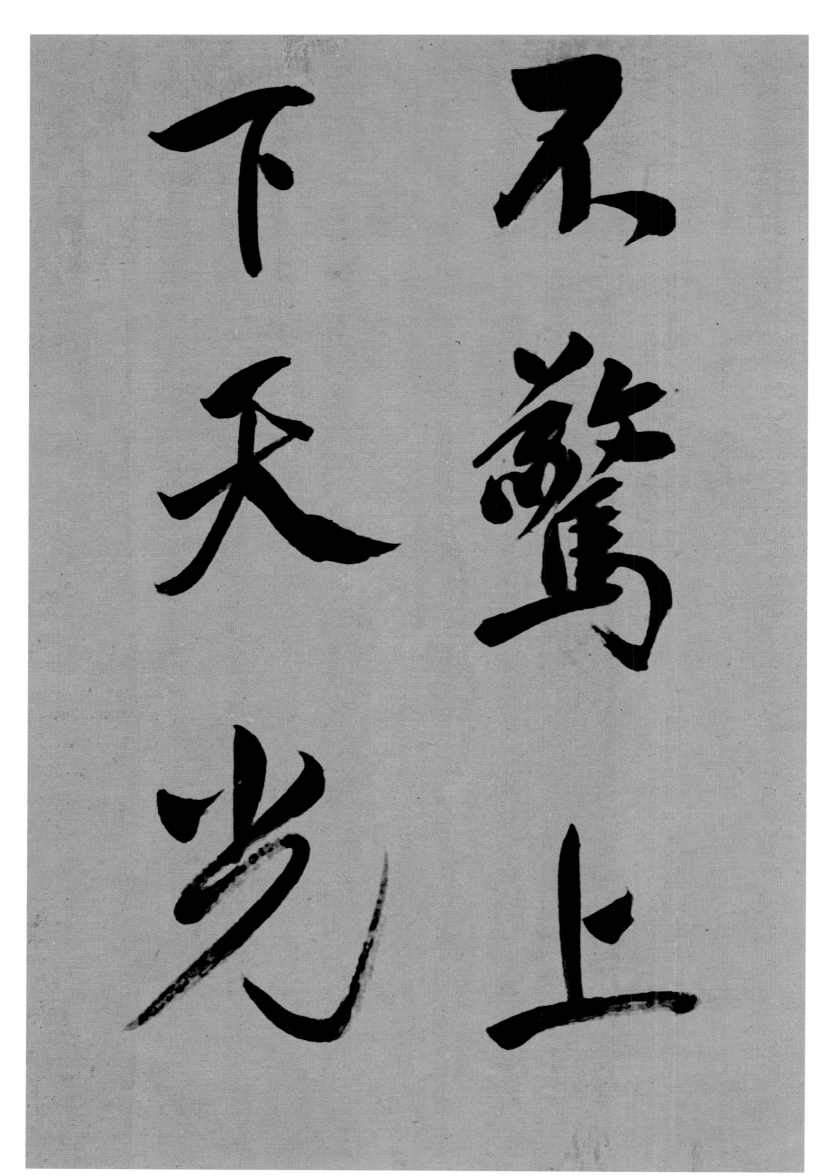

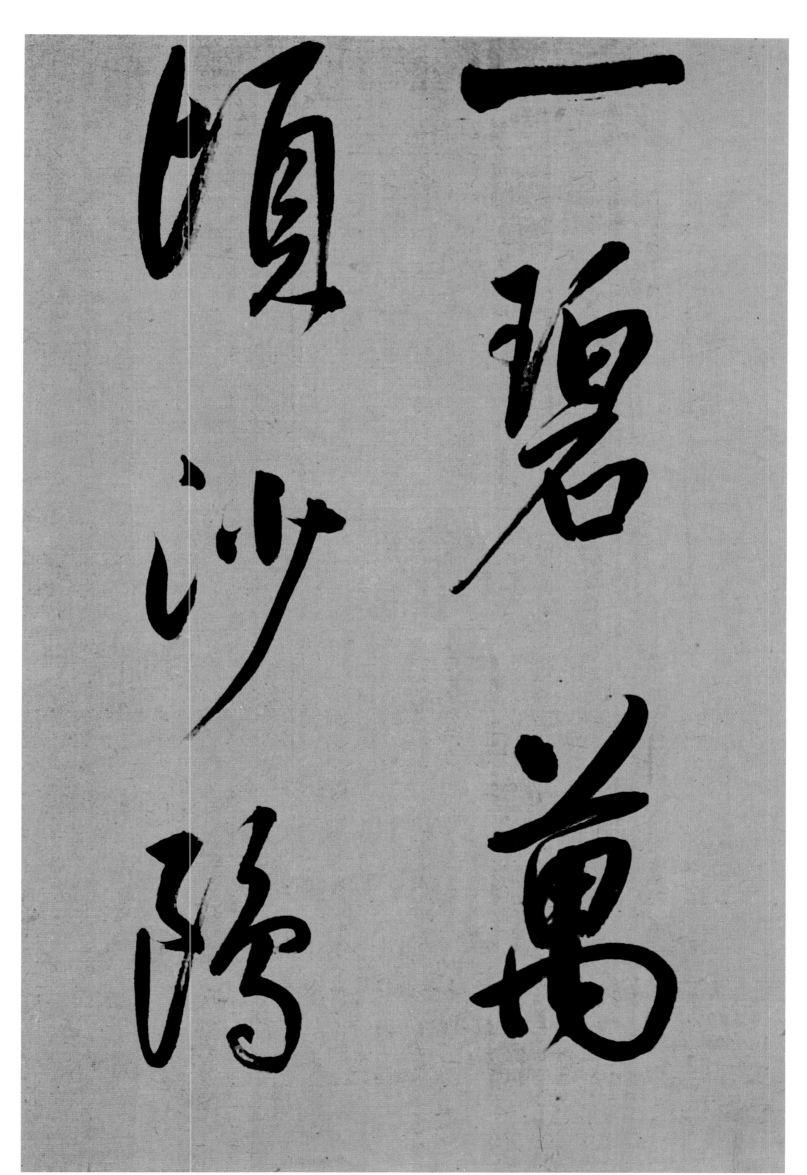

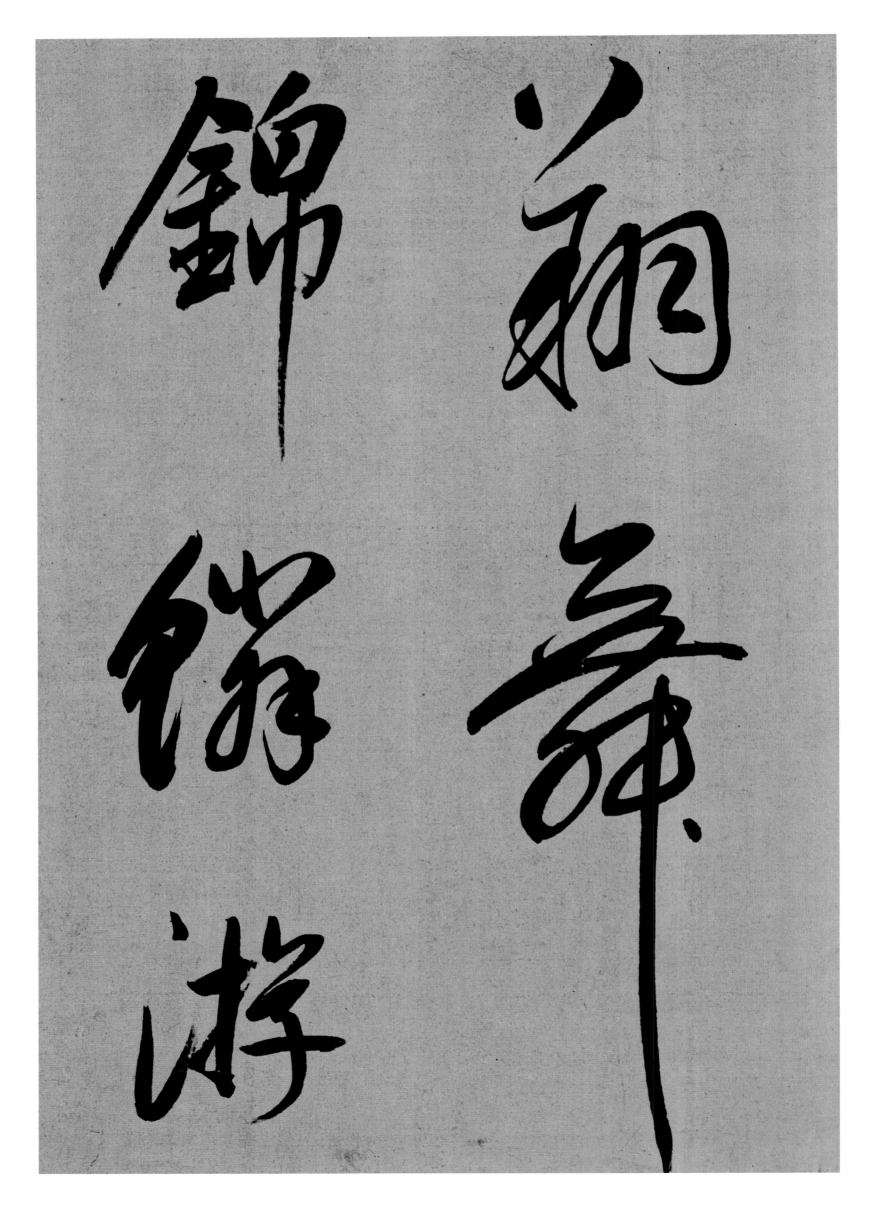

翔舞

錦鱗游

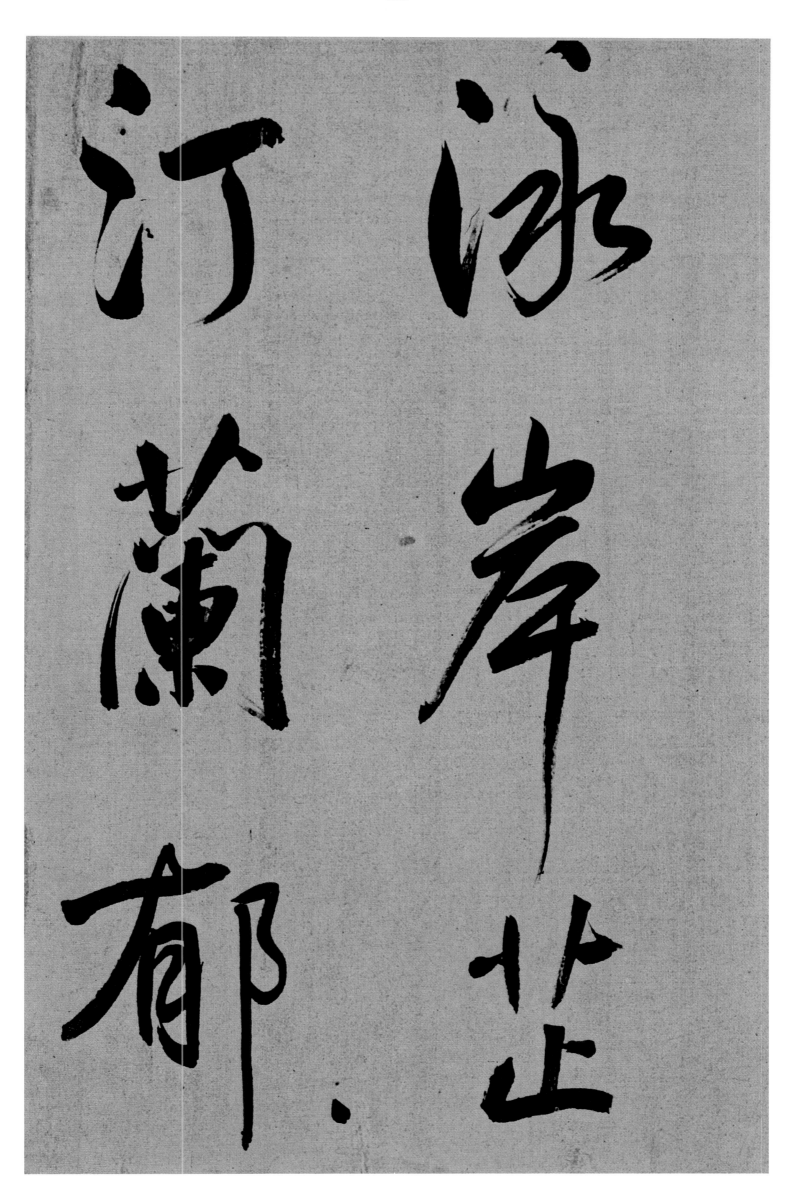

汀蘭郁岸止泳

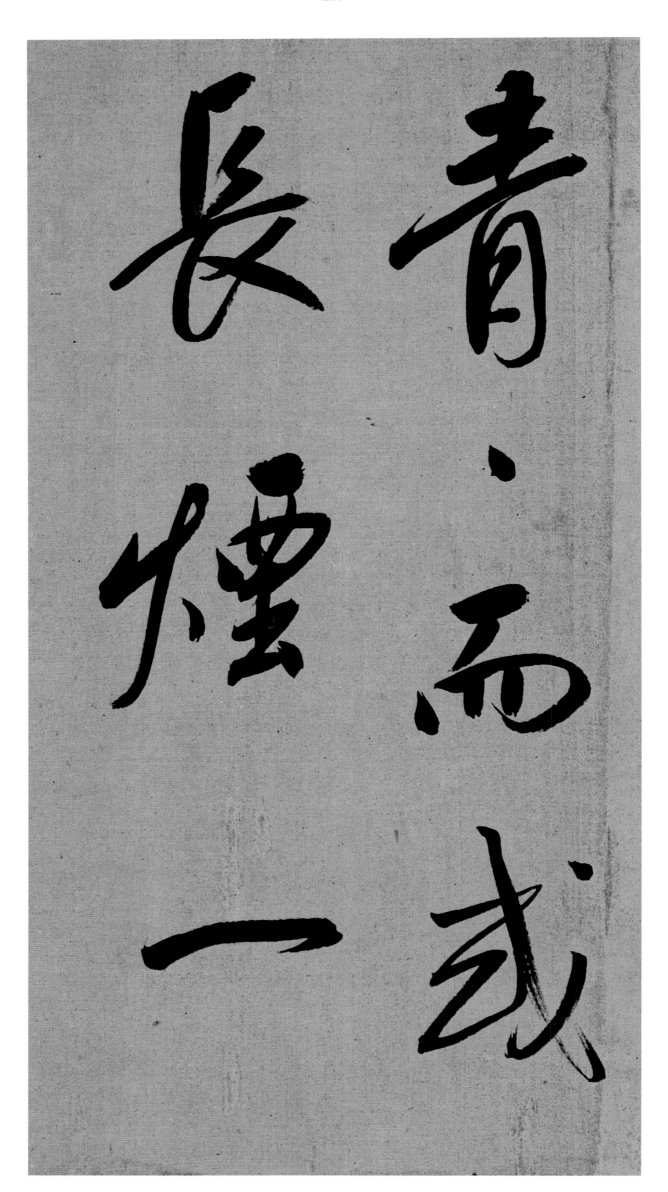

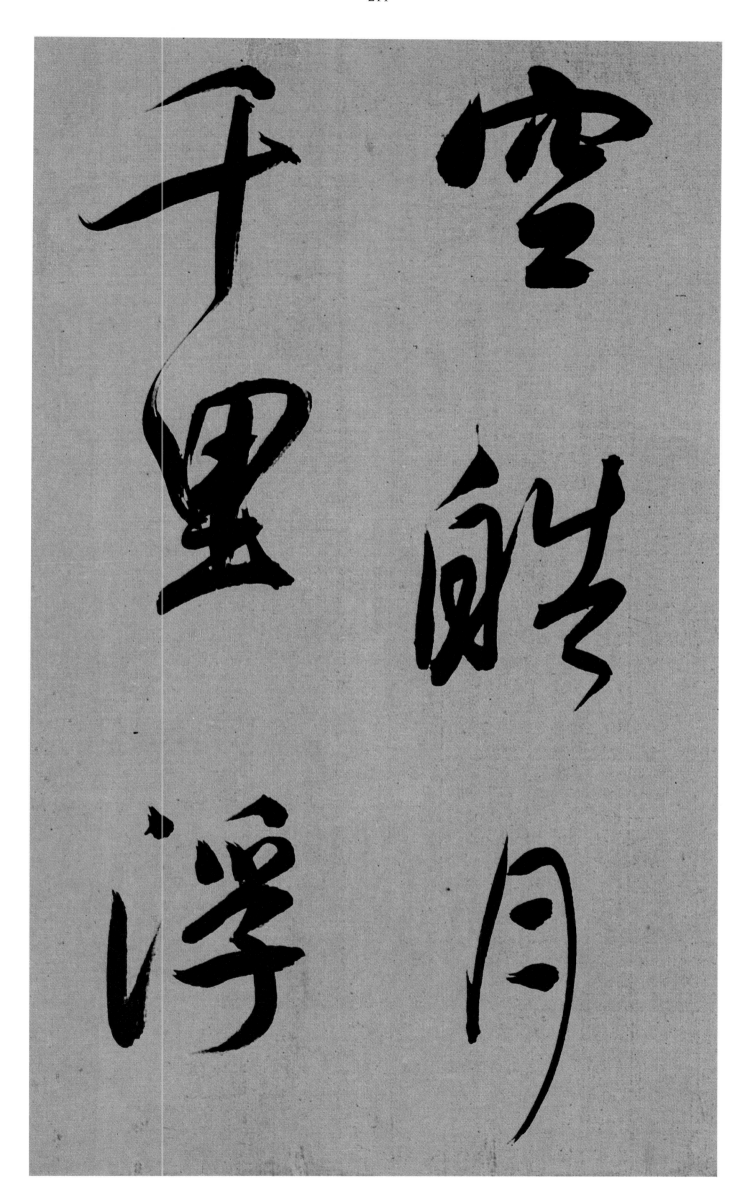

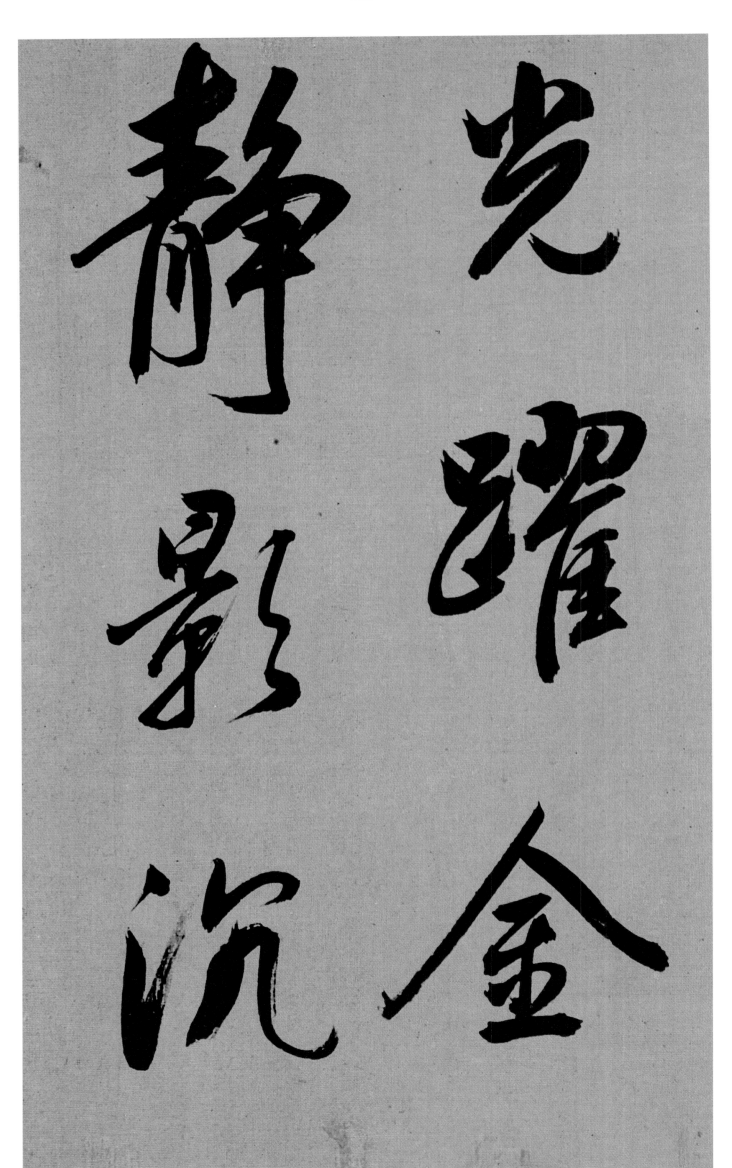

光躍金

靜影沉

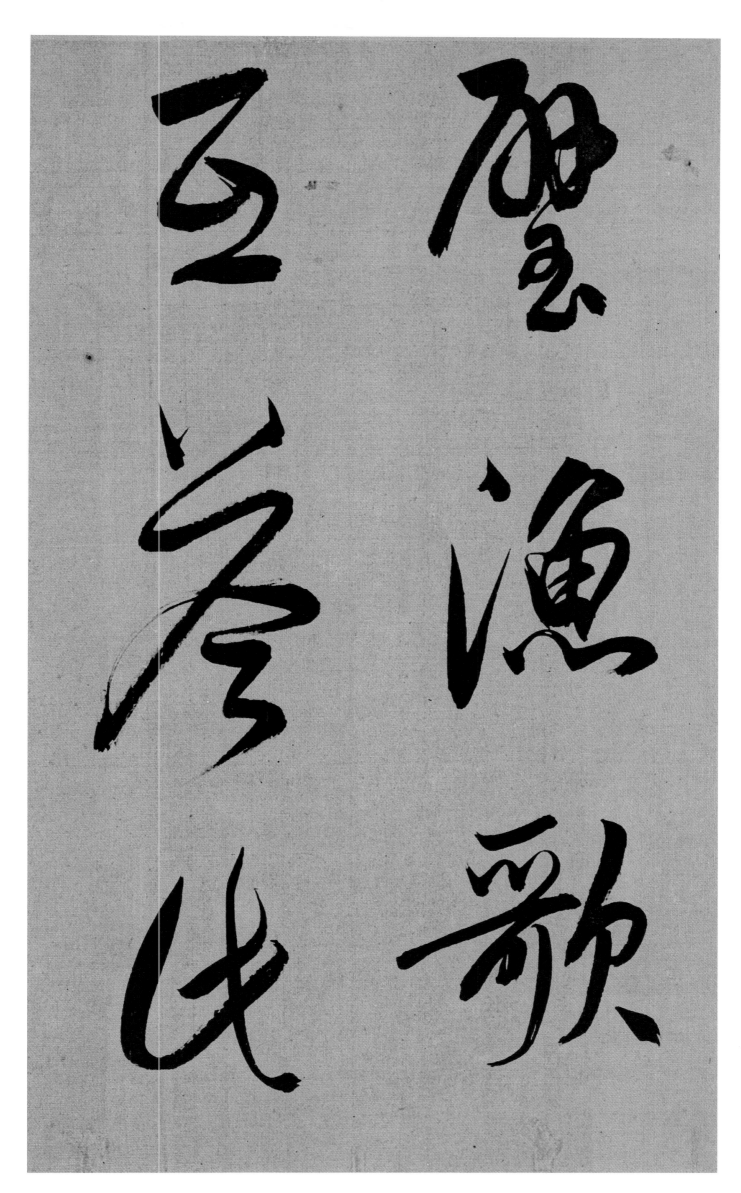

雁漁歌互荅

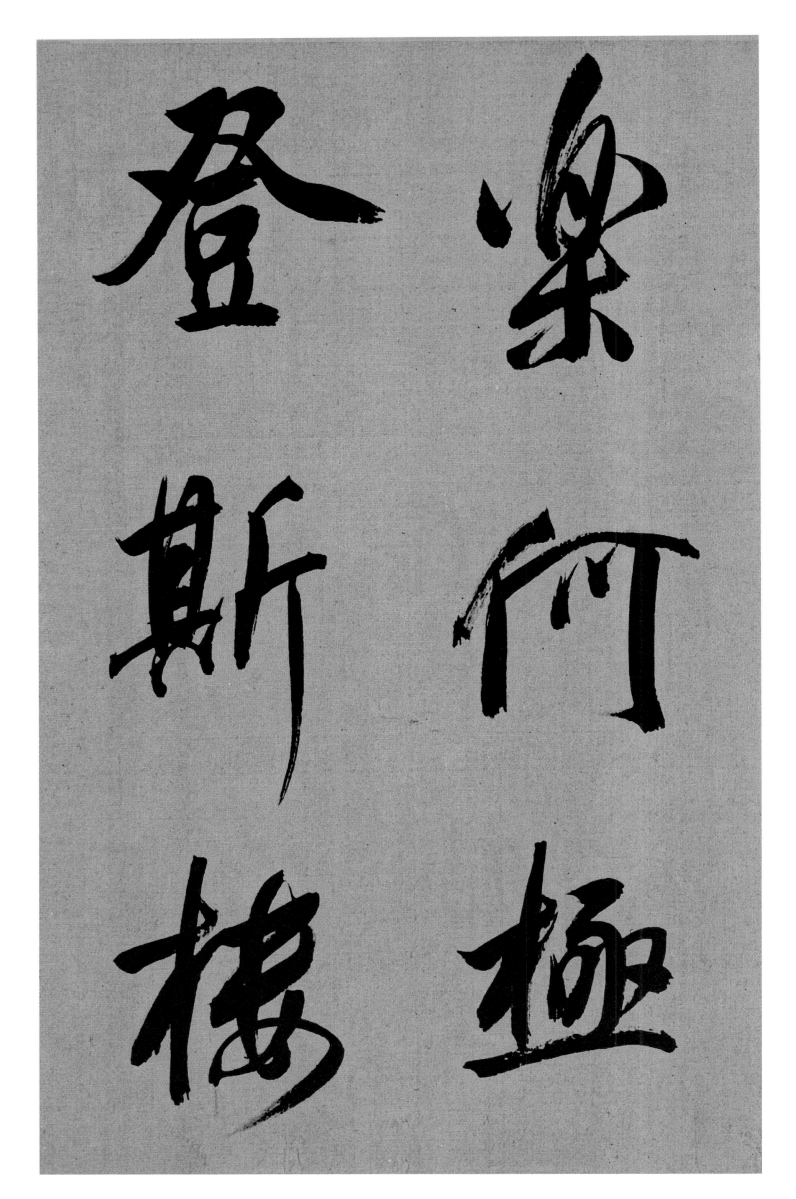

登斯樓　樂何極

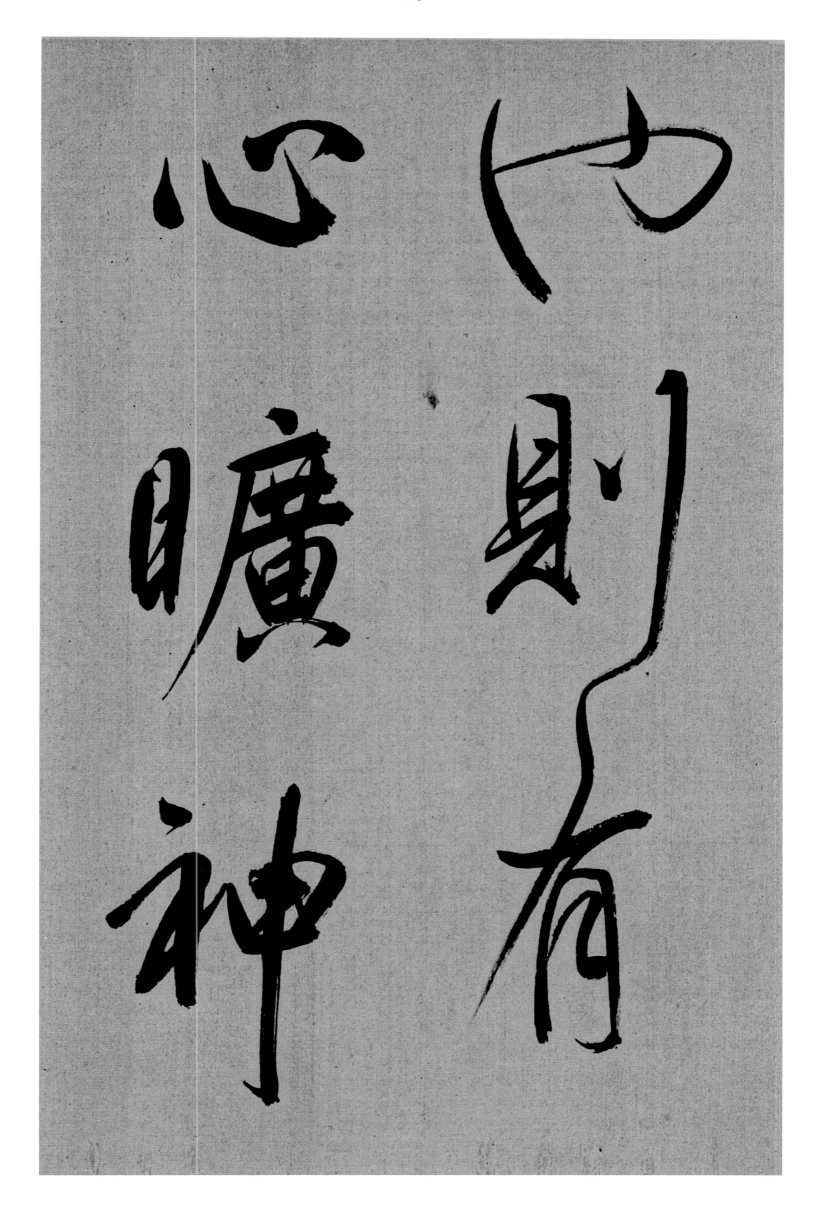

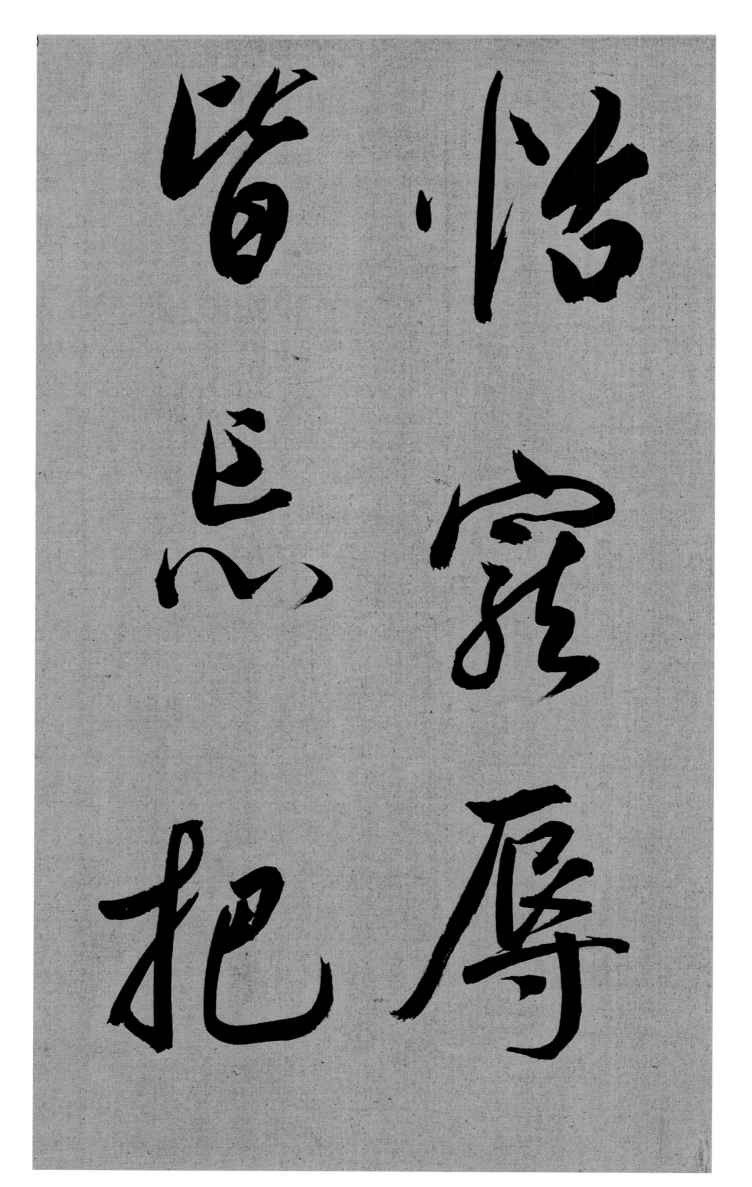

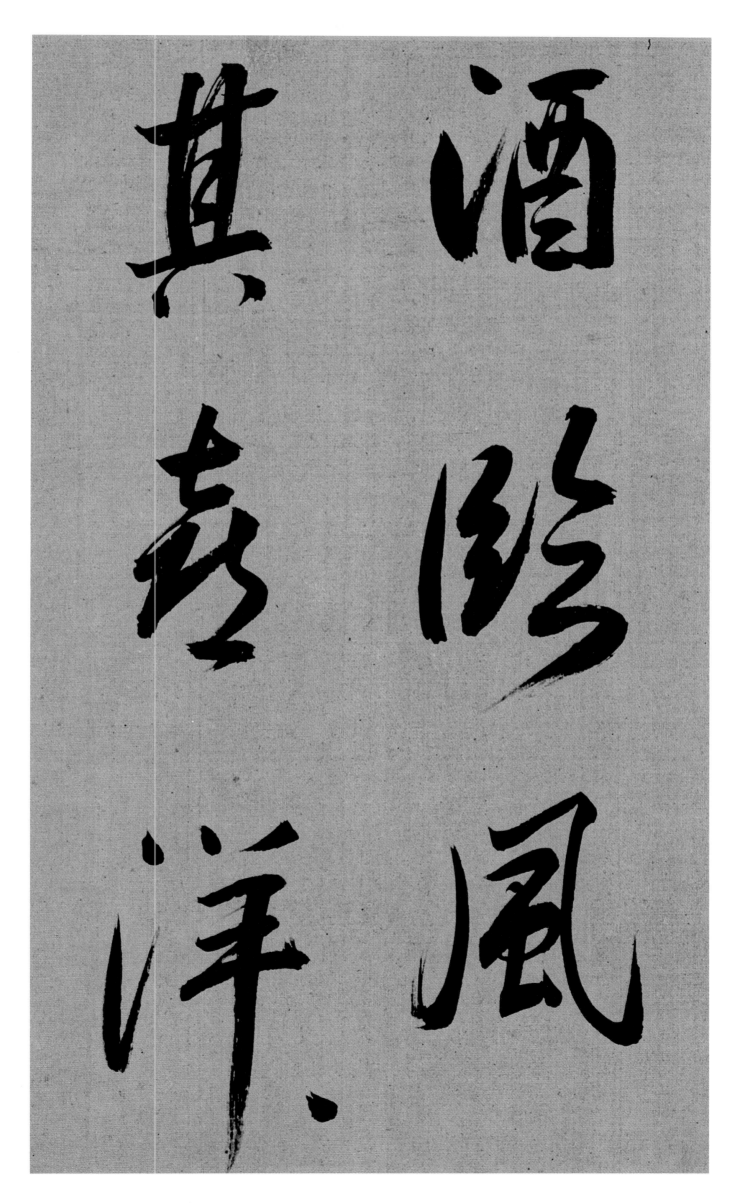

酒臨風其喜洋洋

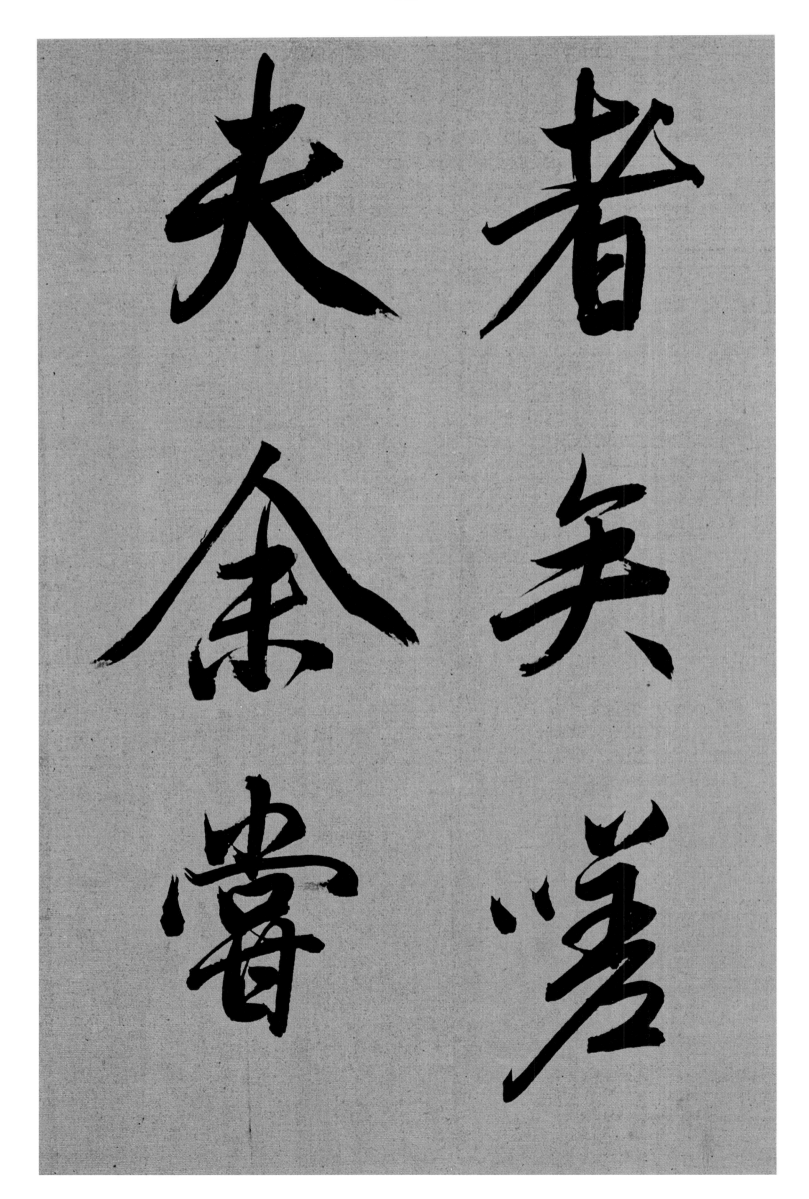

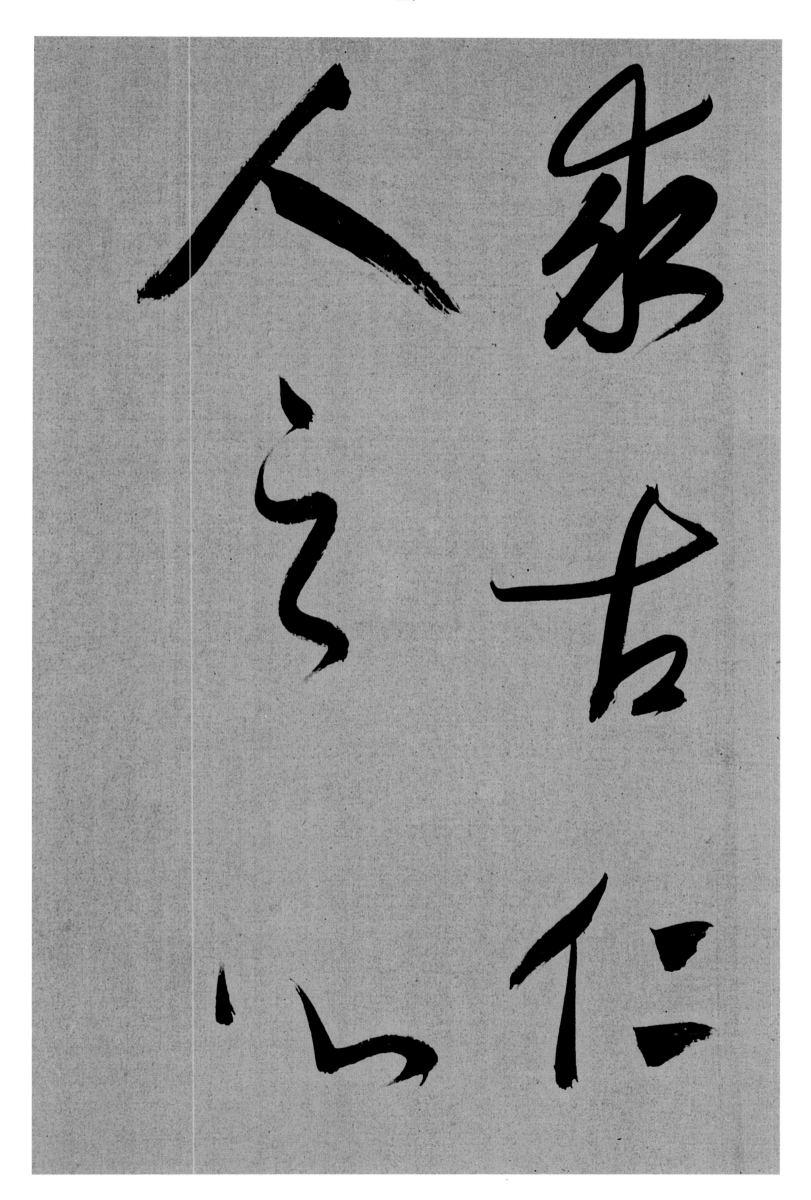

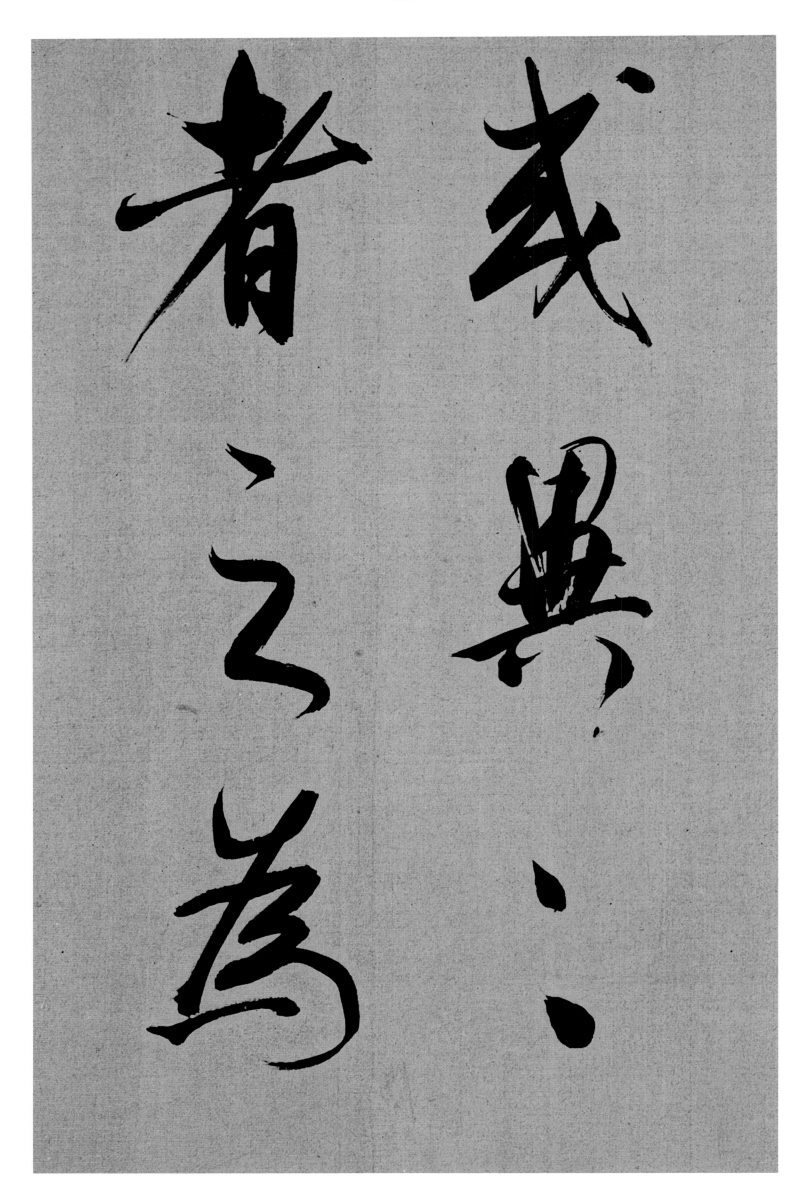

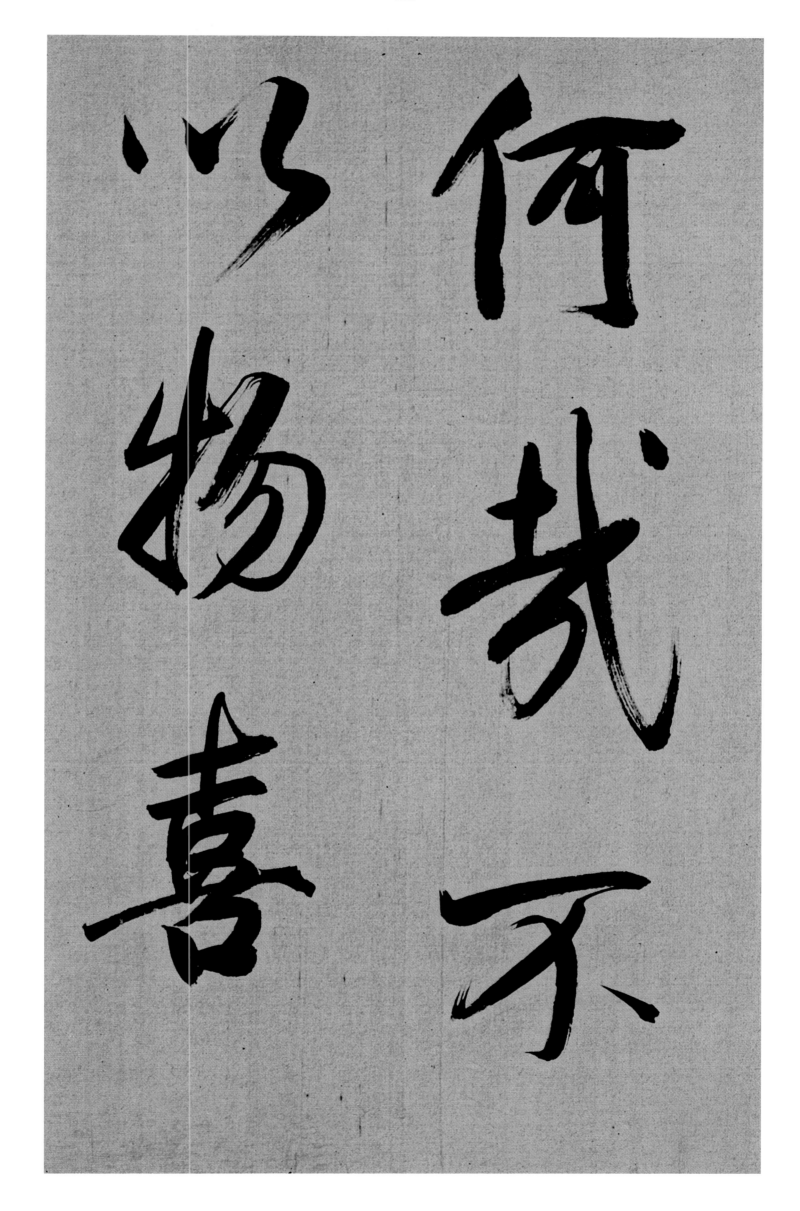

何哉不以物喜

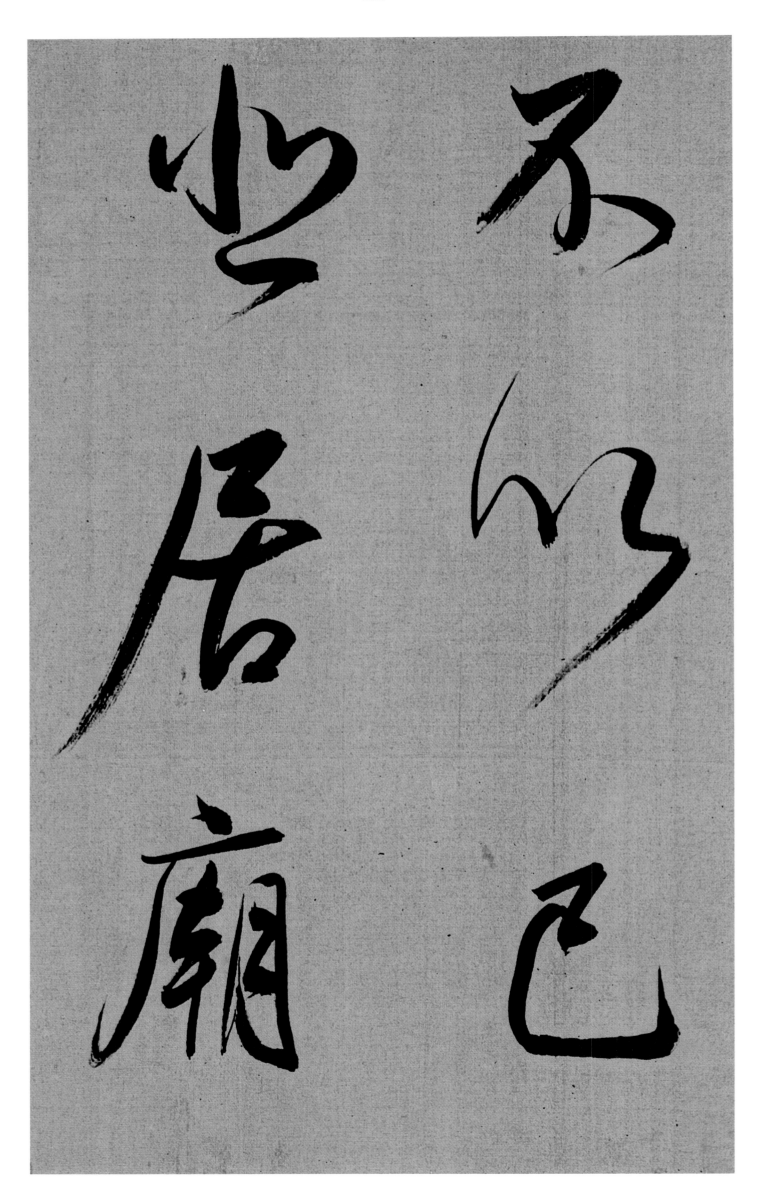

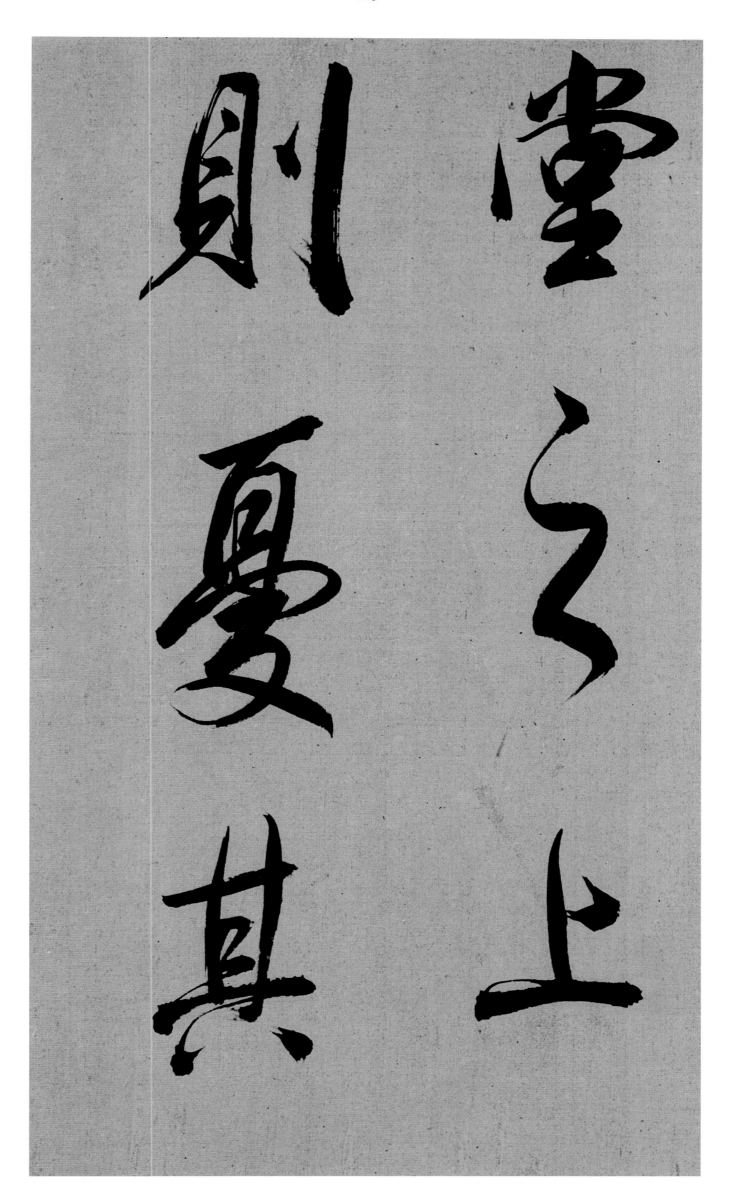

堂之上
則夏其

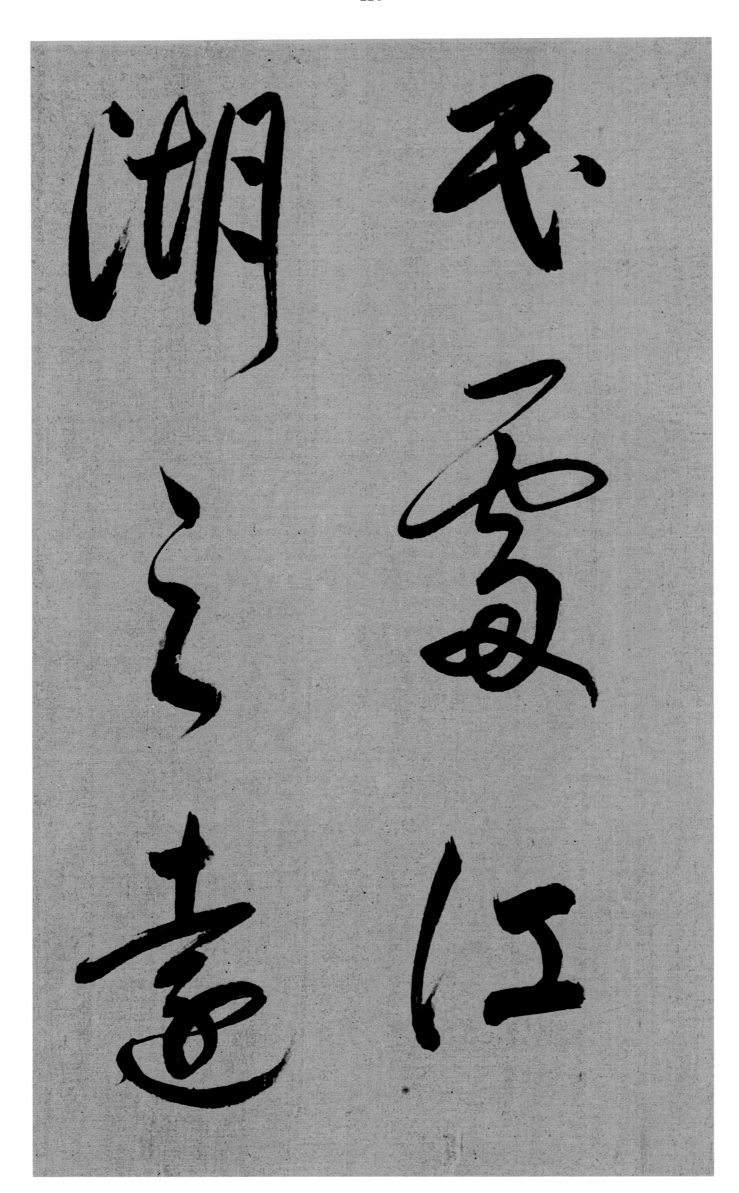

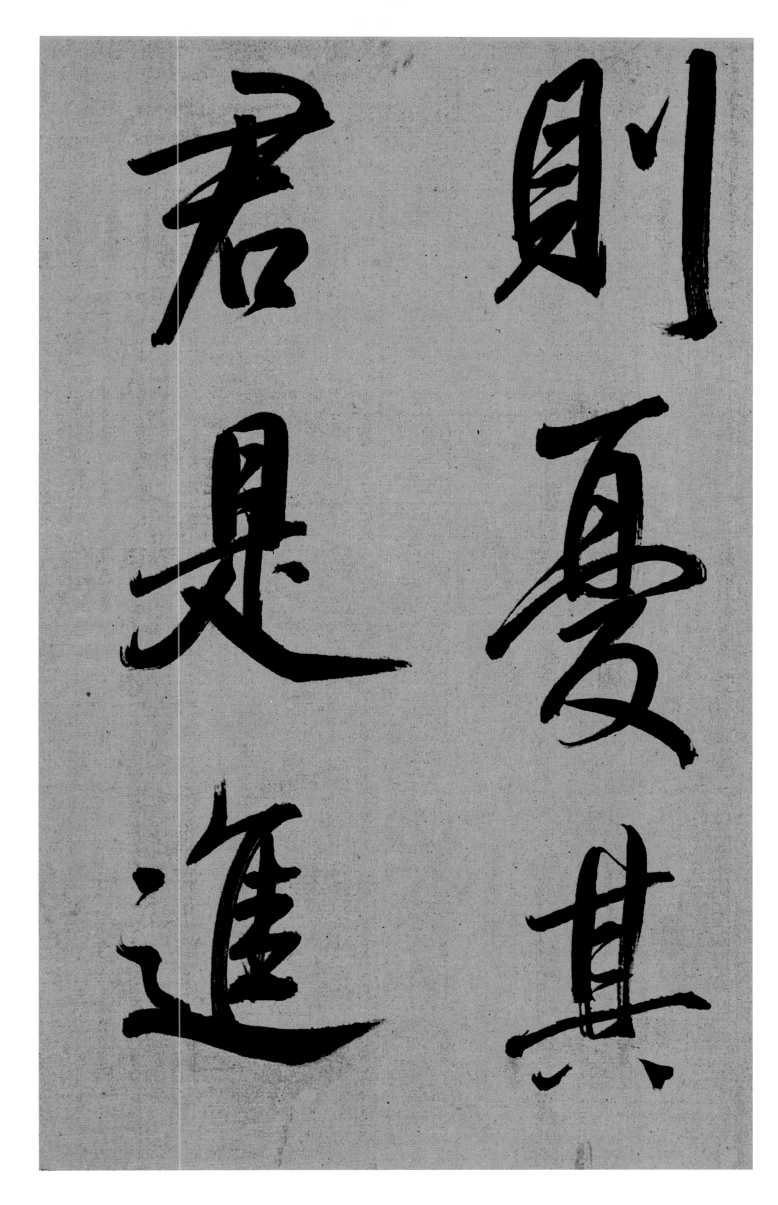

則憂其
君退進

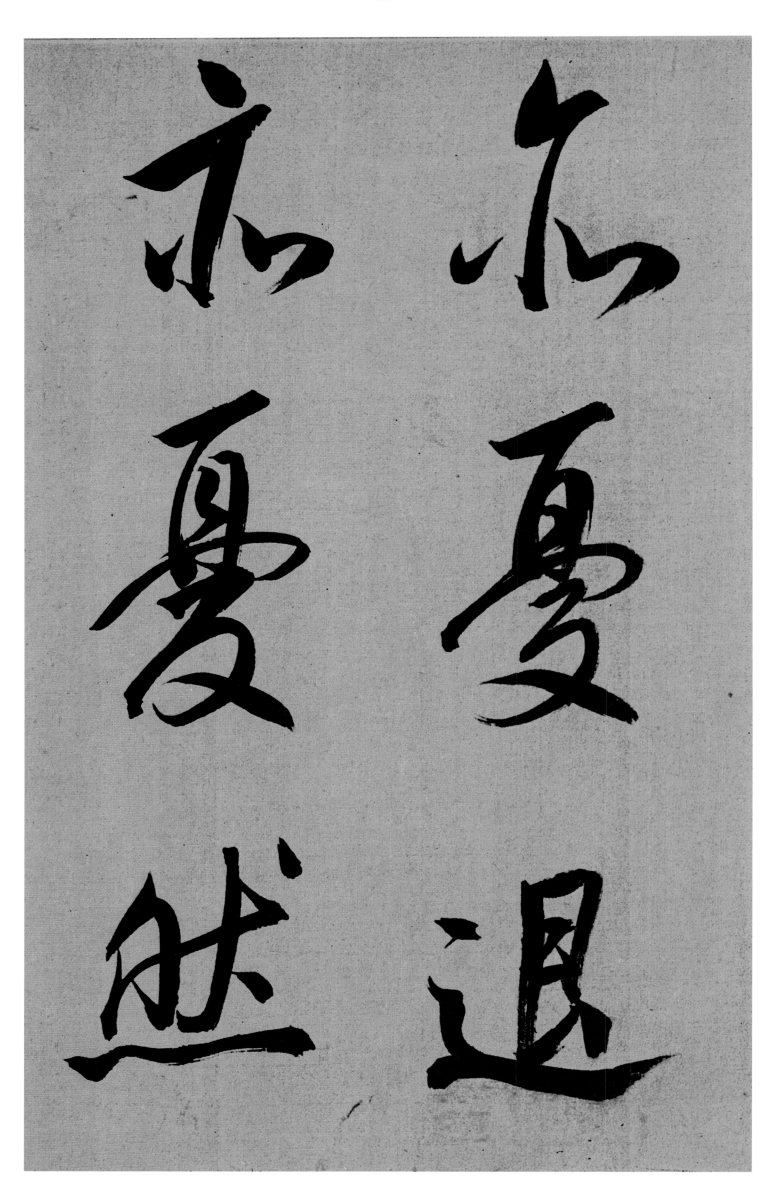

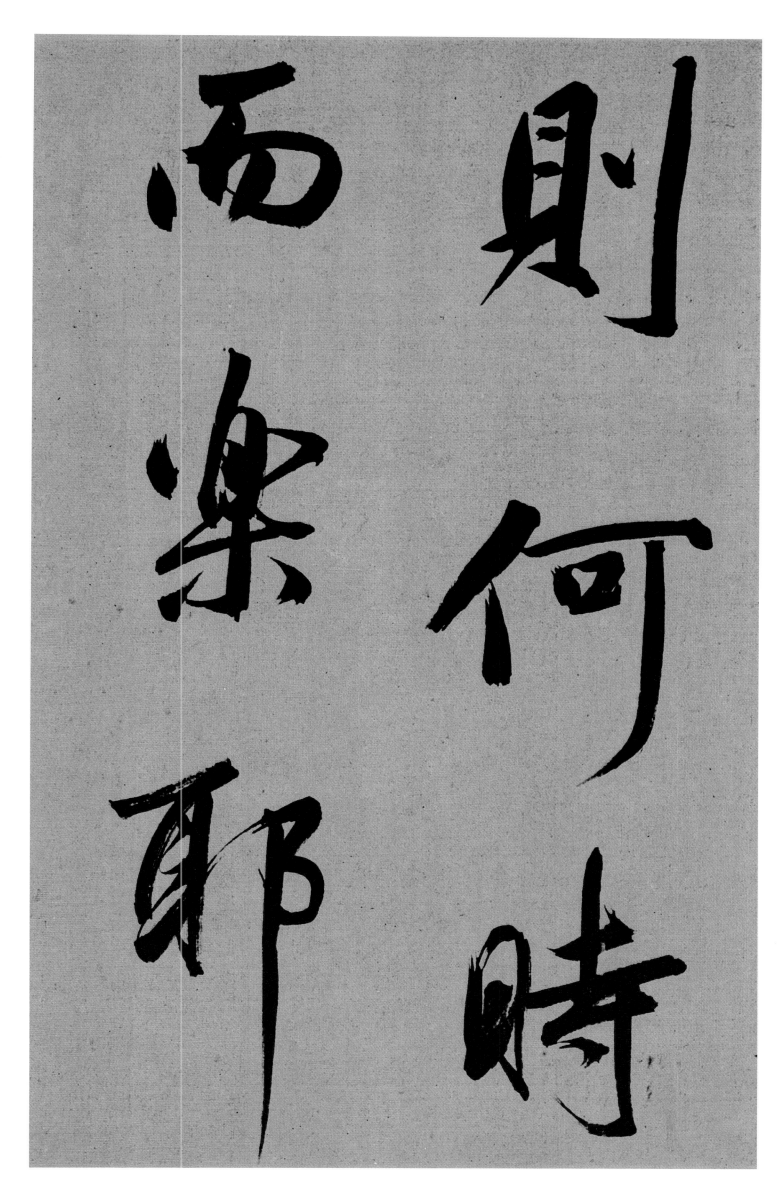

則何時

而樂耶

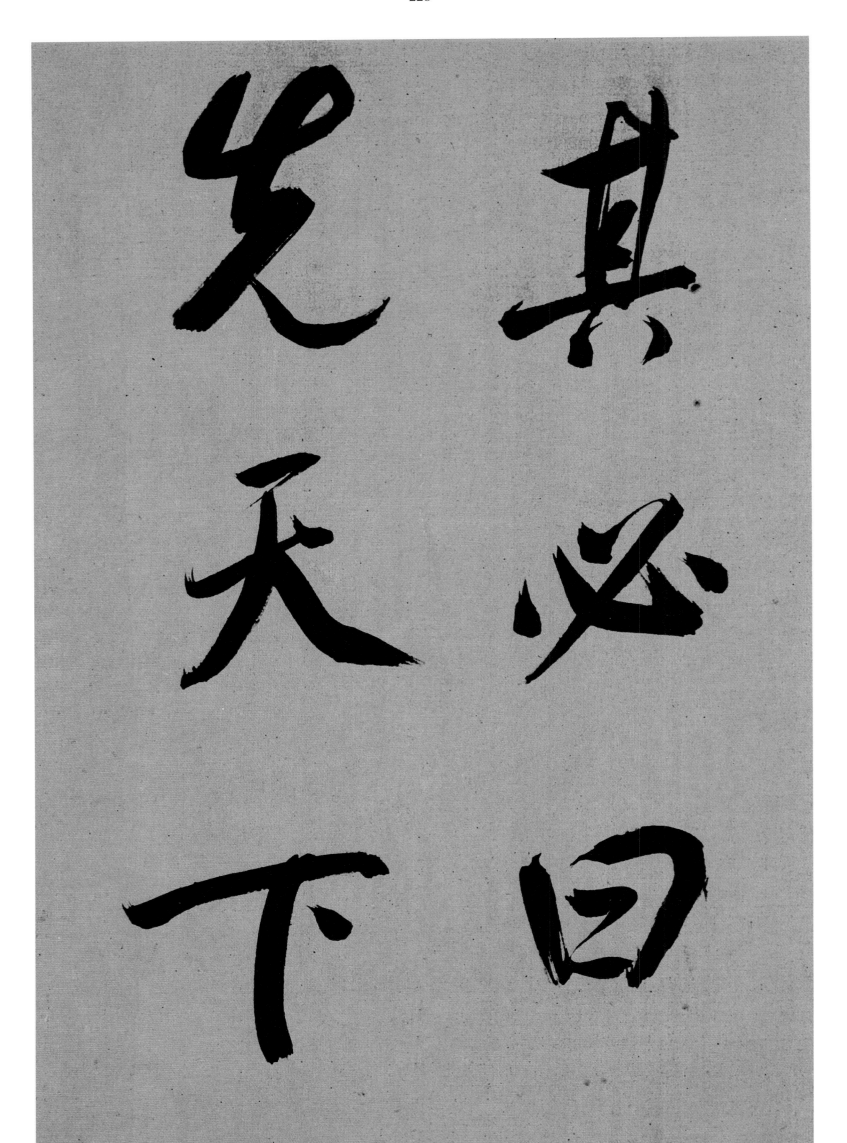

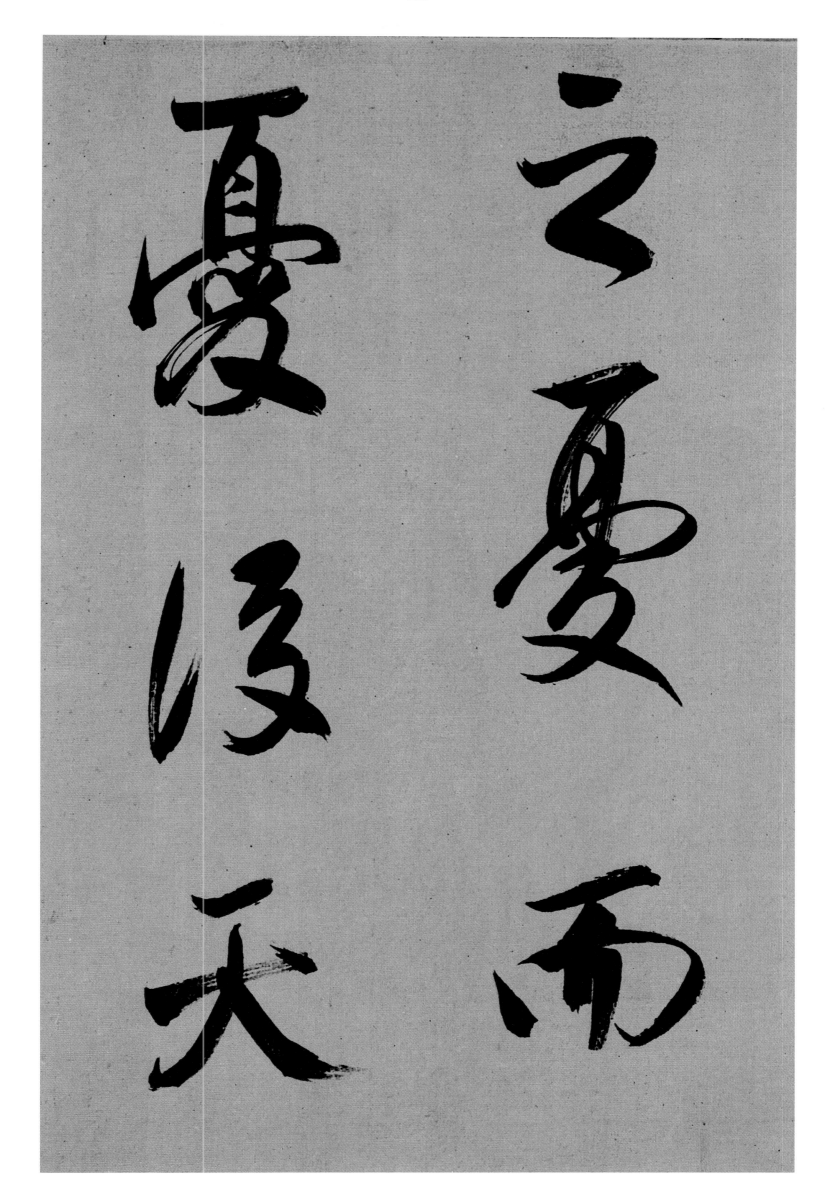

憂讒畏譏滿目蕭然而

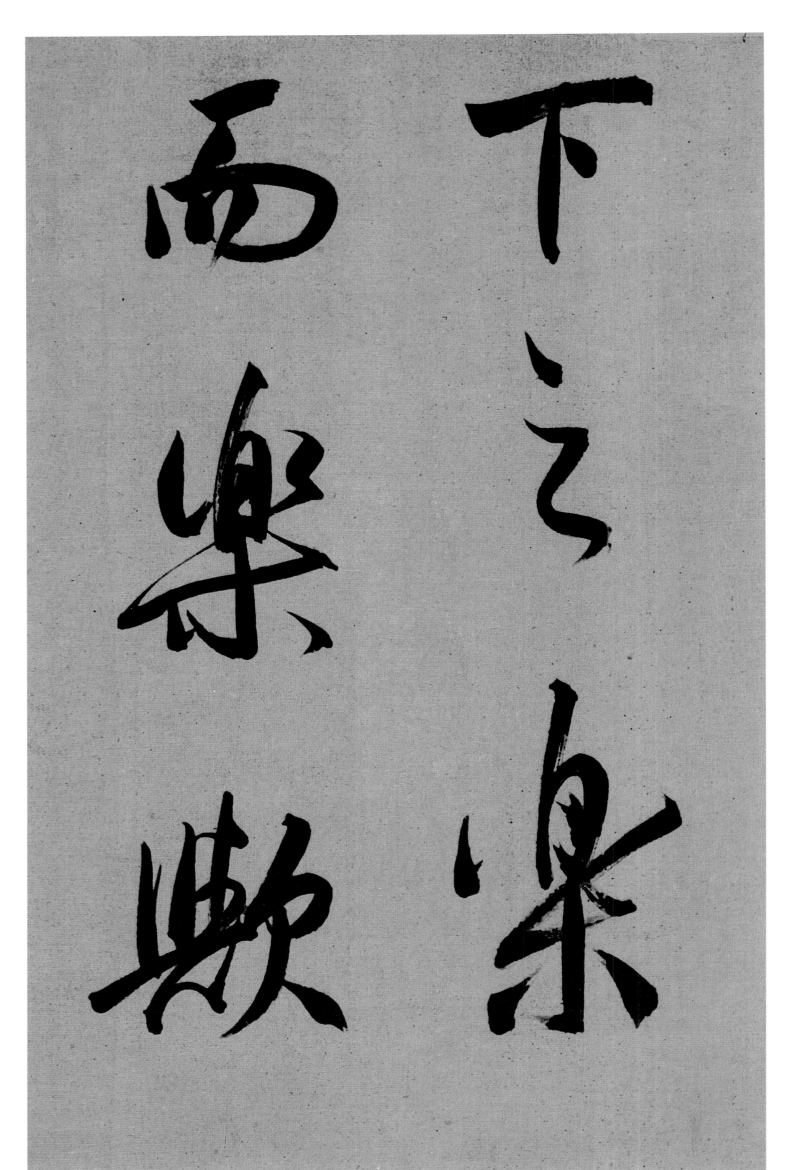

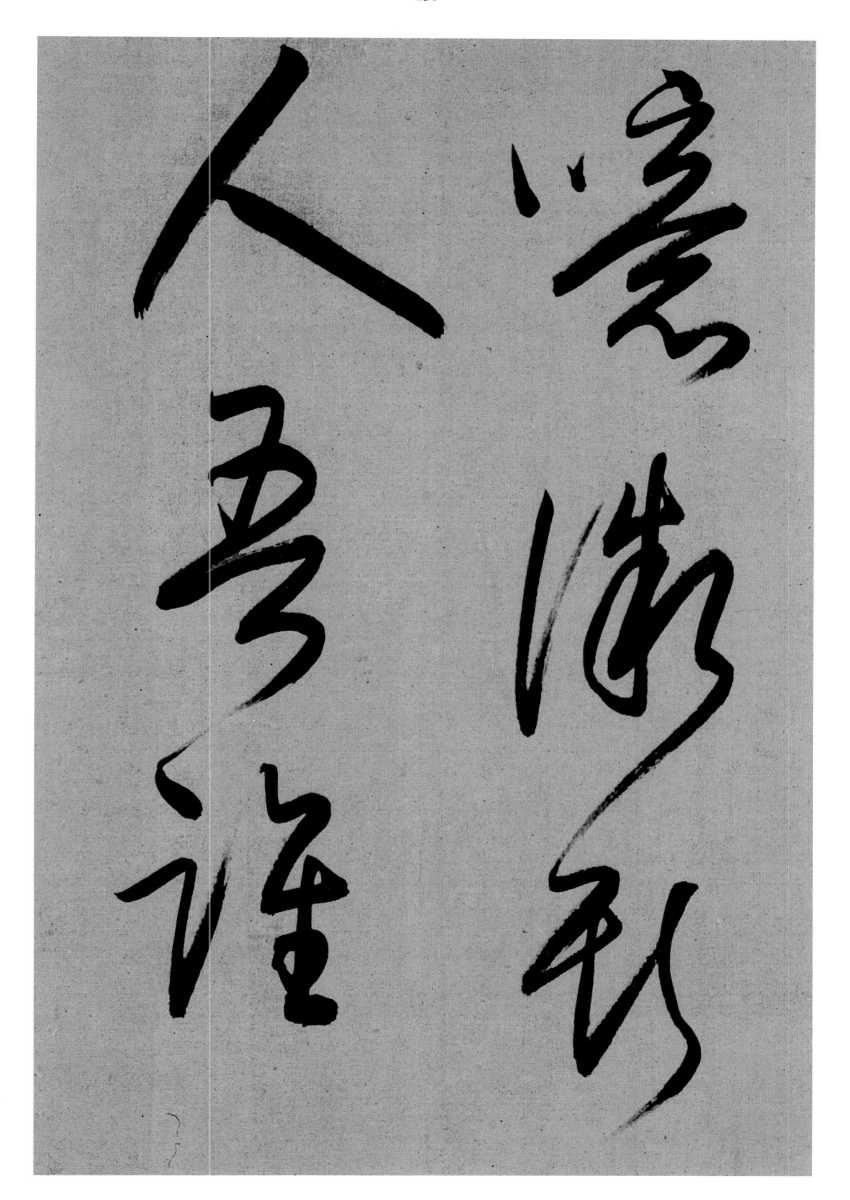

岳陽

范希文文岳陽記

宋人形容為傳奇

文如東坡醉白堂
記耑不辭白論耳
文章家之重體也
此益夫希文之先憂
別不愧き自許矣宋

言古文實由花公推
尹師魯開之又以以
書遣孫光樂毅論謝
又与書札兩以重以之
此道平為書不琫書

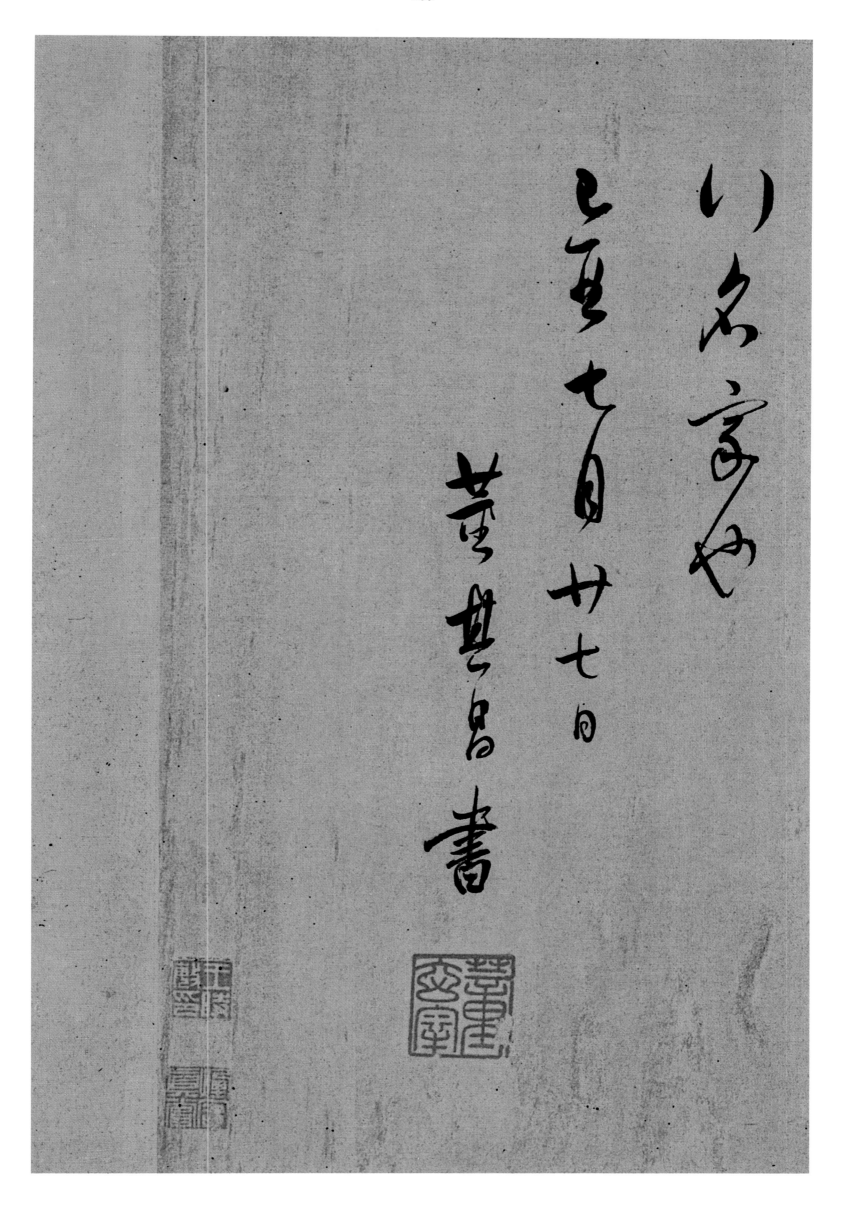

淮
安
府
濬
路
馬

湖
記

國
家
轉
漕
惟
河

帝　苦　防　是
之　讀　河　仰
雄　漢　如　謀
略　史　邊　國
能　以　備　者
命　武　云　急

將出師
而空之
外至宣
沉霹束

將出師韓王庭
而空之大漠之
外至宣房之役
沉霹束翺樂罷興

橫汾歌珠寶鼎

看甚於防雺者

良以衛霍在事

則天驕蓉膽而

賈襄未出則河

伯衡命平成永

賴之績豈不在

所任哉明與談

河事者其書亦

棟廟堂亦毀操

其言不惜糜大

農水衡金錢隨

時脩袜屢試閏

敫歲庄甲子予

應容臺之名道

出維楊則吾鄉

朱奉常敬韶時

以水部開署社

湖為留連信宿

拒掌潎事詢所

謂分黃開迦者

其言曰兵法有者

之攻堅則瑕者

堅攻堅則堅者

瑕以河流之遞

悍方薄我於陰

而分一黃是增

一陰也此攻堅

渝也趙營平之

討羌羗夷距一

戰而死且不可

得鄧艾破蜀舍

治河者欲如莹

是之謂攻瑕

而瘵趨階父今夫

矍唐三峽舟師

平昌不當以漕

額仰於河路如

鄧艾則必曰利

豪便看以濟漕

於河之外蓋偏

師耶奇開洫者

雅然此非整鑒空

焉予瀧然異之

馬予瀧然異之

語也賈讓先之

矣其欲指而百

里之地以予河

而不與之爭利

意忘近是弟波

為民居此為國

針上策之中又

有策馬耳比于

自
北
清
南
自
南

請
老
永
翰
巳
拜

漕
桌
先
時
所
任

衆
怒
霰
河
工
金

錢歲一萬七千

者至是用之將

作不煩常藏卒

成踰馬湖之役

蓋有加河則漾

呂二洪之陰溥

不任受有路馬

湖則十三淄之

陰溽忿不任受

而敬鞱之意猶

不止必自馬

陵山而上桃宿

之東縣井兒頭

潅石崇澍以暢

加之脉廉幾燕

然山銘所謂一

勞久逐轉費郭

寧云耳原夫加

河之議決於秦

知梅大夫而李

少保錢成之之路

馬湖之議決於

敬輪而淮安張

郡丞涯河工乾

没以終之师克

在和凌起者勝

使橫門揆誠有

臣茅此於以保

羌夷之頬何有

梅大夫予同年

之長也工成請

急莫為訟言官

同標魁老乃懸

車乃敬翰扬謹

筹退三讓崇班

經國訐謨卷懷

不試二臣之際

遇此差相等矣

惟是鄭白之勳

難泯峴首之石

可書因張部丞

諸公云之清而記

之

賜進士出身資

政大夫南京禮

部尚書前禮部

左侍郎兼翰林

院侍讀學士詹

事府少詹

南京翰林院

寶錄副惣裁

經筵講官年家

事

事

事

掌

家

眷弟董其昌撰

幷書

賜進士出身嘉

議大夫兵部左

侍郎前大理寺

少卿走料都給

事中治生魏應

年

嘉篆額

路馬湖俗訛稱驛馬湖今

正之

欽差提督南河工

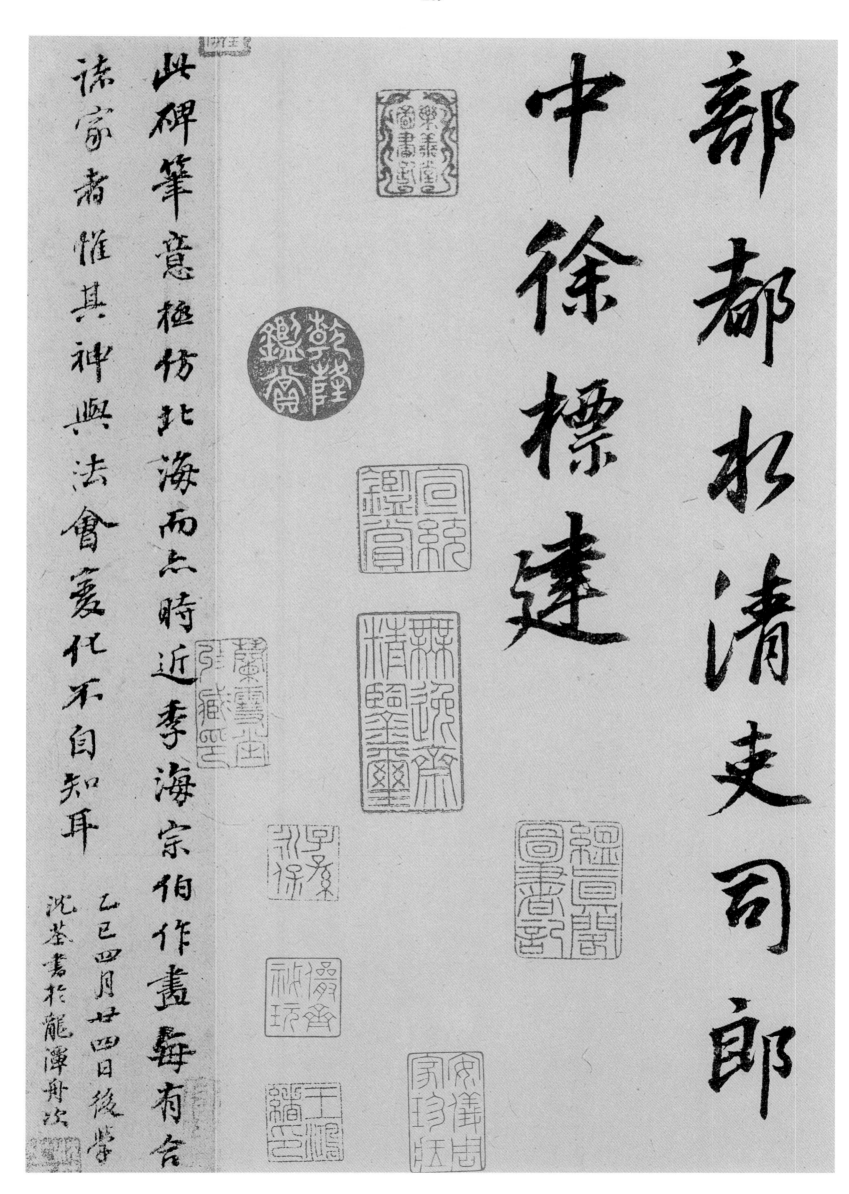

郎都於清卖司郎

中徐標建

此碑筆意極仿北海而点時近李海宗伯作畫每有會

徐家書惟其神與法會變化不自知耳

乙巳四月廿四日後紫

沈荃書於龍潭舟次

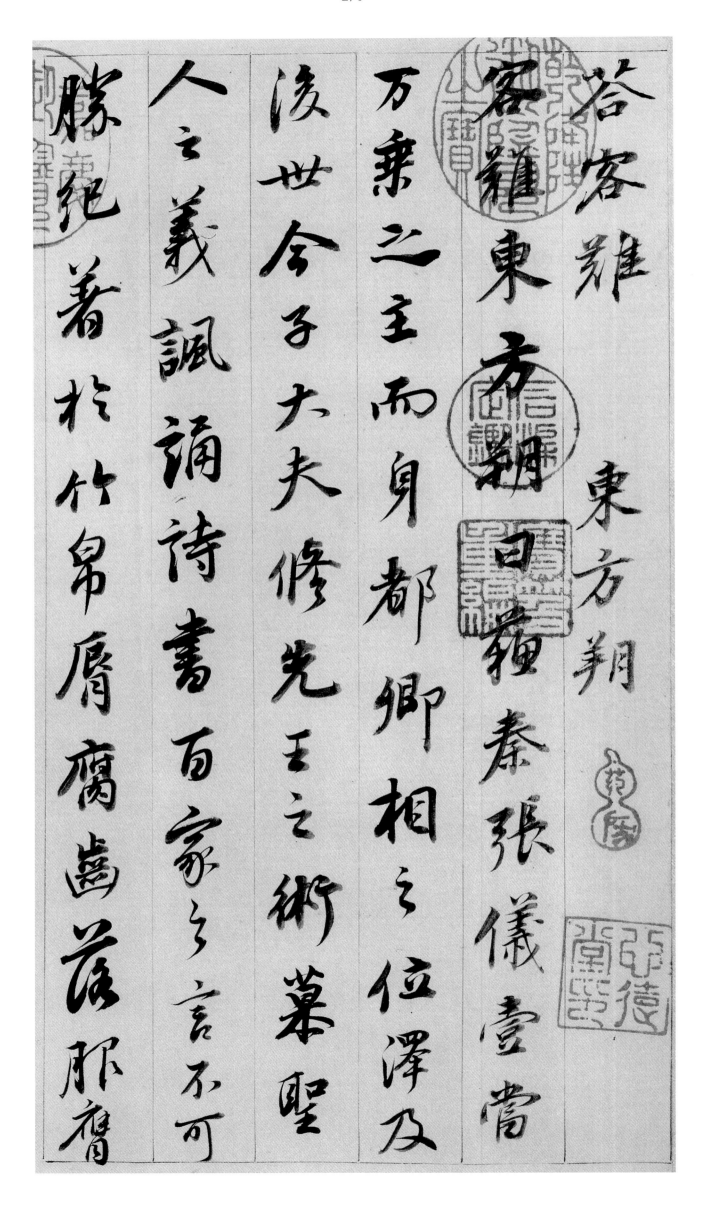

答客難

客難東方朔

東方朔曰籍秦張儀壹當

万乘之主而身都卿相之位澤及

後世今子大夫修先王之術慕聖

人之義諷誦詩書百家之言不可

勝絶著於竹帛脣腐齒落靡那顧

而亦可謂好學樂道之效明白甚

矣自以為智能海內無雙則可

謂博閣辯智矣然尚苦力盡忠以

事聖帝曠日持久積數十年官

不過侍郎位不過執戟意者尚有

遠行郎同胞之徒無所容居其故

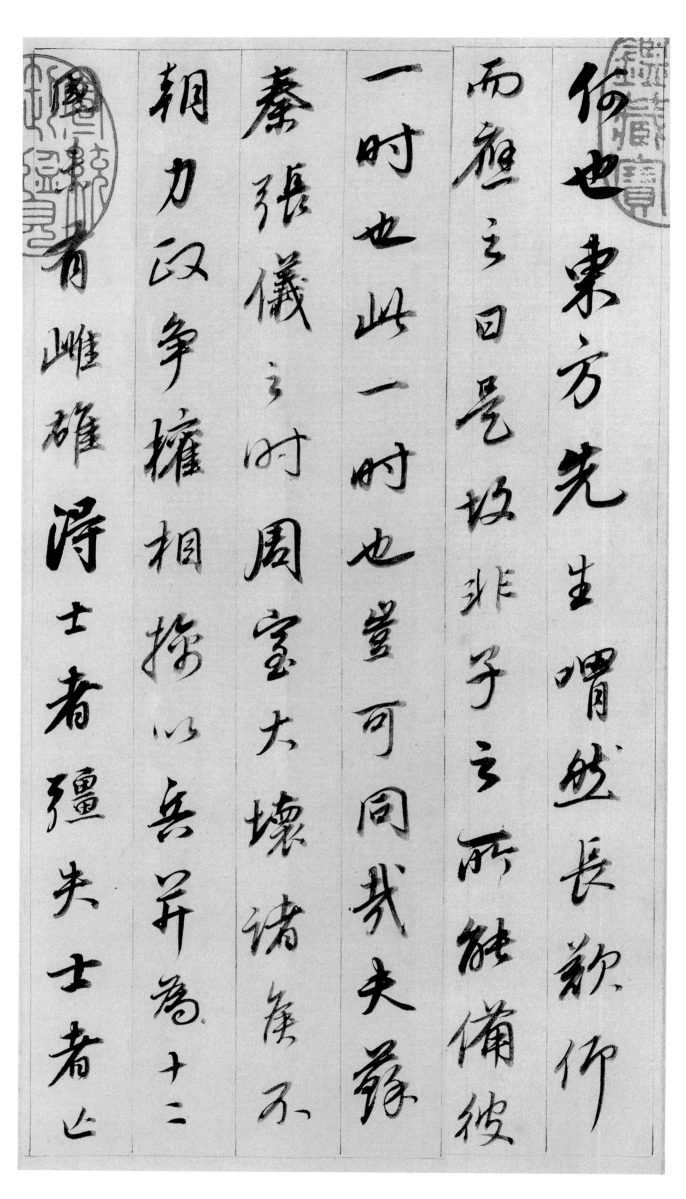

何也束方先生喟然長歎仰

而應之曰是故非子之所能備彼

一時也此一時也豈可同哉夫蘇

秦張儀之時周室大壞諸侯不

朝力政争權相擒以兵并為十二

國未有雌雄得士者彊失士者亡

埃說得行焉身處尊位珍寶充

內外有倉唐澤及後世子孫長享

今則不然聖帝德流天下震慴諸

美賓服威振四夷連四海之外以為

常安於覆盂天下平均合為一家動

發舉事猶運之掌賢不肖何以異

求遵天之道順地之理物莫不得

之所故綏之則安動之則苦尊之

則為將卑之則為虜抗之則在青

雲之上抑之則在深淵之下用之則

為虎不用則為鼠雖欲盡節效情

安知前後夫天地之大士民之眾竭

精馳說並進稨湊者不可勝載故
力蒙之困於衣食或失門戶使蘇秦
張儀與僕並生於今之世曾不得掌
故安敢望侍郎乎傳曰天下無害當雖
呂聖人無所施才上下和同雖有賢
者無所立功故曰時異事異䢜然安可

以不務脩身乎哉詩曰鼓鐘于宮

聲聞於外鶴鳴九皋聲聞于天苟

能脩身何患不榮太公體行仁義七

十有二乃設用於文武得信厥說封

于齊七百歲而不絕此士之所以日

夜孜孜脩學敏行而不敢怠也譬若

鶡鴒飛且鳴矣傳曰天不為人之惡

寒而輟其冬地不為人之惡險而輟其

廣君子不為小人之匈匈而易其行天有

常度地有常形君子有常行君子

道其常小人計其功詩云禮義之不

愆何恤人之言水至清則無魚人

王察則无德晃而前旒所以蔽明

難縞充耳所以塞聰明有所不見

聰有所不聞舉大德赦小過无求備

於一人之義也枉而直之使自得之優

而柔之使自求之撲而度之使自索

之蓋聖人之教化如此欲其自得之自

图之則飲且廣矣今世之處士時雖

不用塊然獨居廓然無徒上觀許由

下察接輿計同范蠡忠合于胥天下和

平與義相扶寞偶少徒固其時也子何

疑於予哉著夫燕之用樂毅秦之任李

斯鄭食其之下齊說行如流也徑如環

所欲必得功善立山海內定國家安毫

遇其時者也子又何怪之邪語曰以管

窺天以蠡測海以莛撞鐘豈能通其

條理貫考其文理察其音聲哉由是

觀之譬猶鼲鼬之襲狗孤豚之咋虎至則

靡耳何功之有今以下愚而非處士

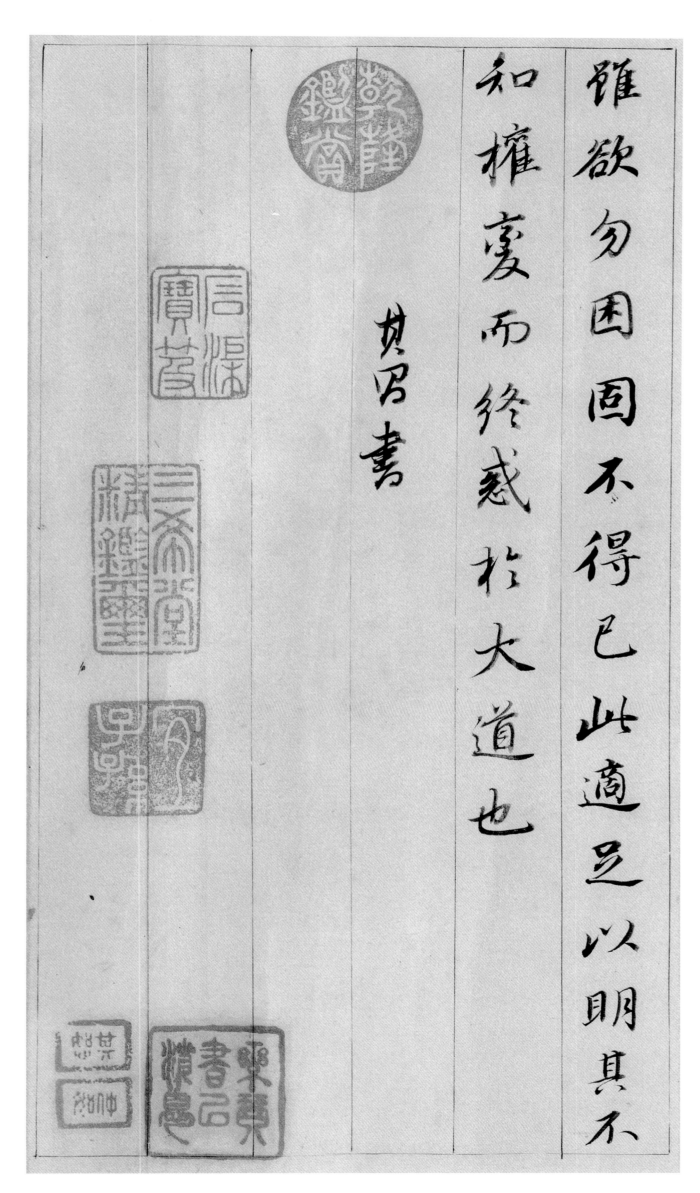

雖欲勿困固不得已此適足以明其不

知權變而終惑於大道也

其召書

圖書在版編目（CIP）數據

董其昌名筆／上海辭書出版社藝術中心編. —上海：
上海辭書出版社，2020
（名筆）
ISBN 978-7-5326-5556-4

I.①董… II.①上… III.①漢字—碑帖—中國—明
代②漢字—法帖—中國—明代 IV.①J292.26

中國版本圖書館CIP數據核字（2020）第084464號

名筆叢書
董其昌名筆
上海辭書出版社藝術中心 編

責任編輯　柴　敏　錢瑩科
裝幀設計　林　南
版式設計　祝大安

出版發行　上海世紀出版集團
　　　　　上海辭書出版社（www.cishu.com.cn）
地　　址　上海市陝西北路457號（郵編 200040）
印　　刷　上海界龍藝術印刷有限公司
開　　本　787×1092毫米　8開
印　　張　36.5
版　　次　2020年7月第1版
　　　　　2020年7月第1次印刷
書　　號　ISBN 978-7-5326-5556-4 /J·806
定　　價　460.00元

本書如有印刷裝訂問題，請與印刷公司聯繫。電話:021-58925888